中華文化思想叢書

中華藝術導論

上冊

李希凡　主編

目次

下冊

第六章　五代、兩宋、遼、西夏、金 ………… 廖　奔　273

序
把握傳統矚目未來

李希凡

　　博大精深、源遠流長的中華藝術是世界藝術寶庫中獨具特色、成就卓異的組成部分。它既是中華多民族藝術的歷史創造，也是在社會文化形態中多彩多姿極富民族特徵的藝術結晶。中華藝術有自己的審美理想與表現形態，有歷史形成的占支配地位的思想文化傳統，有自成系統的理論體系，也有不同地域與諸多民族各個歷史階段上的不同側重。這部《中華藝術導論》（以下簡稱《導論》）是以不同時期歷史發展順序，分章撰述，上起原始社會，下迄清宣統三年（1911）。具體分史前；夏商周；秦漢；三國兩晉南北朝；隋唐；五代、兩宋、遼、西夏金；元代；明代；清代，共為九章，綜合地、系統地論述了自遠古以來隨著社會生活與政治經濟文化發展，中華藝術生成演變的全過程，它是一部囊括中國傳統主要藝術門類的綜合的藝術史的導論。

一　《中華藝術導論》的研究對象與立論基礎

　　中華藝術像世界各國藝術一樣，有其「混生」與分門類發展的漫長的過程。隨著二十世紀中國社會的巨大變革，學術界對我國傳統藝術的研究，逐漸有了新的參照體系和新的視角，特別是由於近百年地下文物璀璨菁華的不斷發掘和發現，更推動了我國藝術文化史論研究的深入開展，碩果累累。

在我國，古漢語中藝術的「藝」，本作「埶」，亦作「蓺」，原意
是「種植」的技能；先秦的典籍裡這個字的使用，也多是指人工技
能；不過，在孔子那裡，藝的使用，卻已有多種才能的寓意。如「求
也藝」[1]，「吾不試，故藝」[2]，翻譯成今天的語言，即「冉求是有多方
面才能的」，「我不見用時，故多技藝」。其實，在希臘語、英語和俄
語裡，「藝術」的原意，也是指廣義的「技術」。這表明了藝術最初是
與生產技能融為一體的，而且在原始藝術的「混生」時期，藝術與宗
教、巫術活動也同樣是混合在一起的。在我國現代的藝術觀念和慣常
用語裡，藝術，應是各藝術門類綜合的整體的概括，並不屬於某一門
類藝術專有的概念。在西方學者藝術學研究中，對藝術，通常更重視
它的物化形態的特徵，更多情況下，只屬於專指造型藝術的詞彙，如
《劍橋藝術史》，實為「劍橋美術史」。不過，它們的分類概念也不一
致，如把藝術區分為空間藝術、時間藝術、造型藝術、表演藝術、綜
合藝術等。在黑格爾的大藝術概念裡，文學也只是藝術的一個門
類——語言藝術。當代藝術分類學的主張更加多樣。按照中國歷史的
藝術發展，出現了這樣一些具體的藝術門類：音樂、舞蹈、雜技、說
唱、戲曲、繪畫、書法、雕塑、建築、工藝等。

　　綜合藝術史的立論，自然是要以對各門類藝術史的深入研究和總
結為堅實的基礎。因為中華藝術無論哪一門類，都是許多人民和藝術
家在歷史長河中一點一滴的積累和創造。他們獨到的認識生活、表現
生活的能力，他們深邃的審美理想和多樣的審美情趣，他們對意境、
風格、韻味的多彩多姿的追求，都結晶在藝術品的不朽魅力裡，並在
歷史的發展中顯示其總體脈絡。只是藝術門類史的研究，總還是更專

1　《論語》,《四書》（上海市：上海古籍出版社，1995年），頁104、132。
2　《論語》,《四書》（上海市：上海古籍出版社，1995年），頁104、132。

注於微觀地把握這一門類藝術的史的發展和特有的規律與創造，而實際上各門類藝術的任何變革和發展，包括興起、發達、衰落和死亡，都不能不在微觀特質中反映藝術的宏觀規律，並且必然是社會總體藝術現象的一部分。因此，《導論》雖採取斷代論述的形式，卻絕不是這一時期各藝術門類的重複和拼裝，而是還歷史以本來面目，立足於社會總貌和藝術發展的總體把握，重視整體的、宏觀的研究，著眼於概括和總結每個時代藝術共同的和持久的發展規律，將共生於同一社會環境或文化氛圍內的各門類藝術的成就科學地反映出來。

馬克思在〈《政治經濟學批判》導言〉中，把人對世界的藝術掌握列為四種掌握方式之一。他說：「整體，當它在頭腦中作為思想整體而出現時，是思維著的頭腦的產物，這個頭腦用它所專有的方式掌握世界，而這種方式是不同於對於世界的藝術精神的、宗教精神的、實踐精神的掌握的。」[3] 雖然，哲學家與文藝家對馬克思這一觀點還有著不同的闡釋，但是，豐富的藝術實踐證明，所謂「藝術掌握方式」，主要是「藝術的思維方式」（當然還應包括藝術的感受方式、生產方式、實踐方式等），「是人類為了掌握人對現實的審美關係而逐漸形成的一種藝術思維方式」。無論任何一個門類的藝術，都脫離不開這種掌握世界的思維方式的共同規律，只不過體現在各有特點的創作活動中，即藝術家的「思維」和實踐活動，是透過對客觀生活表象的分析、選擇、綜合、概括、虛構、想像，並以不同藝術形式、藝術手段創造出各不相同的富有審美意義的藝術形象。中華傳統藝術，對藝術審美意義的整體思維的探索，在世界藝術史上是獨具特色的。因而，探索、概括、總結中華歷代藝術體驗世界、認識世界和表現世界的多樣創造，揭示了中華傳統藝術在歷史的不斷發展中形成的審美價

3　《馬克思恩格斯選集》（北京市：人民出版社，1995年），第2卷，頁19。

值、表現形態，也包括從總體脈絡上把握各門類藝術的創造，透過綜合比較的分析研究，以發掘它們在時代的發展中所俱有的共同規律與個性特徵。

中華文化不同於其他古老文化的特點是，雖跌宕起伏，汪洋恣肆，卻又是一直連綿不斷，始終向前發展。中華傳統藝術則是這燦爛的古老文化取得最高成就的一大象徵。而文化乃社會的上層建築，如毛澤東在《新民主主義論》中所指出的：「一定的文化（當作觀念形態的文化）是一定社會的政治和經濟的反映，又給予偉大影響和作用於一定社會的政治和經濟；而經濟是基礎，政治則是經濟的集中表現。」[4]作為文化形態的藝術，理所當然地是觀念性的上層建築的一部分，但它同樣是一種社會現象。它雖是精神生產，在人類社會發展中，卻發揮著獨特的社會功能。在我國幾千年的歷史中，中華民族長期所形成特有的審美藝術形態的多樣化、多層次的發展，也給世界藝術寶庫留下了輝煌於當代豐富的遺存，使我們有條件深入探索中華藝術發展的軌跡。原始的彩陶玉器、三代（夏商周）的青銅器、秦兵馬俑、漢畫石與漢畫磚、北朝的石窟佛像、晉唐的書法、宋元的山水畫、明清的說唱與戲曲，以及歷朝歷代瑰麗多姿的樂舞與工藝……說不盡的巧奪天工，說不盡的文采菁華！浩如煙海的古老文化遺存，不僅使世界看到了中華民族不斷前進的驚人的創造力，而且也使世界諦聽到凝聚其間的從洪荒到現代華夏文明繁榮發展的心音。無論是先民第一次粗糙的石器工具，還是琳琅滿目、內蘊深邃的藝術精品，它們既烙印著特定歷史社會生活發展變化的軌跡，也閃耀著產生它們的時代中藝術精神的火花。這正是《導論》必須運用歷史唯物主義觀點努力闡述的主要課題。

4　《毛澤東選集》（北京市：人民出版社，1991年），第2卷，頁663-664。

　　藝術史不是社會思想史，也不是藝術與社會的關係史，因而，《導論》的闡述，雖重視藝術對社會生活的反映、重視社會思潮對藝術發展的影響，但藝術自身的發展規律和表現形態以及藝術家主體的思想感情的表達和創造，卻始終是它探討、研究的核心。不過，《導論》的概括，又不應是藝術現象的簡單羅列，更不該是藝術家和藝術品的歷史編目，特別是由於藝術史的發展，實際上也是反映了中華民族審美意識的發展史，因而，點面結合、重點突出代表每個時代的藝術門類，傑出的藝術家和藝術品，論述它們對中華藝術以至世界藝術作出的獨特貢獻，則應是這部《導論》所堅持的辯證的比較研究方法。只是藝術史又不同於文學史。因為藝術雖有獨特的創造以至藝術精品的遺存，卻在很長的一段歷史時期，除美術領域的繪畫、書法之外，在其他門類藝術中，難得有幾個藝術家像文學家的名字那樣留下來。原始彩陶、三代青銅器、秦兵馬俑、漢畫像石磚、魏晉南北朝的石窟藝術……固不必說，就是漢唐盛況空前的「百戲」大會演，雖展現了「全民」性的藝術創造，為中華各門類藝術的形成，開闢了百花爭豔、相互交流、吸收、融合的廣闊天地，凝聚了多少代人的心血，沉積了無數不知名藝術家天才和智慧的美的創造，卻只能見之於文獻記載或在出土文物中顯現其光彩。人們知道，唐代大書法家張旭的「狂草」，曾從公孫大娘的劍舞中得到藝術新境的啟示，而公孫大娘出神入化的舞藝，人們卻只能從杜甫的讚歌般的詩句中領略其「神韻」了。

　　然而，中華民族古老而又常新的藝術傳統，其原始形態絕大部分又都是源源民間的創造，然後由一代代藝術家繼承、積累、提高、昇華，才有著藝術新形式、審美新形態的成熟和發展，即使在封建社會後期，已演變得幾乎為文人（藝術家）所壟斷的門類藝術，如美術領域，其超凡精絕的藝術品，也並非完全是雅藝術所獨創，而是與俗藝

術的民間創作平分秋色的。哪怕是主要以藝術家為象徵的時代，從民間俗藝術中不斷地汲取有益的營養，也依然是藝術取得發展的客觀條件。因而，雅俗分合、雅俗變易，常常會形成特定時代中藝術發展的特色。儘管雅俗分流反映著不同的審美追求，但一個時代的審美時尚又並非總是不變的兩極，而且「詩融雅俗」，更是一切大藝術家執著追求的高境界（偉大的詩人杜甫，就被譽為「包容了朝廷、士人、民眾的三大層面」）。所以，著眼於雅俗的分合關係、主從關係、興衰關係，深入探討其間的藝術的整體脈絡與發展規律，以便全面地掌握傳統民族藝術精神是在怎樣的文化環境中形成的。

　　這部《導論》的編撰，還有一個不免從眾從俗的原則，即未敢貿然把文學作為門類藝術納入通史的範疇之內。原因之一是，中國古文學確實門類繁多，歷史存留又較之「藝術」無比地豐厚，如果把它納入中華藝術通史的範圍之內進行概括，實是它難於負荷的。原因之二是，在中國文化史上，一向又有把文學與藝術分類的習慣。藝術畢竟都是以時空的形象顯示其特點的；文學雖為「語言藝術」，也與藝術一樣，以塑造形象來表達它的審美理想，卻又有著和各門類藝術完全不同的媒介（文字）和審美形態。但是，中華民族的文學與藝術，特別是漢民族的文學與藝術，相互聯繫十分緊密，在一定意義上還可以說，多數門類藝術對於文學有相當的依賴性。中國古典詩歌與音樂、舞蹈作為綜合體的時間就很長。中國詩的第一部經典《詩經》，司馬遷就說它「三百五篇孔子皆弦歌之」[5]。墨子也說：「誦詩三百，弦詩三百，歌詩三百，舞詩三百。」[6]《禮記》更明確地從創作主體概括了這「混生」藝術的特徵：「金石絲竹，樂之器也。詩，言其志也；

5　〔漢〕司馬遷：《史記・孔子世家》（北京市：中華書局，1959年），卷47。

6　《墨子・公孟第四十八》（上海市：上海古籍出版社，1995年），頁188。

歌，詠其聲也；舞，動其容也；三者本於心，然後樂器從之。」[7]可見《詩經》雖是文學的經典，卻保存著樂舞的可弦、可歌、可舞的內蘊。這不僅在早期的藝術史上存在，直至門類藝術已有較細分工的唐、宋、元三代的詩、詞、曲都還存在，特別是音樂與詩歌的關係，始終存在著「以樂從詩」、「采詩入樂」、「倚聲填詞」的發展和演變。所以，《導論》敘述藝術的史的動態的發展，又實難與文學截然分開。

在中華藝術史的發展中，一些門類藝術如音樂、繪畫、書法藝術與文學的緊密關係，不僅體現在形態的統一上，而且也「綜合」在文學藝術家創作主體的藝術思維中。秦漢以來的不少大文學家都是深通樂律的，如漢代的司馬相如、蔡邕（132-192），都是著名的琴家，唐代的李白（701-762）、王維（701-761）、賈島（779-843）、白居易（772-846）、獨孤及（725-777）也都是善操古琴的音樂愛好者，晚唐詞人溫庭筠，甚至「有絲即彈，有孔即吹」。至於著名文學家又兼書法藝術家的就更普遍了，如西漢的揚雄（前53-後18）、東漢的蔡邕、東晉的王羲之（321-379，一作303-361）、宋代的蘇軾等。而「詩畫本一律」的現象，在近古文藝史上尤為突出。唐代的王維、宋代的蘇軾，這兩位大詩人都和畫藝結了不解之緣。蘇軾在〈書摩詰藍田煙雨圖〉中還認為：「味摩詰之詩，詩中有畫。觀摩詰之畫，畫中有詩。」張舜民甚至說，詩是無形畫，畫是有形詩。可見他們對詩畫的綜合與「同境」，是有著藝術上相通的規律性的感受和認識的。他們對「士夫畫」（即文人畫）的創作和宣導，至少是以這種規律性的感受和認識為基礎的。如蘇軾所說：「詩不能盡，溢而為書，變而為畫。」[8]至於書法和繪畫的創作，在吳道子的壁畫裡，就已是滿壁飛

7　《禮記・樂記》（上海市：上海古籍出版社，1990年），頁680。

8　〔宋〕蘇軾：〈文與可畫墨竹屏風贊〉，《蘇東坡全集・前集》（北京市：中國書店，1986年），卷20，頁277。

動，表現了一個與書法相契合的藝術世界。到了宋代以後，又有了融合著印章，交叉著題跋的全新藝境的創造，就更要依賴與文學的「綜合」了。何況文學與各門類藝術的綜合體還有更高層次的發展，這就是中國的戲曲。在它的「綜合體」裡，就不僅是文學創作取得了成就，也顯示了特色，而且各門類藝術的綜合──所謂「唱、念、做、舞（打）」，早已在長期的演出實踐上融合成有機的統一體，從而創造了戲曲這個富有民族特徵的門類綜合藝術的新形態，這是中華藝術史上新的、更高的審美形態。它既不同於西方歌劇，也不同於現代中國已有的「舶來品」的話劇，更不同於現代電影、電視的藝術的綜合。因為它不僅需要「時間藝術」（音樂）的表現手段，同樣也融合著「空間藝術」（如美術）的創造，而且戲曲中最富有特徵的表演藝術──虛擬性與程序性，可以說又是「時間」與「空間」相互融合的表現形態。它的造型，固然顯示了空間藝術的審美特徵，但在表演藝術上，它又體現著時間藝術的發展過程。包括它的服飾和化妝，也不僅有助於刻畫人物、顯示人物個性的「造型」，同時也在在說明和加強特定條件下藝術表演的有力手段，如臉譜、水袖、帽翅、翎子、髯口等，都有一定的規範性的造型，又只能在特定情境裡才能得到充分的運用。在一定意義上，甚至可以說，過去曾取得高度發展的藝術樣式，如音樂、舞蹈、雜技以至繪畫、雕塑，都被迫向戲曲傾斜，成了戲曲綜合藝術的組成部分，按照戲曲的藝術規律融會成一個整體，減弱了它們自身獨立存在的價值。如果說藝術的綜合，本是各民族藝術發展的共有現象，那麼，在中華民族藝術史上，這個藝術現象不僅較為普遍，而且不是一般的綜合而是融為有機整體，並具有多彩多姿的綜合美的個性特徵，以至造成了敘事與抒情相容並茂的詩的藝術境界（因此有人稱戲曲為「劇詩」）。這一切顯示出中華藝術的發展，上下古今，四面八方，承前啟後，相互融合，不僅緊密聯繫，而且有不斷

發展中的富有獨創的民族藝術特徵的新的綜合美的創造，所以，中華傳統藝術這一歷史的發展脈絡及其審美特徵，也是《導論》應當系統地進行深入探討和闡明的。

二　中國傳統思想與傳統藝術

　　每個民族的藝術，在歷史的發展中，必然有著本民族的生產方式、生活方式、地理環境、文化傳統、哲學倫理觀念，以及長期形成的民族心理素質、民情民俗，也包括由此而綜合形成的審美理想、審美經驗、審美形態在內的一整套價值系統的相互作用、相互影響的民族特徵。中華藝術是生長在中國境內歷史上各民族生活與精神活動的土壤裡，因而，支配著中國歷史文化的觀念體系，也必然滲透著、影響著中華藝術的創作和發展。

　　從社會結構來看，中國幾千年的社會發展，雖然也經歷了原始、奴隸、封建的各個社會階段，但是，從氏族公社的解體，向奴隸社會、封建社會的轉變，那由氏族到宗法的血緣紐帶卻始終沒有割斷，而且深藏於歷朝歷代的政權、族權、神權、夫權的統治之中，自然也滲透在中華文化依托的血脈裡。而在中國思想文化史上，能稱得上佔有支配地位的觀念體系，首推被譽為「亙古第一人」的春秋末期孔丘（前551-前479），及其後以他的學說為核心開創的儒家學派，其思想淵源尚可追溯到他所稱頌的堯、舜、禹、湯、文、武、周公等古聖先賢。孔子自稱他是「先王之禮」的闡發者，他提倡的是「仁」學，這「禮」與「仁」就內含著氏族社會理想的遺存。而作為完整的思想體系，孔子的學說，則是以禮為行為規範，以仁為思想核心，以義為價值準繩，以智為認識手段，重現世事功，重道德倫理，重實用理性，對兩千多年的中華文化傳統產生了巨大而深遠的影響。孔子的藝術觀

自然也是以仁學為基礎。他在《論語》中多處論及「詩」與「樂」。
他認為:「興于詩,立于禮,成于樂」[9],才能造就出真正的「君
子」。孔子很重視詩的社會功能,他說:「《詩》可以興,可以觀,可
以群,可以怨。」[10]因為他那個時代詩、樂、歌、舞還是「混生」在
一起的。因此,孔子論「詩」與「樂」的功能,實際上講的也是藝術
的社會功能。況且,他所講的藝術的社會功能,又是離不開他的以
「仁」為核心,以「禮」為規範的宗旨與目的的。儘管在戰國時期,
孔子的學說,還只是所謂「百家並鳴之學」中的一個學派,卻已開始
確立了他的「一家之言」。特別是經過孟軻(前372-前289)、荀況
(前313-前238)的豐富和發展,逐步形成了修身、齊家、治國、平
天下的政治理想,配之以天、地、君、親、師的倫理觀念,繩之以
仁、義、禮、智、信的道德規範,這的確是適應當時的社會發展而創
造的一整套觀念體系,居於「顯學」地位。而且孔子之學,又被荀況
強調到聖人之道的高度:「聖人也者,道之管也。天下之道管是矣,
百王之道一是矣,故《詩》《書》《禮》《樂》之歸是矣。」[11]到了秦漢
之初,儒家學說雖受到短暫的打擊和漠視,卻隨即在漢武帝的「罷黜
百家」與董仲舒的「獨尊儒術」中很快得到恢復和發展,從而樹立了
儒家思想的正統地位,也形成了歷代多數王朝的統治思想。

的確,儒家學說的長期統治與廣泛普及,由於寓教化於人們的倫
理觀念與行為規範之中,為中華民族鑄造自己的性格,以及形成傳統
的文化心理,作出了獨特的貢獻。孟子的「養吾浩然之氣」[12],以及
他的「天將降大任於是人也,必先苦其心志,勞其筋骨,餓其體膚,

9　《論語》,《四書》(上海市:上海古籍出版社,1995年),頁125-126、頁210-211。
10　《論語》,《四書》(上海市:上海古籍出版社,1995年),頁125-126、頁210-211。
11　《荀子》(上海市:上海古籍出版社,1996年),頁63。
12　《孟子》,《四書》(上海市:上海古籍出版社,1995年),頁271。

空乏其身，行拂亂其所為，所以動心忍性，曾益其所不能」[13]，也包括「富貴不能淫，貧賤不能移，威武不能屈」[14]等，對於高揚個體人格和精神的美的追求，曾培育了中華民族無數志士仁人「至大至剛」的「正氣歌」；而對於占正統地位的儒家學說不斷完備的一整套觀念體系，卻又不能不說，曾在一定時期，在不斷變換的時代環境裡，也阻礙過歷史前進的步伐！

儒家學說作為封建社會上層建築的正統思想，並被認定為不得違背的「聖人之道」，很自然地滲透在文學藝術的創作之中，並成為文藝批評的原則標準。劉勰（約465-約532）的《文心雕龍》明確列有題旨為〈原道〉、〈征聖〉、〈宗經〉三篇；藝術理論雖沒有形成這樣系統的標準和尺度，但是，所謂「成教化，助人倫，窮神變，測幽微，與六籍同功……」[15]，也依然是古代美術史論家們所標榜的藝術功能的重要觀念。而所謂「發乎情，止乎禮義」，所謂「經夫婦，成孝敬，厚人倫，美教化」，又豈止是正統文藝所要表現的政治主題和道德倫理主題，即使在俗文藝「壓倒」雅文藝取得偉大發展的宋元以後，也同樣在相當程度上支配著說唱與戲曲的創作，一直是藝術思想的主旋律。總之，儒家學說的觀念體系，雖然促進了藝術與社會緊密聯繫的功能作用，賦予它以時代的使命感和進取精神，但在歷史長河中，卻也因為曾經依傍在封建政治與道德說教上，而給藝術發展帶來了消極的影響，壓抑和束縛了藝術的個性化的創造。近古思想史上宋明理學的正統地位，以及它的「存天理，滅人欲」的教條，更是嚴重僵化了儒家學說的生機。

自然，在先秦諸子的思想學說中，對後世藝術觀念影響最大的，

13 《孟子》，《四書》（上海市：上海古籍出版社，1995年）頁309、402。

14 《孟子》，《四書》（上海市：上海古籍出版社，1995年）頁309、402。

15 俞建華編：《中國畫論類編》（北京市：人民美術出版社，1986年），上卷，頁27。

並非只是孔孟與儒家，還有他們同時代被視為道家創始人的老子和莊子（約前369-前286）。從一定意義上講，在藝術與美學領域，老莊的思想影響更為深遠。如「大音希聲，大象無形」[16]，「道法自然」[17]，「天地有大美而不言」[18]，「虛靜恬淡，寂寞無為者，萬物之本也」，「樸素而天下莫能與之爭美」[19]等等，這類純任自然，強調虛靜與素樸的思想，以及「故道大、天大、地大、王亦大，域中有四大，而王居其一焉」[20]，強調人在自然中重要地位的觀念。應當說，老莊思想更集中地表現了氏族社會觀念的遺存。不過，他們突出個體地位，不受外在束縛，尋求精神自由的超逸的生活態度，不只在文人、藝術家的思想觀念上產生過強烈的共鳴，而且對於中華藝術所特有的範疇、概念以及規律的歷史形成，如「外師造化」，崇尚自然美；強調以虛寫實、以靜寫動或以動寫靜的表現方法，著重創造「無聲勝有聲」的藝術境界，追求委婉曲折，含蓄深沉等，都不能不說與老莊思想及其道家學派的影響有很大關係。而道教建立與佛陀東來，同時發生在漢代，但它們的大流行，卻是魏晉南北朝。正如馬克思所說：「宗教裡的苦難既是現實苦難的表現，又是對這種現實的苦難的抗議。」[21]「出門無所見，白骨蔽平原」。魏晉南北朝時代的戰亂頻仍，人民的顛沛流離，造成了人生悲苦，渴求安寧的普遍社會心理，而佛教的教義正是以人生痛苦為最基本的命題，如何擺脫「八苦」（生苦、老苦、病苦、死苦、怨憎會苦、愛別離苦、求不得苦、五盛陰苦），擺脫「業報輪迴」，以達到「四大皆空」的極樂世界，則成了人們在苦

16 《老子》，《老子・莊子・列子》（長沙市：嶽麓書社，1989年），頁7、12。

17 《老子》，《老子・莊子・列子》（長沙市：嶽麓書社，1989年），頁7、12。

18 《莊子》，《老子・莊子・列子》（長沙市：嶽麓書社，1989年），頁52、91。

19 《莊子》，《老子・莊子・列子》（長沙市：嶽麓書社，1989年），頁52、91。

20 《老子》，《老子・莊子・列子》（長沙市：嶽麓書社，1989年），頁7、12。

21 《馬克思恩格斯選集》（北京市：人民出版社，1995年），第1卷，頁2。

難掙扎中追尋的精神寄託。而佛教的興盛，也很快地把佛家思想滲入到藝術思維。僅僅從印度「輸入」的佛雕藝術，就隨著佛法的弘揚，在「絲綢之路」上——高昌、庫車、敦煌、麥積山、雲岡以至龍門，留下了一條石窟藝術極為連綿不斷的錦帶。在中國思想史上，形成了儒、道、佛相互頡頏與衝突的時代，但它帶給藝術史的影響，卻又是一個由多彩紛呈的藝術自覺所生成的新境界。

從東漢宦官專制、董卓殘暴作亂，到魏晉司馬氏的黑暗政治，已把兩漢以來的讖緯經學、陰陽五行、君臣倫理，也包括禮樂之道擊得粉碎，迫使儒家教義的思想統治只能走向沒落。而這一次的「禮崩樂壞」所造成的，雖不是「百家並鳴之學」，卻也是社會風尚多元激盪和士大夫的「傲俗自放」。於是，「大行不顧細禮，至人不拘檢括」[22]，崇尚獨立，張揚個性的文化氛圍出現了。他們「非湯武而薄周孔」，「越名教而任自然」。所謂「嵇康師心以遣論，阮籍使氣以命詩」[23]，這種叛逆傾向、違背當時社會規範的「文人無行」，雖受到葛洪（284-364）《抱朴子》的激烈抨擊，卻也使藝術得以衝破束縛，表達個性「解放」出一塊自由天地。從崇尚清談、品藻人物，到寄情山林，嚮往來世，率性任情，師心使氣，玄言、山水、田園；寫景、興情、悟理……青青翠竹，總是法身，鬱鬱黃花，無非般若。道、佛教義雖不相同，但它們注意自然節奏，追求與宇宙相和諧的精神卻是一致的。所以，佛與道雖互相攻擊，而魏晉玄學與六朝佛性卻相互融合，相互補充，共同建立起新的藝術精神空間，使「樂」（藝術）不再依傍於「禮」，而有了一個獨立的瑰麗有情的世界。

兩學（儒學、玄學）、兩教（道教、佛教）之爭，在魏晉南北朝

22 〔魏晉〕葛洪：《抱朴子外篇・疾謬卷第二十五》，《百子全書》（杭州市：浙江人民出版社，1984年），第八冊。

23 〔梁〕劉勰，范文瀾注：《文心雕龍》（北京市：人民文學出版社，1962年），頁700。

的確此消彼長，十分激烈。如果說儒家的某些教義還有時被統治者用以加罪於「異己」的藉口（如曹操之殺孔融、司馬昭之殺嵇康），也畢竟徒具軀殼了。范縝（約450-約510）的〈神滅論〉，雖閃耀著唯物主義與無神論的真理的光芒，卻不能說他代表著儒家的思想。玄學的領地，由於佛教的滲透，也從清談的風尚中解脫出來。而佛教的深入人心，卻不僅是享受煙火的佛廟寺觀遍佈天下，而且也以其佛祖菩薩天國韻律的石窟藝術享譽古今。至於道教更是中國土生土長的宗教，其所追求的與佛教相反，佛教視人生為苦痛根源，道教則視生活為樂事，追求的是長生不死，肉體飛升，氣化三清而入仙境。所以，道教早已在藝術發展中有它自己的根底，在民間樂舞和美術製品中都有著悠久而深遠的影響。自然，更為契合的是，佛道思想與飽受戰亂的悲苦人生，渴求和平安寧的社會心理在藝術觀念和藝術家思維中的滲透。所謂「一生幾許傷心事，不向空門何處銷。」[24]這是佛道精神境界作用於士大夫的一種思想狀態。

儘管如此，共生於同一社會基礎上的儒、道、佛，其教義雖有相異和對立的說教，但它們的本質卻都有要求改善與人民關係的一面，也都有迎合統治者並甘心為統治者所利用的一面。所以，在它們頡頏的同時，就有了調和的主張。東晉佛教領袖慧遠就提出過「佛儒合明」論，聲稱儒、佛乃「內外之道，可合而明。」南北朝崇佛的文人們更是極力主張調和，詩人謝靈運（385-433）就主張「去釋氏之漸語，而取其能至；去孔氏之殆庶，而取其一極」[25]。畫家宗炳（375-443）則認為，「孔、老、如來雖三訓殊路，而習善其轍」[26]。《文心雕龍》的作者劉勰在〈滅惑論〉裡也說：「孔釋教殊而道契，解同由

24　〔唐〕王維：《王右丞集‧歎白髮》（長沙市：嶽麓書社，1997年）。
25　《廣弘明集》，卷18、卷2，《四庫釋家集成》（北京市：同心出版社，1994年）。
26　《廣弘明集》，卷18、卷2，《四庫釋家集成》（北京市：同心出版社，1994年）。

妙。」梁武帝（蕭衍，464-549）那樣崇佛，畫寺壁的張僧繇卻在佛畫旁畫了仲尼十哲像。佛教徒的沈約（441-513）還作了〈均聖論〉，稱「內聖」是佛，「外聖」還是周公、孔子。至於「以道合儒」的主張，那就更多了。因而，所謂「三教之爭」，關係卻是十分錯綜的。范文瀾（1893-1969）先生曾有過這樣的評斷：「儒家、佛教、道教的關係，大體上，儒家對佛教，排斥多於調和，佛教對儒家，調和多於排斥；佛教和道教互相排斥，不相調和（道教徒也有主張調和的）；儒家對道教不排斥也不調和，道教對儒家有調和無排斥。」[27]梁武帝雖曾把儒道都斥為「邪道」，卻不能不同時為孔子立廟，因為他的政治統治還是必須以儒家學說為正統的。而同時在北朝西魏的敦煌莫高窟（249號）的窟頂上，佛國的阿修羅、菩薩、力士與飛天的世界，也出現了中國本土的天上諸神，如風神、雷神、朱雀、玄武，以及西王母御鳳車、東王公御龍車、天皇狩獵圖等形象，這說明道教已開始融到佛教的天地中來，共同演出了一幕天國的莊嚴與輝煌。即使從文人士大夫所謂積極入世與消極避世的兩種傾向來看，也不能說三教的主張是完全對立的。文人士大夫（也包括藝術家）作為一個階層，在封建社會裡的特殊處境，以及他們所發揮的社會功能，就存在著「仕」與「隱」的兩種可能。何況被視為主張積極入世的儒家學說的創始人孔夫子，也明確說過：「天下有道則見，無道則隱」[28]，「用之則行，舍之則藏」[29]，甚至於還說過：「邦有道則知，邦無道則愚」[30]；孟子則進一步主張：「窮則獨善其身，達則兼善天下」[31]。可見，「避世」與「隱逸」，也並非佛道思想所專有，而是文人士大夫本身就天

27 范文瀾：《中國通史簡編》（北京市：人民出版社，1964年），頁439。

28 《論語》，《四書》（上海市：上海古籍出版社，1995年），頁99、114、127。

29 《論語》，《四書》（上海市：上海古籍出版社，1995年），頁99、114、127。

30 《論語》，《四書》（上海市：上海古籍出版社，1995年），頁99、114、127。

31 《孟子》，《四書》（上海市：上海古籍出版社，1995年），頁406。

然具有的互補的人生趨向。因而，它們滲透著藝術家的思維與意念，有時在藝術表現上造成某種矛盾的心態和定勢，也不足為奇。如劉勰所說：「形在江海之上，心存乎魏闕之下」[32]，文人、藝術家這種互補的人生趨向，只能說在一定意義上，反映了儒、道、佛的合流有其必然的歷史根源。到了隋唐，兩代基本上奉行的是三教並獎和三教並行政策。隋文帝楊堅（541-604）出身於尼庵，一生信奉佛教；李唐貴族供奉老子李聃為先祖，自然使道教很風行。但佛教從隋到唐卻又是它的勃興期，京畿長安，寺廟薈萃，大小雁塔均於唐代興建。隋王朝統治短短三十七年，莫高窟卻保留著七十窟，唐則開有二百餘窟，突出地代表著敦煌藝術的輝煌，傳神地記錄了佛教與佛教藝術的中國化、民族化的進程。而儒學雖式微於南北朝，卻重振於唐代，儒、道、佛，各放異彩，交映出盛唐藝術天空一片璀璨光華。李白的浪漫詩風，無疑是洋溢著道家精神，杜甫則處處表現出儒家風範，王維卻時時流露著禪意。而且唐代統治者不只自己尊道、禮佛、崇儒，還鼓勵三教展開自由辯論，於是三教融合互補、相互為用的潮流出現了，佛教借鑒儒道（如佛教以「五戒」比附「五常」，引進了儒家的倫理道德），走向中國化；儒學吸收佛道（如思想材料、邏輯義理），特別是中唐以後風靡士林的「禪悅之風」，出現了新發展；道教擷取儒佛，所謂「引儒釋之理證道」（王雙吉）也有了新變化。到了宋元，三教合流，真正成為現實。魯迅（1881-1936）曾有過這樣一段描繪：「奉道流羽客之隆重，極於宋宣和時，元雖歸佛，亦甚崇道，其幻惑故遍行於人間……而影響且及於文章。且歷來三教之爭，都無解決，互相容受，乃曰『同源』，所謂義利正邪善惡是非真妄諸端，皆混而又析之……」[33]民間則重祭祀，儒的先師和道、佛的教祖，都混

32 〔梁〕劉勰，范文瀾注：《文心雕龍》（北京市：人民文學出版社，1962年），頁493。
33 魯迅：《中國小說史略》（北京市：東方出版社，1996年），頁119。

雜在民俗宗教信仰活動中，成為被供奉的偶像。這「同源」既影響了
宋金民俗藝術發展的狀貌，也產生了宋元以來的「神魔小說」和各門
類藝術中的神魔世界。其實，此時的三教的合流，也同樣有著文人
「調和」的助力。蘇軾在為辯才法師寫的祭文裡就說：「我見大海，
有北南東，江河雖殊，其至則同。」[34]其意是說，儒、道、佛既然目
的同一，江河都要匯流大海，又何必「孔老異門，儒釋分宮，又於其
間，禪律相攻」。蘇軾其人及其作品，確實充分反映了當時文人士大
夫生活思想的典型的矛盾心態，體現了儒、道、佛相互補充的思想模
式。因此，他的這種主張也是符合時代潮流的。當時，明智的佛道人
物隨即給予回應。道家全真教主王雙吉（金）有詩云：「儒門釋戶道
相通，三教從來一祖風。」[35]他的弟子丘處機也有詩云：「儒釋道源三
教祖，由來千聖古今同。」[36]

而儒、道、佛的合流，宋儒無所顧忌地糅佛入儒、糅道入儒，終
於促使宋代理學的確立。「貧困」的儒家哲學，自漢末衰微，經過魏
晉南北朝，已在思想領域失去統治地位，但這又是有著幾百年的儒家
道統所不能接受的。唐代韓愈就曾猛烈攻佛，可他的論辯方法，已經
接受了佛家邏輯的「污染」。佛、道哲學，不是以政治倫理思想為主
體，幾乎從老莊的著述中就可看到，他們在宇宙觀方面積累了豐富的
理念，並昇華出各自教義中的玄深精奧的義理。這是傳統儒家難於僅
僅用政治倫理觀念所能戰勝的。宋儒為了重振儒學，只得越過儒學狹
隘的門檻，借用道、佛的思想材料，來架構「窮理見性」的理學體
系。理學的確立，在中國思想史上，確實推動了宋代文化理性思潮的

34 〔宋〕蘇軾：〈祭龍井辯才文〉，《蘇東坡全集‧後集》（北京市：中國書店，1986年），
　　卷16，頁635。
35 《重陽全真集》，卷1。
36 《幡右石溪集》，卷1。

發展，有它突出的貢獻，宋、明藝術的世俗化的大趨勢與市井藝術的昌盛，自然也與理學的發展不無關係。但他們提出的「窮天理，窒人欲」的理念，實際上是給儒學輸進了宗教的禁欲主義，把確認主觀觀念的所謂「天理」視為封建倫理的天然合理性，把正統的封建秩序視為自然法規，強迫人們透過社會行為去自覺地實踐，明顯地表現了它的天然不合理。在思想潮流上，還禍延了宋以後雅文藝主潮的衰微。

從藝術觀念和藝術思維來看，在歷史的長河中，儒家的影響雖為主線，但越發展到後來，越不及老莊和禪學為藝術所注入的活力。而且儒、道、佛，在教義上雖有過長時期的對立和碰撞，卻在思想體系上又是相互融會、相互補充，終致合流。它們對藝術所造成的深遠影響，既顯示著時代精神的特徵，又廣泛滲透著藝術審美的觀念與範疇，促進了中華傳統藝術思想與藝術情趣的變化和發展，也包括創造了中華藝術富於民族特徵的理論體系。如中國哲學史上涵蓋天地萬物本原的宇宙精神的「道」，儒道兩家雖有不同的詮釋（在佛則謂之「性」），在傳統藝術中，則被解釋成以藝術行為通達道的形式，表現為對「道法自然」「天人之合」的理想的追求。而中華藝術概念中所特有的「形神」、「情理」、「風骨」、「虛實」、「氣韻」、「心源」，以至藝術審美的最高範疇「意境」等，無不內蘊與混合著儒、道、佛思想觀念的滲透，對中華藝術的發展和傳統藝術精神的形成，都有著不可估量的作用。

三　中華藝術精神及其特有的觀念體系

作為觀念形態的中華藝術，毫無疑問，社會生活是它活動的起點，沒有作為審美客體的社會生活，哪怕是先民們「混生」時代的樂舞，也是創作不出來的，哪怕是宗教藝術，譬如敦煌莫高窟，有一千

年的建窟史，但無論居於正中的婀娜多姿的彩塑一鋪，還是遍佈全窟流光溢彩的經變壁畫，儘管都是在描繪著佛國的「淨土」與「極樂」，卻無不銘刻著那一千年歷朝歷代社會生活的鮮明印跡。一切藝術，「都是一定的社會生活在人類頭腦中的反映的產物」，但是，這普遍規律，畢竟是經過審美主體（「頭腦中」）再鑄造的精神現象，而如上所述，各民族又都有著自己主客觀條件的相互作用，因而，也必然形成了各民族藝術的鮮明的特徵與特性。簡言之，中華藝術作為古老的東方傳統藝術的代表，與西方藝術傳統相比較，如果說，西方藝術重視的是剖析與摹寫實體的忠實，那麼，在中華傳統文化精神土壤裡萌生的中華藝術，雖然也不缺乏「形神兼備」與「筆墨精微」的藝術珍品，但在中華藝術歷史發展的主要潮流中，無論是內涵和形式，在創作與生活的關係上則更強調藝術家的心靈感受和生命意興的表達，即使是「真」，也如五代畫家荊浩所強調的：「似者得其形遺其氣，真者氣質俱盛。」[37]強烈地顯示著主體創造的精神情采，並形成了富有濃郁民族特色的美學與藝術理論體系。在這裡，我們只是撮其要點略作闡釋。

（一）「天道」「人道」，「天人之合」。既然「道」被視為天地萬事萬物宇宙精神的本原，也理所當然地必定會成為中華藝術精神追求的審美最高境界。

「道」，在古代哲學觀念中來源很早，無論是道家和儒家，都視它為宇宙精神的本質。老子的《道德經》，開宗明義的第一個字和第一句話，就是「道」。道家哲學的基本命題是「人法地，地法天，天法道，道法自然」[38]，或者說：「道生一，一生二，二生三，三生萬

37 俞建華編：《中國畫論類編》（北京市：人民美術出版社，1986年），上卷，頁605。
38 《老子》，《老子・莊子・列子》（長沙市：嶽麓書社，1989年），頁7、12。

物。」[39]儒家經典之一的《禮記・中庸》則聲稱：「道也者，不可須臾離也，可離非道也。」孔子雖未直接論道，卻從「天命」中引申出「人道」，「天道」與「人道」相通。而「道」又涵蓋「天道」和「人道」，「天道」與「人道」是一個「道」，是整體世界的本質。它籠罩一切，滲透一切，它雖「有情有信，無為無行；可傳而不可受，可得而不可見」[40]，卻又是宇宙天地萬事萬物運動變化的根源。儘管對「道」是什麼，儒家和道家存在著各自不同的看法，不同的解釋。但是，他們都視人與宇宙為一體，即人與自然的和諧統一，也包括人對自然的征服和改造，努力在探究宇宙與人生的關係。只不過，道家更注重於「天道」，主張自然無為──「獨與天地精神往來，而不傲睨於萬物」[41]，人向自然復歸，追求「天地與我並生，而萬物與我為一」。[42]但是，「天道遠，人道邇，非所及也，何以知之」[43]，儒家則更重視「天道」向「人道」的轉化，表現為「聖人之道」「天下歸仁」[44]，突出個體人格的精神力量──「善養吾浩然之氣」，以達到「萬物皆備於我」[45]。佛雖不論「道」而談「性」，但禪宗所謂的「佛性」包容萬物，把人的心性──精神修煉與宇宙本體相結合，實際上也就相似於「道」。

「學究天人」，儒、道、佛，對這涵蓋一切的「道」（「性」）的探究，其基本命題，就是描述和解釋天人之際的關係。在它們看來，天道（佛性）與人道（人性）相應、相合，「天人合一」，天人統一於道

39 《老子》，《老子・莊子・列子》（長沙市：嶽麓書社，1989年），頁7、12。

40 《莊子》，《老子・莊子・列子》（長沙市：嶽麓書社，1989年），頁8、24、145-146。

41 《莊子》，《老子・莊子・列子》（長沙市：嶽麓書社，1989年），頁8、24、145-146。

42 《莊子》，《老子・莊子・列子》（長沙市：嶽麓書社，1989年），頁8、24、145-146。

43 《左傳・昭公十八年》，《四書五經》（天津市：天津古籍書店，1988年），頁454。

44 《論語》，《四書》（上海市，上海古籍出版社，1995年），頁157。

45 《孟子》，《四書》（上海市，上海古籍出版社，1995年），頁404。

（即心即佛），才是人類追求的最高理想境界。於是，「道」，成了中國傳統思想中無所不在的崇高的觀念，特別是「天人合一」的思想，不僅是形成中國傳統美學的基本特徵之一，也對傳統藝術產生了深遠的影響。

宗白華（1897-1986）先生說：「中國哲學是就『生命本身』體悟『道』的節奏。『道』具象於生活、禮樂制度。道尤表象於『藝』。燦爛的『藝』賦予『道』以形象和生命，『道』給予『藝』以深度和靈魂。」[46]古老的樂舞藝術，就被視為人類以藝術行為通達「道」並賦予「道」以形象和生命的典型的形式，即《禮記・樂記》所謂「大樂與天地同合，大禮與天地同節。」《禮記・樂記》在講到樂舞活動中的人與道（天）的關係時，說得更為具體和直接：「是故君子反情以和其志，比類以和其行……使耳目鼻口心知百體，皆由順正以行其義。然後發以聲音而文以琴瑟，動以干戚，節以羽旄，從以簫管，奮至德之光，動四氣之合，以著萬物之理。」這就是說，樂舞表現的全過程，都是按照天意（道）在創作，它充分體現在物質的、形式的運用以至精神活動的各個方面。當然更不用說那些藉以「通神」的各種祭祀巫祝的樂舞了。至於發展到「頌聖」性的樂舞，就愈是以「天人合一」之「道」來標榜了。魏晉時代的阮籍（210-263）的〈樂論〉，曾這樣闡發了樂與道的關係：「昔者聖人之作樂也，將以順天地之性，體萬物之生也。故定天地八方之音，以近朝陽八風之聲，均黃鐘中和之律，開群生萬物之精氣。」自然，突出強調藝術活動必須以「自然」之心合「天然」之「道」，使創作過程能達到「登山則情滿於山，觀海則意溢於海」[47]的自由翱翔的境地，則應當說更多地是來

46 宗白華：《藝境》（北京市：北京大學出版社，1989年），頁159。

47 〔梁〕劉勰，范文瀾注：《文心雕龍》（北京市：人民文學出版社，1962年），頁493-494。

自道家的「道」的思想內涵，而且表現在魏晉以來繪畫領域的藝術追求最為鮮明。南朝畫家宗炳說：「聖人含道映物，賢者澄懷味像。至於山水質而有趣。是以軒轅、堯、孔、廣成、大隗、許由、孤竹之流，必有崆峒、具茨、藐姑、箕首、大蒙之遊焉……夫聖人以神法道，而賢者通，山水以形媚道，而仁者樂，不亦幾乎。」[48]這就是說，在他看來，自然山水就是「道」的顯象。聖人要體悟「道」的真諦，必遊名山大川，在大自然中來體悟「道」（自然）的精神，而繪畫山水也必須「澄懷味像」，才能通達於「道」。據說宗炳晚年曾慨歎自己的「老疾俱至，名山恐難遍睹，唯當澄懷觀道，臥以遊之。凡所遊履，皆圖之於室」[49]。這就是說，「澄懷觀道」，才是他追求的藝術的理想境界。

　　由此可見，藝術的創作思想，無論是近儒還是近道，都貫穿著這「天道」與「人道」相融合的「道」的精神，使「道」的精神化為藝術的靈魂，甚至達到「入神」「通聖」的境界，這是中華傳統藝術追求的所謂「天人之合」「合天之技」的藝術精神和最高審美理想。

　　（二）「情與氣偕」，「氣韻生動」。在中國古代思想中的「氣」，也是與「道」相關聯的哲學命題。只不過，這「氣」在固有的意義上就不同於「道」。「道」雖被視為天地萬物的本原，但卻「無為無形」[50]。「氣」則是可視、可感的生命的形象。《黃帝內經・素問・生氣通元論》（上）說：「自古通天者，生之本，本乎陰陽……其氣九州九竅……皆通於天氣。」大自然中的煙氣、蒸氣、雲氣、霧氣、水氣、冷氣、熱氣、生物氤氳的呼吸之氣，都是宇宙存在的實體。所以管子

48　俞建華編：《中國畫論類編》（北京市：人民美術出版社，1986年），上卷，頁383。
49　〔梁〕沈約：《宋書第五十三・隱逸・宗炳傳》（北京市：中華書局，1974年）。
50　《莊子》，《老子・莊子・列子》（長沙市：嶽麓書社，1989年），頁24。

斷言：「有氣則生，無氣則死，生者以其氣。」[51]人是靠「吐納之氣」以通天，因而，氣也主宰著人的生命的歷程。孔子則把人氣引申為「血氣」，闡述了它在生命歷程中的社會意義：「君子有三戒：少之時，血氣未定，戒之在色；及其壯也，血氣方剛，戒之在鬥；及其老也，血氣既衰，戒之在得。」[52]而「道」既是天地萬物的本原，那麼「氣」是有，只能生於無，即生於道。道是靈魂，氣則是這靈魂的可感可視的生命表現。所以，氣，雖然存在於人的血肉生命的實體，卻也在社會發展中被物化為人的精神「生命」，成為精神與生理綜合的形態特徵，因而，孟子有「善養吾浩然之氣」之說。這所謂「浩然之氣」，指的當然是道德上的善的崇高，養育和熔鑄了人的精神氣質。但孟子認為，這種精神氣質，又是可以從人的社會行為和血肉生命中可感、可見、可知的。他說：「存乎人者，莫良於眸子，眸子不能掩其惡。胸中正，則眸子瞭焉。胸中不正，則眸子眊焉。聽其言也，觀其眸子，人焉廋哉。」[53]什麼是「浩然之氣」呢。孟子作了這樣的描繪：「其為氣也，至大至剛，以直養而無害，則塞於天地之間。其為氣也，配義與道；無是，餒也。是集義所生者，非義襲而取之也。行有不慊於心，則餒矣。」[54]這不只顯現了個人的倫理道德追求與情感意志融為一體，而且這「浩然之氣」，已昇華為個體人格的最高精神美質。這當然是積極「入世」的社會中人的人格美、精神美；這種「浩然之氣」可以「養育」出為國為民的賢臣、良將、志士、仁人。孟子的這種「氣」說，不僅在社會思想史上產生了巨大的影響，也滲透著中華傳統藝術的審美理想。直到曹雪芹的《紅樓夢》，還在借賈

51 《管子‧樞言第十二》，《百子全書》（杭州市，浙江人民出版社，1984年），第三冊。
52 《論語》，《四書》（上海市，上海古籍出版社，1995年），頁204。
53 《孟子》，《四書》（上海市，上海古籍出版社，1995年），頁329-330、272。
54 《孟子》，《四書》（上海市，上海古籍出版社，1995年），頁329-330、272。

雨村之口運用陰陽二氣之說，以品評他小說中的叛逆的主角賈寶玉這位時代的「怪胎」。

　　中國古代文論多以氣論文。曹丕（187-226）即稱「文以氣為主，氣之清濁有體，不可力強而致。」[55]劉勰則對曹丕的文以「重氣之旨」更加發揮，提出「氣以實志」，「情與氣偕」的觀念。所謂「氣以實志，志以定言，吐納英華，莫非情性」[56]，更加強調了文章的才情來自作者的個性與氣質。不過，藝術的審美，主要講求的卻是「氣韻生動」。如果說，儒家的觀念是以氣為質，那麼，藝術的「氣韻」範疇的內蘊，更偏重於與道家中玄的意味相通之韻的追求。在繪畫、音樂的理論中，則是氣韻、韻律、神韻、韻味諸概念主宰著藝術優劣的品評。有的論者這樣解釋了「韻」的含義：「有餘意之謂韻」，「凡事既盡其美，必有其韻；韻苟不勝，亦亡其美」。韻在審美中佔有如此重要的地位，始自魏晉南北朝的所謂人物品藻，也是在玄談與清談中形成的品藻標準。最初，它本是用來評論人物的風姿的。《世說新語》以及當時的史書——《晉書》、《南史》、《宋書》、《齊書》、《梁書》中，對歷史人物的「品藻」，無不以「氣韻」為旨歸，所謂「風韻秀泝」、「雅有遠韻」、「道韻平淡」、「玄韻淡泊」、「風韻清疏」、「苦節清韻」等等，其內在意蘊總含有道家淡泊超世的情趣，南北朝又是中國人物畫大發展的時代，而以「韻」為品藻人物的氣度、情調大小、高低的標準，也自然地進入了繪畫藝術的審美要求，終至成為囊括一切繪畫創作的重「韻」之風，「氣韻」則是作品內在的精神生命。謝赫所說的畫之「六法」即有「一氣韻生動是也」[57]。張彥遠稱

55　〔魏〕曹丕：《典論・論文》，《中國歷代文論選》（北京市：中華書局，1962年）上，頁124。

56　〔梁〕劉勰，范文瀾注：《文心雕龍》（北京市：人民文學出版社，1962年），頁506。

57　俞建華編：《中國畫論類編》（北京市：人民美術出版社，1986年），上卷，頁31、355。

畫「鬼神人物有生動之可狀，須神韻而後全」；[58]荊浩提出的繪畫「六要」裡，雖「氣」「韻」分說，卻放在「一曰氣、二曰韻」的最重要地位；北宋以禪論畫的黃庭堅則強調說：「凡書畫當觀韻」[59]；至明代，董其昌更以「氣韻」為繪畫的審美最高境界，把繪畫分為南北兩宗，並特別推崇以「韻味」見長的南宗。於是，在「氣韻」追求中又重「韻」之風，幾乎統治了明清以來的畫壇。在這裡，無論從哲學的命題到藝術的審美意識的發展，都可以看到所謂儒道釋互補或儒道釋「同源」給中華藝術特徵帶來的深遠影響。

（三）「境皆獨得，意自天成」。既然對「道」的追求，乃是中華藝術精神最根本的特徵——藝術的靈魂，而「『道』之為物」，又是「惟恍惟惚，恍兮惚兮，其中有象，恍兮惚兮，其中有物」[60]。因而，在「道」的精神統率下，這有與無的周行不始，在傳統藝術中也派生出體現它豐富內蘊的審美範疇和概念，如形神、虛實、韻味、意境等，而「意境」又是藝術家與欣賞者在藝術活動中的高層次的追求。

「意」，在中國古典哲學觀念裡，是指對「道」的體悟而言，所謂「道意」，主要是道家學說的概念，在魏晉玄學中得到廣泛的運用，至唐，被引進藝術而成為審美範疇。「意」則是指藝術家創作時的主體構思的「立意」，所謂「意在筆先，畫盡意在」，「意不在於畫」[61]，其內涵還沒有多大的改變，後來逐漸演化，特別是繪畫範圍裡，「意」被認為是主體在認識客體中情景交融的產物。張彥遠所謂的「意」乃由「境與性會」而得，就已有了主客體相融合的境界。只

58 俞建華編：《中國畫論類編》（北京市：人民美術出版社，1986年），上卷，頁355、31。

59 〔宋〕黃庭堅：〈題摹燕郭尚父圖〉，《豫章黃先生文集》，卷27。

60 《老子》，《老子・莊子・列子》（長沙市：嶽麓書社，1989年）。

61 俞建華編：《中國畫論類編》（北京市：人民美術出版社，1986年），上卷，頁36。

不過，盛唐詩人王昌齡（？—約756）把「境」引入美學範疇[62]，「境界」的連用，卻是來自禪學啟示的「佛境」、「禪境」的內涵與借用。拋開那些神秘的說教，佛學的所謂「意境界」，以及「佛境」、「真境」、「智境」之類，無非都是指對「佛性」的體悟達到了一種什麼樣的精神狀態的高度。

如果說「意」的內涵，多來自老莊與魏晉玄學的「道意」，那麼，「境」，則是佛家「禪境」直接的借用。而無論是「道中之境」還是「禪中之境」，歸根結柢，它們所追求的就是藝術思維中的「虛靜」與「空靈」。二者可算是道釋互補，「道意」在前，「禪境」則發展了「道意」。它們被引進文藝領域而有「意境」及其內涵的連用和發現，催化了唐宋以來意境說理論的不斷成熟和發展，許多詩論家與畫論家都以它為中國藝術的最高心靈境界。晚唐《二十四詩品》的作者司空圖（837-908）又以道家的「道意」總結了「意境」的「四外」的表現，即「象外之象，景外之景」[63]，「韻外之致」、「味外之旨」[64]。

「意境」這一生根於中華文化土壤裡的特有的藝術美學範疇，自從唐宋迄於今天，已被廣泛運用於文學藝術領域的各個門類，以詩、詞、書法、繪畫中的探討與論述最多。而在詩與畫的「意境」創造中備受推崇的，又是盛唐詩人畫家王維。作為詩人，他雖取材廣泛，卻仍以田園、山水題材的作品最多，而且他多才多藝，音樂、繪畫、書法，都有很高的造詣，特別是繪畫也包括理論，都備受後人推崇。可惜，他的繪畫作品目前難得一見。今傳有《伏生授經齋》，被認為是

62 陳良運編：《中國歷代詩學論著選》（南昌市：百花洲出版社，1995年），頁230、313-314、316。

63 陳良運編：《中國歷代詩學論著選》（南昌市：百花洲出版社，1995年），頁230、313-314、316。

64 陳良運編：《中國歷代詩學論著選》（南昌市：百花洲出版社，1995年），頁230、313-314、316。

王維之畫本，也有著名的〈輞川圖〉傳於各代著錄之中。傳說他所作的〈山水訣〉、〈山水論〉，就倡導畫家要「肇自然之性，成造化之功」，「妙悟者不在多言」，「凡畫山水，意在筆先」。這「意」就是來自對山水的「自然之性」的「妙悟」，是神與景遊；而在王摩詰「妙悟」的「意」裡又是離不開「禪」的精神感受。所以，在畫論家以至「士夫畫」（即文人畫）的倡導者看來，王維的作品是「典型」的「意境」創造者，是「妙上品」。宋代沈括高度讚揚王維的創作是「得心應手，意到便成，故造理入神，迥得天意，此難可與俗人論也」[65]。蘇軾還把王維與吳道子作了比較，甚至說：「吳生雖妙絕，猶以畫工論。摩詰得之於象外，有如仙翮謝籠樊。吾觀二子皆神俊，又於維也斂衽無間言。」[66]蘇軾既是「士夫畫」創議人，又是禪意玄想時在襟懷的高士，因而，他如此崇尚王維所創造的「虛靜」的意境，也是必然的。元代湯垕評王維作品說「蓋胸次瀟灑，意之所至，落筆便與庸史不同」[67]，也是著眼在「意」字。到了明代董其昌（1555-1636），已公開尊王維為南宗繪畫之祖。

中國山水畫，發展到宋元，基本上已是文人「寫意」的天下，而以禪境論詩畫，更是蘇軾完成「意境說」的核心命題。「意境」成了藝術作品的靈魂，藝術審美的最高範疇。也可以說，藝術上的有無、虛實、形神、韻味，都包孕在這「意境」創造之中。委婉含蓄，深沉微妙，可意會而不可言傳，它雖對自然景物有真實、概括地觀察、把握和描繪，卻又不追求客體對象的外在的形似，而是表達著富於生活

65 〔宋〕沈括：〈書畫〉，《夢溪筆談》（成都市：巴蜀書社，1996年），卷17，《評袁安瑞雪圖──雪中芭蕉》，頁202。

66 〔宋〕蘇軾：〈王維吳道子畫〉，《蘇東坡全集・前集》（北京市：中國書店，1986年），卷1，頁45。

67 俞建華編：《中國畫論類編》（北京市：人民美術出版社，1986年），上卷，頁479。

精神與人生理想的形象的真實，把藝術感覺、藝術想像的空間，留給讀者去發現、品味、抒發和追尋。

「意境」，這一具有中華文化傳統與藝術特徵的美學範疇，雖然最早是由「道意」、「禪境」引進到藝術創造和藝術理論的概念中來，且多用來創造和分析詩與畫的境界，但自宋元「文人畫」大量興起，「意境」說則已廣泛運用於書法、音樂、舞蹈、園林等各傳統藝術門類，即使由「俗文藝」發展起來的戲曲、小說，在它們特有的藝術形態和體裁中，也豐富和昇華著意境的創造。用王國維的話說：「能寫真景物、真感情者，謂之有境界。否則謂之無境界。」[68]那麼，在中國戲曲發展史上，能寫出「真景物」、「真感情」，並達到高層次「境界」，給讀者以「寫通天盡人之懷」的藝術感受的，就至少有關漢卿（約1210-約1280）的《竇娥冤》、王實甫（約1260-1335）的《西廂記》、湯顯祖（1550-1616）的《牡丹亭》和孔尚任（1648-1718）的《桃花扇》，作為他們各自生活時代的代表作。至於被譽為中國古典小說巔峰之作的《紅樓夢》，可以說，既綜合了雅與俗，又昇華了各門類藝術的成就，透過對小說形態的詩境、情境、事境的描繪，把藝術的意境美的創造，擴展到社會生活中更深更廣的層面裡。

從山水畫的藝術意境內涵來講，也有不同的美的形態的發展，譬如「無我之境」與「有我之境」，後者就被視為所謂線的藝術傳統的發展的最高階段，它表現為對筆墨的突出強調，顯現出中國繪畫與書法形式美和結構美的主觀精神所滲透的特有的境界。只不過，它們雖非自然景物客體的忠實摹寫，而其傳達出來的興味、力道、氣勢與時空感，仍有著一定時代的社會人生與情感的「積澱」。至於所謂「無我之境」，也並非要求藝術家純客觀地摹寫自然景物，毫無意境的創

68 王國維：《人間詞話》，《蕙風詞話・人間詞話》（北京市：人民文學出版社，1962年），頁193。

造，而是更重視透過對客觀景物的真實地概括和描繪，以表達藝術家的思想感情，它們雖不外露，卻蘊蓄在作品的形象真實之中。「抒寫襟懷，發揮景物，境皆獨得，意自天成。」[69]這種藝術意境的創造，在小說和戲曲的形態中更為普遍。

總之，無論是「有我之境」還是「無我之境」，只是意境美的類型不同，整體來說，對現實的審美關係，中華藝術是重在表現，重在傳神，重在寫意。正因如此，把意境作為最高的審美追求，才形成了中華藝術的獨有的民族特徵。

（四）「外師造化，中得心源」。重表現，重傳神，重寫意，這是中華藝術精神的形成與創作方法上的基本特徵。從藝術對現實的審美關係來講，它的確不同於在表象上客觀地、準確地摹寫現實世界的「再現」的形態，它更注重於主體的能動作用。在創作美學的理論中，唐張璪的名言「外師造化，中得心源」，是對這一民族藝術規律基本特徵的最富辯證精神的深刻概括。藝術來源於生活，社會人生、自然景物，是藝術反映和描繪的客觀對象，這反映論的真理，在中國傳統藝術理論和美學思想中是很早就得到確認的。《禮記・樂記》中說：「人心之動，物使之然也。感於物而動，故形於聲。」這說明「心之動」是由「感於物」而引起的，指出了主觀精神與客體世界的血肉聯繫。但是，感於物者「心」也，「感情」是心靈對於印象的直接反映，「凡音之起，由人心生也」。這也就是說，藝術創作的發動，都是來自「心之動」。「凡音者產乎人心者也，感於心則蕩乎音，音成於外而化乎內」[70]，感物動心，有了對現實生活的深刻感受和體驗而

69 〔清〕葉燮：《清詩論》，《原詩卷三・外篇上》（上海市：上海古籍出版社，1999年），頁591。

70 《呂氏春秋・季夏紀・音初》，《諸子集成》（北京市：團結出版社，1996年），第6卷，頁319。

音成。所以，一切藝術美的光源、藝術美的境界，還是來自藝術家主體對客體的觀照和再創造。「心樂一元」、「心書一元」、「心畫一元」、「心文一元」，在傳統藝術理論中，不管有多少歧異的解釋，都強調創作活動中的主體作用，強調藝術是心的表現，甚至連藝術形式的形成和選擇，也被視為密切聯繫著感情心理的變化。《毛詩序》的那段名言：「詩者，志之所之也，在心為志，發言為詩，情動於中而形於言，言之不足故嗟歎之，嗟歎之不足故永歌之，永歌之不足，不知手之舞之，足之蹈之也。」這是關於心與藝的關係的最直接、最通俗的說明。這裡的心，自然是指個體的主體意識，個體的認識主體，即今天的我們所說的思維的大腦。在中國古人看來，人心是人體感官的主宰：「心之在體，君之位也；九竅之有職，官之分也；心處其道，九竅循理。」[71]「耳目之官不思，而蔽於物。物交物，則引之而已矣。心之官則思，思則得之，不思則不得也。」[72]如果再深入傳統哲學的命題，這心的內涵還要豐富而複雜得多。僅就歷代文論、樂論、畫論的用法，「心」就已涵蓋了藝的萌發、創作及其完成的主體的能動作用的全過程。其實，也包括張璪這句名言的上半句，所謂藝術的「外師造化」，也強調的是主體的作用。創作主體是以造化萬象為師，卻不是純客觀地「摹寫」，而是蘊涵著主體精神的融入。所謂「見景生情」、「觸物生情」、「即景會心」，雖為景物所激發，也還是強調了主體的感受，強調了感情融入客觀景物，以至包括造化萬象對主體已有情思的啟示和思考，使之更趨明朗化。師而不泥，正是中國古人在從學、從藝中強調主觀能動作用的準則。王夫之（1619-1692）說：「夫

71　《管子‧心術上第三十六》，《百子全書》（杭州市：浙江人民出版社，1984年），第三冊。

72　《孟子》，《四書》（上海市：上海古籍出版社，1995年），頁388。

景以情合，情以景生，初不相離，唯意所適。」[73]情與景的交融滲
透，總還是受著「意」的驅使。「山川使予代山川而言也……山川與
予神迁而跡化也」[74]，得到藝術家「立言」的這個「山川」新境界，
又絕非它的原貌，而是「皆靈想之所獨辟，總非人間所有」。鄭板橋
（1693-1765）曾借用「變相」說，敘述了他在「畫竹」全過程中的
審美主體的能動作用：

> 江館清秋，晨起看竹，煙光日影露氣，皆浮動於疏枝密葉之
> 間。胸中勃勃遂有畫意。其實胸中之竹，並不是眼中之竹也。
> 因而磨墨，展紙，落筆，倏作變相，手中之竹，又不是胸中之
> 竹也。總之，意在筆先者，定則也；趣在法外者，化機也。獨
> 畫云乎哉。[75]

他把畫竹分作三個階段，三次「變相」。第一階段是觀察、感受清秋
晨竹，有了從園中之竹到眼中之竹的「變相」，於是，「情從景生」；
第二次變相，有了「胸中之竹」。這「胸中之竹」，已注入了創作主體
的「畫意」，即從多種心理表象與綜合中經過提煉變相為審美意象，
而非「眼中之竹」了。「磨墨，展紙，落筆」由「胸中之竹」倏然變
相為「心畫一元」的「手中之竹」，即把經過提煉的「意象之竹」變
相為物化的「畫中之竹」。儘管按照當代美學的理解，有生命、有魅
力的藝術品，應當是客觀對象世界、創作者主體世界、鑒賞者接受世
界三者交互作用、溝通協調中才能創造出來的，但鄭板橋從「畫竹」
實踐中概括的三階段、三變相，仍然是十分精闢地闡釋了「外師造

73　《薑齋詩話箋注》（北京市：人民文學出版社，1986年），頁76。

74　俞建華編：《中國畫論類編》（北京市：人民美術出版社，1986年），上卷，頁153。

75　〔清〕鄭板橋：《鄭板橋集·題畫竹》（北京市：中華書局，1962年），頁161。

化，中得心源」的藝術規律。在他的感受和體驗裡，雖然也有對「園中竹」感而動的開端，但形成「意象之竹」與「畫中之竹」，卻是審美主體精神的不斷高揚，畫家的主觀能動性得到了特別的強調。而且他還認為，「意在筆先者，定則也；趣在法外者，化機也。」豈「獨畫竹」？這也就是說，這所謂「變相」的過程，該是一切藝術創作的規律。

中華傳統藝術著重強調藝術主體的能動作用，卻又不脫離客體，而且一貫要求主客體的融合統一。中華傳統藝術所謂「心物一元」，表現為「心樂一元」、「心畫一元」、「心文一元」，多反映在「情」與「景」的關係上，因為中華傳統藝術無論在詩歌領域、音樂領域、繪畫領域，首先進入主體「創作心源」的，都是千變萬化、多彩多姿的自然物象。山水詩、田園詩、山水畫、花鳥畫、春江花月、高山流水，景無情不發，情無景不生，按照中國傳統美學，感情是作為創作主體的「心」與客體景物聯繫的起點。遊歷山川，探覽名勝，憑弔古跡，這既是詩歌中的題材，也是繪畫所「師」的造化，而「情景交融」，則是中華傳統藝術所追求的美的境界，但實際上「觸景生情」、「即景會心」，這「景」卻往往在感受、認識、概括中被虛化。唐代詩人陳子昂最著名的詩篇〈登幽州台歌〉：「前不見古人，後不見來者，念天地之悠悠，獨愴然而涕下。」受到歷代人的讚譽，稱它是以無限時間和空間為背景，通過強烈的對比，充分展示出內心不為人知的寂寞孤煢之感，境界開闊高遠，格調慷慨蒼涼，具有「可以泣鬼」的感染力。這的確也引起了千古懷才不遇之士的強烈共鳴。全詩對這幽州古台，雖不著一字，也沒有一句「景」的具體描寫，卻充滿了觸物生情的濃烈的人生感喟。當然，也有很多寫得景真情深的作品，如李白、杜甫、王維的那些佳作，但它們的得以流傳，終是因為「景中全是情」。所以，「情景交融」其重點還在於借景抒情，「即景會心」。

唐代張繼流傳中外的〈楓橋夜泊〉：「月落烏啼霜滿天，江楓漁火對愁眠。姑蘇城外寒山寺，夜半鐘聲到客船。」全詩寫的都是景——一幅遠近交錯、明暗相雜、色彩淒豔、寧靜清寂的秋江夜色圖，滿貯著一個「愁」字。它確實寫出了真景，卻又是以詩人強化了的此時此地的感情融入了外景。它構成了一個獨特的境界，蘊涵著嶄新的意象，給讀者以強烈的感受、豐富的想像。

宋元文人寫意畫的興起，雖有其時代的和社會心態的歷史背景，但是，強調藝術創作中的主體精神，這是中華藝術的美學傳統，幾乎從原始的彩陶、三代的青銅器開始，雖然表現為不同時代的社會的美的形態，但它們結晶出來的所謂「有意味的形式」，卻都蘊涵著對特定社會現實的感受、想像和觀念。詩歌的抒情傳統，又是以「比興」的規律，透過對造化萬象的描繪而抒發、寄託、表現，從而傳達主體的情感和觀念，而使這藝術中的景物形象渲染著、滲透著濃郁的感情色調。文人畫，不過是中華藝術這一特徵更極致的發展。在文人畫裡，客體的寫實更加退到次要的位置，而主體的意興心緒和生命情調則受到突出的強調。山水畫追求的是「韻外之致」的美的境界，所謂「山水以氣韻為主，形模寓乎其中。」[76]於是，更進一步又有了元代繪畫的筆墨世界。在這裡，繪畫的美可以不依存於所描繪的景物，而是顯現它本身的線條和色彩，即所謂筆墨趣味，它的確表現為形式美、結構美，但這種形式結構卻是來自「中得心源」，傳達著主體的情感、意興、神韻和氣勢，把中國綿延不斷的富有特色的筆墨法度推上了更高階段。

藝術又是離不開造化萬象的，哪怕是最獨特的書法藝術，最初也是來源於對「造化萬象」的形體、姿態的模擬、吸取，有它象形基礎

76 俞建華編：《中國畫論類編》（北京市：人民美術出版社，1986年），頁115、150。

上的演化過程，逐漸形成點畫章法和形體結構的概括性和抽象化的美的規律，用豐富多樣的紙上的音樂和舞蹈以抒情寄意。清初的朱耷（1626-約1705）、石濤（1642-1718）的繪畫作品雖以突兀的造型，奇特的畫面，抒寫著他們國破家亡強烈的悲痛與憤慨，但那些睜著大眼睛的孔雀、翠鳥，那突兀的怪石，奇特的芭蕉，雖是極度的誇張，也仍有其「造化萬象」的源頭，只不過，它們的傲岸不馴，狂放怪誕的主觀精神，卻是構成它們獨特風貌並激起人們強烈共鳴的藝術的「心源」，所以，石濤直言不諱地說：「畫可從心，畫從心而障自遠矣。」[77]即使是產生較晚以綜合表演為中心的戲曲藝術，不用說它的戲劇文學，如元雜劇與明傳奇的代表作王實甫的《西廂記》和湯顯祖的《牡丹亭》，全劇都充滿了抒情的意趣，像一首首抒情詩連綴而成，就是它在處理藝術與生活的關係上，也同樣是屬於「外師造化，中得心源」的「體系」。因為中國戲曲在舞臺上的一切表演，從不拘囿於對生活表象的模仿，而是以虛擬性、程式性作為統領舞臺綜合藝術創造的特有形式。西方戲劇是用「三一律」來規範舞臺場景中的時空跨度的，那只能把戲劇矛盾集中在一個特定場景中來表現。在一定意義上，這是與西方傳統藝術重寫真、重再現緊密相關的。而中國戲曲，是在固有的各種藝術表現形態的綜合中逐漸形成的，並且是在演出實踐中相互吸收、相互滲透，融合成有機的統一體的。中國傳統藝術的寫意與傳神，自由、流動的主體精神，很自然地形成了戲曲突破時空侷限，用虛擬作為反映生活的基本手法。在戲曲舞臺上沒有表現特定空間的場景，更沒有固定的時間限制，一切在流動中。人在室內，幾個虛擬的手勢，就算開門走出了室外；一揚馬鞭，幾個圓場，就從京城到了千里外的邊關；幾聲鑼鼓，已是夜盡天明。時空的定

77 俞建華編：《中國畫論類編》（北京市：人民美術出版社，1986年），頁115、150。

向，完全是舞臺演出中的假定，說是在那裡就在那裡，說是千里之遙就是千里之遙，觀眾可以用自己的想像去補充，並不會追究它的「真實性」。戲曲卻正是在這虛擬的時空中創造了它的藝術美，而戲曲的程序性，似乎走的是另一個「極端」。戲曲中的程序，也是表現生活的藝術手段，但和虛擬不同，它具有規範的嚴格含義。表演程序，就是表演上的基本固定的格式，戲曲演出人物有所謂角色的劃分，人物角色在舞臺上活動有各種動作，也包括生活中的基本動作，都得到了藝術的提煉，在藝術家的長期創造中，為了塑造人物或特定情景中的需要，被設計為一種固定格式的動作，如開門、關門、上馬、登舟等，都從模擬生活動作出發，逐漸創造和昇華出一套套或誇張、或美化的動作程序，因為戲曲是綜合的藝術，所以，這些程序又是與音樂、舞蹈相融合，富於節奏化和舞蹈化，以韻律美和造型美感染著觀眾。它雖是舞臺藝術塑造人物形象的手段，卻又能在觀眾中造成獨立的審美價值，如「起霸」、「臥魚」、「吊毛」、「搶背」，往往藝術家上場的第一個程序的「亮相」就能博得全場的喝采聲。自然，程序又不是僵固不變的，它的姿態萬千的風神美，本來就是從人生萬象中提煉而來，是戲曲藝術家生動活潑的創造。它既是規範的，又是自由的，因而，戲曲藝術的誕生和發展，是以綜合的主體美的創造，把中華藝術「外師造化，中得心源」的民族傳統推上了一個新高度。

四　民族藝術的融合與中外藝術的交流

「中華民族」，作為中國境內各族的總稱，雖然是二十世紀才逐漸明確起來的自覺的民族觀念，但「中華」之得名，卻已由來很久，並且自稱「中華」，就蘊涵著有文化的民族的寓意。《唐律名例疏議釋義》曾十分明確地講道：「中華者，中國也。親被王教，自屬中國，

衣冠威儀，習俗孝悌，居身禮義，故謂之中華。」而在一直連綿不斷，始終向前發展的中華古老文化中，中華藝術又是其中取得最燦爛成就的一部分。它像中華文化一樣，是以漢民族藝術為骨幹，融合著中國境內歷史上的多民族的藝術創造。春秋戰國時代，中原文化就存在著齊魯文化、楚文化、吳越文化、巴蜀文化、秦文化、三晉文化的不同源頭與差別；秦漢大一統後，原有的各地區文化很快在政治統一的基礎上得到融合，開始形成為血肉相依的中華共同體。而從西漢「文景之治」時起，作為中原統治者的漢，就開始了與周邊民族的交流──「通大宛、安息」，使珠寶「盈於後宮」，名馬「充於黃門」，異獸「食於外囿」。漢王朝還「設酒池肉林以饗四夷之客」，並「漫衍魚龍，角抵之戲以觀視之」[78]。漢武帝建元三年（前138），更曾遣張騫（？—前114）出使大月氏、大宛、康居等國，開通了著名的「絲綢之路」，進一步加強了漢王朝與當時西域各國的經濟與文化的交往和交流。漢代畫像石、磚中所描繪的雜技藝術，如「跳丸劍」、「吞刀吐火」，是來自西域大秦（犁軒，即羅馬帝國，一說為埃及亞歷山大港）[79]；「都盧尋橦」，則來自中國西南都盧國（今緬甸甘夫都盧）；至於外來的樂器，馬融的〈長笛賦〉中則明確寫著：「近世雙笛從羌起」，漢豎箜篌（豎琴）與琵琶，也是「本出自胡中」，特別是琵琶，經過不斷改進、提高，早已成為中國最有代表性的民族樂器了。而漢代人的樂舞，也在當時透過商業和文化交往或皇帝賞賜的方式「交流」到中亞及周邊地區。如漢武帝曾賜高句麗「鼓吹伎人」[80]，「烏孫公主遣女來至京師學鼓琴」，龜茲王也曾得到漢宣帝「賜以車騎旗

78 〔漢〕班固：《漢書・西域傳第六十六下・贊》（北京市：中華書局，1959年）。

79 《史記辭典》（濟南市：山東教育出版社，1991年），頁685。

80 〔南朝宋〕范曄：《後漢書・東夷列傳第七十五》（北京市：中華書局，1965年）。

鼓、歌吹數十人」⁸¹。由西漢南越王墓、雲南石寨山滇王墓等出土的編鐘、編磬等樂器，儘管有地方民族特色，從造型上看，顯然也受到中原文化的影響。到了漢靈帝時期，皇帝本人就「好胡服、胡帳、胡床、胡座、胡飯、胡箜篌、胡笛、胡舞，京都貴戚皆競為之」⁸²。這一切都說明，漢文化的囊括四海、氣吞八荒的宏大氣魄，同樣也表現在民族藝術的融合與中外藝術的交流中，多方面從外部吸收了寶貴營養，激發了自身肌體的蓬勃生機。

　　到了魏晉南北朝時代，由於所謂「五胡亂華」，北方各民族在中原半壁河山激烈地爭奪統治權，未嘗不力圖「揚胡抑漢」，但在漢文化的強大包圍下，文化只能適應佔主導地位的社會生產與生活機制的需要而發揮作用，因而，雖是在長期的戰亂中，終究還是被納入「漢化」的軌道，向先進的漢文化靠攏；同時，在與漢文化的融合中，也給漢文化增加了新血液，注入了新內容，帶來了新形式。胡漢文化的這種相互化合，是中華文化歷史發展中不可抗拒的客觀規律。晉室南渡，中原傳統漢文化的失落，固然是使佛教迅猛發展起來的原因之一，但佛教傳入中國，又畢竟首先是沿著「絲綢之路」從天竺到西域，再到中原的。因而，北朝的佛教尤盛，彪炳千秋的佛教藝術瑰寶——敦煌、雲岡、麥積山、龍門等石窟的宏壯的造像風潮，就是當時「香火」隆盛的遺跡。只不過，北朝的佛教藝術，雖還保存著天竺來路的若干特點，卻已滲入了塞北廣漠的闊大與豪放。「南朝四百八十寺，多少樓臺煙雨中。」所謂南朝佛像的「瘦骨清相」，豈非也是反映了杏花、春雨、江南的人文風貌，並且不久就出現在敦煌的石窟藝術裡；至於「北碑」與「南帖」，也同樣表現了南北書法不同風格

81　〔漢〕班固：《漢書‧西域傳第六十六下》（北京市：中華書局，1959年）。
82　〔南朝宋〕范曄：《後漢書第十三‧五行一》（北京市：中華書局，1965年）。

的差異，這多民族的藝術的交流與融合，雖是「文化的南北朝」的多彩的綜合體，卻又都對富於濃郁民族特徵的中華藝術精神作出了自己的貢獻。

經歷了亂世紛爭、南北分裂，各民族的大碰撞與大融合，三百年後，中國封建社會迎來了它的繁榮鼎盛期──隋唐的大統一，這是繼秦漢之後又一次強大中央帝國的建立，史曾並稱漢唐，以示輝煌。它所造成的世界性影響，至今留有餘韻──歐美各國大都市所有華裔居住地，幾乎都被稱為「唐人街」。大唐的歷史貢獻，不只表現在它大大開拓的疆土上，所謂「前王不辭之土，悉清衣冠，前史不載之鄉，並為州縣」[83]，而且由於它清明的政治，造成了「貞觀之治」以至「開元全盛」（實際上也應包括武則天執政的幾十年）等近百年繁榮富足的盛世，使得中國古代文化也隨之進入了一個開放的、氣度恢弘的時代。這樣的有容乃大、面向八方的文化環境，也同樣孕育著中華多民族藝術融合的青春煥發，史稱「盛唐之音」。這盛唐之音，雖仍以漢文化為主體，卻又「胡氣氤氳」。經過南北朝三百年的胡漢民族的大混合，「胡」民族固然被化解了，就是容受了「胡」民族的漢民族，也已是經歷了重構，不再是它的原貌。唐王室貴族就是胡漢混雜的血統。據考證，它的開國三代君主──李淵（566-635）、李世民（599-649）、李治（628-683）的母系都是鮮卑族。最主要的，唐代還是一個「尚胡」的王朝。「胡風」──胡服、胡樂、胡舞，以至胡飯、胡酒，席捲大唐的社會生活，而唐太宗李世民則公開提出要破除「貴中華，輕夷狄」的觀念，實行「愛之如一」的政策，這是何等開闊的胸懷！因此，「盛唐之音」裡，也繼承有北朝文藝的剛健豪邁的氣概，並不偶然。被稱為「詩仙」的盛唐大詩人李白，就曾高吟「酒

83 《唐大詔令》，卷11〈太宗遺詔〉。

後競風采，三杯弄寶刀，殺人如剪草，劇孟同遨遊。」[84]這充溢強梁彪悍的詩風，何曾見於南朝詩作。胡曲與胡舞在唐代更是大為流行，唐宮廷十部樂中，《天竺樂》、《高麗樂》、《龜茲樂》、《安國樂》、《疏勒樂》、《康國樂》、《高昌樂》七部，都是當時的胡（外國）調樂曲，稍後出現的坐、立二部伎，且已突破按國編樂的界限，將龜茲等「胡樂」補充運用於「漢樂」作品中（如《破陣樂》、《聖壽樂》等）；唐玄宗（685-762）更「詔道調、法曲與胡部新聲合作」[85]，徹底打破了胡、漢樂不能一起合奏的樊籬。而風行的「胡旋」，也受到那麼多盛唐詩人的讚賞！至於佛教造像（壁畫、石刻、雕塑）的進一步中國化和民族化，在龍門石窟與敦煌莫高窟的演變中更顯得十分清晰和突出。

　　總之，唐代是我國多民族藝術空前大融合、大交流的時代，它廣納深收了世界藝術的精華與精粹，而它本身也被廣泛介紹到周邊各民族和世界各地，造成了巨大而深遠的影響。

　　晚唐的衰微，五代的更替，中國歷史又經歷了一次大動盪。其後是宋遼（包括西夏）、宋金、宋元的長期南北對峙，而且兩宋都是弱國，這弱宋有時甚至處於兒皇帝的地位，靠納貢以維持存在，但無論政治、經濟兩宋都已進入封建社會的成熟階段。或者說，已開始在孕育著向近代社會的轉變。一方面是市井文藝的廣泛興起；另一方面雅文化又表現出空前的精緻，顯示了藝術史上富於獨特個性的所謂「纏婉宋風」。因而，儘管當時的宋文化也輸入了異族情調，但整體來說，先後入主中原半壁河山的幾個民族，卻只能在政治文化上日益同化於宋，特別是金，從金熙宗開始，就主動接受宋的政治與文化制度的影響，使北中國繁盛起來。金世宗完顏雍，更是完全改變女真初期排漢的統治政策，用儒法，崇詩書，實行宋文化，其皇室貴族甚至仿

84　〔唐〕李白：《李太白全集》（北京市：中華書局，1977年），上卷，頁279。

85　〔宋〕歐陽修：《新唐書卷二十二‧禮樂志十二》（北京市：中華書局，1975年）。

效漢族的文學藝術活動——寫詩、填詞、繪畫等。著名詩人元好問
（1190-1257）就說過：「大定（金世宗年號）以還，文治既洽，教育
亦至一變五代遼季衰陋之俗。」[86]然而，北方諸民族——契丹（遼）、
黨項（西夏）、女真（金），特別是後來居上的蒙元，畢竟都出身於遊
牧民族，貴族上層雖仿效漢人「雅文化」，但民間卻難以改變其質樸
鮮活的本色，他們的興趣更傾向於中原的世俗文化與市井藝術。因
此，從北宋即已出現的市井藝術，極受北方民間的歡迎。如兩宋引起
「萬人聚觀，城市空巷」的雜劇百戲，很快就傳播到遼、西夏、金所
屬地區。而代表著說唱藝術的成熟，並保存完整的諸宮調作品，則是
金人董解元的《西廂記諸宮調》。

　　雅俗分流，使藝術審美在民族藝術的融合中也有著不同的變化，
只不過，在北方民族漢化（即宋化）的過程中，卻擯棄中原文化的矯
揉造作，而更推動嬗變中的俗文藝的發展，輸入新血液以促其茁壯成
長。這不只是遼、西夏、金，也是蒙元民族藝術融合的大趨勢。

　　元朝至元十六年（1279）忽必烈（1215-1294）滅南宋，這是中
國有史以來第一次少數民族政權統一全國。蒙古確實是一個典型的遊
牧民族，它的金戈鐵馬，曾經橫掃歐亞大陸，在世界史上也造成過巨
大的影響。儘管這是一次以蒙古族為主體的民族大融合的時代，但元
代藝術卻渲染著五光十色的多民族的色彩。漢、蒙之外，契丹、黨
項、女真的藝術，也在北方各民族雜居中有著一定的遺留。被馬可・
波羅譽為「巧奪天工，可以說是達到登峰造極的程度」[87]的元代宮廷
建築，就蘊涵著漢、蒙、女真各民族建築藝術成就的精華，而且中西
「交通」已經打開。在忽必烈定都大都後，大都城裡聚集了來自亞歐

86 〔金〕元好問：〈內相文獻楊公神道碑銘〉，《元遺山先生集》（上海市：商務印書館，
　　1936年），卷18，上。
87 《鄂多立克東遊錄》，頁73。

各地的外國人，從貴族、官吏，以至傳教士、樂師、美工和舞蹈家，無所不有，這是空前通暢的中外文化交流的新局面。

蒙古族是能歌善舞的民族，元代社會樂舞的興盛自不待說。而在滅宋統一全國後更加促進了市井文藝的發展，也是必然的。接近俚俗的散曲，取代了文人詞，特別是在宋金已有了相當發展的戲曲，到了元代，更構築了戲曲史上的第一座高峰——元雜劇的發展與興盛。雅俗分合，在元代也表現為一種特殊的形態，即社會環境中的所謂「九儒十丐」、「儒人顛倒不如人」的地位，迫使文人走向民間，與藝人合作介入雜劇創作，造就了關漢卿、王實甫等一批名標史冊的偉大戲劇家。而且文人畫的輝煌也是出現在這特殊的民族融合的時代。蒙古的貴族統治雖很殘暴，卻絕少文字獄，也並不在意宋代理學的那套愚拗的倫理說教，客觀上實是放鬆了思想控制，這就給元代藝術帶來了民族融合多元發展的契機。所以，它的統治雖然不足百年，確也為藝術史增添了璀璨的一頁。

元順帝妥懽帖睦爾的「暴虐誅求」，終於激起了以紅巾軍為主的人民大起義，而朱元璋（1328-1398）則利用了十七年的義軍反抗，把妥懽帖睦爾從大都趕到了應昌，推翻了元王朝，開始了明王朝的統治。朱元璋奪取政權後，雖採取了一系列休養生息發展經濟的措施，但在文化上卻實行了「縱無情之誅」的極為嚴酷的文化專制政策。意識形態方面則大力推行程朱理學，提倡封建禮教，實行八股取士，所謂「明興，高皇帝立教著政，因文見道，使天下之士一尊朱氏為功令。」[88]凡「言不合朱子，率鳴鼓而攻之」[89]。所謂「祖宗開國，尊

88 〔明〕何喬遠：《名山藏·儒林記》，《中華文化史》（上海市：上海人民出版社，1997年），頁766。

89 〔清〕朱彝尊：〈道傳錄序〉，《中華文化史》（上海市：上海人民出版社，1997年），頁766。

重儒術，士大夫恥留心辭曲，雜劇與舊戲文皆不傳。」[90]自然也有例外，如高則誠的《琵琶記》，甚至完全宣傳封建道德的《五倫全備記》，還是受到明王朝統治者的提倡和讚賞的。連反映元代藝術民族融合突出特點的百姓「多恒歌酣舞」，這時也被朱元璋視為元代陋習明令禁止，如被發現，就要「即縛至倒懸樓上，飲水三日而死。」[91]。明初繪畫的宮廷御用尤為突出，作為內廷供奉的畫家，均被授予錦衣衛武官的職銜，但稍失廷旨，即被處以極刑。朱元璋的兒子朱棣（明成祖，1360-1424）同他一樣，對大量的戲曲作品都加以查禁，並頒旨：「敢有收藏，全家殺了。」[92]

　　明初黑暗的文化專制，嚴重地阻礙了藝術的發展，但是，歷史終究在前進，藝術的發展又有其自身的規律與特點，血腥的文化專制，很快被歷史發展的客觀規律所沖垮。城市經濟日益繁榮，市民階層的日益崛起與擴大，兩宋開始的歷史轉型，到明代中葉已有了資本主義萌芽的特徵。中華思想史以至藝術史上，第一次出現了具有鮮明反封建教條的人文思潮。越禮逾制的社會風尚，背離正統的社會觀念，自我與主體意識的覺醒……在明代一潭死水的理學統治中激起了大波。而高舉反理學旗幟，在思想領域造成了巨大影響的是李贄（1527-1602）。他在文藝與美學上的主張，是具有人本主義色彩的「童心」說。與他的思想有較密切的關係，並在藝術創作上反映了同一思潮的，有文學家的三袁（袁宗道〔1560-1600〕、袁宏道〔1568-1610〕、袁中道〔1570-1623〕），有戲劇家湯顯祖（《牡丹亭》作者）、小說家吳承恩（《西遊記》作者）等，都明顯地表現了不同於古典傳統的浪漫思潮。而與市民階層廣泛崛起相應的，是市井文藝說唱和戲曲的大

90　〔明〕何良俊：〈曲論〉，《中國古典戲曲論著集成》（北京市：中國戲劇出版社，1959年），卷9，頁6。
91　〔清〕李光地：《榕村語錄》，卷22，〈歷代〉。
92　〔明〕顧起元：《客座贅語》，卷10，〈國初榜文〉。

發展，最早的兩部章回小說《三國演義》、《水滸傳》，也都是明中葉成書並印行；馮夢龍編訂的《古今小說》，則多數是明代作品；而代表著戲曲發展的第二個高峰的明傳奇，也成熟於這個時代。

經過元代百年、明初百年，北方固有諸民族多數已與漢族同化，只有蒙古、女真的一些部族退居東北邊疆，實際在文化上也已融為一體，但中外文化交流，在明代卻有了較大的發展。鄭和（1371-1435）七下「西洋」，歷經永樂、洪熙、宣德三朝。他率領龐大的遠洋船隊，先後二十九年，穿越麻六甲海峽，橫渡印度洋，遠至波斯與非洲東海岸，行蹤遍及三十幾個國家和地區，在世界航海史上早於哥倫布發現非洲新大陸、新航線半個多世紀，這的確寫下了中外文化交流史的新篇章。而義大利人利瑪竇（1552-1610）、羅明堅（1543-1607）、龍華民（1559-1654）等基督教傳教士來中國傳教，也同時帶來了中西文化的交流。特別是利瑪竇，以其歐洲的人文知識在中國開展社交活動，廣泛結交了上層文化名流如徐光啟、楊廷筠、李贄、湯顯祖等，促進了中西文化的相互瞭解，特別是他的《利瑪竇中國札記》，向西方詳細介紹了中國文化與藝術；他熱情讚揚中國是一個「獻身於藝術研究的民族」。法國的著名學者裴化行（1897-1940）高度評價了以利瑪竇為代表的這次文化交流是「擺脫了與咄咄逼人的歐洲的有害牽扯，利瑪竇便能夠有充分自由利用基督教西方人文主義的貢獻。正因為如此，他才得以在京城獲得尊貴的地位，從那裡把自己的影響擴散到全國，甚至於中國以外。事實上北京是東方文明的交會點，它始終是吸引的中心，整個東方都圍繞它轉。」[93]因此，我們可以說，晚明的人文思潮（也有人稱之為「啟蒙的民主思潮」）的興起，也在一定程度上反映了東西方文化交流的成果。只是可惜，自朱元璋開始，明王朝就推行「海禁」政策，致使海運始終得不到正常發

93 〔法〕裴化行：《利瑪竇評傳》（北京市：商務印書館，1993年），頁573。

展，從而造成了中國的對外交流和海貿在世界近代史上的落伍。

明末的衰朽的統治，激起了全國性的農民大起義，也給再崛起的女真（滿族）統一東北、逐鹿中原的雄心勃勃的計畫造成了有利的空隙，而李自成政權滅明後的錯誤政策和迅急腐敗，更給滿清貴族入主中原帶來了絕好的時機。偌大中原的筋疲力盡的漢民，第二次經歷了一個人口不多的少數民族建立起來的王朝統治。它是中國最鼎盛的封建王朝，也是最後一個把中國引向半殖民地的最腐敗、最衰弱的封建王朝。這最後王朝的文化與藝術，也當然具有它的歷史的獨特性。

清代已是封建社會發展到成熟階段的「天崩地坼」的轉型期，儘管清王朝是由一個少數民族的貴族階級聯合漢族地主階級建立起來的幅員廣大的中央帝國，甚至開國以至盛世的幾位「英主」如康熙（愛新覺羅‧玄燁，1654-1722）、雍正（愛新覺羅‧胤禛，1678-1735）和乾隆（愛新覺羅‧弘曆，1711-1799），對外繼續明末的厲行閉關鎖國的「海禁」，對內大興極為嚴酷的文字獄，大力提倡宋明理學鉗制思想的保守的文化政策，嚴重阻礙了中外文化的交流與近代科學的發展，但作為封建末世，歷史又賦予了它集大成的時代任務。

清初的大思想家黃宗羲（1610-1695）、顧炎武（1613-1682）、王夫之（1619-1692）、顏元（1635-1704）、唐甄（1630-1704）等，對封建君主制度和宋明理學的尖銳批判，固不必說，他們在思想史上被稱為「啟蒙的民主思潮」的代表，實際上是晚明人文思潮的繼續，已具有反封建的性質。在小說方面，出現了「擬古體」最完美總結的蒲松齡的《聊齋志異》；出現了對封建功名世界以及依附於這一功名世界的儒林群像進行尖銳嘲諷與批判的吳敬梓的《儒林外史》；出現了被魯迅稱為「打破」了「傳統思想和寫法」，並被文學史論譽為「封建末世的百科全書」的曹雪芹的《紅樓夢》；而中國特有的藝術的綜合形態──戲曲在清代的集大成，則體現為幾百個地方劇種的廣泛崛

起，體現為京劇的最完美形式的成熟等等，這些所謂市井藝術，在清初曾受到崇雅抑俗政策的控制，或禁、或焚、或刪改，但城市經濟愈益發展，說唱、戲曲、案頭小說（短篇話本和長篇章回小說），也愈益成為各族人民日常娛樂生活所必需，以至進入宮廷，成為貴族生活不可缺少的一部分。

至於清代最高統治者對樸學的扶持，使儒家的「實學」傳統得到弘揚，對幾部大型文獻性類書《古今圖書集成》、《四庫全書》等的編纂，不管他們的主觀意圖如何，在客觀上都是在完成著學術文化大規模集成的歷史任務，顯示了中華文化已進入了空前的繁盛時期。

而清初建立全國統治後，對周邊的血與火的征服，實行中央王朝的集權，大大開拓了疆域，也破除了政治經濟文化的壁壘，使生活在中國境內的中華各民族，終於在反覆碰撞中完成了最後的融合。滿族是原女真族的族裔，入主中原，建立清王朝，曾強力推行「首崇滿洲」的政策，如強迫各族人民剃髮、易衣冠以實現滿化；企圖用改變民族習俗的辦法，在精神上征服各民族，特別是漢民。這引起過強烈的反抗，釀成無數血腥的悲劇，但終於把辮子「種」起來了，這辮子文化也進入了戲曲，至今在表演藝術中保留著它們特有的衣冠、臉譜與程序。這是清王朝不同於歷來少數民族統治者的地方，他們確實十分重視維護本民族文化，也企圖把滿族文化樹為正統，同化和改造漢文化。但是，既然是滿漢混雜，滿族又居於少數，漢文化對滿人的滲透，也是必然的。源遠流長的漢文化，諸如道德規範、典章文獻，以至詩文傳統，都很快進入了滿文化，而且早在康熙末年，滿族「根據地」盛京的旗人已出現不會說滿話的現象了，到了晚清，能通滿文，說滿語的旗人就越發少了。更何況，為了有效地進行統治，清王朝也不得不起用漢臣沿襲漢制，潛移默化地把漢文化融入自己的肌體。清王朝盛世，除滿蒙貴族享有特權，漢、藏也是有勢力的民族，特別是

由於喇嘛教在蒙藏地區的巨大影響，清代統治者又給以大力扶掖並加以利用，這也對多民族文化的融合，產生了很大作用。至今保存在承德外八廟的建築群，其宏偉的氣勢，多樣的風格，民族的形式，顯示了蒙、藏、漢建築藝術的輝煌成就，而北京的雍和宮，則更是把漢、滿、蒙、藏建築熔於一爐的藝術結晶。

這末代王朝多民族文化藝術的融合，使中華民族大文化的最後形成，已出現不可阻擋的趨勢。而清末民初新舊民主革命的興起，多種源頭的外國文化衝破清王朝的閉關鎖國而大量湧入，中外文化的大碰撞、大交流、大融合，又使中華藝術發展踏上了新的征程，但那已是現代藝術史的新篇章了！

總之，中華藝術的史的發展，雖以漢民族藝術為主幹，卻是中國境內多民族的群體創造，即使是有悠久歷史傳統的漢民族藝術，也並不那麼「純粹」，同樣是不斷地從周邊民族，也包括世界各民族藝術中吸取了豐富的營養。只不過，它有一個健康的胃，它能夠「拿來」一切外來的精粹，化為己有，使之中國化、民族化，而又不泯滅自己獨創的個性特徵。近現代的歷史發展，特別是藝術發展證明，我們可以學習、借鑒，以至移植外來的優秀藝術，但凡是生吞活剝、生搬硬套的做法，終究不得成功。而多年來的對外藝術交流，深受世界歡迎的，也是具有中華各民族鮮明特色的藝術精品，而絕不是那些照抄別人而又自以為創新的怪胎。矚目二十一世紀，中華藝術自會有更新的創造和發展，也同樣會有和世界各民族優秀藝術的深入交流和融合，但中華藝術發展的生機，卻又絕不會是拋棄自己的優秀傳統，因為這傳統至今仍以其燦爛的遺存，活色生鮮地滲透在現實的藝術實踐之中，所以，不能真切地把握傳統，也就不可能有矚目未來的、能自立於世界藝術之林的革新和創造。這是《中華藝術導論》所要闡明的主要題旨。

第一章
史前

　　中華大地上的遠古居民，與處在同一發展階段世界上其他地域的原始先民，在基本生存方式、思維特點以及群體組織形式等主要方面是相近的，這就決定了中華原始藝術在諸如混沌同一性、功能的多重性以及所蘊涵的原始宗教、巫術觀念等方面，和其他地域的原始藝術是近似的。此外，由於特定的氣候條件、地理環境和不同於遊牧經濟的農耕經濟以及其他一些原因，也使中華原始藝術形成某些區別於其他地域原始藝術的差異，這便是中華原始藝術獨具的特徵。

　　在世界四大古文明中，中華文明是唯一沒有發生文化更替的。古希臘文化曾因被羅馬人征服而改變，巴比倫文化被亞述王朝破壞，古印度文化因雅利安民族的入侵，土著民族創造的哈拉帕古文化而被婆羅門宗教文化取代了。中華古文明卻得天獨厚地一直延續下來。中華藝術就像中華文明一樣，在中華大地上，從遠古到今天，始終保持著自身的延續性，其發展的軌跡從沒有中斷過。

　　中華文化在漢代以前基本是封閉的，這和中國大陸的地理環境有關。中華藝術發展的中心地區是黃河與長江兩河的中下游流域。這一中心地區東臨遼闊的太平洋，西靠世界屋脊青藏高原，與中亞、西亞、南亞及地中海等一些史前文化發達的地區相距遙遠，或為高山、沙漠、高寒地區所阻隔，難以聯繫和相互交流。

　　基於以上兩個原因，中華原始藝術成為完整的中華藝術的發端。中華原始藝術不僅是中華藝術的源頭，而且也是它的有機部分。在後

來逐漸成熟並繁榮起來的中華藝術所具有的許多性質、品格和特徵，都發軔於中華原始藝術。幾乎可以說，在中華原始藝術中，可以直接或間接地找到中華藝術的主要因素、特徵的母體或萌芽。

進入文明社會以後，中華藝術在各個時期特定的歷史條件下，透過錯綜複雜的社會關係，不斷進化演變。特別是社會的重大變革和學術思想的極端活躍，都會引發中華藝術的重大變化，從而可能相應地激發或派生出一些新的特點或品類，藝術便更加豐富多彩，更加細膩而微妙，同時，也造成不同地區、民族的文明藝術之間以及它們和原始藝術之間的更大差異。所以，並不是文明藝術中的所有方面都能夠從原始藝術中直接找到其雛形。不過，更為顯著的是，中華藝術某些基本的觀念、性質、品格和特徵，在中華原始藝術中大都已確立、萌生、蘊蓄或潛伏了，它們幾乎已經成為中國藝術某些恒久不變的因素而一脈相傳下來。

第一節　藝術的發生

一　發生的條件和形成的要素

迄今為止，人們對藝術的發生有過許多猜想，提出了關於藝術起源的種種理論。但是，作為難以確證的假說，這些理論幾乎無一能夠完全為世所公認。不過，一代代人朝向藝術源頭的認識觸角畢竟在不斷延伸。自二十世紀以來，探索藝術起源的方法和途徑有了很大改進和拓展。研究者不僅利用古籍史料的記載和神話傳說，而且借助於相關學科的研究成果，使人類對藝術發生的認識越來越向彼時的真實情況逼近。

在這裡，我們選定藝術發生的條件和藝術形成的要素作為探討的切入點。

　　藝術的發生是需要一定條件的。當藝術——即使還是雛形的藝術——一旦形成，它必定具備某些基本的要素。那麼，藝術發生需要哪些條件，而最初的藝術又應該具備怎樣的要素呢？

　　藝術發生的首要條件，是創造者必須具有一定的創造能力，即人類發展到具有一定的生理－心理基礎的階段。不難想像，如果人類的手、腦和身體沒有達到一定的靈巧程度，各種器官不具備一定的敏感性並配合協調一致，同時，尚不具備一定程度的全面發展的感受能力和思維能力，是根本談不上藝術創造的。

　　人猿相揖別，是伴隨著勞動進行的。首先也是最顯著的是手的進化。勞動以及工具的製造和使用，不僅是人手靈巧化的體現，而且，又促使人手更加靈活。手不僅是勞動的器官，而且還是思維的工具。「在那時，手與腦是這樣密切聯繫著，以至實際上構成了腦的一部分。文明的進步是由腦對於手以及反過來手對於腦的相互影響而引起的。」[1]

　　手的進化反映了思維的發展。手和腦的進化是並駕齊驅的。手和腦的進化，促進了眼、耳、鼻、舌、身全部感覺能力的提高。這也是人和其他動物的一個重要區別。有些動物也可能具有某種特殊的感覺能力，例如鷹的視力、狗的嗅覺等，但牠們的感覺能力只是單一的、本能的，而不是像人一樣具有全面的和社會性的感覺。正是主要由於手、語言器官及腦的進化及其相互作用，促進了感覺的完善和「越來越清楚的意識以及抽象能力和推進能力的發展」[2]。隨之，人類的情感、想像、信仰及意志等各種心理機能也相應地提高。只有當人類進化到這一階段，才可能具有創造藝術的能力，也就是說，才具備藝術發生時創作主體應該具備的條件。

1　〔法〕列維·布留爾：《原始思維》（北京市：商務印書館，1981年），頁154。

2　《馬克思恩格斯選集》（北京市：人民出版社，1995年），第4卷，頁378。

　　一定的社會組織形式，是藝術發生的又一個決定條件。一方面，藝術都是在一定社會條件下產生的。從某種意義上說，藝術是人類社會實踐的結晶和昇華，從而，藝術作品中總是包含著彼時的社會生活內容並折射了各種社會關係。另一方面，藝術作品的價值也是以一定的社會存在而體現的。藝術的功能和作用的發揮，須以社會的接受為前提。

　　在考察上述兩個作為藝術發生不可或缺的條件之後，接著要討論的是藝術應該具備的基本要素。所謂基本要素，就是藝術應該具備的基本特性和因素，它們決定其所以稱之為藝術的性質。因為我們要追溯的是從非藝術到藝術的臨界點，因此，需要對什麼是藝術而什麼尚不是藝術，作出基本的判斷。於是，我們不禁發現，藝術發生的本原與藝術的基本要素是相通的。

　　首先，原創性是藝術特有的性質。不論任何時代、任何形態的藝術，都無一例外。人類祖先最早的藝術活動無疑還十分簡單、稚拙，其作品是粗陋的。然而，作為原始歌舞，不論是他們在情緒衝動時的呼號，還是在狂歡時的蹦跳；作為原始造型藝術，無論是他們打製的石刀、石斧，還是串起的獸牙和貝殼，誠然都無所依傍，也無所參照。他們可能有意無意地受到自然界的某種啟示，或者後來對前人有所承繼，但他們的原始藝術活動和創造的確是原創性的。原創性是藝術發展的生命。在悠悠歲月裡，正是藝術原創性的水滴，才匯聚成藝術不息的長河。

　　其次，創造主體對象化是藝術的又一個要素。藝術必須以一定的物質形式表現出來，成為可視、可觸或可聽即可以直接感受的物品或現象。創造主體的對象化，就是使創造者的情感、意志與審美觀念等物化，從而展示給受眾。當原始先民具備了可能的生理─心理條件後，他們自然地利用他們自身的肢體和器官表達他們的情緒，甚至崇

仰和意願，這便是原始歌舞。他們選取石、骨、陶、玉或貝殼、獸骨等為材料，製造各種生產工具和生活用品，並將他們那還相當原始的審美意識傾注於其中，便成為原始造型藝術。當代美國學者蘇珊‧朗格所以提出舞蹈「是人類創造出來的第一種真正的藝術」，乃是因為以她提出的「藝術本質上就是一種表現感情的形式」為理論根據的。這當然是從一個角度對藝術的理性把握。如果按此說法，那麼，由半人半猿的低級情緒轉化為人的高級情感，使某些動物性的本能的情欲的發洩以相應的尚不完善的藝術形式表現出來，這一過程，也便是最初藝術形成的過程。所以，原始歌舞的出現也好，原始造型藝術的產生也好，都是在人猿揖別之後，人的感覺和意識同時也包括最初的審美意識的物化、外化亦即創造主體對象化的結果。

　　當兩個必需的條件成熟之際，當處在藝術降生的臨界點時，究竟是怎樣破天荒地揭開了藝術史的第一頁？在藝術形成過程中，究竟什麼是最關鍵的環節？

二　自意識的形成

　　原始先民用來製造工具、武器或用品的物質材料如石頭、樹枝或獸骨等俯拾即是，早就由自然界準備好了。不過，當原始祖先第一次拿起它們開始加工的時候，是經過一定選擇的。他們之所以選取這根樹枝、這塊石頭，而不選用另一些樹枝和石頭，起初可能是偶然的，但後來則是對它們的形狀、硬度、重量等進行了比較後才決定的。這種選擇必不可少地需要他們進行哪怕還相當粗略的觀察、推理及判斷等自覺的思維活動。他們還需進一步考慮把石塊敲打成怎樣的形狀，把木棍截取多長，以及如何敲打、製作。他們不再像一般動物那樣只靠本能去滿足它們所屬物種的標準和需要，而是進行自覺地適應所改

造的對象的規律。同時也「懂得處處都把內在的尺度運用於對象」[3]。這就是馬克思所謂人類的「自意識」，自意識的形成不僅是人類進化的關鍵一步，也是藝術發生的關鍵環節。

　　從此，人類開始了按照頭腦中已經存在的某種觀念（需要）有目的地改變自然物形態（現實）的創造性活動。通過這一活動，實現了預想的目的，從而在物質上和精神上都得到一定程度的滿足。自從「自意識」破天荒地出現以後，人（正在形成中的人）和自然界的關係發生了根本變化。此前，活動主體只處在適應自然的被動地位，對自然界只能依存、順應，並與之保持著比較對立和比較疏遠的關係；而在此以後，前者則上升到對後者不僅適應而且亦有改造的能動地位，人和自然之間開始了比較密切、比較複雜的多重關係。在此以前，自然界和活動主體都只是一種存在而已，但從此以後，它們開始被意識到了，儘管這種意識可能是片面的甚至是歪曲的。因而，「自意識」作為最初的起點，使相對於客觀存在的「意識」逐步地產生了相對獨立性。一件物質性的工具可以毀壞和泯滅，但一種意識形成以後，則成為歷史存在，作為傳統的萌芽已經扎根，而在代代相傳中不斷豐富和發展。由此而開始了意識和存在，精神和物質的相互作用、相互制約和相互轉化的新的歷史。藝術，從此作為一種精神活動的特殊方式才有可能並必然地出現了。

　　「自意識」在藝術發生中的意義首先在於它是藝術活動發生的主要動力。「藝術的普遍而絕對的需要是由於人是一種能思考的意識，這就是說，他由自己而且為自己造成他自己是什麼，和一切是什麼」[4]。人類的這種能動作用是促使他進行一切實踐活動的原動力和活動過程中的主宰。「人還通過實踐的活動來達到為自己（認識自己），因為人

3　《馬克思恩格斯選集》（北京市：人民出版社，1995年），第1卷，頁47。
4　〔德〕黑格爾：《美學》（北京市：商務印書館，1988年），第1卷，頁38。

有一種衝動，要在直接呈現於他面前的外在事物之中實現他自己，而且就在這實踐過程中認識他自己。人通過改變外在事物來達到這個目的，在這些外在事物上面刻下他自己內心生活的烙印，而且發現他自己的性格在這些外在事物中復現了。人這樣做，目的在於要以自由人的身分去消除外在世界的那種頑強的疏遠性，在事物的形狀中他欣賞的只是他自己的外在現實。」[5]這是黑格爾在《美學》中所講的一段話。他認為這種滿足心靈自由的需要「是藝術以及一切行為和知識的根本和必然的起源」[6]。在這裡被黑格爾當作原動力的「衝動」即是後來藝術創作中狹義的創作欲望，從藝術發生學的角度來看，又是人類祖先為了某種實際的功利目的而產生的改變自然物形態，以從中實現他們所意識到的目的的要求。原始人敲打的石片，製作的木棍，挖下去的地穴，築起來的掩體，都是這一目的的實現。同樣，只有在人的「自意識」出現以後，原始先民那種狂歡狂舞的抒情方式，即憑藉他們的發音器官或者全身的活動來實現他們愉悅目的的行為，才可能成為他們區別於一般動物的非本能的活動，才可以作為原始歌舞藝術。在以「自意識」為關鍵環節的意義上，歌舞藝術和造型藝術的發生應該是同步的。

「自意識」對藝術發生的意義，還表現為活動主體對最初的意識活動和所形成的物態化的作品所表現出的肯定態度和需求的滿足。這是人類的自身活動和客觀事物在主體意識中的反映。它雖然作為一種以思維為主的理性活動，但又以一定的感受為基礎，並經常伴隨著相應的情緒或想像等其他心理活動的發生。在人是用全面的方式感覺、把握客觀世界的意義上，「自意識」中包含著原始的審美意識。這種原始審美意識的出現和藝術的發生是同步的。究竟是美感在先，還是

5　〔德〕黑格爾：《美學》（北京市：商務印書館，1982年），第1卷，頁39、40。
6　〔德〕黑格爾：《美學》（北京市：商務印書館，1982年），第1卷，頁39、40。

藝術在先？對此曾經有過兩種截然相反的意見。從以上的意義著眼，不難想像它們的發生應該是同時同步的。「自意識」則是它們共同發生的基礎和關鍵環節。假若沒有相應審美意識作為藝術創作的心理基礎和在意識上的肯定，在一定意義上說，藝術就不可能產生；同樣，如果沒有藝術的出現，這種審美意識又以什麼作為相應的客觀對象而加以反映和存在的呢？也許有人會以為美的意識可能與自然美相依存，但是，自然美也只有在人類社會裡才能產生，它不會先於藝術美而存在。問題是作為剛剛發端的藝術和相應的史前審美意識和我們今天的藝術和審美意識相距太遠了，前者所具有的特殊的內涵幾乎使後人難以辨識。總而言之，與史前藝術同步出現且相應的史前人審美意識，它是人類對史前藝術在意識中的肯定和心理上的滿足，是「自意識」的一部分。

在發生學的意義上，人類最初的「自意識」是人後來所具有的各種意識雛形的混沌體。這是人類在剛剛脫離動物界的特殊階段，在特定歷史條件下產生的一種低級的但畢竟是屬於人的意識和觀念。它雖然包含著後來種種意識、觀念的萌芽，但並不能歸諸某種單一的意識和觀念。那麼，與其稱之為藝術或巫術或別的什麼某種單一的意識，毋寧把它看成就是各種意識、觀念在萌芽狀態的混合體。在以後的發展中，其中包含的諸如科學、宗教、藝術、倫理等意識和觀念才漸漸地相對明確進而分解出來；相應的，人和自然界以及社會的各種不同關係才漸漸地明確起來。

由此看來，雖然「自意識」的出現是藝術產生的主要心理基礎和關鍵環節，但它既不等同於與藝術同時發生和發展並相互依存的審美意識，也不是藝術產生的全部心理條件。所以，藝術的發生和創作都少不了諸如情感、想像等其他心理因素。在音樂、舞蹈和詩一類的藝術中，情感表現得尤其突出。很可能，最早的人類曾經有過很強烈甚

至狂熱的情感，但在從動物到人的進化過程中，逐漸滲入了理性和社會的內容，因而變得相對收斂而細膩。想像，也是藝術創造中必需的因素。史前人的想像力在某些方面是豐富的，這從他們曾從事過的原始宗教活動和晚些時候產生的古代神話中可見一斑。美國學者卡爾‧薩根認為：「夢是一種幻覺、禮儀、激情和氣憤的世界。夢中很少有懷疑主義和理性。」[7]如果做夢也能間接反映出做夢者相應想像力的話，現在已知，從鳥類開始就能做夢了，哺乳動物以及胎兒也都能做夢，只不過低級動物的記憶力太差，那些充滿幻想的離奇夢境很快被遺忘殆盡，只是隨著高等動物記憶力的增強，才顯示出他們想像力的發達。但有不少跡象證明，現代人和原始人想像力的方向是有區別的。在一般的藝術創作的心理活動中，理智、情感和想像等方面是互相制約和互相作用的。在發生學的意義上，「自意識」作為一種主導的和決定的因素，使藝術從無到有地發生出來。

隨著「自意識」的出現，藝術、審美意識相應地發生了。但是，這不等於說藝術起源於「自意識」。「自意識」是生物神經系統發展到一定階段的形態和標誌，它本身只屬於（相對於物質的）精神的範疇，因而它是藝術發生過程的創造心理中起主導作用的中心和關鍵環節。

第二節　中華原始藝術的界定、分佈和流變

一　中華原始藝術的界定

中華原始藝術，是指在文明社會以前中華民族的原始先民所創造的藝術。它是中華藝術之鏈上最早的環節，是在漫長的原始社會條件

7　〔美〕卡爾‧薩根：《伊甸園的飛龍》（石家莊市：河北人民出版社，1980年），頁120。

下產生的「史前藝術」，在形態、內涵、風格、功能等方面與後來文明社會的藝術大相徑庭。

中華原始藝術的下限為原始社會結束轉入夏代之時，即距今約四千年前。其上限的確定則因為從不同角度出發或依據不同的根據而有不盡相同的劃定。如果從上一節所述的觀點出發，把人類的「第一把石刀」視為某種意義的「原始造型藝術」的話，那麼，它的上限即是距今約三百萬年前的原始社會的開端；如果只把具有顯著審美意義的史前遺存作為原始藝術的話，那麼，根據已知出土的最古老「作品」的年代來確定其上限，應該是遼寧海城仙人洞遺址發掘的穿孔骨飾品的製作年代，距今約四萬年前。[8]這一時限可能隨著今後考古發現的進展還將得到修正。

中華原始先民在音樂、表演方面的才能及所達到的成就未必比同時期的造型藝術遜色，甚或更為輝煌，但其聲音和動作都早已隨著遠古的歲月逝去，今人已無從所知。今天所留下來的大都是造型藝術的遺存。正如柯斯文所說：「在各種形式的藝術中，考古學的證跡所能直接保全的只是造型藝術的遺跡。」[9]所以，造型藝術方面的內容在本卷中佔有偏大的比重。當然，我們並不能把原始造型藝術與今天的美術等量齊觀。它們雖然一脈相承，但卻是處於不同形態的藝術。原始藝術看上去簡陋、粗率，和當時人們的生產、生活乃至生存緊密相關。原始藝術包含著多重內涵並有多種功能，這些都是與文明人的藝術不可同日而語的。

在極為漫長的原始社會裡，藝術創造主要集中在較晚近的階段。因為愈接近文明時代，人類的文化創造能力就愈有較大幅度的提高。

8 吳詩池：《中國原始藝術》（北京市：紫禁城出版社，1996年），頁4。

9 〔俄〕柯斯文：《原始文化史綱》（北京市：生活‧讀書‧新知三聯書店，1957年），頁183。

中華原始藝術主要是在新石器時代中晚期（距今約8,000-4,000年前）產生的，相對於整個原始社會，就好像它們產生在一年中的最後一天。中華原始藝術呈現為一個金字塔形，距今愈遠，數量愈少，作品愈粗陋；愈到後來，數量愈多，作品愈精美。

在本卷中，將龐雜繁複的中華原始藝術歸納為七個門類，依次為：

（一）原始音樂

中華原始先民很早就能夠製作石磬、皮面鼓、搖響器、陶鈴、陶角、塤、庸、哨等樂器，早在八千年前製造的骨笛已有六聲或七聲音階。將這些與古史中有關先民仿山林空谷的音響唱歌，敲打石磬、「土鼓」，扮鳥獸起舞的記載相互印證，可以想見原始音樂的普及和所達到的水準。

（二）原始舞蹈

在原始社會裡，舞蹈也許不僅僅是消遣、娛樂，還是部落一項嚴肅的活動。在祭祀、婚喪、播種、收割乃至慶祝首領就職、狩獵、戰爭等場合，都有舞蹈。在原始彩陶和岩畫中都有描繪先民舞蹈的圖形。同時，處於較早期的民族和一些古籍也都佐證了原始舞蹈盛行之風。

（三）原始人體裝飾藝術

中華原始先民至遲從舊石器時代晚期就已經開始裝飾自己。這種「愛美」習俗直至原始社會末期有增無減。他們以石、骨、牙、角、蚌、陶、玉及獸骨等製成鐲、環、佩、墜等這類飾品數量頗大，品類繁多，製作也比較精緻。

（四）原始建築

原始先民起初在樹上、樹洞或天然洞穴內棲息，後來學會架巢和挖穴，又分別發展為干欄式建築和土木結構建築。河姆渡干欄式長屋、半坡「大房子」、「姜寨聚落」及牛河梁「女神廟」的出現，證明原始建築規模的擴大和品質的提高。晚期的原始建築除居住條件改善外，又兼具儲藏、公眾集會、祭祀等多種功能。

（五）原始雕塑

在中華原始藝術中，原始雕刻和塑像是成和塑像是成就比較突出的門類。原始雕塑的品類很多，其中包括方寸大小的牙、骨、玉、石雕刻，大於真人兩三倍的「女神像」及鳥獸、家畜的陶塑，還有陶器的附飾以及雕刻、鏤空、堆塑、印壓出的浮雕、紋飾等。原始雕塑大都有特定的含義，它和原始建築都集中體現了中華原始先民的三維造型能力。

（六）原始陶器

原始陶器（尤其彩陶）是中華原始藝術中最絢麗的一章。素陶集中體現了原始器皿造型的多樣性和高超技藝。龍山文化中的蛋殼陶工藝令今人歎為觀止。黃河上游的彩陶堪稱史前文化中的奇蹟，其精美的紋飾為世所罕見。那些或具象或抽象，或和諧如行雲流水或奇譎怪誕而神秘的紋樣是後來中國書畫的主要源頭。

（七）岩畫

中華岩畫分南北兩系。北系集中於內蒙古、寧夏、甘肅、新疆一線，圖形多為動物及各種象徵性符號，生殖崇拜圖形等，鐫刻而不著

色。南系集中在廣西、雲南、貴州及福建等省，圖形多為紅色塗繪，以表現群舞、村落、神像、羽人等。中華岩畫都在露天，不如歐洲洞穴壁畫能以沉積物測定年代，而且前後延續時間又長，因而，不能將其定義為嚴格意義的史前藝術品，只屬於一般意義的原始藝術。

二　中華原始藝術的分佈和流變

中華原始藝術的分佈和流變依賴於所屬原始文化（考古學意義的「文化」）的分佈和流變。

考古發掘結果證明，中華文明的發祥地並不限於一處。史前文化和史前藝術的發源是多元的而分佈是廣泛的。在中華大地的諸多區域中，黃河流域和長江流域是原始藝術繁榮的地區。特別是在新石器時代以後，隨著原始農耕經濟的發展和生活區域的擴大，這些地區的原始藝術經過數千年的傳播、衍變，並與鄰近地區的文化相互影響又相互融合。它們與北方及東南沿海、西南地區的原始藝術一併構成獨具特點的中華原始藝術。

1 黃河中上游地區

早在一百數十萬年以前，華北西部已有遠古居民生活，他們是西候度人。距今約八十萬年，在陝西南部出現了藍田人。北京猿人從大約五十萬年前開始生息、繁衍，到了後期，他們已會對石器磨製、鑽孔，用獸骨、石珠等製作飾品。分佈在晉、陝、豫三省交界的黃河沿岸的丁村文化與此前的匼河文化一脈相承。這裡的先民長於製造一種富有一定形式美的三稜尖狀器和石球。在山西與河北交界地區，馬家窯文化、峙峪文化及虎頭梁文化具有明顯的承傳關係。它們顯示了距今約一萬至三萬年前舊石器時代晚期史前文化發展的一個高峰。這時

的石球已經製作得滾圓滾圓，還能磨製鑽孔飾品，製作細小石器，為進入農耕經濟創造了條件。在這一時期和稍晚，華北地區的新石器文化向北擴及東北、內蒙古、新疆一帶，遠及亞洲東北部及美洲西北部；向南擴及我國華南、西南一帶。

　　距今約七千年前，華北平原西部出現了磁山文化和裴李崗文化，關中地區出現了老官台文化，江漢上游出現了李家村文化。這是幾處新石器時代中期的文化。此時的製陶工藝已有相當規模，並有較多的石製農具，證明農耕定居生活的開始。在磁山遺址和裴李崗遺址，都發現有陶人頭、陶豬、陶羊一類的小陶塑。裴李崗先民已經製造出令後人驚歎的骨笛。基於上述的幾種文化，距今約六千年前，在以黃土高原為中心的黃河中游大片地區，出現了一支輝煌燦爛的原始文化，這就是仰韶文化。原始藝術中許多精彩的造型藝術都出於這裡的先民之手。仰韶文化的遠古藝術家製作了形象生動的陶人頭、半身女像，作為陶器附飾的人頭或鳥獸塑像及陶屋等。這裡的原始建築已有相當成就，半坡、姜寨、大河村等處的建築遺址體現了原始穴居建築的最高水準。仰韶文化的分佈範圍劃分為中心區及以東和以南三個區域。按相對時序和器形差異，每個區域又分成若干文化類型。原始藝術則隨文化類型的轉變而演變。仰韶文化的中心區在關中、豫西、晉南交界一帶，分為北首嶺、半坡、廟底溝和西王村四個類型。彩陶中有關魚、鳥、蛙、鹿和人面等比較具象的圖形以及植物紋樣，大都在這一區域。中心區以東的豫北和冀南地區分為後崗和大司空兩種類型，這也是前後相接的兩個階段。這一區域的彩陶紋很別致，有眼睫紋、螺旋紋、同心紋等二十多種。中心區以南即洛陽、鄭州一帶分做王灣和大河村兩種類型。彩陶紋有×紋、∽紋、星象紋、古錢紋等。仰韶文化延續了近兩千年。

　　繼承仰韶文化的是黃河中游的龍山文化。其年代在距今約四千八

百年至四千年之間，主要分佈在陝西、河南、山西南部、河北南部及安徽西北部地區，比仰韶文化的分佈範圍擴展了許多。這一時期的農具有了進一步改進，家畜增多，製陶改用輪製，彩陶已經很少且藝術性減弱。黃河中游的龍山文化與黃河下游的龍山文化有了更多的交流。

　　在黃河上游東自涇、渭河上游起，西至龍羊峽，北入寧夏清水河流域，南達四川岷江流域的遼闊地區，分佈著與仰韶文化關係密切的馬家窯文化，其年代在距今約五千八百年至四千年之間。馬家窯文化展現了中華彩陶藝術的最高成就。在馬家窯文化的石嶺下、馬家窯、半山和馬廠四個相繼發展的文化類型的更替中，難以數計的彩陶先後展示了四種類型的彩陶紋飾：動植物、流水等自然形象圖案化的紋樣，以弧線為主行雲流水般的二方連續紋樣，比較繁複、精緻而嚴謹的單體紋和連續紋，以及較為粗率而奇異的以直線、折線為主的紋樣。這些彩陶紋飾風格的演變，似乎透露出當時社會心理的轉變，也反映了一種原始文化從產生到發展及由盛而衰的過程。此外，為人熟知的鯢魚紋瓶、蛙紋缽、五人連臂紋盆和繪塑結合的兩性人陶瓶、繪塑人頭陶壺等也都出於這一文化。這裡的先民還製作了陶哨鈴，或搖或吹，都能發出聲響。這是當時先民從事音樂的見證。

　　距今約四千年前出現的齊家文化，很可能是馬家窯文化的繼續。齊家文化的覆蓋範圍更大一些，包括甘肅東部、中部、西部和青海東部。這一時期的製陶業更加發達，器形更加豐富，一種薄胎磨光的雙大耳罐和高頸雙耳罐為其典型器物。彩陶很少，其紋飾變得簡單並以折線為主。這時出現了銅製工具，原始建築也有發展，白灰面房子為其特點。齊家文化受到鄰近客省莊文化的影響。這一時期已臨近原始社會的終結了。

2 黃河下游地區

　　北辛文化是黃河下游中期的新石器時代文化，約始於七千年前，延續了千餘年。它發端於魯南、蘇北地區，後有擴展。與之相繼的是大汶口文化。大汶口文化也是一支內涵豐富影響很大的原始文化。它從魯南、蘇北逐漸發展到膠東沿海、魯西平原、皖北，遠及河南中部，持續了約兩千年。大汶口人長於素陶的製作，造型精美而多樣，以壺、豆、鼎、高柄杯最多，其中腹袋足鬶、台座折腹豆、底座鏤孔器、觚形器為典型器物。狗鬶、豬鬶等擬形器雖為器物，同時表現出相當高的陶塑藝術水準。彩陶有花瓣紋、八角星紋、回形紋等，其中的圓點花葉紋和中原地區仰韶文化的彩陶相近，證明兩種文化曾有交流。石製農具造型規整、精緻，用於漁獵的骨器也頗具數量。骨雕工藝發達，能製造象牙、玉、角質的多種飾品。野店出土的十五齒透雕骨梳、雕花骨匕都相當精美。大汶口文化中的陶號角、龜響器等原始樂器證明當時的先民已經開始從事音樂活動。

　　龍山文化是大汶口文化的延續。龍山人發展了大汶口人製陶和石、骨、牙、玉手工藝技。製陶普遍採用輪製，在原有基礎上，又製造了壁厚不足一公分的蛋殼陶。鳥首足鼎是龍山文化中的一種典型器物。龍山文化大約在距今五千六百年至四千年之間，其晚期製作的黑陶片和玉斧上有陰刻的纖細的雲雷紋、饕餮紋，與後來青銅器上的紋飾極為相近。這似乎預告了人類童年的藝術隨著社會形態的改變，行將進入一個新的歷史階段。

3 長江中下游地區

　　舊石器時代，在長江中下游先後生活過的中華原始祖先有鄖縣猿人、龍潭洞猿人、長陽人和資陽人等。

　　距今約六千四百年至五千三百年之間，新石器時代的大溪人居住

在川東、鄂西一帶。大溪文化的陶器造型豐富，紋飾也很別致，器表上常有用「小戳子」印出的各種各樣的印紋。石器中有帶段石斧和雙肩石錛，有的大石斧長達四十三點七公分。從中可以看出其所受東南地區文化的影響。中期以後，大溪文化深受仰韶文化影響，其覆蓋範圍也不斷擴大，後期又擴展到湖北中部及洞庭湖一帶。承襲大溪文化的是屈家嶺文化，它分佈在湖北省全境。屈家嶺文化中的大型石器、蛋殼彩陶、圈足壺以及彩繪陶紡輪等很有特色。彩陶紋飾有濃淡變化，器形趨於規整。這裡先民製作的陶豬、陶狗、陶羊、陶鳥等小陶塑也十分精美。此外，這裡還發現有數十件作為原始樂器的陶響器。屈家嶺文化不僅承傳了大溪文化，還明顯吸收了北部相鄰的仰韶文化的成分，或者說，它在向北擴展中，與仰韶文化相融合。屈家嶺文化之後，是青龍泉三期文化，其時彩陶漸少，已接近原始社會末期了。

在長江中、下游之交的鄱陽湖一帶，江西仙人洞遺址的先民從距今約七千年前就已經開始從事漁獵和採集。相繼的山背文化又有所發展，開始了農耕定居生活。在南京及其相鄰地區，石器主要是農耕器具，製作得相當精緻。屬於潛山文化的七孔大石刀和石鋤都十分罕見。這裡的玉雕飾品也很精美。

在長江下游出現了兩支燦爛而悠久的文化，一支是寧紹平原上的河姆渡文化，另一支是太湖平原和杭州灣以北的馬家濱—良渚文化。河姆渡文化約在距今七千年至五千年之間。當時先民的石、木、骨、角工藝技術已經很高，不僅製作了大量農耕、漁獵工具，而且還創造了豐富多彩的雕刻藝術。其中的雙鳥朝陽牙雕、木雕魚形器柄和鳥紋骨匕都極為精美。河姆渡人的干欄式建築堪與半坡人的穴居建築媲美，他們的干欄式建築採用了技術要求很高的榫卯結構。河姆渡人很早就製作了卵形的陶塤和骨哨等原始樂器。河姆渡文化前後綿延達兩千餘年，其與毗鄰的羅家角早期文化及馬家濱文化多有交融。另一支

原始文化馬家濱文化是從同一地域的羅家角文化發展而來，屬於以栽種水稻為主的農業經濟。陶器多為素陶，鼎、釜較多，可能受到西部薛家崗文化和北部大汶口文化的影響。這裡的先民經常編織「山」形紋和菱形紋的織物，這種織物在別處是不多見的。在距今約四千年或更晚，馬家濱文化為良渚文化所繼承，直至原始社會結束。良渚文化的農耕業、手工業都有了進一步發展。三角形耘田器、穿孔石刀及裝把石鉞等是它的典型器物。其竹編、絲織、木作工藝已經很發達，尤其是玉製品，如玉琮、冠狀玉雕飾等達到了原始製玉的最高水準。良渚人的陶器採用輪製，造型規整，有一種很別致的魚鰭形足鼎為典型器物。彩陶數量不多，但紋飾複雜而精細，漆繪陶器為這裡所僅見。

4 北方地區

遼寧金牛山文化和鴿子洞文化、寧夏水洞溝文化及內蒙古薩拉烏蘇文化是先後出現在北方地區的舊石器時代文化。

新石器時代，北方的一支重要文化是紅山文化。紅山文化以內蒙古赤峰為中心，分佈在內蒙古東南部、河北東北部和遼寧西北部地區。紅山文化的陶器以罐、盆、缽為主，器表多為「之」字形線劃紋、壓紋和堆紋，彩陶紋飾簡單，構圖疏朗。石器主要是被稱之為耜或犁一類的石農具，反映了當時的農耕定居生活。紅山人創製的玉雕飾十分精美，有玉龜、玉魚、玉鳥、玉蟬等，在三星他拉出土的一件玉龍高二十六公分，直徑二十三公分至二十九公分，為今人所讚歎。一批造型秀美的陶塑人像也出於紅山人之手，這些如真人大小乃至比真人大幾倍的陶塑像顯示了六千年前遠古藝術家高超的寫實能力。此外，東山嘴「女神廟」祭壇和牛河梁「女神廟」積石塚也出現於這一時期的文化。紅山文化的時代和南方毗鄰的仰韶文化所處年代大體相當，它融合了仰韶文化中不少因素。還有一種推測，認為紅山文化是

淵源於新石器時代早期的河北磁山文化。在紅山文化分佈區向北偏移地帶，有一支富河文化。富河文化比龍山文化稍晚，並受到紅山文化很大影響，但還不能斷定它與紅山文化是一脈相承的關係。從發掘遺跡來看，它可能是對瀋陽地區新樂文化的直接繼承。新樂人製作的變形木雕有很強的藝術性。新樂文化與紅山文化、富河文化都有許多相似之處，這是相鄰地區文化相互影響和相互交融的結果。新開流文化出現在中國大陸最北部的黑龍江省密山縣境內，有相當豐富的漁獵器具而很少農耕器具。陶器紋飾多為魚鱗紋、網狀紋，並有較精緻的骨雕鷹首、角雕魚形等工藝品。這些反映了當時先民以漁獵為主的生活。在遼東半島南部，小珠山遺址呈現了與大汶口文化、山東龍山文化以及新樂文化相近的遺存。這裡如果不是來自山東半島的山東龍山文化的變體，那麼也可以確信是深受其影響的。在內蒙古西部及黃河沿岸的新石器文化，都受到南面的仰韶文化和馬家窯文化的影響。在這裡還要提到的是，在內蒙古、黑龍江西部、寧夏和甘肅北部、新疆東北部的陰山、賀蘭山、阿爾泰山山脈，北系岩畫分佈比較集中。最早的岩畫可以追溯到距今約一萬年前的舊石器時代晚期，而以後一直延續到元明時期。

5 南方諸地區

　　早在舊石器時代，我國南部沿海和西南地區先後有黔西觀音洞人、雲南元謀人、廣東馬壩人、廣西柳江人等出現。他們能夠打製石器，並掌握了磨製、鑽孔技藝，以漁獵和採集為生。

　　進入新石器時代以後，福建境內閩江下游的曇石山文化中以石錛、石鋤和石鏃、骨鏃為多見，當地先民從事農耕和漁獵。陶器以釜、鼎、壺、碗為主，器表紋飾主要是拍打的繩紋、籃紋、堆紋、曲尺紋而少彩繪。曇石山文化中已有幾何印紋陶。臺灣省高雄鳳鼻頭的

貝丘文化與曇石山文化處於同一時期，其文化性質亦相當接近，當屬
於同一文化系統。從臺灣大坌坑文化和芝山岩文化中的彩陶、黑皮
陶、木器來看，其與浙江、福建一帶新石器文化關係密切。芝山岩文
化當淵源於大陸東南沿海地區。

　　廣東新石器文化集中在粵西的珠江三角洲平原上。西樵山遺址原
是一個巨大的採石場和石器製作地，延續的時間很長，從舊石器時代
晚期直至新石器時代晚期。石峽文化距今約四、五千年。石器以鏟、
錛、鑿、鏃為主，後期出現兵器石鉞和大量石鏃。石峽文化與東南沿
海及蘇南、浙北良渚文化都有過直接或間接地交往，互有影響。越到
後來，這種影響越頻繁。

　　東興、南寧和桂林是廣西境內新石器文化集中的地區。這些地區
的先民以漁獵、採集為主，也從事農業。當時盛行屈肢蹲葬，頭附近
放石塊或紅色礦石，有的在頭下墊白膠泥，四周撒赤鐵礦粉末。

　　雲南的新石器時代文化主要分佈在滇西洱海地區和滇池周圍。滇
西的白羊村遺址有條形石斧、新月形弧刃穿孔石刀，陶器盛行圓底
器，紋飾多劃紋、繩紋、篦齒紋等。葬俗行無頭仰身葬。在滇池附近
的石寨山遺址、螺螄山遺址，有小型雙肩石斧、梯形石錛、陶紡輪
等，這一帶先民從事漁獵和農業，具有滇池流域特有的文化特徵。在
西藏昌都縣、林芝縣、拉薩等地，有距今約四、五千年前的新石器時
代遺址，其中以昌都縣卡若遺址最具代表性。在藏北申扎縣等地有舊
石器和新石器早期的遺存。

　　中國大陸西南部及東南沿海地區，是南系岩畫分佈的主要區域，
如四川珙縣、廣西寧明、雲南滄源、貴州開陽及花江、福建華安、臺
灣高雄等地。岩畫創製的年代大都在商周時期和商周以後。[10]

10 參見中國社會科學院考古研究所編：《新中國的考古發現和研究》（北京市：文物出
　　版社，1984年）；安志敏：〈中國的新石器時代〉，《考古》，1981年第2期。

第三節　中華原始藝術的基本特徵

一　混沌未分的形態

　　混沌未分，是原始藝術一個顯著的形態特徵。相對於文明社會的藝術而言，原始藝術還沒有成熟，尚未分化，尚不獨立，尚不明晰，處於一種相互包容、滲透、混沌未分的狀態。

　　在原始藝術和原始先民的生產、生活之間，幾乎還沒有區分的界限。人類起初以採集和狩獵為生，後來又逐漸學會了畜養和培植。原始藝術也正是伴隨著這幾種生存方式發生和發展的。所謂原始藝術也正是先民狩獵使用的武器，農耕的工具，以及棲身的居所和生活的器物（如石器、骨器、原始建築、陶器等），或者，在它們之中生發出來具有更明顯審美形式的「雕塑」和「繪畫」——這些看上去似乎只用於欣賞的獨立的雕塑或繪畫（如陶塑、石雕、玉雕、骨雕、地畫、岩畫等），其實大都具有特定的內涵。它們或是某種原始崇拜物，或具有巫術的意義，先民製作它們，用以達到現實的功利目的。它們並不是純粹的欣賞之物。原始歌舞也不是一種單純的娛樂而已，從現代一些民族的習俗和古籍的有關記載可以佐證，原始人的載歌載舞是有實際功利目的的，或者是一種神聖的祭祀的禮儀，或者是帶有「咒殺」性質的巫術活動，以給部族帶來所希冀的實際效益。總之，原始藝術是與當時人的生產、生活緊密聯繫在一起的，它是當時人生產、生活的一部分。

　　原始藝術的創作是和原始科技融合在一起的。原始藝術不僅體現了人類最早的審美觀念和藝術的表現手法，同時，也證明先民的科學認識和技術水準。從石刀、石斧、石球外形的規整、對稱和外表的光

滑到石、骨、角、牙、玉器的磨製、鑽孔、雕琢，都顯示了一定的製作技術和技巧。良渚文化的冠形玉飾品的雕刻和鏤孔，令人歎為觀止。在黃河流域的彩陶紋樣中，繪製者運用了數學幾何知識，不僅熟練地採用對稱、勻衡、等分佈局，懂得二方連續和四方連續的形式構成，而且，已經掌握了一至十的數的概念和計算能力。山東野店遺址出土的一個高約五十公分的喇叭形器座上佈滿勻稱的圓形鏤孔和三角形雕刻紋，反映了製作者是經過周密計算的，或者，已懂得使用原始規矩來處置孔數、孔徑的多少、長短和分佈。山東龍山文化中的蛋殼陶器，壁薄如蛋殼，形成一定透明度，其製作技術十分精湛。在原始建築中，聚落和房屋的佈局，門的朝向，都反映了建造者採用了數學計算方法和原始測量技術。黃河流域的「半地穴式」和長江下游「干欄式」建築分別運用了夯築技術和相當複雜的榫卯結構安裝技術。鄭州大河村遺址的彩陶上多繪有太陽紋、月亮紋、星座紋等，一件器物上繪有十二個太陽。一些研究者認為，可能是表現一年中的十二個月，說明這些彩陶的繪製者已經有了一定的天文學知識。[11]可見，原始藝術本身，也是體現了當時人類在數學、物理學、工程學乃至天文學等方面最初的認識水準和製作技藝。在這個意義上，原始藝術和原始科技是不可分割的。

原始藝術往往和原始宗教融合為一。諸如原始墓葬的各種葬品、「祭壇」、「神廟」、「女神像」、擺塑、石棚、列石等原始信仰藝術自不必說，即使那些作為生活用品的彩陶和陶塑、雕刻等也多含有原始宗教的意義。紅山文化中的玉龍、良渚文化中的玉琮、玉璧及玉冠飾等則屬於護身的靈物或祭祀的禮器。許多專家認為，甘肅秦安大地灣地畫所描繪的是巫師行法的情景。在岩畫中，更有大量表現祈天、祝

11 吳詩池：《中國原始藝術》（北京市：紫禁城出版社，1996年），頁200-203。

殖或「咒殺」動物的圖形和符號。許多資料證明，原始宗教活動常常
是以歌舞的形式進行的。所以，可以說原始藝術中很大一部分是與原
始宗教難解難分的。

　　原始藝術是多種藝術門類的綜合體。後來的各種藝術，像同一棵
樹的枝杈，而原始藝術則是生發這些枝杈的樹幹。所謂原始造型藝
術，其實是集人體藝術、工藝美術、繪畫、雕塑等於一體的「綜合藝
術」。其中有作為人體飾品的骨管、石珠、玉墜，也有蘊涵原始信仰
的玉龍、玉琮、玉璧和實用的陶紡輪、象牙梳、石鏃等。在原始藝術
中成就最著的彩陶開了中華藝術中工藝、雕塑和繪畫的先河。僅就彩
陶上的紋飾而言，有描繪魚、鳥、動物等形象的圖形，引發了後來的
中國繪畫，而幾何形紋飾則是後來圖案設計的雛形。而岩畫又以塗繪
和鑿刻而相容了繪畫和浮雕。至於原始歌舞所具有的混沌性更是顯見
的。音樂、舞蹈、詩歌發生之始，有密不可分的關係，甚至它們原本
是渾然一體的。這種混沌未分的藝術，隨著人的進化，隨著人類感覺
的豐富和完善，由低級的近於動物的情緒經過昇華，經過理性的規範
和制約，才逐漸獲得具有自身規律的外部形式。只有從這時開始，音
樂、舞蹈和詩歌才發生了分化，獨立開來。原始藝術所以在形態上表
現了混沌未分的突出特徵，是因為人類早期的物質活動和精神活動是
交織在一起的。譬如在狩獵——為生存而進行的一項物質生產活動過
程中，每個人所表現的緊張、機智、相互間的交流、配合以及可能舉
行的相應的巫術活動，則屬於精神活動。一件石鏟或石鏃具有對稱的
造型和鋒利的刃部，給使用者帶來視覺和感覺上的滿足與愉悅，屬精
神活動。只不過此時的精神活動與物質活動還尚未分離，而且，即便
精神活動及意識的各個方面，也都是交織在一起的。原始藝術與原始
科技、原始宗教等尚處在混沌一體的狀態。

二　農耕生活的反映

　　和遊牧生產相比，農耕生產發展較快。中華原始藝術正是主要產生於這一獨具特色的農耕中心──以黃河流域和長江流域為中心的中華大地，從而其中絕大多數作品，都明顯地反映了當時先民以農耕為主的生產和生活。

　　那些以石、骨、蚌、陶、玉等製作的農具當是最直接也是最明顯的反映。常見的有石斧、石錛、石刀、石鑿、石鋤、石鏟、石鐮、骨耜、骨鏟、陶刀、蚌鐮等，或用作挖掘、鬆土、翻地，或用作播種、墾殖和收割。這些農具在許多遺址中都佔有很大比重，如在西安半坡遺址發掘遺存中，農耕工具佔全部工具的百分之四十至百分之六十五。這些農耕器具造型規整、對稱、外表光滑，有的還有鑽孔。在長江流域的原始遺址中，一些石農具製作得相當精緻。如浙江錢山漾出土的石耘田器兩端翹起，中間有橢圓形孔。江西跑馬嶺出土的有段石錛，形制嚴整，稜角分明，如同用刀切製出來的。南京北陰陽營出土的石斧、湖北桂花樹出土的石刀、柳關出土的石鏟，選料考究，製作精美。安徽薛家崗出土的石鏟和石刀不僅製作精細，而且在鑽孔周圍還有彩繪的紋飾。廣西大龍潭出土的大石鏟遠離刃部一端有裝飾性尖角，山東日照出土的玉錛上刻有十分精緻的獸面紋，它們都沒有使用的痕跡，看來已經不再是實際的農具，而「昇華」為禮器了。

　　陶器本身就是農耕經濟的產物。中華原始製陶業的發達也充分反映了當時農耕經濟的發展。陶器上的許多紋飾都是對農耕經濟的寫照。一部分植物紋飾是直接或間接對當時農作物的描繪。河姆渡遺址出土的一塊陶盆殘片上，刻有一束稻穗，稻穗對稱地向兩側傾垂。另一塊陶片上繪有一株五葉植物，根莖葉俱全，長勢茂盛。在另一些陶

罐、陶盆和陶釜的口沿上也刻有由植物細葉組成的二方連續紋樣。此
外，在河南三門峽、甘肅永靖、山東滕縣、江蘇大墩子等遺址出土的
彩陶上，都有大量花葉紋圖樣，它們當是取材於日常習見的農作物、
花果蔬菜或其他野卉。在許多彩陶紋飾中所表現的自然景物也都是與
農耕經濟密切相關的。河南大河村遺址中彩陶則以日紋、月紋、星座
紋為主。山東陵陽河遺址出土的陶尊上有「日雲山」圖形。馬家窯類
型的彩陶紋中，水波紋、渦紋十分普遍。不難想像，原始先民所以對
這些自然現象及天體特別關注並在藝術中表現，是因為，在先民看
來，它們對農作物的生長有較為密切的關係。

　　原始雕塑更多地表現了先民豢養的家畜。豬是原始社會出現較早
也較為普遍的一種家畜。北京上宅遺址出土的陶豬頭，造型逼真，距
今約八千多年。河南裴李崗出土的兩件陶豬頭，張嘴，有圓形鼻孔。
河姆渡的陶豬，低頭、拱嘴、腹部下垂。遼寧吳家村出土的陶豬尖嘴
圓眼，豎耳高鬃。湖北天門石家河出土的陶豬，嘴部前突，腰肥體
圓，四肢直立，頗具動感。狗、羊和雞也是原始陶塑經常表現的動
物。湖北天門石家河、鄧家灣遺址發現有成批的陶狗和陶羊，還有陶
雞。西安半坡遺址出土的陶狗昂首豎耳，呈警覺狀。河姆渡遺址、裴
李崗遺址還分別發現有陶塑羊和陶塑羊頭。除陶塑外，還有模擬這些
家畜的擬形器物。山東膠縣三里河遺址出土的豬形鬶，造型寫實，小
頭短吻，體態圓渾。同地的一件狗鬶仰首張口，鼓腹卷尾，呈吠叫
狀。山東泰安大汶口遺址的豬形鬶昂首作乞食狀。江蘇新沂花廳遺址
出土的豬形罐以變形手法，將豬做成壺形，豬腹為圓底，四足以浮雕
手法做出。家畜還常常被做成器物的紐把，或刻畫在陶器上。如上海
崧澤遺址出土的陶匜，腹壁有一豬頭，以豬嘴為流。西安南殿村出土
的一件陶罐，腹壁有貼塑兼刻畫的水牛頭。河姆渡出土的方陶缽上刻
有精美的豬形。在江蘇大墩子出土的一件陶屋模型上刻有狗紋，說明

早在五千年前，狗已經是為人護家的夥伴了。

　　原始藝術家除把家畜、家禽作為重要的表現對象外，還利用陶塑、陶器附飾、雕刻以及彩陶紋飾表現了其他的動物，有鳥、蛙、蟾蜍、蛇、蟬、鼉、蝗、螳螂、鼠、龜等。這些動物為當時農耕生活環境中所常見。如果作一比較會更為清楚，在同一時期的西伯利亞、蒙古、高加索及歐洲中部等遊牧地帶，所常見的動物則是野豬、野牛、羚羊、野山羊等。這些動物與當時的遊牧部族相伴而生存。還應提到的是，在紅山文化中，曾發現有多件玉龍和十幾件玉雕豬龍。龍是超自然的神物，它又是怎樣產生的呢？如果聯繫到鯢魚、蛇以及當時農耕生活的特定環境，就不難理解，龍是被當作了能致雨防洪，主宰農作物生長和豐收的「靈物」了。

　　原始建築的成就也只有在農耕定居的條件下才能作出。中華原始建築的建造技藝之高和規模之大，很好地說明了這一點。例如在距今約八千年前的內蒙古赤峰興隆窪聚落的房屋，每間約五十平方米至八十平方米，最大者達一百四十多平方米。在村落外，還有防禦性建築——圍壕與圍牆。甘肅大地灣一座殿堂式建築達一百三十平方米。紅山文化遺址的巨型建築範圍約近萬平方米。至於在干欄式建築中的木構件榫卯結構達到了相當高的水準。

　　當然，原始社會的經濟形態並不完全是單一的。由於自然條件的差異和不同地區發展先後的不平衡，在北方及南部沿海西北邊遠地帶，人們則以遊牧和漁獵為主，這在當地藝術中也相應地反映出來，如北系岩畫中的動物多為野生動物，沿海地區多有漁獵器具和蚌類器具等。但這些不是中華原始藝術的主流，並且，這些地區後來也漸漸地轉向了以農耕為主的經濟形態。

三 審美與功利性兼有

幾乎所有原始藝術都兼有審美與功利性的雙重功能。在原始社會裡，所謂只有審美功能的純粹藝術是不存在的。

由石、骨、玉、貝等製作的工具、武器和日常使用的陶器，不僅它們本身是先民生產和生活的必需用品而具有明顯的實用功能，而且，在造型上以規整、均衡、對稱、光滑等造成形式美而具有審美功能。原始建築與此相同，它既是實用的，又因佈局的規整、色彩和形式的裝飾性而具有審美價值。上述的器物和原始建築具有的審美和功利性雙重功能，是顯而易見的。那麼，其他類別的原始藝術是否也具有多種功能呢？

人體裝飾藝術似乎是只用來滿足人類的愛美之心，其實不然。從繪身塗面、文身、剺痕、穿唇等到頸飾、胸飾、臂飾、腕飾等，並不僅僅是為了美化的目的。從有關的古代典籍和研究結果所知，原始人體裝飾藝術還有多重的意義。在身體上塗繪鱗紋是為了防止蟲蛇侵害或標示自己的族屬。有的以相應的身體紋飾證明社會地位，「人體裝飾」還有被用作表示勇武和能力的，或者用來辟邪以為護佑。稍晚出現的鐲、環、玦、璧等起初曾用作自身的防衛和保護，隨後，漸漸成為一種禮器，或者含有驅害辟惡保護安康的含義。

原始音樂的功能也是多方面的。除審美的作用以外，還有其他多種作用。原始音樂曾被當作傳遞消息的信號和相互溝通、交流的工具。「音樂是一種語言。」哨、角之音是人類呼喊聲的加強和延長。在一些不開化民族中，至今仍以鼓聲為報警、集會或發佈消息的信號。在原始人的生產和生活中，原始音樂被用作通神、娛神、祈禱、祭祀、驅邪等原始宗教和巫術活動。在發揮這一功能時，原始音樂又往往和原始舞蹈結合在一起。

　　原始舞蹈作為一種巫術活動和原始宗教活動方式的習俗至今還在一些少數民族中保留著，原始舞蹈作為祭天、祭地、祭神或驅鬼魂納吉祥的活動曾經是史前先民生活中重要的一部分內容。原始舞蹈和原始音樂有多種相同的功能。它們都是表達情感的方式。這也是一種人類自娛的方式。並且，原始歌舞在氏族中間還起到加強凝聚力，鼓舞精神的作用，這也是一種功利性的社會功能。

　　岩畫更是具有多種功能的原始藝術。有關研究者認為，岩畫的繪製者花費偌大的精力和艱辛在深山峭壁上刻繪這些圖形，首先是出於功利的目的，而不會只為了觀賞。原始人生活在一個巫術的世界裡，他們正是以這些圖形來表達捕獲更多的獵物的願望。岩畫中那種人面紋、太陽紋、星象紋等證明，一類岩畫當含有一種原始宗教的含義，以它們來祭拜天神、地母、山神等，以討神的歡欣而得到護佑。還有一類岩畫以描繪男女交媾和生殖器符號為主，證明用以乞生、祝殖的目的。他們企圖用以影響並促進人類的繁衍。

　　還有一類原始藝術即獨立的雕塑。它們的確有很強的觀賞性，但其實也並不是僅被當作審美的對象的。在紅山文化「祭壇」遺址發現的「女神像」具有原始宗教含義。同樣，在黃河中上游發現的女性頭像或人體塑像多被認為具有生殖崇拜的意義。一些研究者提出，原始人從他們的生殖崇拜觀念出發，不僅相信某種具有祝殖意義的巫術活動可影響人類的繁衍，而且還可以促進動物、植物的繁殖和生長。在紅山文化及良渚文化中的精美玉雕，多為圖騰崇拜的「靈物」或用以祭祀的禮器，原始先民製作並「使用」它們，可能首先就是用以發揮其原始宗教意義和巫術的作用。還有一些動物或鳥造型的原始陶塑，它們可能具有彼時先民所希冀的使這些動物多多繁殖或者易於捕捉的巫術意義，也有人推測，它們是被作為娛樂的玩具。

　　總之，原始藝術既具有審美功能，又具有或者生產、生活中的實

際使用，或者祈禱、祭祀，或巫術影響，或傳遞信號、鼓舞精神，或抒發情感、自娛自樂等多種功利性功能，也許還有一些功能為今人所不知或不解。原始藝術的這種多重功能與前述其混沌未分形態特徵是互為因果而相統一的。

四　基本表現手法

通觀全部原始藝術，可以看出，史前藝術家主要運用了模仿、抽象和象徵三種基本的創作手法。

模仿當是原始先民運用較早的一種創作手法。模仿也許是人類一種近乎天性的能力，以致認為藝術源於模仿的觀點曾一度流行。原始先民以模仿的手法創造了比較寫實的藝術，包括比較具象的造型藝術和某些模擬性的原始歌舞。我們首先會想到原始岩畫中那些畫面。在北系岩畫中的圍獵圖、放牧圖、騎射圖、群舞圖以及野牛、山羊、馬、牛等，可謂形象逼真而生動。南系岩畫中也有歌舞、祭祀的宏大場面，還有對村落的細緻描繪。岩畫中的人和動物的形象都是繪製者以現實中的物象為依據創作的，他們主要採用了模仿的手法。在原始雕塑中的人像、鳥、獸及爬行動物的陶塑和雕刻、彩陶上少量的魚、蛙、鳥、鹿等以及具象的花卉圖形，都是根據現實中的對象，模仿所繪得。一些以類比家畜或鳥類造型的陶器皿以及葫蘆瓶等同樣也出於對現實的模仿。有一種觀點認為，陶器本身的產生便是對葫蘆一類圓形果實形體的模仿。一些民族的歌舞還殘留著模仿原始農耕的動作和情節，由此可以推測原始先民確曾以歌舞模仿過當時他們認為重要或者有趣的生產活動。總之，在所有較為寫實的原始造型藝術和部分情節性的原始歌舞中，都可以看到原始先民運用模仿現實的創作手法。

抽象是與模仿完全不同的一種創作手法。在原始藝術中，這一類

作品並不在少數。其中最典型的是彩陶中的幾何紋樣。如果說黃河中上游的彩陶是原始藝術中的奇葩，那麼，其中的幾何紋則是這一奇葩上的亮點。在距今五千年前，一下子出現了那麼多抽象的幾何紋樣，如波形紋、菱形紋、螺旋紋、回紋、網紋、鋸齒紋、四大圈紋……僅青海柳灣遺址一處，彩陶上的單獨紋樣竟達五百〇五種。原始先民的抽象能力在其他地方也有所反映，如黃河下游的素陶器形豐富多樣，原始聚落規劃合理，排列適當，都表現了先民在造型設計中的抽象能力。實際上，在雕塑的形式處理上，也不同程度地運用了抽象的表現手法。在不少原始藝術中，抽象和模仿是互補使用的。看上去，抽象能力似乎只有在人類思維發展到較高階段才可能產生，於是有人提出「模仿先於抽象」，認為在模仿過程中，經過一次又一次的變形，結果完全失去最初依傍的現實原型，遂產生抽象。但這種猜想還沒有得到考古發掘的支援，抽象的藝術並不遲於具象的藝術，甚或更早一些。遠的如在距今約三萬年前歐洲洞穴壁畫之前，已有距今十五萬年前和三十五萬年前的獸骨上的「抽象紋飾」。近的如黃河流域的彩陶紋飾，形象生動的模仿性紋飾卻是以更早的抽象的寬頻紋為先導的。那麼，更大的可能是，造型的抽象能力是循著另一條思路形成的。它可能起源於材料或工藝技術某些偶然的特殊作用。如陶器上的印壓紋、編織紋就可能是出於某些硬質材料或編織物偶然在陶胚上印壓而成。這樣久而久之，便成為一種製作手段和方式，並形成相應的感覺習慣和觀念。

象徵手法比前二者略為複雜，它是借用某種形象或符號標示某種意義。象徵手法須藉由前述的模仿或抽象的方式才能實現。所以它可能出現得稍晚一些。原始藝術中象徵的創作方法與原始思維如出一轍，他們認為在許多不相干的事物或現象之間具有一定的因果關係。所以，凡是含有原始宗教和巫術意義的原始藝術，大都運用了象徵的

創作手法。如「女神像」、禮器、「祭壇」、地畫、岩畫中的狩獵圖、男女交媾圖及女陰符號、太陽紋、手紋等，彩陶中的「人面魚紋」、「鸛魚石斧紋」、「日雲山紋」等。同樣那些作為宗教活動和巫術活動的原始歌舞也運用了象徵的手法。

　　模仿、抽象和象徵是原始藝術創作中的最主要三種方法。在一件作品中並不限於一種方法的使用，有時會採用兩種或三種方法。在三種基本方法的基礎上，原始先民還採用更為具體的變形、誇張、概括、提煉等表現手段，而且越到後來，這些手段越加精細。

　　在以後的文明社會裡，藝術的形態、內容和功能不斷發生著變化。中華藝術呈現了璀璨絢麗的景象，但這只是枝葉的繁茂，即使今日中國藝術的許多特徵，都可以從原始藝術中找到雛形或萌芽。在諸多發展和變化中，藝術的創作手法則較為穩定。時至今日，藝術中形形色色的創作表現方法，也都是在遠古已有的模仿、抽象和象徵三種基本創作方法的基礎上派生出來的。

第四節　中華原始藝術對後世藝術的影響

一　中華原始藝術奠立了中華藝術中「天人相諧」觀的基礎

　　在中華原始藝術中，自然題材佔有相當大的比重，這證明原始先民對自然的關注和他們和自然須臾不可分離的密切關係。原始造型藝術就集中於對以下三類題材的表現：首先是日月星辰以及山水等天體與自然景觀。其中，太陽是最常見的描繪對象。在雲南滄源、四川珙縣、廣西寧明以及江蘇連雲港等地的岩畫中，有各種不同的太陽人紋。鄭州大河村遺址的彩陶紋飾中也有很多太陽紋，還有月紋和星

紋。山東莒縣陵陽河遺址出土的陶尊上有以日、雲、山組成的圖形文字。甘肅馬家窯彩陶上的水波紋、旋紋則十分常見。其次是植物。植物是自然的一部分，也是先民食物的主要來源。如浙江河姆渡遺址陶盆上刻畫的稻穗紋、五葉植物紋，河南廟底溝彩陶上的花葉紋等，很具有代表性。再次是鳥類與其他動物，它們是人與自然的中間環節，也是先民的食物來源之一。表現鳥類與其他動物的陶塑、雕刻在許多新石器時代遺址中都有發現，在黃河中上游流域的彩陶上有鳥紋與其他動物的紋樣。在岩畫中，特別在北方系列的岩畫中，大都是描繪動物的圖形。除此以外，有關材料說明，還有許多表現自然的原始樂舞。

　　原始藝術中的自然觀是由原始先民和自然的特定關係和所持態度決定的。這種關係和態度並不是一成不變的，而是多重的、複雜的，並且有其發展的過程。這種關係的變化也正是從巫術過渡到原始宗教的發展過程。伴隨這一過程，還有來自於實際生活的理智的經驗和知識，即科學的雛形。這也是巫術、科學與原始宗教三者的相互關係亦即原始人對自然的態度。巫術和科學的態度，都是為了達到實際的目的而「直接去辦」，倘若達到了預期的目的，那便是取得了征服自然的勝利，這主要是基於和自然對抗並出於人類的征服欲心理的態度。而原始宗教則要透過他物，往往是對一種超自然的力量諸如靈、鬼、圖騰、保護神、部落萬有之父等實體的信仰，借助某種儀式，取悅於自然，間接地達到向自然索求的目的。這是因為他們在意識到自然的巨大威力的同時，又感到自身力量有限而無能為力的情況下，對自然心存敬畏、恐懼，而生崇拜。但是，人類的「崇仰心理和征服欲是同時發生的」[12]。在原始先民對於自然的「巫術、科學和宗教」構成的基本態度和觀念中，具有崇仰和征服的雙重取向。中華原始藝術中的自然觀念也是如此，即在對自然的依賴和屈從中，包含著索取和抗爭。

12 鄧福星：《藝術前的藝術》（濟南市：山東文藝出版社，1987年），頁114。

　　先民借助超自然的力量，對自然施加影響或取悅於自然的觀念和相關的禮儀，自原始社會末期逐漸加強和興盛起來，至商周而達到高峰。在先民的原始宗教活動中，敬畏和崇拜佔有更大的成分。到先秦時期，又發生了變化，即親和與同一成為人與自然關係的主要方面。使人與自然的關係又向前推進了一步，把人與人生和自然相聯繫、相比附、相融合並統一起來。孔子「知者樂水，仁者樂山」和荀子「以玉比德」的思想不僅道出當時人們對自然的審美取向，而且，還把山川、自然與人的品格溝通、融合起來。莊子曰：「天地有大美而不言，四時有明法而不議，萬物有成理而不說。聖人者，原天地之美而達萬物之理，是故至人無為，大聖不作，觀於天地之謂也。」[13]這就是說，應該把天地的大美融會於我們的血脈之中，使自我生命與自然生命相一致，從而，在對自然美景的神馳中感受到心靈的無限自由。這便達到了「天地與我並生，而萬物與我為一」[14]的境界。這便是中國哲學中的「天人合一」。從而也就確立了中華藝術中「天人相諧」的自然觀。

　　人與自然和諧統一的觀念，是中華藝術中十分普遍而深刻的自然觀。自然題材在中華藝術特別是造型藝術中佔有很大比重，而且，這些自然題材無不表現了「天人相諧」的關係。這在世界其他民族藝術中是罕見的。僅舉繪畫與西方相比較，就可見一斑。在中國繪畫史上，早在西元五世紀就出現了表現自然的山水畫，至宋元，頗為發展。中國山水畫主要表現人跡罕至的荒野的天然景象，或者超脫凡俗而出世的「意境」。中國花鳥畫產生於五代，花鳥畫著意表現的是花木和鳥獸魚蟲的生命活力，並強調畫家情感的投入和作品對人格的象徵意義。在歐洲，直到十七世紀才出現所謂風景畫，這些風景畫主要

13　《老子・莊子・列子》（長沙市：嶽麓書社，1989年），頁8、91。
14　《老子・莊子・列子》（長沙市：嶽麓書社，1989年），頁8、91。

描繪頗有人工痕跡的田園風光或是理想化的「仙境」。相繼出現的靜物畫也與中國花鳥畫的旨趣不同，中國山水畫和花鳥畫也是傳統中國畫中的主科和主流，而西方風景畫和靜物畫在西方繪畫中則是小畫科，遠不能與佔繪畫統治地位的人物畫相比。這一顯著差異形成的原因，固然與後來的發展有關，但更根本、更深刻的原因，還要追溯到史前時期所奠立的人與自然關係的基礎。

歐洲的原始遊牧民族對於自然從一開始就抱有較多的對抗意識，遊牧生活使他們不像農耕的先民那樣依賴自然。因而，西方古代神話與宗教的最高的代表是富有人性的神，而中華民族的神話與宗教觀念從根本上說是自然性的泛神論。在史前時期形成的人與自然的關係及相應的觀念，在以後曲曲折折的歷史長河中，一直發生著深刻的影響。

在中華原始藝術中，已經奠立了中華藝術中「天人相諧」自然觀的基礎。

二　中華原始藝術的「寫意」特徵

在原始社會裡，促使原始樂舞發生和發展的原因主要來自三個方面：首先，先民目睹周圍氏族成員的生老病死，看到飼養和獵獲的動物生死繁衍，感受大悲大喜，產生對生命的關注，對生命活力的熱愛和追求，從而也豐富了情感。其次，本能的遊戲衝動，包括對種種情欲的渴望和發洩，是原始樂舞內在的動力。再次，晝夜交替，四時輪迴，春華秋實，草木榮枯，培養了先民時間延續的概念和節奏感。隨著歲月的流逝，這些都不斷地並有力地促進了原始樂舞的發展。儘管原始樂舞在今天早已蕩然無存，但我們並不懷疑原始音樂和原始舞蹈曾經發展到了相當高的水準，並且，它們作為先民的一種宗教儀式和娛樂方式，應該是很普及的。

　　自原始社會末期到商周時代，樂舞和巫術愈加緊密地結合起來，在原始音樂和原始舞蹈普及的基礎上，出現了一批能歌善舞的專業人員，這些人被認為可以溝通人與鬼神之間關係，於是使樂舞得到更迅速的發展。到了周代，在諸如祭祀天地、宗廟、山川、社稷等，都要奏樂，進行歌舞。由金、石、土、革、絲、木、匏、竹等材料製作的樂器已達到近七十種。戰國時期製造的曾侯乙編鐘，全套六十四件，重二千五百公斤，奏出的音色優美，聲音洪亮，還可以旋宮轉調，十二音律齊備，足以見出當時音樂發達的情況。從殷代起，政府就成立了音樂機關，至周代，規模進一步擴大，負責行政、教學和表演。先秦時期的音樂之所以如此發達，是因為當時音樂不僅僅是一種娛樂的手段，而且被認為是修身養性，通天應神，乃至安邦定國的重要途徑和象徵。《禮記・樂記》上說：「情深而文明，氣盛而化神。」現代學者徐復觀認為：「儒家認定良心更是藏在生命的深處，成為對生命更有決定性的根源。隨情之向入沉潛，情便與此更根源之處的良心，於不知不覺之中，融合在一起。此良心與『情』融合在一起，通過音樂的形式，隨同由音樂而來的『氣盛』而氣盛。於是此時的人生，是由音樂而藝術化了，同時也由音樂而道德化了。這種道德化，是直接由生命深處所透出的『藝術之情』，湊泊上良心而來，化得無形無跡，所以便可稱之為『化神』。」[15]此時，音樂也就產生了發乎人心，經藝術化後，反過來感動人心，化育情性的「治心」作用。

　　先秦時代是人類從原始社會剛剛進入文明社會不久，是原始藝術向文明藝術過渡和轉折的一個重要階段。這一時期裡音樂成為其他姊妹藝術的代表和引導，對其後的中華藝術發生了極為深刻的影響。這種影響絕不僅限於音樂和舞蹈自身，而是作為一種品性融進表演藝術以及造型藝術的各個門類中，使它們具有了音樂的品性。

15 徐復觀：《中國藝術精神》（瀋陽市：東風文藝出版社，1987年），頁23-24。

　　先秦以後，音樂漸漸不再佔有那麼重要的地位，但是，這種音樂的「精神」卻深深地灌注到中華藝術乃至文化之中。宗白華認為，自先秦以後，「中國樂教失傳，詩人不能弦歌，乃將心靈的情韻表現於書法、畫法。書法尤為代替音樂的抽象藝術。」[16]「中國畫運用筆勾的線紋及墨色的濃淡直接表現生命情調，透入物象的核心，其精神簡淡幽微，『洗盡塵滓，獨存孤迥』」[17]。中華藝術從根本上說，不是指向所表現對象的外在真實，而是化景物為情思，「俯仰自得，游心太玄」，追求題外的意趣、韻味，追求藝術的真實。這就是所謂「音樂的境界，舞蹈的形式，時間的節奏」，靜如書畫，動如歌舞、戲曲，大至建築，小至印章，都貫穿了這種品性。

　　回頭再看原始藝術中的造型藝術。在彩陶中，幾何紋彩陶約佔全部彩陶的百分之九十以上，而幾何紋幾乎都是由線條勾繪出來的。在一些紋樣上，至今仍能看出繪製時起筆落筆的痕跡，看出線條行進的疾徐或重複等。岩畫中的圖形或符號，也都由線條構成。許多雕刻甚或陶塑外表，多以或深或淺的刻紋來表示形體的凹凸起伏或體量，有些雕塑，本身就是雕塑和繪畫的結合。無論是二維繪畫還是三維的雕塑，都以流暢的延續性的線條作為表現的方式和手段，就在中華原始先民對線條的獨特感受和以之表現物象的能力中，反映了製作者的時間意識，乃至相關的運動感、節奏感和韻律感。也許這些還很微薄、朦朧，但這便是音樂品性的雛形。

　　以此和歐洲史前藝術比較，更見出區別。居住在歐洲的原始先民更多地關注形體本身的體量乃至空間等實在的東西。即使使用線條描繪對象，只是以其作為造型的手段，不關心線條自身的某些獨立性

16 宗白華：《美學散步》（上海市：上海人民出版社，1981年），頁102-103、196。
17 宗白華：《美學散步》（上海市：上海人民出版社，1981年），頁102-103、196。

質。這種重視形體的造型觀念為其後繼者不斷發展和強化。在經過許多年代以後，甚至已經不能找到直接連續的鏈條，而古希臘的雕刻與阿爾特米拉洞穴壁畫的造型觀念看上去竟是那麼相似。在古希臘的造型藝術中，雕塑和建築成為代表和統領，處於像中國先秦時期音樂在藝術中的地位。同樣，雕塑和建築的觀念也深深地滲入西方藝術中，雕塑和建築不僅為其藝術的主流，而且，從根本上說，西方的藝術是趨於雕塑和建築的，就像中國藝術具有音樂的品格一樣。

中華藝術的音樂趨向，並不是單純形式的。中華藝術本質上是人生的藝術。「音樂是形式的和諧，也是心靈的律動，一鏡的兩面是不能分開的。心靈必須表現於形式之中，而形式必須是心靈的節奏，就如同大宇宙的秩序定律與生命之流動演進不相違背，而同為一體一樣。」[18]中華藝術追求真、善、美的和諧統一即趨於音樂的品性，在原始藝術中就已經萌生了。

中華藝術的許多重要特徵，在原始藝術階段大都處在胚胎和萌芽狀態，尚朦朧模糊，而「寫意」的表現特徵，則顯露得比較突出。在原始藝術中，那些有關人或鳥、獸、魚、蟲的造型，大都可以毫不費力地辨識出來，然而，不論是繪畫還是雕塑，畢竟還很稚拙，造型刻畫並不精細，那些所謂「寫實」的作品，大都是處於近似的狀態，只是寫其大意，或可稱之為「寫意」的狀態。

原始藝術岩畫集中反映了這種「寫意」的造型觀念。在北系岩畫中所描繪的「山羊、野鹿、馬、牛等動物和狩獵者、放牧者、舞者，在南系岩畫中的群舞、村落、羽人及動物等形象，都經過高度概括，以極其簡練的手法表現出來，有的形象經過規整而富於裝飾性，但大都容易辨識，有些顯得生動有趣。與之相似的是彩陶上人或鳥獸的紋

18 宗白華：《美學散步》（上海市：上海人民出版社，1981年），頁102-103、196。

飾。例如，半坡彩陶盆上的人面紋、魚紋、鳥紋，馬家窯文化彩陶瓶上的人首鯢魚紋，仰韶文化陶缸上的鸛魚石斧圖等，雖然都簡練至極，對所描繪的對象只達到近似，但大都能抓住對象某些特徵，甚至具有「傳神」的效果。三維構成的原始雕塑作品，同樣體現了原始先民「寫意」的造型觀念。發現於黃河流域和長江流域的陶質人頭像、動物塑像的造型雖然顯得簡單幼稚，近似於今天的「漫塑」，而那些用石、骨、玉、貝等材料雕刻的人面、鳥、獸、家畜等小動物，大多形體對稱，具有一定裝飾性。總之，那些「漫塑」和裝飾性雕刻的「寫意」傾向是顯而易見的。

　　在三維造型的原始藝術中，最能體現「寫意」造型特徵的是那些陶製的擬形器物。先民把器皿做成一隻鳥或一種家畜，或者說，把鳥或其他動物製作成一件器皿，它們既是器皿又是陶塑。仰韶文化中的鷹鼎就屬於這類作品。鷹的頭部、嘴和眼都刻畫得非常細緻，肢體則依器物隨形就勢。鷹翅只是示意性地做成一隱約突起。然而，這件作品從總體上則顯出了鷹的雄健威猛的習性和瞬間沉靜而穩重的姿態。大汶口文化的豬形鬶、獸形壺以及良渚文化的水鳥壺等造型，與鷹鼎出於同樣的創作構思，藝術效果有異曲同工之妙。

　　在大汶口文化和與之相繼的龍山文化中，有一種造型獨特的鬶。鬶是一種有把手和流口的杯狀容器，其造型是對某些鳥類或家畜形體的模仿。這些鬶的造型確乎顯露出某些動物的影子，呈現了或者豬的憨笨與肥碩，或者是狗或羊的溫馴與服貼，有些鬶則具有雞和鳥的意味。特別是口流部分，很像禽類的喙部。那種直腹小袋是足鬶，流部上翹，在流與口沿交接處，兩側各有一乳釘，恰如雞或鳥的眼睛，腹部兩側靠上部有一對對稱的小繩紋，恰是對雞翅的模仿。「這種模仿是極不具體的，只是一種意象。有的彷彿是一隻引吭高歌的雄雞，傳達某種振奮激昂的情緒，有的又像一隻溫馴的母雞，在向主人乞食。

有些鵞，在雞的形影裡，又透露著某種頑皮的家畜的形象。」[19]然而，這些又是撲朔迷離的，鵞就是鵞，它們只是一種器皿而已。如果這些鵞所產生的雞或家畜的意象可以稱之為「寫意」的話，那麼，它們可謂是原始藝術中「寫意」的極致了。

　　原始先民雖然已經具備了一定的模仿能力，從而使他們的某些造型藝術顯示出一定的「寫實」特點，但是，這種寫實能力畢竟還比較低下，而且受到物質條件的很大限制。在北系岩畫中，人或動物的形象都是雕鑿在岩壁上的，很難精細，即使在南系岩畫中，用紅色塗料在凹凸不平的崖壁上塗畫，也只能寫其大意。彩陶上的紋飾，是用一種相當簡陋的纖維性質的「筆」畫上去的，自然也不可能惟妙惟肖地描繪對象。所謂陶塑和那些材質較硬的雕刻，也都受到材質和工具的限制，使作品的造型總帶有似是而非的成分。至於擬形器，在造型時所受的制約就更大。它既是對一種形象的模仿，同時又是在製作一種實用的器皿，從而也就失去了一定的寫實的自由。正是上述的種種侷限，在不同程度上阻礙和破壞了作品造型的逼真。原始藝術的造型，除妨礙寫實的主觀和客觀的侷限性以外，當時的中華原始先民可能在造型觀念上也具有「寫其大意」的傾向。這一推想是在將其和歐洲舊石器時代洞穴壁畫比較之後產生的。那些作於距今三萬年前的野牛、馬、鹿等動物的造型，雖然也經過作者的簡化、概括，並帶有「從正面再現人體，從側面再現馬匹，從上面再現蜥蜴」（貢布里希語）等原始繪畫的特點，但其明顯的具象性，令今人讚歎。當時的奧瑞納人居然已經有了那麼強的寫實能力。歐洲史前藝術這一顯著的「寫實」特點，與中華原始藝術在造型觀念上是一個十分重要的差異。這一差異在後來中西古典藝術中都進一步被強化了。

19 王朝聞總主編：《中國美術史・原始卷》（濟南市：齊魯書社，2000年），頁184。

中國先秦哲學裡「中庸」的思想肯定並促進了中華原始藝術的造型「寫意」傾向的加強。從一種意義上說,「寫意」介乎於「具象」和「抽象」之間,或是二者的結合。「中庸」促使它既不追求極端的逼真,又不完全取消形象,而取「中庸之道」,只求近似而已。在以後漫長的歷史中,這一造型特點逐漸地被接受、被肯定。也許,起初僅僅是下意識的造型觀念和偶然的創作結果,愈到後來,愈加成為一種自覺的意識,藝術家愈加關注於物像的總體特點和自身的總體感受,同時,相應的創作思維和表現手法也愈加完善和精細,遂使這種「寫意」的造型特點成為中國繪畫、書法、雕塑、戲曲、舞蹈等中華藝術重要的表現特徵。

三　中華原始藝術的象徵觀念

象徵思維是原始人思維的一個顯著特徵。「在原始人思維的集體表象中,客體、存在物、現象能以我們不可思議的方式同時是它自身,又是其他什麼東西,它們也以差不多同樣不可思議的方式發出和接受那些在它們之外被感覺的、繼續留在它們裡面的神秘力量、能力、性質、作用。」[20]原始先民習慣於以某些具體事物的形象或感性的符號,表達一種觀念。整體的形象或符號實際上和所表達的觀念並不相干,這只是一種借喻或隱喻的關係,即今天所謂的「象徵」。這種借喻或隱喻的關係是想像的產物,並不真實,不合規律,不合邏輯,但是,在原始人那裡,由於分不清主觀幻想和客體對象,所以,他們把這種完全主觀的幻想當作是完全真實的。

正是出於這樣的思維,為了達到某種目的,先民施用巫術,即透

20 〔法〕列維‧布留爾:《原始思維》(北京市:商務印書館,1981年),頁69-70。

過某種咒或儀式而希望達到預期的結果。原始歌舞往往是這種巫的儀式之一。起初，巫都是女性，她們長於歌舞。古文字中「巫」與「舞」通。可見在人類童年時期舞蹈與巫術的密切關係。有些原始舞蹈是對狩獵情節的模仿，舞者以獸皮、獸角、牛尾等裝飾身體，模仿動物的形態和動作。他們以為如此，便可以捕獲更多的獵物。有些原始舞蹈則是對兩性交合的模擬，以為如此便可以獲取農作物的豐收。在一些民族中至今還有這些舞蹈的殘餘。從舞者的裝扮，到表演動作，模擬的情節，與他們所期待的目的本是不相干的，但他們確信這樣的舞蹈能夠使他們的願望實現。這種原始舞蹈具有明顯的象徵意義。

在原始造型藝術中，具有象徵意義的作品也佔有很大比重。在東北、內蒙古及黃河中游一帶發現的女性裸體雕塑，被認為與祈求豐收有關。如遼寧喀左東山嘴的女人體塑像，牛河梁出土的泥塑女神頭像，河北灤平縣石檯子遺址出土的六件女性石雕以及內蒙古林西縣出土的女性雕像，可能都屬於母系社會裡「母神」崇拜的遺跡。面對很不穩定的農耕經濟，先民以為有一種超自然的神秘力量在控制著農作物的生長。他們發明了種種巫術和祭禮，試圖對這種超自然的力量施加影響。「而農耕巫術的重要特徵就是認為自然的生產力和婦女的生產能力相關，兩者之間甚至是可以畫等號的。農作物的產量可以由於模仿人類性行為而得到提高。」[21]所以研究者推測，這些新石器時代的雕塑，便是含有從對女性生殖崇拜到祈望農作物豐收的意義。這種在當時信而無疑的崇拜，已經隱含了後來藝術中所謂象徵的觀念。

在原始彩陶中那些描繪鳥、獸、魚、蟲的紋飾，也隱含著象徵的觀念。西安半坡遺址出土有多件魚紋盆，其上的魚紋是由一條或兩條以上的魚所組成的紋樣，魚形大都圖案化了。半坡遺址還發現有七件

21 朱狄、錢碧湘：〈農耕的起源及農耕巫術對藝術的世界性影響〉，《外國美學》（北京市：商務印書館，1999年），第17輯，頁343。

人面魚紋陶盆，紋樣都是以對稱的雙魚和人面組合構成。同一遺址，
還發現有鹿紋陶盆。在陝西半坡、華縣、華陰、北首嶺、河南陝縣、
山西芮縣等遺址的彩陶或彩陶殘片上有鳥紋。河南臨汝閻村的陶缸上
有鸛魚和石斧的圖飾。在浙江餘姚河姆渡、山東大汶口及遼寧敖漢旗
小河沿等遺址中，都發現有豬紋的陶器。在黃河中上游地區的彩陶
上，蛙紋亦為多見，在晚期的馬廠類型中，蛙紋演變成了「出」字形
的幾何紋樣。這些紋飾絕不僅僅是出於審美的需要。「在原始社會時
期，陶器紋飾不單是裝飾藝術，而且也是氏族共同體在物質文化上的
一種表現……彩陶紋飾是一定的人們共同體的標誌，它在絕大多數場
合下是作為氏族圖騰或其他崇拜的標誌而存在的。」[22]彩陶上這些
鳥、獸、魚、蟲圖飾，實際上就是該氏族圖騰的象徵。

　　原始岩畫也大都隱含著象徵的意義。例如，新疆呼圖壁崖刻有群
體交媾的舞蹈圖，被認為具有繁衍種族的意義。雲南滄源第七地點的
太陽人和羽人圖形和江蘇連雲港將軍崖岩畫中的人面圖形，都把原型
圖案化了，它們寓意對太陽或農神的崇拜。一般來說，圖形的圖案化
程度越大，其象徵的意義也越強。陰山岩畫中有大量人面紋、星紋、
獸足印紋，完全被圖案化，成為簡單的符號，有些近於抽象的幾何
紋。它們都具有相應的象徵意義。

　　中華原始藝術中隱含的象徵觀念，與當時原始先民的象徵思維有
密切關係。這種現象並不是為中華原始先民所獨具。世界其他地區的
遠古居民也以同樣的思維去思考，他們的「作品」也隱含著不同程度
的象徵觀念。這一觀念在進入文明社會以後，沒有減弱，反而更加
強了。

　　中華原始藝術中隱含的象徵觀念，在後世漫漫的歷史長河中得到

22 石興邦：〈有關馬家窯文化的一些問題〉，《考古》，1962年第6期。

發展和加強，它成為中華藝術各門類中普遍而深刻的一種觀念、一種
藝術手法和表現特徵。自先秦哲人所謂「比德」、「仁者樂山，智者樂
水」的提出，到今日象徵派藝術；從戲曲的虛擬性及程序化到中國畫
中梅、蘭、竹、菊的人格寓意；從古代建築中方圓、形制及數字的特
定要求，到帝王、權貴服飾的色彩與圖案；從歷代寺廟、道觀的壁畫
到民間廣為流傳的驅邪納福的吉祥圖飾，象徵的觀念，無不滲入其
中。像遠古時期一樣，象徵觀念並不僅限於藝術範圍。今日藝術中的
象徵觀念，是以相應的表現特徵和手法所體現的。當我們審視這一觀
念或表現特徵時，清楚地意識到，這種原本不合邏輯，不符實際的隱
喻關係，是在漫長的歲月裡被約定俗成的，這是一種有趣的文化現
象。但是，在原始先民那裡，這種幻想的隱喻關係卻被當作是真實
的，是現實的。這也是今天藝術的象徵與原始藝術中的「象徵」最根
本的區別。

　　對中華原始藝術的探討和論述到此暫告一段落。如果說，書寫藝
術歷史離不開作者的探究和一定揣想的話，那麼，因所論對象距離太
遠，本章的探索成分可能是最大的。在吸收前人研究成果的基礎上，
全書總體勾畫了中華原始藝術的基本輪廓、大體面目和主要特點，而
一些比較具體的問題，個別的觀點，仍有待於進一步探討。就此而
言，本章的特點之一，即其中的不少課題是開放著的，還有待新的歷
史發掘補充，有待後來智者的修正、完善和發展。

　　　　　　　　　　　　　　　　　　　　　　　　　（鄧福星）

第二章
夏商周

　　經過漫長的原始社會的積累和摸索，約在西元前二十一世紀，中華民族進入了中國古史上的夏、商、周時代。夏商周，一般也稱之為「三代」。這是個千百年來令無數中國人津津樂道、無限嚮往的時代，也是個由無數傳奇般的人物和故事以及眾多魅力無窮的文化藝術之謎所構成的絢爛時代，更是中華文化與藝術確立基調、奠定基礎、成就輝煌的偉大時代。按傳統的說法，這一時代一般從傳說中的夏禹算起（確切地說，應從傳說中禹的兒子啟廢除禪讓制、建立世襲制、遷居大夏算起。但為敘述的方便，這裡仍沿舊說），至西元前二二一年秦始皇統一六國為止，走過了十八個世紀以上的歷史行程。在這一歷史沿革過程中，中國的社會、歷史、文化面貌發生了極大的變化，中華藝術也隨著歷史的變遷而經歷了不同的發展階段。

第一節　夏商周藝術的社會、文化背景

　　三代時期，籠統地說，包括夏、商、週三個朝代；具體地說，周代實際上由西周與東周兩個歷史階段構成。而東周時期，一般又可劃分為春秋、戰國兩個歷史時期。

　　關於夏商周的斷代、春秋與戰國兩個歷史時期的劃分等問題，歷來眾說紛紜，莫衷一是。過去，中國歷史有確切紀年的年代，一般只能上溯到西周共和元年即西元前八四一年。但隨著我國上古史研究領

域一系列重大科研成果的問世，這一局面將得到根本的改觀。據「九五」期間中國國家重點科技攻關項目「夏商周斷代工程」正式公佈的標誌性研究成果〈夏商周年表〉推斷，夏代始年約為西元前二〇七〇年；夏商分界約為西元前一六〇〇年；商周分界約為西元前一〇四六年。[1]西周與東周的分界，則為「平王東遷」的周平王元年即西元前七七〇年。關於東周時代的下限算到何時為止，存在不同的看法。有的以西元前四〇三年「三家分晉」作為東周結束的標誌。但在此之後，東周作為一個小國仍繼續存在了一段時期，至前二四九年為秦國所滅。本書為敘述的方便，姑且籠統地將東周視為自平王東遷至秦統一，包括春秋與戰國兩個歷史時期在內的整個歷史階段。

中國歷史上的「春秋時代」原取名於魯史《春秋》，本起魯隱西元年（前722），訖魯哀公十四年（前481）。現當代一些史學著作，為了敘述的方便，將春秋時代的起訖時間改為西元前七七〇年至前四七六年，即周平王元年（東周開始）至周敬王四十四年。「戰國時代」原取名于西漢劉向為《戰國策》所作的「敘」。本指西元前四〇三年（周威烈王二十三年）「三家分晉」（晉國韓趙魏三家世卿立為諸侯）至西元前二二一年秦統一六國這段歷史時期。目前史學界一般將其上限劃在周元王元年（前475），下限劃在秦統一的前二二一年，指的是東周末期諸國爭雄、列國兼併劇烈的時代。

在三代各個具體的歷史階段，其社會的性質、結構以及文化的精神、形態等，都發生了或隱或顯的變化，獲得不同程度的發展，具有各自的特點和面貌。這種社會與文化的演變，是三代藝術之所以能夠開出絢麗多彩的花朵的陽光、空氣與土壤，是三代藝術賴以生長並不斷發展變化的生態環境。

1 「九五」中國國家重點科技攻關項目「夏商周斷代工程」標誌性成果〈夏商周年表〉，於二〇〇〇年十一月九日由新華社正式公佈、發表。

　　三代時期在中國歷史上是一個重要的發展階段。如果說，中國原始社會的晚期，特別是仰韶文化、龍山文化、良渚文化等時期，是中華文明萌芽、誕生的時期，中華文明在那時即已初現曙光的話，那麼，夏商周三代時期則是中華文明的形成期。中華文明在這一時期，已如旭日初升，流光溢彩，充滿生機。被文明學家們普遍視為文明基本要素的金屬工具的使用、文字的形成、城市的出現和國家的產生、貧富差別和階級對立的出現、較複雜的禮儀的形成等，在中國雖然都可以在原始社會末期找到它們的源頭，但它們的最終形成基本上都是在三代這一漫長的歷史時期內完成的。可以說，無論在社會生產方式的演進上，還是在社會結構、形態等方面，或者是在社會精神文化方面，三代時期與原始社會相比，都發生了根本性的變革與進步。古史傳說中的大禹既是原始大同時代的最後一位大酋長，又被視為夏朝的開國君主。其實，由禹到其子啟廢除「禪讓」制、實行世襲制的歷史傳說，正是當時社會發生根本性變革的一種象徵性表達。另一方面，三代時期社會的經濟、政治與思想文化等面貌，與秦以後的中國社會形態，也有顯著的不同，具有這一時期所特有的歷史特點。如果用一個詞來象徵性地概括這一時代基本面貌和特點的話，我們可以按照學術界的慣例，把它稱為中國的「青銅時代」。[2]「青銅時代」這一概念，不僅準確地反映了當時生產工具、生產方式的歷史發展水準，而且也形象地概括了那個時代整體社會發展水準和文化藝術的歷史面貌、風格特徵。也就是說，在當時社會生活中佔有中心地位的青銅器，既是當時生產力水準的代表、神聖王權政治權威的象徵，也是當時禮制即社會思想和意識形態的主要載體，其影響滲透到社會生活的方方面面。

2　「青銅時代」一詞，是從西方輸入的概念，最初是由丹麥人湯姆森（Christian Jurgensen Thomsen, 1788-1865）使用的。它指的是在人類技術發展的階段上使用青銅兵器和青銅工具的時代（參見馬承源主編：《中國青銅器》，頁1，上海市：上海古籍出版社，1996年）。

一　中國歷史上的青銅時代

　　青銅時代是與石器時代、鐵器時代等相比較而言的。人類發現並使用銅金屬的歷史最早可上溯到西元前一萬年前後。不過當時所使用的銅還不是由銅和錫等金屬冶煉而成的青銅，而是自然銅。大約到了西元前三千年前後，人類開始製造青銅物品。準確地說，人類的青銅時代從這個時候才真正拉開了帷幕。[3]在人類發現並使用銅特別是青銅金屬之前，是人類文明發展史上漫長的石器時代，其特徵是人們以石製工具作為主要生產工具。雖然石器時代先後經歷了舊石器、中石器和新石器等不同的具體歷史發展階段，但其生產力的水準仍超不過以石器為主要生產工具的歷史水準。代表石器時代的藝術樣式，也主要是原始石器、玉器和以彩陶為主的陶器藝術。人類發現並大量使用青銅製造器物，象徵著人類文明發展進入一個全新的青銅時代，其生產力水準達到了使用金屬工具的歷史階段。

　　世界上各個地區、各個民族進入青銅器時代在時間上或早或晚，很不一致。中國的青銅時代出現稍晚，大約始於西元前二千年前後。[4]但是，我國的青銅時代卻以生產大量精美非凡、莊重典雅的青銅禮器，品類繁多、各具特性的兵器，用途各異、形形色色的生產工具及實用雜器等而彪炳史冊，聞名於世，在人類文明發展的青銅時代寫下光彩奪目的燦爛一頁。尤其是它在藝術創造上取得的空前成就，成為中華

3　參見馬承源主編：《中國青銅器》（上海市：上海古籍出版社，1996年）。

4　我國在距今約6000年以上的西安半坡仰紹文化遺址中曾發現過質地不純的黃銅片；在山東龍山文化遺址中也發現過兩件銅錐；在甘肅馬家窯文化馬家窯類型和馬廠類型遺址中，也分別發現過青銅小刀。但這些零星的發現一般認為屬於中國進入青銅時代之前的漫長的技術和經驗積累的時期。目前，學術界一般認為，中國大約在西元前21世紀前後，開始進入青銅時代。

民族永恆的驕傲，也在人類藝術發展史上佔有一席無以替代的地位。

現在學術界一般認為，中國在夏朝開始進入青銅時代，在商和西周時期達到其歷史發展的第一個高峰，在春秋戰國時期達到其歷史發展的第二個高峰。我們這裡所說的「中國青銅時代」，籠統地說，指的是包括夏、商、西周及東周即春秋、戰國時期在內的整個三代歷史時期。

中國古代史籍關於中國歷史朝代沿革的記述，一般都是從夏朝開始的。《史記·夏本紀》明確載有夏王朝的世系。只不過在史籍中，有關夏王朝世系以及夏朝年代的記載多有矛盾，而且夏朝世系目前尚未得到地下發掘實物的確證，因而在史學界疑古思潮的影響之下，關於中國歷史上是否存在夏王朝，曾經引起一些懷疑。但是，《史記》等史籍有關商朝世系的記載已經得到地下發掘出來的甲骨文字的證明，所以，在沒有確切的材料證明夏王朝和夏世系並不存在的情況下，我們沒有理由不相信史籍上有關夏朝事蹟與世系的記載。況且，已被公認為信史的商周兩代均自述其先祖曾經臣屬於夏，並以此為榮。《史記·殷本紀》說：「契長而佐禹治水有功……封於商，賜姓子氏。」《國語·周語》說：「昔我先王世後稷，以服事虞、夏。及夏之衰也，棄稷不務，我先王不窋用失其官，而自竄於戎、狄之間。」這證明夏朝作為一個朝代存在於商代之前，是可以相信的。

據解放後的考古發掘，在河南省西部發現了一種被稱之為「二里頭文化」的考古學遺存。該文化類型被確認為是一種介於龍山文化與商代早期文化之間的文化。從它的分佈地區和存在時間（據測定，二里頭文化的年代大約為西元前二十一世紀至前十六世紀）來看，恰與傳說中夏代所在的中心地區和歷史時段相符。[5]因此，儘管仍存在一些不同意見，史學界目前已普遍認為，二里頭文化中一期至三期屬於

5　參見郭沫若主編：《中國史稿》（北京市：人民出版社，1976年），第一冊，頁151。

夏文化。而關於這種文化類型的歷史發展水準，學術界普遍認為它屬於青銅時代。[6]

在夏文化遺跡中發現青銅器物，這使傳說和史籍中關於「夏鑄九鼎」，即夏代已經能夠鑄造和使用青銅器物的記述得到某種程度的印證。《墨子‧耕柱》篇：「昔者夏后開使蜚廉折金於山，而陶鑄之於昆吾……九鼎既成，遷於三國。夏后氏失之，殷人受之；殷人失之，周人受之。」《左傳‧宣公三年》說：「昔夏之方有德也，遠方圖物，貢金九牧，鑄鼎象物，百物而為之備，使民知神、奸。」《越絕書‧記寶劍》也說：軒轅氏、神農氏、赫胥氏時，「以石為兵」；黃帝時，「以玉為兵」；禹的時代，「以銅為兵」；春秋時代，才「作鐵兵」。

商周時期，是中國青銅時代的鼎盛時期。在這一時期，中國古代的青銅冶煉技術達到了歷史的巔峰。在高度發達的青銅鑄造技術基礎上，殷商時代創造了光輝燦爛的青銅文化和青銅藝術。它以青銅禮器為光輝代表，形成了包括青銅禮器、斧鉞等兵器、酒器、食器、樂器、農具、雜器等複雜類別的青銅藝術與器物的系列。出土於殷墟的著名的商代重器司母戊大方鼎，便是商王朝神權與王權合二為一、神聖不可侵犯的象徵。它作為這一時期禮器之最，也成為青銅禮器的傑出代表。

春秋晚期，鐵器在社會生活中發揮著越來越重要的作用，但這並沒有馬上導致青銅鑄造工藝和青銅藝術的衰落。相反地，由於當時青銅鑄造技術獲得了更進一步的發展，社會變革和思想文化氛圍的進一步活躍，在春秋中晚期和戰國時期形成了中國青銅藝術發展的第二個高峰，出現了以「蓮鶴方壺」等為代表的，既具有世俗解放色彩又不失莊重氣氛的青銅藝術傑作。

6 參見郭沫若主編：《中國史稿》（北京市：人民出版社，1976年），第一冊，頁151；
 李學勤：《走出疑古時代修訂本》（瀋陽市：遼寧大學出版社，1997年2版），頁24-25。

二　奴隸制社會的形成、繁盛、解體和向封建社會的過渡

　　三代社會從生產力發展水準上看，是以青銅器為主要生產工具的時代，而從生產方式、社會性質上看，三代社會也與此前的原始公社制度和其後由秦漢奠定基礎的中央集權制度有著明顯的區別，具有這一歷史時期所獨有的特點。

　　《禮記・禮運》篇曾把三代以前的社會稱為「大同」社會：

> 大道之行也，天下為公，選賢與能，講信修睦。故人不獨親其親，不獨子其子。使老有所終，壯有所用，幼有所長，鰥寡孤獨廢疾者皆有所養。男有分，女有歸。貨惡其棄於地也，不必藏於己。力惡其不出於身也，不必為己。是故謀閉而不興，盜竊亂賊而不作，故外戶而不閉，是謂大同。

與此相對照，把夏商周三代稱為「小康」社會：

> 今大道既隱，天下為家，各親其親，各子其子，貨力為己，大人世及以為禮，城郭溝池以為固，禮義以為紀，以正君臣，以篤父子，以睦兄弟，以和夫婦，以設制度，以立田裡，以賢勇知，以功為己，故謀用是作而兵由此起，禹湯文武成王周公由此其選也……是謂小康。

所謂「大同」社會，顯然是原始公社制度下沒有等級差別、沒有階級對立、沒有剝削和特權並且生產資料公有的生動寫照。而進入三代以後的「小康」社會，則出現了生產資料私有和特權階級的世襲制度，

並產生了維護這種帝王世襲制度的上層建築和社會意識形態。關於這種小康社會的性質，實質上就是《禮記・禮運》篇中所指出的「大人世及以為禮」，即所謂的「世襲社會」。史學界一般認為它屬於奴隸制時代，是歷史上第一個階級社會。其中，夏代是初期奴隸制國家政權建立的時期，商代是奴隸制向前發展的時期，西周是奴隸制國家繁盛時期，春秋戰國時期是奴隸社會逐漸瓦解並向新的封建社會過渡的時期。[7]無論對於這種社會的性質如何界定，三代社會已經進入一個在根本性質上完全不同於原始公社制度的階級社會，這一點是無可懷疑的。

夏王朝廢除原始公社時期的禪讓制與民主選舉氏族和部落首領的制度，開啟了後世「家天下」的先河，是我國建立的第一個王朝國家政權。夏王朝的貴族世襲制度取代舊的原始氏族制度，經歷了尖銳激烈的矛盾和鬥爭，戰勝了同姓有扈氏以維護氏族制、反對世襲制為目的而進行的武力反抗，又經過啟的兒子太康失位以及少康中興、恢復夏家天下等幾代人的血與火的洗禮，夏朝奴隸主貴族階級統治的世襲國家政權才得以鞏固。[8]夏王朝數百年間的統治，發展著奴隸制社會的階級政治制度、上層建築與意識形態，同時也在發展著統治階級與被統治階級之間的階級關係。這種階級關係有時互相依存，如《國語・周語上》所引一條《夏書》所言，「眾非元後（君王），何戴？後非眾，無與守邦」，而當統治者昏庸殘暴、荒淫無度，使階級矛盾空前激化之時，距離王朝傾覆之日已為期不遠。夏朝末年，夏桀的殘暴與窮奢極欲置人民於水深火熱之中，《尚書・湯誓》記述了人民對他

7 關於中國社會形態的歷史分期，史學界多有爭論，存在著種種不同看法。可參見田昌武：《古代社會斷代新論》（北京市：人民出版社，1982年）及何懷宏：《世襲社會及其解體——中國歷史上的春秋時代》（北京市：生活・讀書・新知三聯書店，1996年）。本書暫採郭沫若的「戰國封建說」（見郭沫若主編：《中國史稿》，第一冊，北京市，人民出版社，1976年）。

8 參見范文瀾：《中國通史》（北京市：人民出版社，1978年），第一冊，5版。

的詛咒：「時（是）日曷喪，予及汝皆亡！」

　　商湯利用了夏朝內部尖銳對立的階級矛盾，一舉推翻夏桀政權，建立起我國第二個王朝政權——商朝。商朝是一個奴隸制獲得大發展的王朝國家政權。在前後五、六百年的統治期間內，商朝的社會生產獲得很大進步，國家機器、政治法律制度等上層建築也比夏王朝更加發展和完善。它的統治區域和影響所及的範圍比夏代進一步擴大，並在社會生產發展的基礎上產生出一個專門從事意識形態生產的巫史集團，使在原始氏族制度末期和剛剛進入階級社會的夏朝已經開始的兩種生產的分工，即物質生產與精神生產的分工更加鞏固和發展起來。兩種生產分工的確立和擴大極大地促進了商朝精神文化的發展，「百工」所代表的手工業、商業在商朝也有很大的發展。奴隸的勞動、巫史的出現和「百工」的繁榮，使得商朝創造出了高度的文明成就，包括輝煌燦爛的青銅文化藝術、甲骨文字、巫覡文化、豐富多樣的手工技藝、相當成熟的城市文明與國家文明。

　　周王朝是繼商之後建立起來的第三個奴隸制王朝國家政權。它的建立也充分利用了商朝末年由於商紂王的荒淫無恥、昏亂殘暴導致階級矛盾、民族矛盾空前激化的歷史情勢，由武王率兵伐紂，一舉獲勝。周王朝前期即西周時期，是我國奴隸制國家發展的鼎盛時期。此時的周王朝是一個空前強大的奴隸制國家。它的勢力所及和影響範圍遠遠超過了夏商兩代。其國家機器、政治制度則在夏商已奠定的基礎上有所改革，有所增益，進一步發展、完善。特別是分封諸侯、封邦建國和將嫡長子繼承制，區分「大宗」、「小宗」的宗法制進一步明確化、體制化等重大政治舉措，使西周王朝的統治更加鞏固和發展。在相對繁榮的社會生產和更加鞏固穩定、成熟完備的國家統治基礎上，西周時期創造了更加光輝燦爛的文化成就。

　　走上鼎盛時期的西周奴隸制國家，到了西周末年，已危機四伏。

被統治階級的奴隸、平民與貴族階級的矛盾，周王朝與周邊方國部落
之間的矛盾與戰爭，王室貴族與諸侯貴族間的爭權奪利的矛盾與鬥爭
等，終於導致了西周王朝的覆滅。歷史進入了一個急劇動盪、充滿變
革的時代，即東周時期，也就是中國歷史上著名的春秋、戰國時期。
這是中央王權逐漸喪失權威、諸侯爭霸、列國劇烈兼併的時期，是奴
隸制國家走向衰落、崩潰的時期，同時也是新興的封建制度萌生、發
展、不斷壯大並最終取代貴族世襲的奴隸制的偉大變革時期。正是這
一變革的時代，帶來思想、學術的空前解放與繁榮，翻開了古代文化
藝術創造最為光彩奪目、絢麗多彩的篇章。

三　禮樂文化的形成與演變

　　三代社會不僅在物質生產力的發展水準和社會結構形態上發生了
歷史性的深刻變化，而且在精神文化、意識形態方面也發生了根本性
的變革。在夏商西周和春秋戰國各個歷史階段，其各自的文化面貌、
精神結構也處於生生不息的運動、發展、變化之中。可以說，整個三
代時期的各個具體的歷史階段在精神文化、社會意識形態方面，既有
前後一以貫之、相因相承的一面，也有相互損益、不斷演化、互有差
異的一面。

　　三代精神文化、意識形態相因相承的一面，是指它們都具有共同
的本質特徵。關於這種共同的本質特徵究竟是什麼，人們也許會作出
不同的回答。但有一點是大家能夠認同的，這就是可以把三代文化概
括為一種廣義上的「禮樂文化」。毫無疑問，三代禮樂文化在西周時
期發展到極致，所謂周公「制禮作樂」便是這一文化發展過程的象徵
性表達。但三代禮樂文明、禮樂文化代代相因沿革、損益增刪，有其
內在的貫通性和一致性。正如《論語・為政》中孔子所說：「殷因於

夏禮，所損益，可知也；周因於殷禮，所損益，可知也。」《禮記‧
禮器》也認同這一點：「三代之禮一也，民共由之。」

在古代典籍中，有一些關於三代與三代以前精神、文化的性質和
特點的比較，如前面引述的《禮記‧禮運》篇關於「小康」社會與
「大同」社會的比較，就同時談到了三代與此前原始公社制度在一般
社會觀念、禮制禮義觀念、倫理道德觀念等精神文化上的區別。這主
要表現為「小康」社會將「世襲」行為加以制度化和將禮制化的觀
念、財產私有觀念、等級觀念、君臣父子夫婦之間政治倫理觀念等，
與「大同」社會選賢與能的民主選舉制度、財產公有觀念、平等觀
念、氏族之內人們不獨親其親、子其子的博愛觀念以及倫理關係等之
間，形成鮮明對照。應該說，這些與原始社會截然不同的思想觀念、
精神意識即「禮」的意識形態，在三代的各個歷史階段是前後相繼、
一以貫之的。

不過，三代文化雖說都屬於同一個廣義的禮樂文化的範疇，但由
於各個具體歷史階段歷史發展水準的不同，它們在精神文化、意識形
態的具體內容和表現形式上還是存在著階段性的差異，有其不斷向前
發展演化的軌跡。在古代典籍中，便有不少關於三代各個時期文化上
的差異和特點的比較。較著名的有《禮記‧表記》所記載的孔子的如
下看法：

> 子曰：夏道未瀆辭，不求備，不大望於民，民未厭其親。殷人
> 未瀆禮，而求備於民。周人強民，未瀆神，而賞爵刑罰窮矣。
> 子曰：虞夏之道，寡怨于民，殷周之道，不勝其敝。
> 子曰：虞夏之質，殷周之文，至矣。虞夏之文，不勝其質，殷
> 周之質，不勝其文。

這證明，殷周社會與夏（或虞夏）相比在精神文化和意識形態方面至少存在著這樣一些區別：首先，虞夏文化所反映的社會矛盾、階級對立尚沒有後來那樣緊張尖銳，原始社會那種互親互愛、講信修睦的歷史傳統多少仍在發生影響，而到了殷周時代，最高統治者與普通百姓、貴族階級與奴隸階級之間的社會矛盾、階級關係則已十分緊張尖銳，無法實現親睦協和，只能求助於賞爵刑罰等統治手段去「強民」、「求備於民」。其次，虞夏文化質樸淳厚，殷周文化文雅精緻。前者反映了由原始混沌狀態向文明形態過渡時期的歷史特點，後者則證明在新的社會歷史條件下，經過血與火的洗禮，民族文化的創造能力獲得空前的提高，達到了全新的歷史水準。

有關三代文化最為著名、經常為人們所引述的是《禮記・表記》中孔子的這樣一段話：

> 子曰：夏道尊命，事鬼敬神而遠之，近人而忠焉，先祿而後威，先賞而後罰，親而不尊。其民之敝，惷而愚，喬而野，樸而不文。殷人尊神，率民以事神，先鬼而後禮，先罰而後賞，尊而不親……周人尊禮尚施，事鬼敬神而遠之，近人而忠焉。其賞罰用爵列，親而不尊。其民之敝，利而巧，文而不慚，賊而蔽。

這段有關三代文化類型、社會意識形態的比較不僅涉及三代文化在文與質、尊與親這些方面的區別，而且具體地從三代不同的宗教、倫理、政治、禮法觀念等方面進行了簡明透闢的分析。從這一比較中，我們不難看出，夏代文化為「尊命」文化，其宗教觀念尚處於原始巫覡觀念水準，神靈觀念尚不發達，事鬼敬神而遠之；其治民態度是「先祿」、「先賞」；人與人（主要指統治者與被統治者）之間的倫理

關係是「親而不尊」。與「夏道」相比，殷商文化是「尊神」文化，其鬼神祭祀觀念空前發達，作為人文之道的「禮」雖已產生，但在當時文化體系中不佔主導地位，在文化中居於絕對核心地位的是鬼神祭祀觀念，即所謂「率民以事神，先鬼而後禮」；其治民態度是「先罰而後賞」；人與人之間的倫理關係則是「尊而不親」。周人的文化則又進入一個全新的境界，即「尊禮」文化，象徵著人文理性自覺的「禮」的觀念已在其文化體系中處於主導地位，鬼神祭祀觀念作為一種傳統雖然仍然存在，但已退居幕後，成為次要的角色，即所謂「事鬼敬神而遠之」。統治者的政治態度是以「爵列」行賞罰，即用宗法等級的禮制秩序進行統治；其統治者與被統治者之間的人際關係是「近人而忠」、「親而不尊」。周人的文化與夏文化相比，在「事鬼敬神而遠之」、「親而不尊」、「近人而忠」幾個方面完全相同，似乎是對夏文化的一種反覆。但這絕不是同一歷史發展水準上的簡單的重複，而是在一個更高的歷史發展水準上對夏文化所作出的肯定，二者在深層次上存在著本質的區別。問題的關鍵，在於夏人「尊命」與周人的「尊禮」的區別。「尊命」的歷史內涵是說當時的人們對於自然尚處於無能為力、無所作為的歷史發展水準上；「尊禮」則意味著周人經過對殷商佔統治地位的鬼神祭祀觀念的揚棄，人的理性意識獲得空前提高，人間的禮法觀念和秩序取代了神權與政權相結合的尊神文化。[9]需要說明的是，上文中所謂周之「尊禮」文化中的「禮」，已不同於夏之「尊命」文化和商之「尊神」文化的「禮」，是已被賦予新的歷史內涵的狹義的「禮」，特指西周時期興盛起來的、超越商人以鬼神祭祀觀念為中心的尊神文化的、作為人文之道的「禮」。其實，無論

9　參見范文瀾：《中國通史》（北京市：人民出版社，1978年），第一冊，5版；陳來：《古代宗教與倫理——儒家思想的根源》（北京市：生活‧讀書‧新知三聯書店，1996年）。

是夏人的「尊命」文化，商人的「尊神」文化，還是周人的「尊禮」文化，都已根本不同於原始「大同」社會的文化，而屬於三代廣義「禮樂文化」的範疇。只不過周人的「尊禮」文化，是三代禮樂文化中一個更高歷史發展階段的文化，代表著它的最高歷史水準。

作為周人尊禮文化的象徵，便是史籍上大書特書的西周初期大政治家周公的「制禮作樂」。周公旦是周朝開國君主周武王同母弟，他協助武王伐紂創建周朝，分封諸侯；在周武王去世後，他攝王位七年，後還政於成王。在此期間，周公依據周朝原有文化與制度，參酌殷禮，有所損益，制定出一整套適合於當時奴隸主階級統治的政治法律制度和社會意識形態，即所謂的「禮樂」體系。這便是所謂的「制禮作樂」。

當歷史進入東周時代的春秋時期後，王室卑弱，諸侯紛起爭霸，戰爭頻繁，社會急劇動盪，不僅社會的經濟結構和政治制度發生了重大變化，社會思想觀念、意識形態、精神文化面貌也發生了急劇的變革，舊有的禮樂體系遭遇到空前的懷疑與破壞。這便是傳統儒家所哀歎的「禮崩樂壞」的局面。其實，這個「禮崩樂壞」的時代，恰恰是一個思想大解放的偉大變革時代。由西周開始的人的理性意識的逐步覺醒，鬼神祭祀觀念的日趨淡化，「敬天保民」思想主題的確立，到了春秋時期進一步發展成為一股頗為強勁的「民本思潮」。其標誌是，西周時期，人們以天命代替殷人的上帝觀念，並提出了「天命靡常」的懷疑。但當時人們尚不敢對天命抱有根本性的懷疑，他們採取了這樣一種態度，即「敬天」，也就是對「天」敬而遠之。但在春秋時代，對天的懷疑已被一種明確的否定態度所取代。如《左傳・桓公六年》：「夫民，神之主也。」《左傳・僖公十六年》：「吉凶由人。」《左傳・莊公十四年》：「妖由人興。」《左傳・襄公三十一年》：「民之所欲，天必從之。」等。人與天、人與神的關係已被顛倒了過來。與此同時，在西周時代完善化、體制化的宗法制度、禮法秩序、禮樂

體系，也隨著王室的衰弱、諸侯的崛起而開始動搖，受到破壞。此外，由於社會經濟政治制度所發生的變革與進步，春秋時期士階層崛起，在社會結構中發揮著重大作用。他們在思想文化上批判地繼承三代以來特別是西周以來禮樂文化的成果，表現出偉大的創造性，產生了孔子、墨子等偉大的思想家，創立了對後世產生深遠影響的儒家、墨家等思想文化學派，為戰國時期百家爭鳴、文化繁榮時代的到來開闢了道路，奠定了基礎。

戰國時代，諸子蜂起，百家爭鳴。自春秋晚期孔、墨開始形成的學術下移、私學興起的局面，在戰國時期進一步發展，形成了一個思想空前活躍解放、思想禁錮蕩然無存、充滿勃勃生機的生動活潑的文化局面，造就了一個思想學術空前繁榮、藝術文化絢爛多姿、成就輝煌的偉大時代。老、莊創造了在後世足可與儒家並駕齊驅的道家學派；孟子、荀子分別從仁義學說和禮樂學說兩個方面豐富、發展了孔子開創的儒家學派；楊朱創立「為我」學說；商鞅、韓非將法家思想體系化；鄒衍發展陰陽五行學說；此外尚有名家、縱橫家、兵家、農家、方技、《呂氏春秋》所代表的雜家等，共同形成了戰國時代百家爭鳴的思想學術景觀。在這一思想文化背景下形成的戰國時代的文學藝術成就，包括楚國人民創造的異彩紛呈的傑出文化藝術成就，是那樣豐富多彩、輝煌燦爛，成為中華精神文化發展史上最為耀眼的一頁。

作為三代歷史時期之最後階段的春秋戰國時代，其在文化上的發展與成就，不僅在整個三代歷史時期具有重要地位和意義，對中國文化發展的全部歷史進程而言，也具有舉足輕重的地位和價值。有的學者把這一時期稱為中國古代文明發展過程中「哲學的突破」或「超越的突破」的偉大時代[10]，有的學者把它稱為中華文明發展進程中的

10 參見余英時：〈古代知識階層的興起與發展〉，《士與中國文化》（上海市：上海人民出版社，1987年）。

「軸心時代」[11]，還有的學者把這一時代稱為中華文明的「元典創生期」[12]。這都說明那個「禮崩樂壞」的春秋時期和「百家爭鳴」的戰國時代在整個中華文明史上具有至關重要的關鍵性作用。

整個三代既一以貫之又不斷變革的「禮樂文化」，是三代藝術全新內容和嶄新歷史風格賴以形成的最切近的精神、文化的氣候與土壤。

第二節　夏商周藝術的基本特點與演化

三代社會生產方式、社會結構形態的演進與精神文化氛圍的更迭，是三代藝術賴以生長的人文社會生態條件。三代藝術的演進雖然離不開這一時代的社會文化語境，但三代藝術的形成和發展無疑具有自身的軌跡，它以藝術所獨有的方式曲折地映現著時代精神的風雲變幻。下面我們將從藝術基本歷史類型、藝術精神與風格和藝術種類等幾個方面具體地考察一下三代藝術的意義、特點與演化。

一　嶄新藝術歷史類型的確立

首先，從人類藝術發展的基本歷史類型的演化上來審視三代藝術對中華藝術乃至對整個人類的藝術所作出的偉大歷史貢獻。

人類的藝術發展，有其歷史的階段性和規律性。每個重要的歷史階段，都會形成與該歷史階段相適應而與別的階段相區別的藝術歷史類型。如何總結藝術歷史類型在歷史發展過程中的演變，成為藝術史

11 參見陳來：《古代宗教與倫理──儒家思想的根源》（北京市：生活‧讀書‧新知三聯書店，1996年）。

12 參見馮天瑜：《中華元典精神》（上海市：上海人民出版社，1994年）一書「導言」及第三、四章。

的一項重要任務。特別是在邏輯與歷史的統一中宏觀地把握藝術基本歷史類型的演化，更是藝術史研究中一項很有價值的課題。

藝術是一種特殊的、審美的精神生產，是一種不同於其他文化形式的獨特文化創造形式。我們可以在藝術生產與物質生產、藝術生產與其他精神生產和文化形態的歷史的、邏輯的聯繫中，把人類藝術發展的全部歷史，劃分為三種基本的歷史類型。[13]一類是主要為現實物質生活的目的服務的「物質性實用目的藝術」，一類是主要為其他意識形態、精神生產領域服務的「精神性實用目的藝術」，還有一類是以審美為主要目的的「審美性非實用目的藝術」。從人類藝術發生發展的實際歷史過程來看，人類早期，即遠古原始蒙昧時期所創造的「藝術前的藝術」，不可能是主要滿足人們各種精神生活需求的精神性實用目的藝術，更不可能是以審美為主要目的的非實用目的藝術。因為當時尚未出現物質生產與精神生產的分工，人類的各種精神生活因素尚處於萌芽狀態和原始混合狀態。滿足人的生存需求的物質生產、物質實用活動是當時人們最基本的生存方式。包括藝術創造在內的各種精神生產的萌芽因素均與當時人們這種最基本的生存方式混合為一。在這樣的歷史條件下，人類首先創造的藝術歷史類型只能是物質性實用目的藝術。

在原始社會後期特別是向階級社會過渡的歷史時期，出現了某種程度的社會分工和階級分化的萌芽，人們精神生活比過去日益豐富複雜起來，原始宗教觀念與原始倫理道德觀念、原始科學技術知識、原始審美觀念等混沌不分地融合在一起，逐步發展起來。及至階級社會最終在歷史上確立了自己的地位，誕生了第一個奴隸制國家，一個脫離了物質生產活動領域的、專門從事國家管理、階級統治和精神文化

13 參見李心峰：〈試論藝術的邏輯分類體系〉，《文藝研究》，1992年第5期；李心峰主編：《藝術類型學》（北京市：文化藝術出版社，1998年）。

領域的創造活動的社會階層已經形成，人類歷史上開始出現物質生產與精神生產之間明確的社會分工。不過，這時的精神生產、意識形態的生產，尚未在其內部產生進一步的細緻分工，沒有出現宗教、科學、藝術、道德各個領域的明確區分，各種精神生產因素仍混融不分地結合在一起。這時的藝術，從功能上講，便是作為這種綜合性精神生產的有機因素之一的、從屬和服務於這種精神生產的、帶有實用性目的的藝術。

在人類藝術發展的歷史過程中，更高的藝術歷史類型，是作為一種特殊精神生產的藝術，即從過去主要是為了滿足物質的與精神的實用目的而創作的藝術轉化為主要是為了滿足人們的一種特殊的精神生活需求——審美的需求而創作的藝術。這種藝術類型，是在精神生產內部出現了進一步分工、各種精神生產領域各自獲得相對獨立的發展前提下才有可能出現的歷史類型。它的出現，證明人的精神生活的極大豐富和分門別類的、多樣化的全面發展，同時也說明藝術的發展已進入一個更高的、自律發展的歷史階段。

就中華藝術的歷史發展而言，整個舊石器時代和新石器時代的大部分時間裡，人們所創造的藝術基本上都屬於第一種歷史類型的藝術，即物質性實用目的藝術。如當時人們所製造的頗為精緻的石製工具與骨器及後來出現的陶器等，基本上都是為了滿足人們的物質實用目的的需要而生產的。

大約到了新石器時代的晚期，原始中華先民的精神生活已頗為豐富複雜，在藝術領域，出現了一種新的藝術類型的萌芽形態。如舞陽賈湖骨笛、青海上孫家寨舞蹈彩陶盆、良渚文化中以玉琮等為代表的玉石器藝術，其精神因素已逐漸上升為主導性的因素。但是，這種藝術形態中所蘊涵的精神因素，顯然還只是一種混合形態的精神因素，它所要達到的精神目的，還只是一種混合形態的精神目的，也可以說

是帶有濃厚原始巫術、宗教性質的精神目的。這是第二種藝術歷史類型的前奏。

　　在中華藝術史上，第二大藝術歷史類型即精神性實用目的藝術的歷史地位的真正確立，是在三代這一特定的歷史時期完成的。我們在上一節曾指出，三代時期的文化是一種「禮樂文化」。而在這種社會、文化的語境中生長、發展起來的三代藝術，它的本質特徵，也可以概括為一種「禮樂藝術」。三代時期正是以青銅藝術與樂舞藝術為代表的「禮樂」藝術的繁盛時期。這種「禮樂藝術」，實質上便是一種典型形態的「精神性實用目的藝術」。三代正是這種新的藝術歷史類型確立的時期。

　　關於這種藝術的功能與目的，當時的人們也多有論及。

　　青銅藝術是三代最主要的藝術形式之一。中國青銅藝術在三代時期所取得的無與倫比的輝煌成就，是三代之所以被人們稱為「青銅時代」的一個重要依據。而那些帶有莊嚴神秘意味又具有頗為精美造型的大量青銅禮器的製作和生產，在當時主要是為了實現什麼目的、負載著怎樣的社會功能呢？《左傳・宣公三年》記載王孫滿與楚子關於「九鼎」的一段對話：「楚子問鼎之大小、輕重焉。對曰：『在德不在鼎。昔夏之方有德也，遠方圖物，貢金九牧，鑄鼎象物，百物而為之備，使民知神、奸……用能協於上下，以承天休。桀有昏德，鼎遷于商，載祀六百。商紂暴虐，鼎遷于周。德之休明，雖小，重也。其奸回昏亂，雖大，輕也。』」這十分清楚地說明，作為當時青銅禮器之代表的「九鼎」，乃是集神權與王權於一身的國家的象徵，是通神的禮器，是禮制的形象體現。「九鼎」的功用、目的如此，其他青銅禮器的製作，其目的、功能也大抵如此。像人們所熟知的一些青銅重器，如司母戊大方鼎、獸面紋大鉞、獸面紋方鼎等，都是當時至高無上的王權的象徵，是禮制的體現。這些青銅器的製作，主要不是為了

滿足實用物質生活的需要，而是當時混合意識形態的體現。很顯然，它們也不是純審美的，甚至主要不是為了審美。

關於當時樂舞藝術的目的和功能，古人也已有明確的看法。據《尚書・舜典》（今文尚書合於〈堯典〉）記載，「帝（舜）曰：『夔！命女典樂，教胄子，直而溫，寬而栗，剛而無虐，簡而無傲。詩言志，歌永言，聲依永，律和聲。八音克諧，無相奪倫，神人以和。』」這雖未必一定是舜的時代所實際存在的實事而很有可能是後人的追述或偽託，但也多少反映了三代時期人們對詩、歌、舞、詠混融不分的所謂「樂」的「言志」[14]作用和「神人以和」功能的認識。

先秦的《詩》三百篇，在當時並不是純粹的語言藝術，而是與樂、舞結合為一的混合形態的藝術樣式，如《墨子・公孟》中墨子所謂「誦詩三百，弦詩三百，歌詩三百，舞詩三百」。對於《詩》三百篇，我們都熟悉孔子《論語・陽貨》中這樣一段非常著名的話：「小子何莫學夫《詩》？《詩》可以興，可以觀，可以群，可以怨；邇之事父，遠之事君，多識於鳥獸草木之名。」在孔子看來，《詩》三百篇實在是能夠實現多種精神實用目的的百科全書，而絕不是純審美的文本。

三代時期還存在其他一些重要的藝術形式。從空間造型藝術方面來說，三代藝術無疑以上述青銅藝術為主要代表。但三代除青銅藝術外，還存在著其他多種造型藝術形態，如玉石藝術、漆器藝術、陶瓷藝術、建築以及書畫藝術等，它們在三代時期均取得了巨大的成就，獲得可喜的發展。但就它們的總體面貌、主導類型而言，如果從其藝術生產的目的和功能上來看，仍不脫「禮樂一體」的框架，基本可以

14 據朱自清先生的研究，先秦時期「詩言志」說中的「言志」有表達作詩之人「懷抱」的含義，但「這種志，這種懷抱是與『禮』分不開的，也就是與政治、教化分不開的」。參見朱自清：《詩言志辨》（上海市：華東師範大學出版社，1996年）。

說都是屬於精神性實用目的藝術範疇。比如在原始社會末期便已相當
發達的玉石器藝術，在三代時期獲得了新的、更大的發展。而三代的
玉石器又是以禮玉為主的。《周禮・春官》有關於「六器」（當時最主
要的幾種禮玉）功能的詳細記述：「以蒼璧禮天，黃琮禮地，以青圭
禮東方，以赤璋禮南方，以白琥禮西方，以玄璜禮北方。」還有關於
所謂「六瑞」（當時對於禮玉在使用等級上的分類）功能的記述：「以
玉作六瑞，以等邦國：王執鎮圭，公執桓圭，侯執信圭，伯執躬圭，
子執穀璧，男執蒲璧。」這種禮玉作為禮樂藝術重要組成部分，是顯
而易見的。從時間藝術方面來說，除上面談到的三代樂舞藝術和
《詩》三百篇外，中國古代神話、傳說、典禮藝術、巫儺藝術以及某
些早期的說唱藝術、戲劇藝術的萌芽形態等，其共同的本質特徵，也
基本不脫禮樂藝術的範疇，它們或者是當時綜合性的意識形態的表
現，或者主要是為當時政治教化目的服務的。

　　總而言之，三代時期的藝術，就主導性藝術類型而言，其功能和
目的，一方面無疑已超越了遠古蒙昧時期物質實用目的的藝術的歷史類
型；但在另一方面，它還遠沒有超越其他實用的目的──這裡所說的
實用目的已不是指物質實用目的，而是指精神性實用目的，它恰恰是
以實現其他精神性實用目的為其存在的根本依據的，還不是以審美為
主要目的的藝術，不是審美性的非實用目的的藝術。儘管如此，我們也
絕不能低估三代藝術的歷史地位和偉大意義。應該說，三代藝術確立
了新的歷史類型即精神性實用目的的藝術的類型，並成為遠古物質實用
目的的藝術向此後第三種藝術歷史類型即審美的非實用目的的藝術過渡的
中介環節。

　　在中華藝術發展史上，魏晉時期是又一個具有重大意義的歷史時
期。這一時期被人們稱為「藝術自覺」的時代。可以說，這一歷史時
期是第三種藝術基本歷史類型即審美的非實用目的的藝術類型真正得以

確立其歷史地位的時期。不過，我們也應該看到，這種新的歷史類型
的確立，並不是一朝一夕實現的。實際上，在三代時期，特別是三代
晚期，即春秋戰國時期，隨著舊的禮樂制度的崩壞和藝術自身的發
展，在各種藝術中均已出現了對於當時綜合意識形態即禮的超越的嘗
試和努力，藝術開始努力突破精神實用目的藝術的歷史類型的框範，
審美的、藝術形式的意味在這時已大大增強，出現了新的藝術歷史類
型的萌芽。這種新風格、新類型藝術產生的標誌是屈原、宋玉的辭賦
創作，樂舞中普遍流行於各國的「新聲」創作，青銅藝術等造型藝術
形式中的新風格作品，玉器中的「玩玉」等。

　　在春秋戰國時期，特別是春秋晚期和戰國時期，各門藝術均日益
走向精緻、絢爛，其感性美的成分在逐漸增多，超越實用功能的審美
的成分逐漸增多。這樣的量變的積累，必然導致質的飛躍，即審美的
目的上升到主導的目的，而實用的目的退居次席。應該說，這樣的藝
術在三代的晚期已經開始出現。比如，青銅器中出土於河南新鄭的一
對「蓮鶴方壺」，其蓮瓣形壺蓋中央清新俊逸的白鶴造型和鏤空細密
花紋，成為美術史上一種新風格的代表。而從其功能上講，也在突破
著禮樂藝術即精神實用目的藝術的框範，日益突出其審美的價值和作
用。那些廣泛流行於民間，甚至在一些王室貴族中也日益受到歡迎的
所謂「新樂」之所以大不同於那些聽之「則唯恐臥」的「古樂」，被
那些維護舊的禮樂體系的人斥之為不合於禮，根本的原因也是由於它
們對舊的禮的體系作出了不同的超越，其審美的、娛樂的成分大大增
強了。雖然這一類藝術在整體上尚未成為主導的藝術歷史類型，卻是
數百年後魏晉時期藝術真正獲得自覺的必不可少的先聲。僅從這一
點，也可以說三代的藝術在中華藝術史乃至世界藝術史上，具有不容
忽略的重要地位。

二　夏商周藝術總體風格的與世推移

中國古代大文論家劉勰（約465-538或539）在《文心雕龍‧時序》篇中認為：「文變染乎世情，興廢繫于時序。」探討藝術風格的演變，特別是在一定時代社會背景、文化環境的發展變化中探討藝術風格的沿革變遷，是藝術史的主要任務之一。考察三代藝術的發展，一個基本的研究視角便是描述三代藝術風格是如何隨著三代各個歷史階段社會、文化的發展變化而各具自己獨有的歷史風貌的。

1 樸野之美（夏）

夏代藝術由於距今歷史久遠，地下發掘尚少，今天還難以清晰描述其整體的歷史面貌。但是，根據文獻記載和目前已有的發掘材料，可以推知夏文化中的夏藝術是一種由原始氏族社會向最初的階級社會過渡形態的藝術。一方面，它在一定程度上還保留著原始社會藝術的某些原始遺風；另一方面，與新的青銅時代和階級社會的歷史特點相適應的新的藝術風格面貌開始出現，並愈益清晰地凸顯出自己的輪廓。它們共同具有一種古樸、質直的樸野風格，與夏文化「近人而忠」、「樸而不文」、尚「質」「尊命」的整體面貌大體對應。

被史學界確認為夏文化的二里頭文化，其藝術遺存便突出地表現出這樣一種樸野的過渡風格。二里頭文化中出土了一些陶器。其中有些陶器上刻有雙身龍紋，證明這種藝術在風格上與陶寺龍山等先夏原始文化具有一種繼承關係。這些陶器的造型與組合形式，也說明它是由原始社會晚期河南龍山文化發展而來。《尚書》中〈益稷〉（今文尚書合於〈皋陶謨〉）記載當時的樂舞「擊石拊石，百獸率舞」、「鳥獸蹌蹌」、「鳳凰來儀」，以達到「神人以和」、「祖考來格，虞賓在位，

群後德讓」的目的，這應是虞夏之時的樂舞藝術一方面保留著原始圖騰舞蹈風貌；另一方面在向階級社會禮樂藝術過渡的真實反映。及至夏啟假託上天意志，把原先祭祀上天、為氏族全體所有的樂舞加以壟斷，使之專供宮廷享受，則明顯地反映出階級社會等級結構、意識形態對於樂舞藝術的滲透和影響。到了夏朝末年，夏桀荒淫殘暴，人民唱出了「時（是）日曷喪，予及汝皆亡」的心聲，更鮮明地反映出第一個王朝社會發展到它的末期階級矛盾尖銳對立的現實。從造型藝術上看，首先，在二里頭文化遺址發現了庭院式宮殿基址，它已是完全具備了王朝特徵的城市遺址，說明夏代建築經過龍山文化初期城市文明的萌芽形態的過渡，已從原始社會沒有國家、沒有等級區別的群居式建築風格，而形成了具有城市文明、國家文明象徵的新的歷史風格。其次，二里頭文化中發現部分中國早期的青銅禮器，它們也具有一種質樸無華、承前啟後的過渡風格。比如二里頭文化發現的打擊樂器銅鈴的造型，可以在山西襄汾陶寺龍山文化墓地找到它的原型；二里頭文化的青銅爵，與河南龍山文化陶爵也是一脈相承的；二里頭文化中的部分青銅器物上有獸面紋的印跡，它既與良渚文化、龍山文化玉器上的早期獸面紋圖案具有繼承關係，也開啟了商周青銅器中作為神權王權威嚴象徵的獸面紋的嶄新風格。從總體上說，它們無論在造型上，還是在紋飾上，除了像二里頭文化中的嵌綠松石牌飾、玉璋等個別作品具有較為精美的表現形式外，大都具有比較簡樸、質直的特點，反映了青銅藝術初創時期的歷史特點。

2 莊肅神秘（商—西周前期）

殷商文化尊神信鬼，尊而不親，神秘而恐怖的鬼神祭祀在人們的精神生活中居於絕對統治地位。作為這種時代精神、文化氛圍的體現，殷商藝術從總體上講，也體現出一種莊肅神秘、威嚴崇高的時代

風格。這種風格到了西周的前期，也還在延續著。從樂舞藝術方面
看，最能體現這種風格的是在商代樂舞藝術中大量存在的、佔主導地
位的祭祀樂舞，如〈桑林〉、〈大濩〉、〈祴〉之舞、求雨之舞和其他各
種祭祀樂舞。從青銅禮器、兵器和建築等造型藝術方面看，最鮮明地
體現出這一風格的便是裝飾著獰厲可怖的獸面紋和人面紋的青銅禮
器、青銅斧鉞這些象徵著神權和王權的青銅藝術品，如禮器之最的司
母戊大方鼎和山東益都蘇埠屯第一號墓出土的獸面紋大鉞。前者花紋
裝飾以獸面紋為主體，重達八七五公斤（一說重832.4公斤），通耳高
一三三公分，長一一○公分，寬七十八公分，體積巨大，造型端莊雄
偉，是我國現已出土的最大的青銅器，象徵著王權的至高無上；後者
的裝飾紋樣凸眼大耳，獠牙，牛鼻，犄角，使得本來就是王權象徵的
斧鉞更有一種威嚴恐怖、震懾人心的藝術效果。這一時期的藝術無疑
是《詩經・商頌》所說的那種「有虔秉鉞，如火烈烈」的充滿歷史激
情和宗教狂熱時代精神徵候的鮮明寫照。

3 文質彬彬（西周後期―春秋早期）

周人的文化不同於殷商，人的理性意識壓倒宗教意識，禮樂觀念
取代鬼神祭祀觀念成為主導性意識形態。非宗教的人的感情、人際間
的關係成為藝術的主題。雖然在西周前期，獸面紋裝飾的青銅禮器仍
然沿襲著殷商以來的傳統風格，但在時代精神的浸染之下，其精神內
涵和裝飾形式都在悄然發生著變化。特別是到了西周的後期，藝術的
風格已基本擺脫商代尊神信鬼、神秘恐怖的精神氛圍的制約，體現出
一種理性的精神和對文質彬彬的典雅追求。在樂舞藝術中，作為周代
宮廷樂舞之代表的〈大武〉，已與殷商時代的神鬼祭祀、祖先崇拜類
型的祭祀樂舞大為不同，以往那種神秘恐怖的宗教氣氛已經消失，體
現的主要是對開國君王周武王功德的讚頌。樂舞的基調雖然仍是發揚

蹈厲，威武雄壯，但這是因為〈大武〉起源於武王伐紂時的軍陣歌舞，所表現的不再是超世間的神秘力量，而是世間君王無堅不摧、不可戰勝的氣勢和力量。《左傳・宣公十二年》將〈武〉的內容概括為：「夫〈武〉，禁暴、戢兵、保大、定功、安民、和眾、豐財者也，故使子孫無忘其章。」這裡完全沒有了宗教祭祀的神秘內容，而無不是理性化的、現世的政教倫理內容。《詩經》中的周詩，無論是風詩，還是大、小雅，抑或是周頌，無不體現了現世的理性意識的覺醒和非現實的宗教觀念的日趨淡化。

從藝術表現上看，西周後期到春秋早期的藝術往往有一種文質彬彬、雍容高貴的典雅之美。這是三代藝術走過夏代的古樸質直階段，又經過殷商時期如火烈烈、狂熱激蕩精神的洗禮，在西周時期發展出的一種中和典雅的審美理想。據《論語・八佾》記載，孔子一談到周的禮樂文化之盛及其典雅中和、文質彬彬，便不禁要讚歎一番：「周監於二代，鬱鬱乎文哉！吾從周。」

4 清新開放（春秋中晚期—戰國早期）

「禮崩樂壞」的春秋時代，民本思潮的興起和思想的進一步解放，為春秋中晚期到戰國早期這一段時間，帶來了藝術風格、藝術表現形式全面開放的生動活潑局面。這種開放的時代風格有種種生動具體的表現。首先，是藝術所表現的精神內容為之一新，突破了西周時期達到極盛的禮樂思想體系的束縛。像《詩經》國風中部分產生於東周春秋時期的作品，內容清新生動，富有人民性，便是當時時代精神趨於開放的反映。其次，是以往形成的、長期被人們作為傳統沿襲承繼的一些藝術規範、形式技法被突破，出現了嶄新的藝術形式和藝術語言。如當時青銅器的紋飾雕鏤，便有一種追求美觀精細的趨勢，一

些新出現的紋飾開始取代舊有的、呆板單調的紋飾。[15]而出土於河南新鄭的一對青銅器「蓮鶴方壺」，「蓮瓣形的壺蓋中央各有一清新俊逸的白鶴，亭亭獨立，展翅欲飛，伸頸欲鳴，突破了舊的傳統」[16]，再次，過去藝術由禮樂制度所規定的等級秩序被打破，過去專供王室享有的禮器和禮樂，現在大多已為諸侯們普遍地據為己有；過去青銅禮器以王室及王臣之器為多，現在則以諸侯國之器大為盛行；最後，隨著文化下移、世俗精神文化生活的發展，樂舞藝術、造型藝術開始出現世俗化的潮流。藝術中的雅俗之分由此形成，並成為貫穿後世藝術發展的重要關鍵之一。

5 璀璨絢爛（戰國中晚期）

戰國中晚期的藝術由於深受春秋以來民本思潮、思想解放和藝術風格與形式的影響而加以深化發展，更加絢爛多彩，光輝奪目。從樂舞藝術來看，經過春秋時期禮崩樂壞的時代變革，到了戰國中晚期，以往的雅樂體系進一步衰落，世俗樂舞走向全面繁榮。各國宮廷對於金石之樂競相追求，奢華排場，以至出現了這樣一種令人驚歎的奇觀：當時只是楚國的一個小附庸國的曾國竟在曾侯乙墓中隨葬青銅禮器具、金器、玉器等七千餘件。其中，僅金石樂器就達八種，一百餘件，特別是一套完整的編鐘的出土，令世人震驚。這些輝煌無比的金石樂器儼然構成一座地下音樂殿堂，成為戰國音樂成就的代表，也是

15 李學勤先生在〈益門村金、玉器紋飾研究〉(《走出疑古時代》，修訂本，2版，瀋陽市：遼寧大學出版社，1997年) 中也討論到春秋中晚期青銅器、金器、玉器等紋飾的變化所代表的美術史上的新風格。

16 參見郭沫若主編：《中國史稿》(北京市：人民出版社，1976年)，第一冊，頁320。郭沫若先生關於「蓮鶴方壺」的著名論述，最初是在〈新鄭古器之一二考核〉(見《殷周青銅器銘文研究》，北京市：科學出版社，1961年) 一文中闡述的。在該文中，他把這對「蓮鶴方壺」稱為「時代精神之一象徵」。

整個三代禮樂藝術所取得的偉大成就的傑出代表。在世俗樂舞藝術全面繁榮的同時，各國、各地區、各民族的民間樂舞，如北方各國的民間樂舞以及楚國民間歌舞，也展現出豐富絢麗的姿彩。屈原在楚國民間歌舞豐厚土壤上創造出來的《楚辭》為戰國藝術帶來一道綺麗詭異、神奇浪漫的風景。在造型藝術方面，戰國時代的繪畫，如楚漆畫、楚帛畫，尤其是長沙子彈庫楚墓出土的〈人物馭龍帛畫〉、長沙陳家大山楚墓出土的〈人物龍鳳帛畫〉，均是神話與現實、浪漫想像與造型寫實相結合的富有絢麗之美的重要作品。戰國的青銅器，在紋飾、造型上也有新的發展，盛行一種寫實性的刻紋青銅器。它們採用鏤刻和鑲嵌技術，把繪畫形式融入其裝飾圖案之中，描繪了諸如宴飲、狩獵、攻戰、農桑、演禮等現實生活景象，所表現的生活內容之豐富，人物造型之傳神，藝術成就之高，令人讚歎。現藏故宮博物院的「水陸攻戰紋銅壺」便是這方面的代表作。此外，戰國時代在漆器工藝、人物、動物雕刻等方面，也都取得了驚人的藝術成就。可以說，整個戰國時代的藝術，無論是在各個造型藝術領域，還是在樂舞藝術以及文學藝術方面，都體現出一種只有這個時代才能產生的璀璨絢爛之美，取得了輝煌燦爛的成就。

　　總之，三代各個歷史時期的藝術，就其整體上的時代風格面貌而言，與各個歷史階段的社會思想文化和精神面貌大體上是對應的。但是，我們也應該看到，在藝術與其他文化形態之間，在各種藝術樣式之間均存在著不平衡的現象。因此，藝術時代風格的變遷與社會思想文化的發展變化之間並不是同步的，而是或快或慢地進行的；各種藝術樣式的時代風格對於時代精神變化的感應也不是步調統一、整齊劃一的，而是有先有後、多樣變化的。

三　夏商周藝術種類由混合到分化的發展

　　從藝術種類、藝術體裁的演變來考察藝術的發展歷史，是藝術史研究的又一個重要視角。從這個角度來看三代藝術的特點與發展過程，可以更為具體地瞭解三代藝術在整個中華藝術發展史上所具有的獨特地位與重要作用。

1 原始混合

　　漫長的原始社會的藝術，一般地說，都是處於一種混沌未分狀態的藝術，沒有獲得後來那種分門別類的發展。這種混合狀態，主要表現為各種藝術的獨立形式和類別如語言藝術的文學，演出藝術中的音樂、舞蹈，造型藝術中的繪畫、雕塑、書法等均尚未形成，存在著的是種種藝術綜合體。原始社會的彩陶、素陶、禮玉等，都可以說是融雕塑、繪畫、符號刻畫書寫、技藝等多種因素於一身的藝術樣式；原始樂舞則是處於歌、舞、詩三合一的混融狀態。

　　三代時期的藝術從原始藝術的混融狀態脫胎而來，應該說，至少在夏商、西周時期，就其整體面貌而言，仍未擺脫這種原始混合狀態。三代時期代表性的藝術樣式的樂舞藝術和青銅藝術的特徵便說明了這一點。三代的樂舞藝術，仍然是詩、樂、舞三合一的形式；三代的青銅藝術，則是繪畫、雕刻、書法乃至工藝美術等各種造型藝術因素混融為一的藝術形態。三代時期取得重大成就如開出一代新風的陶瓷器藝術、玉石器工藝和漆器藝術等，大體上也是以多種藝術因素相互結合的面貌出現的。

2 兩大系列

原始藝術和三代時期的藝術雖然處於一種原始混合狀態，沒有獲得分門別類的發展，但我們仍然能夠發現，當時的藝術實際上自然而然地、明瞭清晰地區分為兩個不同的領域，構成兩個不同的創作系列。其一是樂舞藝術的系列，其二是由青銅器藝術、玉石器藝術、陶瓷藝術等構成的系列。如果將這兩個系列作一比較，我們可以發現它們在許多方面是不相同的。首先，就藝術創作所使用的媒介材料和傳達手段來說，樂舞藝術主要是以人體本身所具有的媒介和手段，如身體動作和嗓音、語言等，來進行藝術的活動；而青銅藝術等，則主要是以人體以外的自然手段，用青銅金屬、玉石、黏土、龜甲獸骨、天然顏料等進行藝術創作。就藝術作品展示和存在的形式而言，前一個系列具有過程的性質，在動態的演出過程中展示和存在，後一個系列則具有靜態的性質，以凝定不變的靜態造型而存在。就其時空存在形式而言，前一個系列在時空形式中存在，後一個系列則只以空間形式存在。就人們對兩個系列藝術的感知方式而言，前一個系列是視聽覺藝術，後一個系列則只是視覺的藝術。

原始時期以及上古時代的藝術自然而然地區分為兩個不同的系列，這並不是中華藝術所獨有的現象，而是人類各民族藝術發展的共同現象。如古希臘藝術，就存在著上述兩個系列的區別。他們把第一個系列稱為「繆斯」藝術，把第二個系列稱為「應用」藝術。中華藝術在它的上古時期，遵循著人類藝術發展的這一共同規律，但它是以自己獨特的面貌體現這一規律的。在第一個系列裡，原始樂舞藝術到了三代時期，形成了以周代「六代舞」、「六小舞」為代表的宮廷雅樂體系。在第二個系列裡，則創造出燦爛的青銅器、玉石器、陶瓷器、漆器等造型藝術形式。

3 初步分化

在長達十八個世紀以上的三代時期，雖然從總體上講，當時的藝術基本上仍處於一種原始混合狀態，並自然而然地形成為兩大系列，但是，在三代後期，特別是到了春秋戰國時期，在藝術種類、藝術體裁的發展上卻出現了一種新的趨勢，這就是在藝術的兩大系列中，都已經出現了初步的分化跡象或勢頭。在樂舞藝術中，由於春秋戰國時期金石之樂達於極盛，樂律學水準極高，以及諸如琴曲演奏等獨奏形式的純器樂的演奏的出現，證明音樂這種藝術形式已經從原先三位一體的樂舞中獲得相對的獨立地位。「詩三百篇」原本是與樂舞結合為一體的，是與一定曲調無法分離的歌詞總集，但它一經記錄和整理，便具有了獨立於樂舞形式的語言藝術的形式，成為我國最早的詩歌——文學創作總集。就是從「詩三百篇」實際流傳的過程來看，據《左傳》等史籍的記載，在春秋時代，它在不同的場合，便有歌、賦、誦之別，說明它在特定場合是可以脫離樂（歌唱）與舞而單獨存在的。戰國時代屈原等人的辭賦創作，一般地說是可以入樂、可以和樂舞形式相結合進行表演的，但它無疑也是可以賦、誦的。就是說，它也已具有了作為語言藝術的文學的相對獨立的形式。[17]這代表著文學這一重要藝術門類，在春秋戰國時期，已初步從原始樂舞藝術的混合形式中分化出來。在造型藝術中，作為獨立形式的繪畫、雕塑，也已露出了其從陶器、青銅器等工藝美術的混合形式中分化出來、獨立

17　《論語·子路》：「誦詩三百，授之以政，不達；使于四方，不能專對。雖多，亦奚以為。」《論語·季氏》：「不學詩，無以言。」李澤厚曾認為講究鋪排的漢賦「已是脫離原始歌舞的純文學作品了」。（《美的歷程》，頁79，北京市：文物出版社，1981年）而漢賦正是脫胎於《楚辭》的創作。如果說，漢代的賦的出現標誌著文學的完全獨立，那麼，我們也可以說，《詩經》、《楚辭》的出現已經意味著文學這一語言藝術形式從原始歌舞中的初步分化。

發展的苗頭。如戰國時代的楚〈人物馭龍帛畫〉、〈人物龍鳳帛畫〉等便是獲得了初步獨立形式的繪畫作品中的傑作。在雕塑方面，早在夏商時期，便產生了一些動物雕塑和人物雕塑，這是獨立形式的雕塑品的萌芽。春秋戰國時代，則出現大批傑出的動物雕塑，如戰國青銅臥鹿、曾侯乙墓鹿角立鶴、戰國錯金銀雲紋銅犀尊等，還產生了生動傳神的舞人俑、雜技俑等人物雕塑作品，標誌著獨立形式的雕塑作品已經獲得相當大的發展。

三代時期特別是春秋戰國時期出現的藝術種類上的初步分化以及它們向著分門別類的方向發展，在中華藝術發展史上具有重大意義。它證明中華藝術在三代時期，在藝術種類的演變和發展上，已經達到了相當高的歷史水準，進入了一個新的歷史發展階段。這一點為此後藝術門類的進一步細分，以及新舊藝術種類的交替更迭，奠定了最初的基石。

第三節　夏商周藝術的光輝成就與歷史地位

夏商周三代時期，中華民族創造歷史的偉大力量得到空前的發揮，在物質文明、生產方式、社會結構、思想文化各個領域開拓著中華民族獨特的歷史道路，創造出令世界驚歎的輝煌的文化成就。在藝術創造方面，三代人民更是以飽滿充沛的激情、豐富瑰麗的想像，在樂舞藝術和造型藝術等許多領域留下無數輝耀千古的經典傑作，形成中華藝術發展歷史上第一個古典高峰，為後來藝術的發展確立了基調，奠定了基礎。

一　樂舞、青銅器的輝煌成就

　　三代藝術的輝煌成就，動態時間藝術方面以樂、舞、詩三位一體的樂舞藝術為代表，靜態空間藝術方面則以青銅禮器為代表。

　　三代時期，一般被統稱為「樂」的樂、舞、詩三位一體的樂舞藝術，在當時社會生活中佔有重要地位，滲透到社會生活的方方面面。它在當時藝術生活中，更具有舉足輕重的地位，可以說是當時藝術的代表。三代樂舞藝術的主要成就體現在三代宮廷用於祭祀鬼神、祖先，歌頌先王、時王功德的禮樂藝術上。各個朝代均給後世留下了經典之作：夏代有歌頌夏禹的〈大夏〉、用於祭祀的〈九韶〉；商代有〈桑林〉、〈大濩〉；周代新編創了著名的〈大武〉，加上整理前代流傳下來的歌頌歷代聖王的〈雲門〉（黃帝之樂）〈大咸〉（堯之樂）、〈九韶〉（舜之樂）、〈大夏〉（禹之樂）、〈大濩〉（商之樂），構成了「六樂」（六代舞）的體系。除此之外，在周代宮廷雅樂中，還有所謂「六小舞」即〈帗舞〉、〈羽舞〉、〈皇舞〉、〈旄舞〉、〈干舞〉、〈人舞〉。周初的制禮作樂，使得周代的禮樂發展得最為完備、系統，成就也最高。到了春秋戰國時代，禮崩樂壞，百家爭鳴，思想解放，觀念變革，宮廷雅樂走向衰落，世俗音樂、民間樂舞進一步繁盛，專供表演與享受的樂舞藝術獲得發展。各國貴族打破禮樂、禮器的等級約束，追求奢華與排場，使金石之樂達到極盛，出現了曾侯乙墓那樣的地下音樂殿堂和反映了當時最高樂律學水準的曾侯乙編鐘。這一震驚世界的發現，無論是其樂律學水準和樂器製造水準，還是它所反映的宮廷樂隊的龐大規模與建制，在二千四百年前的整個世界範圍內，是無與倫比的。

　　作為三代造型藝術的典型代表，三代的青銅器藝術所取得的輝煌

藝術成就更是舉世公認的。三代青銅器藝術，以象徵神權與王權合二
而一、至高無上、神聖不可侵犯的青銅重器，如裝飾著獰厲可怖、神
秘怪異的獸面紋、人面紋的巨型方鼎和巨型斧鉞等為代表，司母戊大
方鼎、人面紋方鼎、獸面紋大鉞等便是其中的典範之作。除此之外，
三代青銅藝術還以它的種類繁多、功能多樣以及多地域發展和多風格
存在等多方面的成就而在人類造型藝術史上寫下光輝燦爛的一頁。三
代青銅器，就其功能上的分類來說，不僅有大量青銅禮器存在，而且
還有大量的兵器、樂器、農具和手工工具、酒器、飪食器、盥水器、
日用雜器等，滲透到當時社會生活的方方面面，發揮著巨大的作用。
就三代青銅藝術發展的區域而言，它並不只是在中原這一單一的地區
孤立發展起來的，而是先後在中原地區、北方草原地區以及南方長江
流域和雲貴兩廣地區等區域發展起來，並在相互影響和交流中形成各
不相同的藝術成就和地域特色。如四川三星堆出土的青銅器，其藝術
成就便令世界震驚。三代青銅藝術在它的長期發展歷程中，經歷了幾
個不同的發展階段，並在商朝後期到西周前期，以及春秋中期到戰國
時代，形成青銅藝術發展的兩大歷史高峰，創造了許許多多傳世精品。

二　《詩經》、《楚辭》的不朽價值

　　說起三代藝術的光輝成就，不能不提到《詩經》、《楚辭》的偉大
貢獻和巨大影響。按照《中華藝術通史》統一的體例，為了敘述的方
便，中國古代的文學這一語言藝術樣式的歷史發展不在本書敘述範圍
之內。因此，後文也不擬列出專門的章節討論三代語言藝術即文學的
成就與發展。但是鑒於《詩經》、《楚辭》在中國文學、藝術史上特別
重要的地位以及它們與當時其他藝術，特別是與樂舞藝術密不可分的
緊密聯繫，以及它們對中國藝術精神、藝術傳統的巨大影響，我們準

備在這裡對它們的藝術成就概略地作些介紹。

　　《詩經》作為周代的一部詩歌總集，是中國語言藝術特別是詩歌藝術的奠基之作。詩三百篇，最初本是詩樂舞三位一體的，所謂「誦詩三百，弦詩三百，歌詩三百，舞詩三百」，是可弦、可歌、可舞的「聲詩」，與當時樂舞藝術的一般情況沒什麼區別。但它們一經被記錄下來，便成為一部詩歌總集，並對文學這種語言藝術作為藝術的一個基本門類獲得相對獨立的發展，產生了巨大的促進作用。《詩經》從體裁上分為風、雅、頌三種形式；從表現方法上，分為賦、比、興三種方法；從表現的題材和內容上說，更是十分廣闊和豐富，有祭祀詩、史詩、怨刺詩、情詩、農事詩、宴飲詩等各種類型。而在藝術表現方面，《詩經》所追求的「樂而不淫、哀而不傷」的中和之美，「文質彬彬」、盡善盡美、內容形式相統一的藝術理想，講求有感而發、情感真摯，注重內在意味的充盈豐滿而不求外在形式的華美，追求意寓於象、意在言外的含蓄之美，等等；這些不僅為唐宋時代唐詩宋詞的高度繁榮，乃至使中國在整個世界上蔚然成為「詩歌王國」奠定了最初的基石，開闢了廣闊的藝術道路，而且對整個中華藝術基本精神的形成也作出了極大貢獻。而《詩經》的「饑者歌其食，勞者歌其事」的寫實精神和人本思想，更為後世藝術家提供了取之不盡、用之不竭的精神養料。聞一多曾高度評價《詩經》在中國文化史、中國藝術史上的深遠影響和重要地位：「『三百篇』的時代，確乎是一個偉大的時代，我們的文化大體上是從這一剛開端的時期就定型了。文化定型了，文學也定型了，從此以後兩千年間，詩──抒情詩，始終是我國文學的正統的類型，甚至除散文外，它是唯一的類型。賦、詞、曲，是詩的支流，一部分散文，如贈序、碑誌等，是詩的副產品，而小說和戲劇又往往以各自不同的方式夾雜些詩。詩，不僅支配了整個文學領域，還影響了造型藝術，它同化了繪畫，又裝飾了建築（如楹

聯、春帖等）和許多工藝美術品。」[18]戰國後期，楚國大夫屈原在巫
風熾盛的楚文化的氛圍和土壤上，積極吸收中原《詩經》藝術的創作
手法和精神養料，結合自己政治失意和遭讒被逐的個人身世際遇，創
作了〈離騷〉、〈天問〉、〈九歌〉、〈九章〉等大量的詩歌作品。這些作
品與宋玉等人創作的一些相同類型的作品被後人彙編成集，稱之為
《楚辭》。《楚辭》是三代時期繼《詩經》之後產生的又一部偉大的詩
歌作品集，在中國文學史和中國藝術史上具有不容低估的重要地位和
偉大意義。而屈原毫無疑問是楚辭創作的最傑出的代表。屈原《楚
辭》創作的偉大成就突出地表現在這樣幾個方面。從創作方法上來
說，他開拓出了一條不同於《詩經》寫實主義傳統的藝術道路，體現
出一種理想主義的藝術精神。它以瑰奇的想像、浪漫的激情、神話與
現實相結合的藝術手法為其突出的藝術特點，成為後世理想派藝術家
們藝術創作的楷模。從其創作的內容來說，作者那熾熱的愛國情懷和
潔身自好，為理想而上下求索、百折不回的君子品格，為中華藝術留
下了一筆極其寶貴的精神財富。從創作主體的角度來說，雖然在屈原
的《楚辭》創作出現之前，在《詩經》的部分作品和其他一些作品中
留下了一些個人創作的跡象，但一般而言，此前的創作，從主體上
講，主要還是集體性的創作或民間的創作，是一種「無名姓的藝術
史」。但是，自屈原始，便結束了這種「無名姓的藝術史」，而開闢奠
定了「有名姓的藝術家的歷史」。在中華藝術史上，屈原的創作可以
說是第一位真正富有個性的藝術家的創作。正因為如此，屈原也便成
為中國藝術史上第一位偉大的文學家、藝術家。關於屈原的《楚辭》
創作的藝術特色和偉大影響，劉勰《文心雕龍・辨騷》曾做過這樣的
概括：「觀其骨鯁所樹，肌膚所附，雖取鎔經意，亦自鑄偉辭。故

18 聞一多：〈文學的歷史動向〉，《聞一多全集》（北京市：生活・讀書・新知三聯書店，
1982年），第1卷。

〈騷經〉、〈九章〉，朗麗以哀志；〈九歌〉、〈九辯〉，綺靡以傷情；〈遠游〉、〈天問〉，瑰詭而惠巧；〈招魂〉、〈招隱〉，耀豔而深華；〈卜居〉標放言之致；〈漁父〉寄獨往之才。故能氣往轢古，辭來切今，驚采絕豔，難與並能矣。」

三　成就各異的其他門類

1 奠定基石的三代建築

　　中國古代的建築藝術在世界建築藝術發展史上，具有鮮明突出的民族風格和舉世公認的藝術成就。而這種為中華民族所特有的建築藝術特色和規範、原則的基石，則是在三代時期奠定的。

　　二里頭文化中的庭院式宮殿遺址所具有的一系列特徵便能有力地說明這一問題。我國臺灣學者譚旦冏曾指出：「中國建築，由民舍以至宮殿，均由若干單個獨立的建築物集合而成，而這個單個建築物，由最古代的簡陋雛形，一直到最近代的窮奢極巧的殿宇，均始終保持著三個基本要素，臺基部分，柱梁或木造部分，及屋頂部分。」[19]而這三大要素，在屬於夏文化的二里頭文化宮殿建築中均已經具備。它的主殿具有堅實寬闊的夯土臺基和臺階，有木結構的樑柱構架，在它的上面，矗立著雄偉恢弘的四坡重簷式屋頂。二里頭文化宮殿建築不僅具有中華建築的上述三大要素，而且還鮮明地體現出中華建築另一基本特色，即它的中軸對稱和四合院式佈局等，對平衡、對稱原則的執著追求，體現了「允執厥中」這一中華藝術同時也是一切中華文化共同的基本精神。

19 譚旦冏主編：《中華藝術史綱》（臺北市：臺灣印刷出版社，1986年），上冊，3版，頁39-40。

　　二里頭文化宮殿建築的出現，當然也是在原始建築已經取得的成就基礎上發展起來的。在仰紹文化和龍山文化的建築遺址中，已經能夠找到某些成為後來中華建築藝術要素的因數，如夯土的地基、以土木為主的建築材料、坡式屋頂甚至是四坡式屋頂等。但二里頭文化宮殿建築群與那些原始建築相比，卻實現了一次真正的昇華和飛躍。過去的原始建築一般還是地穴式或半地穴式的建築，但二里頭宮殿建築卻出現了寬闊堅厚的夯土臺基。它的出現，在建築史上無疑具有重大意義，它不僅極大地擴展了建築的內部空間，而且可以對木質結構產生了防潮防腐的作用，同時還能充分增強視覺上的審美效果，使建築物顯得更加壯觀雄偉，它的特定的意識形態功能也得到強化。

　　二里頭文化宮殿建築所具有的特點，在黃陂盤龍城商代宮殿遺址和殷墟商代遺址等三代建築遺址中也有鮮明的體現，這證明中華建築藝術在三代時期已經奠定了堅實的基礎。

2 初具形態的書畫藝術

　　在中國古代藝術史上，書法與繪畫是兩種具有密切內在聯繫的姊妹藝術，所以中國自古以來便有「書畫同源」、「書畫一體」的藝術傳統。這兩種藝術形式在三代時期相互生發、相互影響，初步形成了各自的藝術形態與規範，取得了初步的藝術成就，為此後這兩類藝術的更大發展鋪平了道路。

　　書法藝術作為中華藝術中源遠流長、一脈相承、自成一格、極富民族特色的藝術樣式，其成熟和繁盛時期是在三代以後的秦漢、魏晉時期，但在漫長的三代時期，文字的書寫契刻藝術已經初具形態，獲得了相當程度的發展。

　　三代的文字，有著久遠的歷史淵源。早在仰紹文化、龍山文化、良渚文化等的彩陶、玉器、龜甲等上面便已發現了原始的書寫或契刻

的文字符號。這些符號，大多具有象形指事的特點，它們與商周文字有一種一脈相承的繼承關係。不過，迄今為止，我們所發現和認識到的最早的、真正成熟的、系統的文字，是商周時代的甲骨文與金文。到了春秋戰國時代，文字的書寫更向著多地域、多風格、多字體的方向發展，既存在著裝飾化、形式化的藝術追求，也存在著實用化、抽象符號化的趨勢。及至隸書的出現，象徵著漢字和中國書法藝術發展史上的重大變革，開始以抽象的文字符號取代書畫不分的象形文字符號。在三代書寫藝術的發展歷程中，不僅存在著筆書、契刻等書寫形式，而且在字體上也是多種多樣，尤其是春秋戰國時期更是異彩紛呈，有所謂鳥蟲書、六國書、大篆、小篆、古文書、玉柱體等。而就書寫藝術的物質載體而言，除了甲骨文、金文之外，還有石刻文字、陶文、帛書、竹簡等種類。可以說，三代書寫藝術的多方面的發展，為後來書法藝術走向輝煌打下了穩固基礎。

　　三代時期，繪畫藝術一般還不具有純粹獨立的繪畫藝術形式，而主要附屬於當時佔統治地位的工藝美術作品，如青銅器、陶瓷器、漆器、玉器等，成為這些造型美術工藝品的裝飾圖案。但是，在商周一些古墓中，還是發現了當時遺留下來的壁畫殘跡。這說明，古代文獻關於三代宮室宗廟中存在大型壁畫的記載和傳說是可信的。只是由於年代久遠，我們今天已經無法看到它的完整面貌。不過，我們今天在已經出土的戰國漆畫和戰國楚帛畫上，可以清楚地看到三代繪畫藝術所取得的光輝成就。就漆畫而言，如包山大塚出土的戰國漆奩上的彩畫、信陽長臺關楚瑟上的彩畫，均在描摹對象、構圖佈局、色彩運用、抽象寫意、氣氛渲染等方面表現出高度的技巧。而戰國中晚期楚國的帛畫藝術，則取得了更高的藝術成就，如長沙子彈庫楚墓出土的〈人物御龍帛畫〉、長沙陳家大山楚墓出土的〈人物龍鳳帛畫〉，已基本上具備了獨立的繪畫形式從而擺脫了對造型工藝的從屬地位。它們

注重氣韻生動、線條造型成熟和簡明色調的對比運用，證明戰國繪畫藝術無論在繪畫精神和藝術基本原則上，還是在基本繪畫技法、繪畫語言上，都已初步奠定了中國畫的基礎。

3 繼續發展的其他工藝

三代藝術除了上面介紹的一些主要藝術門類之外，還存在著其他一些工藝藝術門類，如陶瓷工藝、玉石工藝、漆器工藝、骨牙工藝、絲織工藝、金銀器工藝、琉璃工藝等。這些工藝門類，大多在原始社會已經存在，甚至已經走過其最輝煌的途程，但在三代時期，又有新的發展。其中，玉石藝術、陶瓷藝術和漆器藝術幾個門類所取得的成就更為突出。

陶器藝術本是原始社會後期新石器時代佔有主導地位的藝術門類之一，在原始社會已經取得光輝的成就，走過其最輝煌的歷史時期。但在三代時期，它並未停止其發展的腳步，而是作出了新的歷史貢獻。如果說在新石器時代，陶器藝術的成就主要體現在彩陶和黑陶上的話，那麼三代時期陶器藝術成就則主要體現在商代刻紋白陶、由陶向瓷過渡的釉陶和原始瓷器以及印紋硬陶、仿銅陶器等方面。它們不僅在製作技術上比原始社會的陶器大大向前推進一步，而且作為禮器使用的比例很高，在功能上負載了更多的精神性因素。這與原始陶器主要用於實用生活的領域具有很大的區別。

玉石器藝術也是原始藝術中佔有重要地位的藝術門類之一，在原始社會已取得巨大成就。但在三代社會新的禮樂文化歷史條件下又獲得了新的發展，形成了三代禮玉藝術體系和其他具有佩飾、賞玩價值的佩玉、玩玉等玉石器藝術。這些玉石藝術從造型特點上看，有極富裝飾效果的幾何形玉和具有生動的寫實效果的動物造型玉石器；從其存在形態上說，則有立體圓雕類和平面平板類等不同的形式。三代的

禮玉體系，在不同歷史時期不斷發展，形成愈益複雜的系統，到了周代甚至形成了所謂「六器」、「六瑞」的禮玉體系，在當時社會生活中發揮著相當重要的作用，是當時僅次於青銅禮器的重要禮器形式。三代玉石器藝術朝著禮玉方向發展並在當時禮樂文化中發揮重要的作用，也是三代藝術由原始社會物質實用目的藝術為主導轉向以精神性實用目的藝術為主導的一個重要象徵。

漆器藝術也有久遠的歷史淵源，早在六、七千年前的河姆渡文化中便發現了用漆的實物。漆器工藝與陶瓷工藝一樣，成為我國獨具特色的工藝品種。雖然我國古代漆器製造歷史十分悠久，但是直到商周時期特別是春秋戰國時期，漆器藝術才真正煥發出奇異的光彩，成為一種不同於其他藝術門類的風格獨特、成就十分突出的藝術樣式。特別是楚國的漆器藝術，在漆繪和裝飾圖案等方面成就更為突出。

在三代工藝藝術中，其他一些工藝種類，如骨牙工藝、絲織工藝、金銀器工藝、琉璃工藝等方面，也取得了可喜的成就。

四　中國藝術思想基本傳統的形成

三代時期不僅在藝術的創造實踐方面取得輝煌成就，在藝術思想、藝術理論方面，同樣取得了光輝的成就，奠定了中國古代藝術思想傳統的基本格局。這就是由孔子創立、由孟子、荀子從不同方面予以發展了的儒家藝術思想的傳統與由老、莊創立的道家藝術思想的傳統共存互補的基本格局。

關於三代的藝術思想，我們在有關周代的古代文獻中，已經能夠看到不少早於孔子的、零散的藝術思想資料。這些資料廣泛地涉及樂、詩的「耀德」、「為禮」、「言志」的功能與藝術的「和」的理想等重要問題，甚至在《左傳・襄公二十七年》《左傳・襄公二十九年》

等篇對於某些王公貴族、士大夫「賦詩言志」、評詩論詩的記載中也
為我們留下了極為寶貴的我國早期藝術評論的文字。這些藝術思想、
藝術評論的思想資料、萌芽形態，成為春秋戰國時期由孔子開始的諸
子百家藝術思想賴以產生的前提和土壤。

　　孔子的出現開創了包括藝術思想在內的中國古代思想史的嶄新紀
元。他既是春秋戰國時代諸子百家中第一個出場的開創新局面的人
物，又是後來成為中國古代佔統治地位的儒家思想的創立者。他在藝
術思想方面，透過對周代藝術思想的繼承發展、總結改造，形成了他
的禮樂藝術思想體系。此後，孟子從仁義學說方面發展了孔子的思
想，提出了「樂仁義」的藝術觀；荀子則從禮樂學說方面發展了孔子
的思想，形成了更為系統的儒家藝術思想體系，並寫出了〈樂論〉這
樣一篇我國最早的藝術思想方面的專論，提出了以禮導樂、「禮別
異、樂和同」、「樂者，人情之所必不免也」以及藝術與社會協調發展
等重要藝術觀點和思想，不僅涉及藝術與社會、樂與禮的關係，而且
涉及藝術自身的本質特徵，如藝術必然要表現人的感情、滿足人的感
情上的需要的基本屬性，觸及中國藝術注重表現的基本特徵。孔、
孟、荀所代表的儒家藝術思想，是長期支配中國藝術發展基本走向的
主要理論支柱之一。

　　在中國古代藝術發展過程中，另一個長期起著支配性作用的理論
支柱，便是由老子、莊子所創立的道家藝術思想。道家思想由老子所
開創。這是一個以「道」為思維核心、崇尚無為、反對俗世任意妄為
的思想體系。從這一思想體系出發，老子也提出了「大音希聲」、「大
象無形」、「大巧若拙」、「美之與惡，相去若何」以及因任自然等與審
美和藝術關係密切的看法，但老子對道家藝術思想的貢獻更主要地體
現在他為這一思想體系的形成奠定了一個完全不同於儒家思想的全新
的哲學基礎。真正使道家藝術思想系統化、對道家藝術理論的形成作

出決定性貢獻的是道家另一代表人物莊子。他在對儒家所代表的世俗禮樂思想的批判中，提出了一整套超越世俗禮樂的藝術觀念和思想，如他提出的「天樂」、「至樂」、體道悟道的「無怠之聲」的藝術理想，「中純實而返乎情」的法天貴真的藝術觀念，反對雕琢工巧、刻意人為，崇尚渾然天成、素樸無為，反對規矩約束，崇尚率性自由的藝術傾向，重道輕技、輕藝的藝術主張等，在明顯區別於儒家藝術思想的另一條道路上，獨樹一幟。道家藝術思想，比起儒家那些注重藝術與倫理、政教相互關係的理論相比，更能切中藝術之肯綮，把握到藝術特殊的秉性和獨特的規律，成為中國古代純藝術精神的思想源泉。

在春秋戰國時代，除了儒、道兩家的藝術思想之外，還出現了以墨子為代表的墨家「非樂」藝術思想，以韓非為代表的法家功利主義藝術觀，宋、尹學派的「修心養生」藝術觀，《呂氏春秋》所體現的雜家藝術思想等。總之，在藝術思想領域也同整個思想文化領域一樣，出現了一個諸子蜂起、百家爭鳴的學術景觀，成為中國古代藝術思想史上最波瀾壯闊、輝煌耀眼的燦爛篇章。

（李心峰）

第三章

秦漢

　　「西風殘照，漢家陵闕。」李白〈憶秦娥〉的這一千古名句，凜然古岸，體現了秦漢藝術沉雄博大的文化精神；司馬相如〈子虛賦〉所云「眾色炫耀，照爛龍鱗」，可引為對秦漢藝術之文思與華彩最透澈的形容。最重要的歷史，在於秦漢王朝是中國大一統帝國創建的時代，「秦皇漢武」的泱泱大國風範，熔鑄出了氣質宏麗的秦漢藝術。秦漢時代，繼政治的統一之後，是文化藝術的重整。秦漢文化以「書同文」為準繩，終結了先秦文化禮教合一、圖文同體的古典形態。「援道入儒」的通達與「六經注我」的不拘，營造了系統開放的漢代儒學，並將其定於一尊，奠定了秦漢藝術在楚漢交會、中外融合的時代潮流中其門類、形制、手法、語彙初步分化的前提，從而開啟了中國古代藝術新的歷史紀元。在兩千多年以後的今天，當感念霸陵傷別、咸陽古道音塵絕的同時，我們也希望通過對秦漢藝術的研究和綜述，揭示秦漢藝術在中華藝術史上雋永的生命力。

第一節　中央集權國家的建立對文化藝術的影響

一　中央集權與文化統一

　　秦王嬴政先後吞併韓、趙、魏、楚、燕、齊六國，於西元前二二一年，建立了中央集權的統一的秦王朝，自稱始皇帝，都咸陽。這一

年，為始皇二十六年。始皇三十七年（前210），秦始皇卒，子二世
立，一時內憂外患。西元前二〇七年，秦二世被逼殺，歷二世十五年
的秦朝即此滅亡。劉邦於西元前二〇六年入關受秦王子嬰降，隨後，
是數年楚漢相爭。西元前二〇二年，項羽兵敗自殺，劉邦於是年即皇
帝位，建立了統一的漢王朝，劉邦稱為高祖。漢朝歷經漢高祖建立的
前漢（前206-後25）以及光武帝劉秀建立的後漢（25-220）。前漢都
長安，史稱西漢；後漢都洛陽，史稱東漢。其間，有新莽（9-23）篡
漢十餘年。以上這一歷史時期（前221-220），統稱秦漢。

　　秦漢時期，中央集權，國家統一，並且延續了四百年，是中國歷
史上空前的大一統時代。這個時期政治和文化思想的統一，經濟的持
續發展，以及對外交通的開闢，為文化藝術的發展與開拓，奠定了深
厚的基礎。英武雄闊的時代氛圍，在新的歷史條件下，促使秦漢藝術
發生了顯著的變化，表現出了鮮明的審美特徵。秦漢時代的各門類藝
術，不僅在類型上呈現出多姿多彩的面目，更以奔放有力的氣勢，深
沉雄大的風貌，充分體現了自信進取和滿懷信心的時代精神。

　　秦朝國祚雖然只有短促的十五年，但其政治目標及中央集權制度
的建立，對於其後中國文化的發展，有至關重要的積極作用。其對於
中國古代藝術史發展的意義，亦不能不以此為考量的前提。漢承秦
制，並拓展和鞏固了西北、西南的疆土，確立了以漢族為主的多民族
統一的國家局面，又經過約四百年比較穩步的政治和文化制度建設，
對於中國古代文化藝術的基調，以及基本發展方向的確定，產生了重
要的作用。其中，郡縣制、書同文、舉賢良等制度，影響殊為深遠。

　　秦始皇以強大的軍事武力立國，並將權力高度集中在握。皇帝有
至高無上的地位，代表著國家的最高權力，皇帝的詔令即是家國大
法，命為「制」，令為「詔」，所謂「天下之事無小大皆決於上」[1]。

1　〔西漢〕司馬遷：《史記・秦始皇本紀》（北京市：中華書局，1959年），卷6。

只有在這種倚仗強權的統一號令下，一切統一南北、縱橫東西的政治、經濟、文化政策，才能貫徹實施；一切諸如建長城、造阿房宮、修驪山陵等浩大工程，方可以在極短的時間內，動輒發人力數十萬去完成。秦始皇為徹底消除諸侯割據稱雄的隱患，推行代表新興地主階級利益的、以郡縣制為主導的政治制度，以及種種嚴酷的法律。其中，郡縣制的創立，是完善中央集權統治制度的重要步驟。中央主要領導機構，由丞相、太尉、御史大夫即所謂三公組成，他們之間各有分工，又互相制約。全國分成三十六郡，下設若干縣及鄉、亭。上自三公，下至郡縣，各級官吏均由皇帝統一任命，不以血緣關係受封，從而削弱了王公貴族的勢力。秦朝尚法，以嚴刑酷吏聞名。各地區官吏，必須嚴格執行中央統一規定的法律制度，以保證皇帝的獨裁和詔令的下達與落實。這種中央集權制度，基本上為漢以後各朝所遵循，成為中國古代政治制度的基本模式。漢代基本上繼承了秦朝的法制系統，只是懲罰不似秦朝那麼嚴酷，執法稍寬，且法律的地位較秦獨立，條文更加詳密。這些制度建設，是帝國鞏固其統治所必需的，是中央集權制得以順利實施的保障。

　　秦始皇統一中國後，即詔令「書同文，車同軌」，統一度量衡。其中「書同文」的政策，對中國文化的發展有關鍵性的影響。秦朝建立伊始，為了加強統一政令的推行，秦始皇即下令以秦的小篆為標準書體，罷除其他各種與秦篆寫法不相同的文字。又命李斯篆寫《倉頡篇》，趙高篆寫《爰歷篇》，胡毋敬篆寫《博學篇》，作為識字課本向全國推行。後來由於吏事繁多，小篆難以適應需要，又被簡化為「秦隸」。文字的統一，對加強和鞏固政治文化的統一，具有非常重要的作用。秦始皇「書同文」以後，漢字作為符號化文化傳播媒介的身分完全明確了。漢代以後，南北思想和文化的大融合、經學的興盛、以許慎《說文解字》為標誌的「小學」的建立、以司馬遷《史記》為代

表的史學的成熟、極盡描摹之能事的漢賦的鋪陳，都是在「書同文」的基礎上完成的。同時，「書同文」也為儒家思想和教化的廣泛推行創造了條件。對於藝術而言，「書同文」最直接的結果，是促成了書法藝術的奠基和璽印典範的形成。只有當漢字統一了寫法，當筆劃、部首、結構都固定下來以後，書法藝術在結體、筆致方面的講究和錘鍊，才成為可能。由秦隸而漢隸，書法藝術有了重要的發展。這其間，書體、筆法有了重要的變化，「隸定」成為漢字發展的象徵，章草豐富了書勢和筆意，中國書法的基本藝術語彙初步形成。這些，都為中國書法藝術在漢晉之際的迅速發展奠定了基礎。書法作為一門獨特的藝術，在中國古代文化教育以及藝術發展的歷史中，具有重要的地位。它不僅僅是一種特殊的藝術門類，而且是中華民族基本審美感覺修養的重要門徑之一。在中國人的心目中，書法的好壞，往往成為判定一個人文化素養高低的重要標準。顯然，「書同文」以及隨後書法藝術的相應發展，對於形成中國藝術基本感覺模式和審美習慣的意義，是不容忽視的。同時，社會文化中的藝術評判準則，也在以文字為載體的廣泛傳播中得到錘鍊，這對於達至「以文化成」的境界，至關重要。

「書同文」，還促成了圖符文讖在秦漢的分化。上古「鑄鼎象物，百物而為之備，使民知神、奸」的主動傳達觀念內涵的圖符功能，隨之削弱，並在秦漢時期逐漸轉化為作為裝點、修飾之用的紋飾。因此，秦漢裝飾紋樣較之前代，呈現出比較單純的修飾、裝點的美術特徵，並透露出十分清新真切的時代風尚。

《韓非子・五蠹》曰：「故明主之國，無書簡之文，以法為教；無先王之語，以吏為師。」在文化思想、道德行為準則上，秦始皇採用法家的這種主張，頒令禁私學，《史記・秦始皇本紀》稱：「有敢偶語《詩》、《書》者棄市。以古非今者族」，燒《秦記》以外列國史籍

和私人所藏《詩》、《書》。始皇三十五年（前212），坑殺「為言以亂黔首」者四百六十餘人於咸陽，是為歷史上著名的「焚書坑儒」。當然，所謂「坑灰未冷山東亂」，這種簡單粗暴棄絕學術、禁錮思想言論的做法，並沒有能夠有助於秦王朝的鞏固；貨幣、度量衡、車軌尺碼這些「定制」，也在後世時過境遷，多所改易。唯有契合「以文載道」宗旨的「書同文」策略，為後世所接受，成就了漢字兩千餘年恒定的流布，對於中國文化的發展，功不可沒。

　　秦始皇在稱帝後的數年時間裡，多次東巡南巡，封禪泰山，築琅邪臺，立石刻文，頌揚功德。又築長城、造宮殿、修寢陵、鑄銅人，無不以廣大宏闊為尚，以顯示其功過五帝、地廣三王的大業。據史籍記載，秦始皇建築咸陽宮殿，規模浩大，如阿房宮的一個前殿，即「東西五百步，南北五十丈，上可以坐萬人，下可以建五丈旗」[2]。陝西秦始皇陵，更以七十萬刑徒修建而成，今所見秦始皇陵兵馬俑群即為其中一部分。幾千件與真人等高的兵馬俑和相應的車馬陣，展現了當年秦軍橫掃六合、統一天下的雷霆萬鈞之勢。秦長城，西起臨洮(今甘肅岷縣)，順黃河北至河套，傍陰山東至遼東，綿延千里，以當時生產力的發展水準，唯有在高度的專制集權下，才可能集中大批人力物力，從事這一巨大的工程。這些驚人的、既造型又造勢的成就，體現了秦始皇統一天下後所產生的巨大政治凝聚力，也體現了積極進取的時代精神和人們空前的藝術創造力。

　　漢高祖劉邦接收了大秦帝國的江山，也接收了秦始皇沒有修完的宮殿。漢初，在原秦興樂宮的基礎上，營造長樂宮，又築未央宮，極盡壯麗。漢高祖《大風歌》曰：「大風起兮雲飛揚，威加海內兮歸故鄉，安得猛士兮守四方！」大漢王朝的精神風範溢於言表。同時，劉

2 〔西漢〕司馬遷：《史記·秦始皇本紀》（北京市：中華書局，1959年），卷6。

邦親見秦朝滅亡的迅速，故能聽取大臣的意見，總結秦亡的教訓，頒行了一系列安撫民眾的律令。又與屢犯邊境的匈奴周旋，暫緩外擾，集中力量剷除異姓王族勢力，使漢王朝政權得以鞏固。

漢代政權的鞏固和南北文化的統一，持續地促進著文化藝術的發展。漢代統治者更重視文武並用、長治久安的策略。劉邦之所以在與項羽的楚漢相爭中佔得上風，與他的善於用人有很大關係。高祖十一年（前196），即頒佈過〈求賢詔〉。漢代重視文教、並將其與人才遴選制度聯繫起來的政策，對於中央集權的鞏固和政令的推行，對於一般社會思想的統一和文化的大發展，均有直接意義。漢代也不再以嚴刑酷法作為鞏固政權的簡單手段，惠帝四年（前191），廢止了「挾書律」，奉行「無為而治」的黃老學說，以適應恢復生產和社會安定的要求。西元前一四〇年，漢武帝（前156-前87）即位。此時，經過西漢前期「文景之治」的休養生息之後，漢朝已經恢復了元氣，需要建立一套積極主動的、適合農業社會穩定發展的治國方略。於是，漢武帝採納了董仲舒（前179-前104）〈對賢良策〉提出的建議，推行「罷黜百家，獨尊儒術」的政策。建元五年（前136），漢武帝「置五經博士」，確立了儒家經典的學術地位。元朔五年（前124），設「博士弟子制」，由朝廷為五經博士選置弟子，有固定名額和選拔標準，是為漢代太學建立的象徵。博士弟子初不過五十人，昭帝時太學生百餘人，東漢質帝時竟至三萬人眾。同時，在社會各階層逐步採取察舉取士的普遍辦法，以儒家孝悌、仁義為要求，施行「舉孝廉」制度，被舉薦並通過考察或考試者，即可授予官職。由此確立了以儒學儒術進德修業並升遷的正經仕途，為後世的科舉文官制度鋪墊了社會基礎。這些措施，使尊奉儒學有了制度保障，「獨尊儒術」遂為社會普遍認同。學校教育方面，漢代官方學校體制，伴隨「獨尊儒術」而建立，有相應的策略和系統的建設，太學，以及郡以下各地方之學、校、

庠、序，構成了各級學校序列。漢代文教之盛，一方面，確立了儒家思想作為中國古代王朝意識形態主體的地位；另一方面，興學重教又與選士做官的制度直接聯繫在一起，由此確立了漢以後歷代以文教為治國根本的基本國策。從藝術史發展的角度看，儒學在漢代被定於一尊，對於中國古代文人藝術中儒雅理想的建立，也有積極意義。

大體而言，周、秦以來，北方中原文化重禮法，南方荊楚文化好巫術。項羽、劉邦均來自楚地，反秦興漢者多是楚人。漢朝立國，使南北文化結合為一體，融會成了博大而包容的漢代文化。漢代初期，黃老之學最適合休養生息的政治需要，燕齊方士、楚國巫師轉而成為漢代的道人。漢武帝時「獨尊儒術」，宣揚孝悌，雖云「罷黜百家」，但在學術、思想和社會思潮上，並未作嚴格的限制。東漢以後，在宗教政策上，對於民間道教和外來的佛教也採取寬容的態度。同時，漢儒的陰陽五行和讖緯學說又與楚文化的琦瑋詭譎暗相呼應。這種開放的漢代文化精神，塑造著漢代藝術沉雄恢弘的特點與豐富多彩的面目。

二　疆域擴展與民族融合對文化交流的促進

經過「文景之治」的幾十年休養生息以後，至漢武帝時期，國力得到了恢復。漢武帝改變了漢初以來對匈奴的和親政策，開始採取積極進攻的戰略，數度派大將衛青、霍去病出擊，擊敗了北方的匈奴，有效地遏制了匈奴的侵擾；在西域，兩次派張騫出使，加緊了漢朝同西域各國的關係，促進了東西方經濟文化的廣泛交流；在西南方面，遣將討平諸羌，威逼滇王，形成了對羌、滇的統治，又發兵一舉取締了南粵王趙佗的割據。漢朝疆域空前廣大，成為擁有人口五、六千萬，以漢族為主、多民族大融合的強大國家。其中，與西域、北方邊遠民族的廣泛交流，對於中國藝術的發展影響最為深遠。

　　漢武帝於建元二年（前139）遣張騫出使西域。元狩二年（前121），衛青、霍去病大破匈奴後，張騫再次出使西域。從此，大宛、康居、大月氏、大夏等西北諸國始通於漢。這一交通的開拓，即「絲綢之路」的形成，密切了漢朝與西域各國的關係，東西經濟和文化藝術得以廣泛交流，西域的使者、商人紛紛來到中原，西域的音樂、舞蹈、雜技等亦隨之傳入，促進了漢代文化藝術的繁榮。甚至遙遠的地中海沿岸，亦有藝人輾轉來到中國，如《史記・大宛列傳》中記載武帝時事曰：「漢使還，而後發使隨漢使來觀漢廣大，以大鳥卵及黎軒善眩人獻於漢。」（按：黎軒即古羅馬時期埃及亞歷山大城）《後漢書・南蠻西南夷列傳》記載：「永寧元年，撣國王雍由調復遣使者詣闕朝賀，獻樂及幻人，能變化吐火，自支解，易牛馬頭。又善跳丸，數乃至千。自言我海西人。海西即大秦也，撣國西南通大秦。」（按：古撣國在今滇緬邊境，大秦指羅馬帝國）漢代畫像磚、畫像石中，有「跳丸劍」、「吞刀吐火」、「都盧尋橦」等形象刻畫。隨著與西域交通的開通，從東漢、魏晉開始，印度佛教和佛教藝術也隨之傳入中國。與邊疆和域外交流的各條通道，對於吸取中西亞、印度等地的民族藝術和宗教藝術成分，產生了很大的作用，也為漢代以及漢代以後中國藝術的發展，開闊了眼界。

　　《後漢書・列女傳》錄蔡琰（字文姬）詩有句云：「北風厲兮蕭泠泠。胡笳動兮邊馬鳴。」生動地描繪了邊疆塞外樂舞傳送的景致。《漢書・西域傳》贊曰：「遭值文、景玄默，養民五世，天下殷富，財力有餘，士馬強盛。故能睹犀布、玳瑁則建珠崖七郡，感枸醬、竹杖則開牂柯、越嶲，聞天馬、蒲陶則通大宛、安息。自是之後，明珠、文甲、通犀、翠羽之珍盈于後宮，蒲梢、龍文、魚目、汗血之馬充于黃門，巨象、師（獅）子、猛犬、大雀之群食於外囿。殊方異物，四面而至。於是廣開上林，穿昆明池，營千門萬戶之宮，立神明

通天之臺，興造甲乙之帳，落以隨珠和璧，天子負黼依，襲翠被，馮玉幾，而處其中。設酒池肉林以饗四夷之客，作巴俞都盧、海中碭極、漫衍魚龍、角抵之戲以觀視之。」這一段記述，也說明了漢朝各民族文化交流的情況。

　　自漢武帝以後，漢王朝呈現出各民族大融合的景象。邊疆各民族的樂器、演奏技巧、舞樂等，相繼傳入內地。東漢馬融（79-166）〈長笛賦〉認為，「近世雙笛從羌起」。從長沙馬王堆漢墓出土的冊簡中，可以見到關於箛、篍、胡笛、羌笛的記載。同時，漢朝內地的歌舞、音樂，也相繼外傳至邊疆以及中亞地區，如《後漢書・東夷列傳》記漢武帝時，「武帝滅朝鮮，以高句驪為縣，使屬玄菟，賜鼓吹伎人」。《漢書・西域傳》記漢宣帝時，「烏孫公主遣女來至京師學鼓琴，漢遣侍郎樂奉送主女，過龜茲」。又記宣帝時龜茲王來朝賀事，曰：「王及夫人皆賜印綬。夫人號稱公主，賜以車騎旗鼓，歌吹數十人，綺繡雜繒琦珍凡數千萬。留且一年，厚贈送之。後數來朝賀，樂漢衣服制度，歸其國，治宮室，作徼道周衛，出入傳呼，撞鐘鼓，如漢家儀。」漢元帝時，昭君出塞，也曾隨賜匈奴呼韓邪單于竿、瑟、箜篌等。廣州西漢南越王墓遺址曾出土越式鐘、半環鈕鐘和羊角鈕鐘等少數民族樂器，從造型看，這些樂器頗受中原文化的影響。廣泛用於祭禮、集會、娛樂、戰爭等場合的銅鼓，不僅在西南邊陲廣西、雲南、貴州一帶多有出土，在越南、老撾、柬埔寨、泰國等地，也有發現。傳蔡文姬所著〈胡笳十八拍〉曰：「胡笳本自出胡中，緣琴翻出音律同」，胡笳原為北方匈奴民族的樂器。東漢後期，匈奴等北方民族風俗對漢族頗有影響，漢靈帝時，胡風最盛，「靈帝好胡服、胡帳、胡床、胡坐、胡飯、胡空侯（箜篌）、胡笛、胡舞，京都貴戚皆

競為之」[3]。漢代的許多畫像磚、畫像石，都刻畫了當時樂人演奏胡樂的生動情景。

北方遊牧民族所使用的器物及裝飾品，也有許多富有民族特色的創造。銅器如獸形刀劍、銅飾雕牌、銅帶鉤雕飾、杖頭或竿頭圓雕等，多取各種動物造型，風格粗獷渾樸，造型十分生動。如遼寧西豐岔溝出土的騎士、雙牛銅飾牌，猛虎、獵狗銅飾件等，均屬此類。

第二節　生產的發展對文化藝術的促進

一　經濟繁榮對藝術的影響

華夏民族是在定居化的農業生產基礎上發展起來的，農業乃家國之本。據《史記・秦始皇本紀》記載，秦始皇三十二年（前215）北巡碣石刻石云：「男樂其疇，女修其業，事各有序。惠被諸產，久并來田，莫不安所。」西漢政權建立之後，採取了更為徹底的措施，將田地甚至山川、林木、水澤都歸屬於私人，重視農業，積極鼓勵生產。然而，在私有化的過程中，土地兼併嚴重，土地兼併與社會財富的層層積累，獲利者首推地主豪紳和商賈。為了緩解這一矛盾，中央不斷頒佈一些條令，對豪強與商人有所抑制，如漢高祖八年（前199）即嚴令禁止商人穿絲綢、帶兵器，也不准乘車騎馬。漢文帝時，晁錯言農民困苦，商人富厚，主張募民入粟，得以拜爵、除罪，藉以貴粟。文帝從之，又賜是年田租之半。在這些政策調節之下，經過西漢前期七十多年的休養生息，社會經濟總體上得到了比較全面的恢復，中產之家以及略有田產的農戶，生活皆能自給，或者小康。到

3　〔西晉〕司馬彪：《後漢書・五行一》（北京市：中華書局，1965年），志第十三。

漢武帝時，興修水利，改良農耕技藝，又將鑄錢和鹽、鐵經營權收歸國有，以農業為本發展經濟的政策得到了更加有力的推行，也削弱了地主豪強和商賈的勢力，緩和了社會矛盾。漢朝重農抑商的基本政策，輔以儒家孝道的提倡，對於農業人口的穩定和耕地的治理，有積極意義。同時，在邊疆地區，加強戍邊屯田的政策，使抗擊匈奴擾亂，開闢域外交通，促進經濟文化交流，遂有所保障。這些積極措施，使西漢中期經濟趨於繁榮，國家資財積累雄厚。據《漢書・食貨志》記載，武帝時，「都鄙廩庾盡滿，而府庫餘財。京師之錢累百巨萬，貫朽而不可校。太倉之粟陳陳相因，充溢露積於外，腐敗不可食」。自此以至東漢末，社會雖然也時有動盪，貧富分化的矛盾也一直沒有很好解決，但社會一般經濟生產，基本上是保持著持續發展的。一個大致安居樂業的農業社會，伴隨著漢武帝朝的興盛而逐步形成，並在文學藝術作品中廣泛反映出來。中產以上之家的日常生活場景，如耕田、播種、收割、揚穀、牛車、飼馬、放牧、豐收、宴飲、庖廚、百戲、歌舞、奏樂等等，在漢代特別是東漢的墓室壁畫、畫像石、畫像磚上，成為常見的內容。還有大量出土的東漢陶屋明器，把自足的社會氛圍，傳達得十分具體貼切。

　　世俗生活的自足、安樂，為各種民間娛樂活動創造了條件，雜耍百戲等廣泛流行起來。百戲由雜技、幻術、俳優、侏儒戲、角抵、馴獸等表演形式組成，僅雜技就包括了烏獲扛鼎、都盧尋橦、沖狹、跳劍及耍壇等，其中一些表演形式早在秦代即已出現，如《史記・李斯列傳》記載秦二世「在甘泉，方作觳抵優俳之觀」。漢代百戲，得到人民群眾的喜愛，呈現出一派欣欣向榮的景象，相關的表演場面，在漢代美術作品中有充分的表現，如山東沂南畫像石墓中出土的樂舞百戲圖，除歌舞外，還有跳丸劍、尋橦、戲車、馬戲等；四川畫像磚中有耍壇、跳丸劍等；河南新野縣出土有戲車畫像磚，直索、斜索，十

分驚險；山東無影山雜技塑盤中，可見「倒挈面戲」的表演。根據漢畫，可以看到，漢代的跳丸劍，拋接丸劍數量不等，還可以用手、膝、肘各處來進行拋接，技術嫻熟；漢代的「沖狹」，乃於一圓環燃火，或於出口處置刀刃，演員從環中飛躍穿騰而過；所謂「都盧尋橦」，即由一健壯者額頂長竿，竿頂有藝人翻騰表演；漢代柔術表演，可見有折腰反弓的形式。

四川成都天迴山崖墓曾出土一東漢陶塑說唱俑，說唱俑左手夾抱小鼓，右手持擊鼓棍，手舞足蹈，表情詼諧生動。這件傑出的漢代雕塑藝術品，生動地表現了漢代世俗娛樂及民間藝術的趣味神色。

漢代樂舞，也伴隨著國家的繁榮昌盛，呈現出欣欣向榮、歌舞昇平的氣象。自西漢後期開始，漢代樂舞更有一種愈加輕鬆諧趣的世俗化傾向，並在東漢時期較多地體現出來。

戰國以來，連年戰亂，禮崩樂壞，秦始皇焚滅經書，更是雪上加霜，古代禮制至漢代實已呈分崩離析的狀況。雖有漢武帝宣導「獨尊儒術」，究竟只是「微言大義」多，而規矩法律少。軍事的勝利，土地的私有化與兼併，經濟的發展，產生了一大批擁有土地和產業的新富豪。他們與世襲的貴族不同，較少受雅樂的約束，他們對樂舞的理解，更傾向於宴飲酒酣之後的消遣作樂。四川及山東滕州等地出土的畫像磚、畫像石中，均有樂舞畫面，如一人鼓箏，一人長袖起舞，旁列酒具。這類流傳民間的俗樂舞，常常帶有即興的性質，並不忌諱夾雜說唱、百戲、諧謔等表演。王公貴族與富豪之家，更有於家中豢養俳優歌舞樂人的風尚，所豢養的伎樂人數多者至於數十。從河南新密打虎亭漢墓壁畫及內蒙古和林格爾漢墓壁畫看，有的俳優藝人是軀體矮小的侏儒，形象醜怪，以表演詼諧、滑稽節目取悅於人，如四川成都出土的說唱俑，似乎即屬此類。另有個別女優，由於貌美和歌舞技藝精良，被選進宮中，獲寵幸於上，成為皇妃皇后，如李延年之妹、

趙飛燕，以及善「翹袖折腰」舞的高祖寵姬戚夫人，於此亦可看出，皇室對她們低微的出身，並非不可以接受。民間俗樂多絲竹之聲，如瑟、箏、臥箜篌、琵琶、笙、竽、排簫等，也有鼓、鞉、節、鐙、鐃、鐸、錞于等，這些俗樂，顯然與以鐘、磬為主的廟堂雅樂有所區別。這類民間俗樂舞，靠近世俗生活，表演輕鬆，又具有隨興和雜糅的性質，故廣受一般社會民眾的歡迎和喜愛。也因為其較少受儀禮程式的約束，可以隨意組合與發揮，對於豐富音樂、歌舞的藝術語彙，頗有助益。漢代畫像磚、畫像石上常見的盤鼓舞(或稱七盤舞)、長袖舞，即屬此類創造。

漢代宮廷王府和貴族權臣宅中所豢養的倡優藝人，表演歌舞比較文雅一些，常配有道具，一般不混雜俳優諧戲的表演，舞姿動作和歌唱音樂都比較典雅而講究韻律。其中，較為流行的有巾舞、鐸舞、拂舞、鞞舞、巴渝舞等。這類舞樂雖盛行於上流社會，但畢竟不同於鐘鼓禮樂，仍屬於世俗文化範圍，所以也稱為雜舞。

二　工藝進步與科技發展對文化的促進

兩漢社會經濟繁榮的另一個方面是工商業的發展。其中，手工業技術提高，規模擴大，冶鐵、紡織、制鹽、建築、舟車製造、釀酒、製陶、制漆等行業，發展較快。這些手工業的興盛，是與國家強盛、商貿發達、民生殷實相同步的。而隨著手工業比較全面而廣泛的發展，也促進了漢代文化的發展與工藝的進步，特別是對於工藝美術的創造，有直接的推動作用。漢代比較有代表性的工藝美術成就，如織造錦繡、漆器、銅鏡，以及造紙這樣的重要發明，都與手工業密切相關。

中國是世界上最早養蠶和織造絲綢的國家。《漢書·昭帝紀》元平元年（前74）春二月詔曰：「天下以農桑為本。」漢代農桑並舉，

桑麻種植與養蠶繅絲業受到重視，長江流域，以及黃河下游的齊魯一帶，常有「千畝桑麻」的經營規模。同時，手工業的進步帶動了紡織技術水準的提高，構造精良的紡車、車、提花織機，以及完備的印染工藝，代表著漢代絲織業高度發展的水準。細緻的綺，絢爛的錦，或如煙如縷，或燦若游鱗，成為著名的漢代工藝品，也是漢代主要的輸出商品。據《漢書・張騫李廣利傳》記載，張騫出使西域曾攜帶「金幣帛直數千巨萬」。文帝、宣帝、成帝等，嘗多次以絲綢饋贈匈奴，動輒贈錦繡綺縠雜帛數千匹。漢代的絲織品，以質優而著名，在對外貿易中所佔數額巨大，通過西域遠銷中亞、西亞和歐洲，在此基礎上遂有「絲綢之路」之稱。此外，漢代漆器的昌盛，青瓷的出現，陶俑、陶罐、瓦當、畫像磚石的大量製作，都與相關的手工業規模和發展水準有很大關係。同時，漢代工藝的進步，也從細節方面反映出了人文的延伸和社會文明的進步。漢代的銅燈、銅鏡，都是漢代工藝品中的典型器具，出土物中多有精品。或以為兩漢騷客之寄託，如《藝文類聚》卷八十引西漢末劉歆〈燈賦〉略云：「負斯明燭，躬含冰池。明無不見，照察纖微。」或銘文表志，如一九七九年西安棗園出土的西漢「昭明」鏡銘文曰：「內清質以昭明，光輝象夫兮日月。心忽所而願忠，然雍塞而不泄。」由此可見這些漢代工藝製器，不唯製造精良，紋飾華美，更有豐富的人文內涵，於物我觀照之間，折射出漢代藝術文質相稱的品格。

　　從中國幾千年文明史發展的高度看，秦漢有兩件大事，一是「書同文」，一是造紙。關於造紙，早在西漢，中國已經出現了植物纖維紙，到了東漢，造紙術有了較大發展。《後漢書・宦者列傳》蔡倫條稱：「自古書契多編以竹簡，其用縑帛者謂之為紙。縑貴而簡重，並不便於人。倫乃造意，用樹膚、麻頭及敝布、魚網以為紙。元興元年奏上之，帝善其能，自是莫不從用焉，故天下咸稱『蔡侯紙』。」元

興元年當西元一〇五年。根據史籍記載和考古出土材料可知，蔡倫以前的民間造紙，方法稍異，數量不多，幅面較小。東漢章和元年（87）起，蔡倫職任尚方令，即朝廷主管造作的官員，他總結民間造紙的經驗，加以改進，促進了紙的大批量生產，在用料上也較為綜合而經濟，成為與竹簡、木牘、縑帛並行的書寫材料。隨著造紙術的不斷改進，紙張的優點越來越明顯，輕簡、便宜以及優異的受筆受墨特性，使紙張這種新的書寫媒質廣受歡迎，遂於漢魏之際逐漸取代竹簡、縑帛，成為基本的書寫材料，延續至今。

　　紙在漢代的發明，固然體現了手工業技術創造性的進步，但它所反映的絕不只是一個技術問題，而是有著深刻的文化內涵。從人類文明史的角度看，紙的出現代表了文化發展自身的內在要求。就中國文化而言，紙是秦始皇「書同文」之後必然的歷史產物。在秦漢時代，「書同文」和造紙，本可視為密切相關的兩件大事。「書同文」之後，漢字完成了狀物、志事、表意、言情、明理一體的進程，其使用獲得了前所未有的廣闊空間，不再像先秦時代那樣，只由巫、吏、士少數人所掌握和使用。大一統中央集權國家機構的運作，需要大批通曉普通文墨的衙吏，對文字的掌握和使用，都提出了比以前更高、更頻繁、更廣泛的要求。東漢許慎《說文解字》序稱：「是時秦燒滅經書，滌除舊典，大發吏卒，興役戍，官獄職務繁，初有隸書，以趣約易，而古文由此絕矣。」這是從書體的演變來談論文字使用方面的新要求。同時，我們也可以由此推想，書於簡牘的不便和縑帛的昂貴，同樣制約著文字的使用，當然也就勢必對書寫材料提出新的要求。紙的出現適逢其時。同時，東漢經學的興盛，也可能會擴大對於紙的需求。如東漢熹平年間，由蔡邕（132-192）主持書寫刻制《熹平石經》，立於洛陽太學門外，以正定「六經」文字。據《後漢書·蔡邕列傳》記載，「及碑始立，其觀視及摹寫者，車乘日千餘兩，填塞街陌。」史

籍雖未明言是否以紙摹寫，但參照晉人左思〈三都賦〉一出而人人競寫、「洛陽紙貴」的故事，我們也可以推想東漢文教昌盛對於書寫媒質的新要求。

「含章蘊藻，實好斯文」，這是《藝文類聚》卷五十八所引西晉傅咸〈紙賦〉中的詞句。一紙素箋，宜書宜畫，可志可識，所謂「表古訓其百代，傳情愫於千里」。紙的出現，對於書法、繪畫藝術所產生的直接影響，主要是漢代以後的事情，但紙在漢代的出現，是漢代文化史中的大事，更是關係漢以後文化藝術傳播與發展的大事。漢代造紙術的發明，為我們充分地理解秦漢文化藝術的歷史發展脈絡，提供了一個特殊的視點。

第三節　學術思想對文化藝術的影響

一　儒學正統的形成與五行讖緯思想的深遠影響

漢代經學奠定了中國古代學術的基礎。同時，漢代初期「援道入儒」的學術與楚風廣被的文學藝術，對於整個漢代四百年歷史，亦有比較顯著的影響。

漢代建立以後，就地域文化發展而言，南北文化獲得了統一；就學術的性質而言，則可以視為一援道入儒的過程。老子乃楚國苦縣人，莊子為宋人，地近荊楚。以老莊為代表的道家思想，原屬以楚國為中心的南方文化圈系，它與在北方發軔的儒家思想，屬於不同的文化系統。莊子與屈原，在思想與文學氣質上，頗多相通之處。近人劉師培在〈南北文學不同論〉中闡明此節甚碻：「惟荊楚之地僻處南方，故老子之書其說杳冥而深遠，及莊、列之徒承之，其旨遠，其義隱，其為文也縱，而後反寓實於虛，肆以荒唐譎怪之詞，淵乎其有

思，茫乎其不可測矣。屈平之文音涉哀思，矢耿介，慕靈修，芳草美人，托詞喻物，志潔行芳，符于二《南》之比興，而敍事紀遊遺塵超物荒唐譎怪，復與莊、列相同。」滅秦興漢者，多來自楚地，以老莊、屈原為代表的南方學術思想，在漢代有深厚的社會基礎。以董仲舒為首的漢代儒學，吸取《周易》的思想，以天人感應、天人合一和陰陽五行的觀念作為框架，為忠孝綱常建立理論依據；同時，這個框架又很容易把琦瑋詭譎的莊、屈楚學，納入天人感應的漢儒系統。《莊子·齊物論》云：「不知周之夢為蝴蝶與，蝴蝶之夢為周與？」這種物我一化的思想，經漢儒天人感應、萬物有靈觀念的消融，獲得了「神與物遊」甚至「神與化遊」的理想藝術境界。經此一番援道入儒的努力和「六經注我」的學術，既維護了「獨尊儒術」的官方統治思想，又使之能在慕靈修、好神異的社會環境中，得以推廣施行。這一套以天人感應為契機的、暗度陳倉的援道入儒學術建設，使漢代的學術思想，形成了一個既主題分明而又周詳完備、頗有迴旋餘地的系統。

　　楚文化在漢代的廣泛影響，不僅是思想上的，也是習俗上的。其在藝術上的表現，包括工藝製品的形制、裝飾，墓葬繪畫的樣式，歌舞音樂的作風等諸多方面。楚歌楚舞，由被圍於垓下的項羽、虞姬，到以歌和舞互表衷情的劉邦、戚夫人，寄託了泣鬼神、驚天地的悲歡深情。流風所被，由宮廷及於民間，由樂師及於士人，浸潤著入絲入扣的楚風。正如蔡邕〈琴賦〉所云：「飲馬長城，楚曲明光，楚姬遺歎，雞鳴高桑。」

　　另一方面，漢代統治者吸取秦亡的教訓，認識到儒家正統忠、孝、仁、義等道德信條，對於維護封建社會穩定統治的重要。漢武帝時，用董仲舒議，提倡「獨尊儒術」，並將其立為官方的統治思想。儒家學說遂得到空前的發展，儒家的綱常思想深入到社會各個階層。在這種社會思潮主導之下，漢代藝術也感染了很濃重的儒家教化色

彩，推崇三綱五常，尊君尊親，講究孝悌廉恥等等，成為漢代藝術中表現最多的主題。例如在漢代美術中，帶有濃厚思賢戒惡導向的畫像，十分常見。如《漢書·李廣蘇建傳》附蘇武傳稱：漢宣帝甘露三年（前51），「單于始入朝。上思股肱之美，乃圖畫其人于麒麟閣，法其形貌，署其官爵姓名」。凡圖繪之三皇五帝、古聖先賢、忠臣孝子、節婦烈女，等等，均發揮著「成教化、助人倫」的作用。《藝文類聚》卷七十四引陳王曹植〈畫贊〉序記東漢明帝馬皇后事云：「昔明德馬後，美於色，厚於德。帝用嘉之。嘗從觀畫，過虞舜廟，見娥皇女英。帝指之戲後曰：『恨不得如此為妃。』又前見陶唐之像，後指堯曰：『嗟乎！群臣百僚，恨不得為君如是。』帝顧而笑。」此即《歷代名畫記》所謂「是知存乎鑒戒者，圖畫也」。出土的漢代畫像磚、畫像石、壁畫等，宣揚禮教者為數甚多。山東武梁祠畫像石，即為較典型的一例，其中刻畫的〈古帝王像〉，列開天闢地的伏羲、女媧及三皇五帝等畫像，各有題記，可以見其宗旨，如〈帝堯像〉題記曰：「帝堯放勳，其仁如天，其知如神，就之如日，望之如雲。」武梁祠畫像石另有〈孝子閔子騫御車圖〉等，是宣揚孝悌的代表性圖畫。

中國古代政治、學術，歷來講求「道統」，重視典章文獻的根據。劉邦入咸陽，他人但知搶奪財貨美人，獨蕭何先封取圖書，體現了漢朝開國丞相的政治遠見。然而，經過連年的戰火變亂，以及秦始皇「焚書」的浩劫，古代典籍遭受了巨大的損失，從而使一些前代的典章制度失去了依據。漢初，對於古代名目繁多的禮儀制度，大臣們陷入了「語焉不詳」的窘境，即使是能言古制的叔孫通，也只能略定朝廷之儀。《漢書·郊祀志》贊曰：「漢興之初，庶事草創，唯一叔孫生略定朝廷之儀。若乃正朔、服色、郊望之事，數世猶未章焉。」冕服之制是古代禮制中最高的典章內容，漢朝立國數世，居然無法確定一套完整的冕服制度，一直到東漢明帝年間（58-75），才重新制定了

完備的冕服制度。由此一事例，即可見漢朝對古制疏離的程度。《漢書‧禮樂志》稱：「漢興，樂家有制氏，以雅樂聲律世世在大樂官，但能紀其鏗鏘鼓舞，而不能言其義。」作為雅樂代表的鐘磬之音，經過戰國以及秦漢之際的一劫再劫，幾近消失，以致世代為樂官的制氏，對於雅樂儀典，也說不出所以然來。先秦的一鐘兩音律，到漢代時即已失傳。然而，從藝術史的角度來看，這種疏離也許同時有另一方面的作用。隨著金石之樂的衰退，楚聲楚舞，以及輕巧靈便的鼓吹樂，細膩柔婉的絲竹樂，日益興起，從而形成了漢代樂舞的新面貌。因為疏離，反而促使圖畫雕飾、歌舞音樂逐漸脫離古制，開始一個分化的進程，從而為漢代藝術創造了一個生機活潑的空間，並在東漢得到充分體現。學術方面，漢武帝以後「獨尊儒術」，主要是思想建設，而不是禮法的重定。漢儒講論經學以「微言大義」為宗，又好言陰陽五行之變、讖緯符命之學，並感染及於藝術，也與疏離古制的學術空間有關。

漢代琴樂的發展，在漢代有了新的內涵，也反映出儒家觀念對文化藝術的影響。漢代見於文獻記載的琴曲，較先秦顯著增多。又出現了很多著名琴家，其中有文人如司馬相如、桓譚、蔡邕、蔡文姬等，留下了《琴道》、《琴賦》、《琴操》等琴學著述，給予琴樂以特殊的地位，強調琴樂其雅其德的文化內涵，如桓譚《新論‧琴道》曰：「八音廣博，琴德最優……古者聖賢玩琴以養心。」東漢應劭《風俗通》稱：「雅琴者，樂之統也」，突出了對於琴樂的尊崇。先秦的雅樂理論，經漢代文人儒士的琴樂修養，成就了儒家琴樂「人文化成」的理想，促進了中國古代雅樂的發展。

陰陽五行、讖緯之說，是漢代儒學的重要思想。五行的學說，原本繼承春秋戰國而來，至漢代發展而成嚴整的體系，認為天有五行，所謂金、木、水、火、土，相生相剋，生生不息，天地間萬事萬物，

莫不可納入五行的系統而得以安身立命。例如司農即為五行中的木，司農仁則五穀豐收；火為司馬，司馬尚智，使誅伐得當，天下安寧；土為司營，司營尚信，以忠信事君，四境安定；金為司徒，司徒尚義，便民以仁義行事；水為司寇，司寇尚禮，君臣長幼各以禮行事。如若五行之中任意一端不遵其職守，社會就會遭受危害，如司營為患，則人民必然叛離。在此基礎上，董仲舒進一步提出陽尊陰卑，陽貴陰賤的主張。若天、君、男、夫、德者，曰陽；若地、臣、女、妻、刑者，曰陰。前者為主為尊，後者為從為屬，陰陽主從之間的相互關係，遂形成一完整的綱常經緯。臣之事君曰臣綱，子之事父曰子綱，妻之事夫曰妻綱，從而自然納入倫理道德的範疇。這樣，陰陽五行學說，不僅要為道德綱常尋找依據，也為一個初步統一的大封建王朝的各種人人、人事關係，建立一整套新的秩序。在藝術中，這種秩序的體現，即為種種固定的陳列格式和規範的表現形態，「四神」即是典型的例子。從西漢後期開始，漢代美術中「四神」的題材十分常見，左青龍，右白虎，上玄武，下朱雀，這種位置上的固定秩序，有助於樣式化藝術語彙的錘鍊和形成，從而對中華藝術在漢代以及漢以後的發展，建立了一套較為穩定的基本模式，影響殊為深遠。

讖緯思想興起於西漢晚期，盛行於東漢。讖是預決吉凶的文字圖符，緯乃漢儒以大事禍福和治亂興廢附會儒家經書所作的斷語。讖緯的流行，與西漢末年政治的動盪相關。西漢末年，王莽被封為「安漢公」。元始五年，即西元五年，據稱掘得一塊白石，上有紅字曰「告安漢公莽為皇帝」云云，於是，王莽篡漢居攝。西元八年，符命大起，齊郡出現「新」井，未央殿前出現銅符帛圖，稱「攝皇帝當為真」之征，王莽乃改元稱帝以應「天命」，建立了新莽政權。後來成為東漢第一個皇帝的劉秀，起兵討伐王莽時，亦以讖緯為辭。據《後漢書・光武帝紀》記載，地皇三年（22），「宛人李通等以圖讖說光武

云：『劉氏復起，李氏為輔』。」後來劉秀起兵，即按此說拜李通為將軍。取得政權後，光武之行事，亦處處以讖緯為徵。建武三十二年（56）正月，光武夜讀〈河圖會昌符〉，中有「赤劉之九，會命岱宗」之詞[4]，遂即舉行泰山封禪大典。同年，又「宣佈圖讖於天下」。無論成敗，王莽頒發的「符命於天下」，光武劉秀的「圖讖於天下」，並無二致。一時流行的讖緯書籍，多達數十種，涉及天文、曆法、神靈、典章制度等等，幾乎無所不包，其中的主題，無非災異符命，實際不離天人感應和陰陽五行的範疇。東漢社會，普遍形成不甚重經論而重讖緯的社會風氣，甚至經學家和儒生也常以讖緯來講解經籍。

就讖緯的本質而言，依託的是所謂符命讖語而非義理，圖讖如此，附會「六經」的緯書亦如此，而且兩者往往相互映照，詭為隱兆。從文化源流上看來，是《易》學在漢代的延續，形成漢代儒學的一方面形態。此外，讖緯應驗必須賴於文字、圖符、儀式等形式始得以完成。這些形式，在漢代藝術中，不免留下痕跡，無論繪畫、雕刻，還是樂舞，常常感染一種神秘靈異的色彩；同時，這種色彩，也與秦始皇以來之重神仙方術，以及南方荊楚故地好巫近鬼的風習合拍，故而能在漢代社會廣為流布。

二　方士與神仙思想在藝術中的反映

作為秦帝國的始皇帝，秦始皇有一個難以捨棄的冀幸之心，即企望長生不老。於是，有方士稱東海蓬萊、方丈、瀛洲三山之上，住有仙人，並有長生不死藥。秦始皇遂先後三次派方士盧生、徐福，大肆張羅，入海求仙。入漢以後，方士們又從黃老學說中找尋理論根據，

4　〔西晉〕司馬彪：《後漢書・祭祀上》（北京市：中華書局，1965年），志第七。

後來形成了道教，方士或稱為道士，而企望羽化成仙，依舊是其宗旨。秦始皇未竟的祈願，亦為漢代的帝王繼承，如漢武帝劉徹，即寵信道士，煉造仙丹，以圖入海求蓬萊神仙，又聽信齊人「上封則能仙登天」如黃帝之言，封禪泰山，歎曰：「嗟乎！誠得如黃帝，吾視去妻子如脫屣耳。」[5] 漢武帝還大興土木，建飛廉、桂館、甘泉諸宮，並造甘露盤以迎神人到來。又在建章宮挖太液池，於其內建造蓬萊、方丈、瀛洲、壺梁四仙島。《漢書・郊祀志》記載：武帝「作甘泉宮，中為臺室，畫天地泰一諸鬼神」。〈魯靈光殿賦〉記載：「圖畫天地，品類群生。雜物奇怪，山神海靈。寫載其狀，托之丹青。千變萬化，事各繆形。隨色象類，曲得其情。」《後漢書》中，專設有方術傳，男者為覡，女者曰巫，內容多涉及占卜問卦吉凶事，以及透過巫術奉祀天帝鬼神、為人祈福免災，等等。方術的另一表現是占夢。佛教在東漢傳入中原，即先有占夢的契機，傳漢明帝曾夢見金人，項有日月光，有朝臣解釋為西方有神，其名曰佛，於是明帝遣使天竺，問其道術，圖其形，並大造佛寺於洛陽。其次如相人占星等等，亦屬此類。總之，求神拜仙的思想，在漢代社會廣為流傳，上自帝王，下至百姓，信奉甚篤。方士及方術，頗為普遍。出土的漢代帛畫及畫像磚石，於此有充分的表現。同時，方士施行方術時，有諸多禮樂、輿服等儀式伴隨，樂音繚繞，勝幡翩躚。凡此種種，對漢代藝術也有一定的影響。

「天上冥間」是秦漢人生歸宿的寄託。秦始皇、漢武帝，都沒有也不可能尋得不死藥，成仙的願望只好由生前延伸至死後，由屋宇道場轉向陵墓寢宮。死後羽化升天、成仙，固然是美好的願望，「天上」成為一個理想，然而，這個願望和理想的依託，卻是在地下的陵

5 〔東漢〕班固：《漢書・郊祀志》（北京市：中華書局，1962年），卷25上。

寢墓室，在墓室營構出來的一個意念中的「冥間」。所以，「天上」與
「冥間」，在秦漢人的心目中，實是殊途而同歸的，具體的表現，都
在於陵寢墓室中神仙靈獸、祥雲瑞氣的雕繪營建，以及相應的氛圍。

　　長沙馬王堆出土的西漢帛畫，劃分為天界、人間、冥界三個區
域，三個不同的區域匯成一個整體，主題即是羽化升天的企望。人間
與天界相呼應，是「天人合一」觀念的最好體現。天界比人間更自
由，南陽地區出土的畫像石中，作人物乘鹿車或虎車，遨遊於天界，
畫面飛動流暢，爛漫神奇。人們所追求的神仙世界，不僅充滿了奇異
的想像，也寄託著對美好感情和幸福生活的嚮往。《山海經》稱：「西
王母其狀如人，豹尾虎齒而善嘯，蓬髮戴勝。」然而，在漢代出土的
畫像石中，西王母居仙山樓閣，一變而為雍容華美的貴婦人，形容和
善親切。又有羿請不死之藥於西王母，後為嫦娥竊取升仙奔月的描
繪，也是對長生不死美好願望的體現。

　　由秦而西漢、東漢，墓葬形制雖有變化，但厚葬的風習卻是相同
的。隨著近現代考古學的發展，一百年來，大量秦漢墓葬的發掘，各
種文物的出土、整理與研究，為我們留下了豐富的藝術史資料。其
中，最為重要者，首推驪山秦始皇陵文物。秦始皇陵規模宏大，墓葬
可謂空前絕後，折射出始皇帝一統天下的抱負。至於漢墓，則以數量
之眾多、出土文物之豐富多彩而形成比較完備的系列。古代儒家重視
孝道、追念先輩的觀念，與道教祈求羽化成仙的觀念，兩相契合，在
兩漢墓葬中有充分的反映。今天我們所能見到的漢代藝術史實物資
料，幾乎全部是出自墓葬的文物。大量漢代畫像石、畫像磚、壁畫、
陶俑、陶塑，都是墓室的組成部分及隨葬品，它們並不指望給生人觀
賞，卻營造刻畫得十分豐富多彩、生動精妙，正是對冥間世界寄予天
真幻想與虔誠願望的結果。在這個冥間的藝術世界裡，既飽含著神仙
色彩的華美靈動，又洋溢著世俗生活的溫馨樸實。道家的超逸出塵，

儒家的忠孝仁義，共處於一室。北方的車馬雄強，南方的靈獸詭異，合二為一。此外，如陵寢前地上的石雕，大量從墓內出土的隨葬陶瓷、漆器、銅鏡、玉飾、鐘磬，以及借畫像石、畫像磚、墓室壁畫而保存下來的歌舞、伎樂形象資料，都出於漢墓考古的成果，為漢代藝術史研究提供了豐富的材料。進而，對所有這些藝術形態的歷史分析，或多或少，均不能不考慮「天上冥間」的觀念格式和精神氛圍。

秦漢具一定規模的墓葬，墓室內除安放棺槨、禮玉及飲食器外，常常有不少陶製俑及牲畜、家禽、樓閣等隨葬明器。俑是替代人殉制度的產物，是秦漢墓中重要的隨葬品。從秦漢墓陶俑的一般形態看，數量、規模、造型特徵都非常突出的兵馬俑，充分體現了秦漢帝國雄強英武的氣象。除著名的秦始皇陵兵馬俑外，陝西咸陽楊家灣漢墓出土有逾三千件兵馬俑，徐州獅子山漢墓出土有近千件兵馬俑，均有代表性。此外還有各種陶俑，如侍立俑、樂舞俑、說唱俑、庖廚俑等等，姿態不同，著裝不同，形象也不同。漢俑體量雖遠不及秦始皇陵兵馬俑，但神情姿態的刻畫與表達，在細節上亦有獨到的藝術成就。

另外，畫像石、畫像磚，是漢代藝術中很有代表性的藝術門類。陵墓藝術凝注著人們對人生歸宿的深切感念，為了寄託「永壽無疆」的願望，人們打造堅實牢固的磚石，雕塑繪製，砌成墓室，或建成享祠、門闕，並逐漸形成定制。這種畫像石、畫像磚，從出土資料來看，最早者時屬西漢末期，盛行於東漢。其中畫像磚多集中於四川一帶，畫像石分佈較廣，山東、河南、四川、江蘇、陝西、浙江等地均有發現。這些地區當兩漢富庶之地，工商業發達，多大官僚、大地主、大商人，故有餘力建造冥宅大墓。

第四節　秦漢審美精神與藝術特徵

一　沉雄博大的泱泱氣度

　　秦朝是中國歷史上第一個大一統的帝國王朝。秦始皇橫掃六合，雄闊南北，氣勢之盛，魄力之大，前所未有。漢朝取代了秦朝的江山，總結了先秦一千餘年的文化，拓展了中國的疆域，初步完成了民族的融合，鞏固了中央集權的統治，發展了以農業為主體的社會經濟，其國勢不讓於強秦，其國力更加雄厚。於此「秦皇漢武」泱泱大國風範之下，秦漢藝術也自然具有一種「天地有大美而不言」、沉雄博大的氣度。「大風起兮雲飛揚，威加海內兮歸故鄉，安得猛士兮守四方！」這是漢高祖劉邦的〈大風歌〉，歌如此，舞樂亦如此。三百里阿房宮，固然宏偉壯麗；圓徑不過數寸的鏤雕螭龍玉璧，也同樣具有博大的氣象。秦陵漢宮，不拘於體量大小，都體現出一以貫之的藝術精神。若《淮南子・泰族訓》所云：「見日月光，曠然而樂，又況登泰山，履石封，以望八荒，視天都若蓋、江河若帶，又況萬物在其間者乎！其為樂豈不大哉！」可以形容秦漢藝術精神的大度。

　　「西風殘照，漢家陵闕」，秦漢壯麗雄偉的陵寢宮闕，是大國精神最直觀的反映。秦始皇統一天下以後，為顯示其雄才大略和功垂萬世的皇威，大造宮殿、陵寢。《史記・秦始皇本紀》記載：秦始皇三十五年（前212），「乃營作朝宮渭南上林苑中。先作前殿阿房，東西五百步，南北五十丈，上可以坐萬人，下可以建五丈旗。周馳為閣道，自殿下直抵南山。表南山之顛以為闕。為復道，自阿房渡渭，屬之咸陽，以象天極閣道絕漢抵營室也。」阿房宮雖然沒有完工，但由近年對遺址夯土臺基進行發掘所得的資料，可知文獻所載似不虛。出

土的秦始皇陵兵馬俑群，亦足以證實，秦始皇的好大喜功幾乎是空前絕後的。漢朝之開國，重視氣象，漢相蕭何治未央宮，啟奏漢高祖劉邦語曰：「天子以四海為家，非令壯麗亡（無）以重威，且亡（無）令後世有以加也。」[6]《西京雜記》卷一記載：「漢高帝七年，蕭相國營未央宮，因龍首山制前殿，建北闕。未央宮周回二十二里九十五步五尺，街道周回七十里；臺殿四十三：其三十二在外，其十一在後宮；池十三，山六，池一、山一亦在後宮，門闥凡九十五。」不僅場面宏大，而且「金鋪玉戶」，裝飾鋪陳極其富麗堂皇。兩千餘年以後的今天，秦之阿房宮，漢之未央宮，以及許多在史籍中有記載的著名宮殿，均已毀滅，然而，從尚存於世的漢代陵前石闕，天祿、辟邪石雕，我們仍可以領略到秦漢藝術的沉雄博大。至今仍立於四川、河南的幾處漢代石闕，是可以代表漢代造型藝術典範的紀念性豐碑，其典雅凝重的造型，洗練精緻的結構，以小見大的氣勢，歷兩千年滄桑而愈見神采，足令每一個對中國歷史心領神會的人，有「念天地之悠悠，獨愴然而涕下」之感慨。

秦皇漢武，固然英武雄強，西楚霸王困于垓下，夜聞四面楚歌，不勝蒼涼，遂慷慨悲歌：「力拔山兮氣蓋世，時不利兮騅不逝。騅不逝兮可奈何，虞兮虞兮奈若何！」[7]愴雄悵惘，哀而不傷，猶是凜凜然一派英雄本色。金戈鐵馬，雄走飛揚，乃一個時代的精神，從而也使秦漢藝術感染了一種無法取代的、流動蒼勁的氣勢。

據〈三輔黃圖〉記載：秦始皇營朝宮於渭南上林苑中，「可受十萬人，車行酒，騎行炙，千人唱，萬人和」。漢代朝野，尚歌舞宴樂。鴻門宴上項莊的一曲劍舞，英姿勃勃，寓意深遠。宮廷與豪宅，

6 〔東漢〕班固：《漢書‧高帝紀》（北京市：中華書局，1962年），卷1下。
7 〔西漢〕司馬遷：《史記‧項羽本紀》（北京市：中華書局，1959年），卷7。

多流行巾舞。民間則好盤鼓舞和長袖舞。這些舞蹈，或手執長巾、長綢而舞，或腰裙繫帶，身著窄衣長袖而舞。基本的舞蹈語言，即以飄長的綢帶或衣袖，在迴轉飛舞中，體現矯健的動勢、流走的韻律與悠揚的節奏。出土數量甚多的漢代畫像磚、畫像石和壁畫，其中舞樂、百戲等畫面，都刻畫得活潑靈動，而又富於節奏、氣韻。這些作品，詳實地記錄了歌舞、伎樂、百戲等表演藝術的特點，也反映出漢代造型藝術對動態的喜愛，以及相應表現手法上的成熟和精到。秦漢藝術總結先人手法，創造了一種獨特的矯捷流走、最能表現動勢的造型藝術語彙，從著名的龍虎瓦當紋樣，可以知微。較之先秦青銅器流轉繁密的紋飾模式，秦漢圖像，少了猙獰森然，多了陽剛雄健。綜觀秦漢美術作品，大者如洛陽出土的西漢石獸，四川雅安高頤墓前的石獅，陝西霍去病墓石刻躍馬；小者如甘肅雷臺出土的銅質「馬踏飛燕」，漢代龍鳳紋瓦當，以及西漢南越王墓鏤雕螭龍玉飾等，雖各有不同的造型手法和巧妙的意趣，但共通之處，是貫穿其中的雄勁、矯捷、流轉、遒美的氣象。

二　神與物遊的審美境界

天人感應，神與物遊，是先秦古風在漢代的體現。兩漢期間，舞樂、詩畫的比興之道，經由「天人感應」之說，很自然地被納入了五行和讖緯的漢儒系統，並與以崇尚自然神靈為基礎的、靈異詭奇的南方荊楚文化，交匯融合，衍生出漢代獨特的神與物遊、追風入麗的審美境界，形成了漢代藝術神采飛揚、與自然交融的特點。若《淮南子・俶真訓》所云：「夫目視鴻鵠之飛，耳聽琴瑟之聲，而心在雁門之間，一身之中，神之分離剖判，六合之內，一舉而千萬里。」形聲心神，渾然一體。

　　西漢董仲舒，有系統地提出了「天人感應」和「天人合一」的學說，為神與物遊的觀念提供了理論基礎。天人感應的哲學，落實到「人情」二字上，則進入一審美的範疇。董仲舒《春秋繁露‧陽尊陰卑第四十三》稱：「夫喜怒哀樂之發，與清暖寒暑，其實一貫也。喜氣為暖而當春，怒氣為清而當秋，樂氣為太陽而當夏，哀氣為太陰而當冬。四氣者，天與人所同有也，非人所能畜也，故可節而不可止也。節之而順，止之而亂。人生於天，而取化於天。喜氣取諸春，樂氣取諸夏，怒氣取諸秋，哀氣取諸冬，四氣之心也。」這樣，萬物的有靈與人倫的有情，在天人感應和天人合一的撮合下取得了交流，這是非常重要的審美認識基礎。後世如南朝劉勰《文心雕龍‧物色》曰：「春秋代序，陰陽慘舒，物色之動，心亦搖焉。」北宋郭熙《林泉高致‧山水訓》曰：「身即山川而取之，則山水之意度見矣……春山淡冶而如笑，夏山蒼翠而如滴，秋山明淨而如妝，冬山慘澹而如睡……春山煙雲綿聯，人欣欣；夏山嘉木繁陰，人坦坦；秋山明淨搖落，人蕭蕭；冬山昏霾翳塞，人寂寂。」究其原因，皆始於天人感應之說。漢代藝術史中，喜春哀冬的天人感應關係，呈現為一種質樸未覺的情狀，或帶有濃郁的靈詭、神異色彩，如雷公電母、金烏玉兔，或信手拈來，皆萬物有靈，物我答應。漢樂府詩〈有所思〉云：「從今以往，勿復相思。相思與君絕！雞鳴狗吠，兄嫂當知之。妃呼狶！秋風蕭蕭晨風颸，東方須臾高知之。」又如漢樂府詩〈南山石嵬嵬〉通篇以木喻人，〈枯魚過河泣〉通篇以魚擬人，都使讀者有蝶夢莊周的聯想。這種渾然天真、神與物遊的觀念，一經納入天人感應的系統，便為後世物我之間的審美觀照奠定了理論的基礎。

　　神與形化，文情理通，是漢代文學藝術觀念的理性歸納。《史記‧樂書》云：「凡音由於人心，天之與人有以相通，如景之象形，響之應聲。」漢代理論中，心、神等審美範疇被發揚出來，並與聲、

形等範疇形成對應，這是漢代美學的重要內容。成書於西漢的《淮南子》，在這個方面已經有成熟的認識。《淮南子‧原道訓》稱：「形神氣志，各居其宜，以隨天地之所為。夫形者生之舍也，氣者生之充也，神者生之制也。一失位則三者傷矣。」「故以神為主者，形從而利；以形為制者，神從而害。」《淮南子‧說山訓》曰：「畫西施之面，美而不可說；規孟賁之目，大而不可畏；君形者亡焉。」《淮南子‧說林訓》曰：「使但吹竽，使工厭竅，雖中節而不可聽，無其君形者也。」徒有常形而無「君形」的繪畫、音樂，終不能使觀者動容，聞者中聽。這一認識，對於魏晉時期重要的傳神理論，影響最深。考察漢代藝術的歷史，畫像刻畫的生動，長袖當舞的神韻，絲竹歌詠的抑揚，皆因於自然而然的「神與形化」之功。《淮南子‧精神訓》稱：「故心者，形之主也；而神者，心之寶也。」《淮南子‧繆稱訓》曰：「心哀而歌不樂，心樂而哭不哀。」可知，歌舞音樂的哀樂，繫於心而發乎情。文、情之間有著內在的血脈關係，《淮南子‧繆稱訓》曰：「文者，所以接物也，情繫於中而欲發外者也。以文滅情則失情，以情滅文則失文。文情理通，則鳳麟極矣。」這種「文情理通」的理論，深化了我們對於漢代藝術語言和情感體驗之間關係的理解。關於這一理論的揭示，西漢末揚雄（前53-18）《法言‧問神》所云：「故言，心聲也；書，心畫也。聲畫形，君子小人見矣。」最為精闢。

三　矛盾衝突的傳奇色彩

秦始皇為了強化思想統治，下令焚燒《秦記》以外的列國史籍。這種生硬的手段，其實絲毫不能阻擋秦朝政權的滅亡。自漢以後，凡改朝換代，對前朝史籍，不僅採取存以為鑒的態度，更組織史家為前

朝修史。「慎終追遠，民德歸厚」，尊重歷史是中華文明的優秀傳統，中國史學的成熟，以西漢武帝時期史官司馬遷著《史記》為代表。《史記》是中國第一部「通古今之變」的史書，上自傳說中的黃帝，下迄當朝漢武帝，開創了紀傳體史書的範例。《史記》凡一百三十篇，五十二萬餘字，分為本紀、表、書、世家、列傳幾部分，其中「世家」三十篇，「列傳」七十篇，包括很多具傳奇色彩的人物傳記和歷史故事，描寫又極洗練生動，由此形成「傳奇故事」格式的雛形，並為漢代以及漢代以後的文學藝術創作，提供了大量的經典題材。

綜合而言，漢代藝術常常表現出著意敘述故事、表現情狀的特點。在漢代的壁畫、畫像磚、畫像石等美術作品中，有很多直接取材於《史記》中的故事，如「荊軻刺秦王」、「鴻門宴」等等。敘述故事和表現情狀，在表演性的舞樂角抵戲藝術與繪畫雕刻類造型藝術中，各有不同的表達方式。前者往往通過起承轉合的完整故事結構，鋪陳矛盾衝突的發展過程，並根據角色的性格和情節的需要，錘鍊出生動、獨特、精湛的表演藝術語彙。後者則通過選取故事情節中有代表性的人物和場面，根據人物性格和事件氛圍，創作傳神而富於表現力的畫面，以及典型的樣式化造型。漢代藝術中的許多特徵，都與其敘事的要求有密切的關聯，如漢代墓室壁畫、畫像磚、畫像石的構圖格式，就是典型的例子。再如漢代「大曲」，每節歌唱之間，或有停頓，謂之「解」；或另加入華麗婉轉的抒情曲，謂之「豔」；或接一段緊張快疾的唱曲，以應和迅捷的舞步，謂之「趨」；最後再帶上一段作為收束結尾的「亂」。大曲中的解、豔、趨、亂，是樂曲節奏控制要求和結構完善的需要，這些手法，與傳奇故事的鋪陳規律有很多相通的地方。

《史記》所寫人物，從聖賢、帝王、將相、列女到說客、遊俠、方士、倡優；所記事件，由戰爭政變到歌舞宴飲，人無大小，事無巨

細，皆能拈出傳奇故事最精彩的所在，並以鮮明精練的文字表出。其中如〈信陵君列傳〉、〈廉頗藺相如列傳〉、〈刺客列傳〉、〈項羽本紀〉等，單獨來看，都是非常精彩的敘事文章，篇篇結構嚴整，匠心獨具，人物性格鮮明，言行生動、典型，文辭簡練精當。《史記》的這些文學化的特點，在漢代的歌、舞、樂、戲，以及美術作品中，都有不同程度的反映。東漢初年，班彪、班固父子繼承《史記》的體例，編著《漢書》，成為與《史記》相稱的正史典範，其中敘事作傳的手法亦與《史記》相類。

　　東漢張衡（78-139），精思博識，十年乃成〈西京賦〉、〈東京賦〉，除鋪寫了大量山川、宮室、禽獸、花草外，還描摹了許多商賈、遊俠、辯士、角抵、百戲、大儺、方相瑣事。其中〈西京賦〉記載了「東海黃公」的故事：「東海黃公，赤刀粵祝。冀厭白虎，卒不能救。挾邪作蠱，於是不售。」這個角抵戲，已有起伏跌宕的完整故事情節。漢樂府民歌中，敘事性詩歌佔有很大的比重，而且是漢樂府詩的精華所在，如〈病婦行〉、〈東門行〉、〈孤兒行〉、〈陌上桑〉、〈豔歌行〉、〈上山采蘼蕪〉、〈十五從軍征〉等等。傳世古琴曲〈廣陵散〉，最初約出現在漢代，東漢蔡邕《琴操》記載了有關的故事：戰國時聶政為報父仇，以十年工夫學成絕世琴藝，並借此進宮，刺殺了韓王。蔡邕更多強調聶政的絕世琴藝，情節上與《史記·聶政本傳》略有出入，但故事情節的跌宕卻可以表為經典，堪與〈荊軻刺秦王〉媲美。漢代武梁祠畫像石有〈聶政刺韓王圖〉。

　　在表現故事及矛盾衝突的手法上，美術與詩歌、表演藝術不同，它必須選取最能凸顯主題和事態發展關鍵的瞬間，並運用生動傳神的造型手段將其表現出來，這對於繪畫、雕刻藝術語彙的錘鍊提出了很高的要求。漢代美術中數量巨大的敘事題材畫像磚、畫像石和壁畫，使得這一要求之下的造型藝術創作，爭豔鬥麗，繪畫、雕刻藝術獲得

了很大的發展，中國美術的敘事性畫面形態，也從中得以總結出了初步的結構模式和造型樣範。

四　鋪張華麗的藝術風格

戰國末期，楚國宋玉變屈原之騷為賦，開鋪張之先河。秦末戰亂，楚人興漢，南北文化交融，漢代文化中，廣泛地滲透著豐富的楚文化精神。漢初，枚乘（？-前140）作〈七發〉，文辭層層鋪疊，確立了漢賦的基本格式。其後，如西漢的司馬相如（前179-前117），東漢的班固、張衡等，是著名的賦家。楚騷漢賦，或艱澀古奧，或沉雄典雅，或婉轉妍美，皆不離鋪張堆疊的手法和華麗繁縟的辭藻。漢賦所展現的鋪張華富、侈麗閎衍的作風，也浸淫及於漢舞、漢樂、漢畫、漢錦，形成為一種漢代藝術的顯著風格。

「眾色炫耀，照爛龍鱗」，是司馬相如〈子虛賦〉中的句子。兩漢文章，修飾、華彩臻於極致。《西京雜記》引羊勝〈屏風賦〉云：「屏風鞈匝，蔽我君王。重葩累繡，杳璧連璋。飾以文錦，映以流黃。畫以古烈，顯顯昂昂。藩後宜之，壽考無疆。」司馬相如〈長門賦〉略云：「刻木蘭以為榱兮，飾文杏以為梁。羅豐茸之遊樹兮，離樓梧而相撐。施瑰木之欂櫨兮，委參差以槺梁。時彷彿以物類兮，象積石之將將。五色炫以相曜兮，爛耀耀而成光。致錯石之瓴甓兮，象玳瑁之文章。張羅綺之幔帷兮，垂楚組之連綱。」都是華麗無以復加的鋪寫。《後漢書·梁統列傳》附梁冀傳記載了權貴鬥富的奢華：「冀乃大起第舍，而壽亦對街為宅，殫極土木，互相誇競。堂寢皆有陰陽奧室，連房洞戶。柱壁雕鏤，加以銅漆；窗牖皆有綺疏青瑣，圖以雲氣仙靈。臺閣體周通，更相臨望；飛梁石蹬，陵跨水道。」出土文物方面，於楚國故地長沙出土的馬王堆西漢墓帛畫，構圖繁密，描法流

暢婉轉，使用朱砂、石青、藤黃、銀粉等多種顏料，渲染渾厚，敷色絢爛富麗。同墓出土的漆棺，遍繪祥雲、瑞獸、仙人、雲雀、山川等圖案，黑地朱彩為主，輔以瀝粉堆金，色相濃烈，雲龍漫捲。馬王堆出土的漢錦，花、地紋交織，形成完美的隱紋效果，紋樣有幾何形紋、花葉紋、茱萸紋、孔雀紋、豹紋等，織法精緻，流美典麗。新疆樓蘭古城出土的漢錦，織「延年益壽」、「長樂光明」、「廣山」等文字為裝飾，輔以龍螭、虎豹、麒麟、辟邪、祥雲、水波、回紋、方點種種紋樣，或褐地而作黃藍二色顯花，或藍地而作黃、綠、褐三色顯花，華紋彩飾，交織輝映，很有代表性。洛陽出土的卜千秋西漢墓壁畫，墓頂滿布日、月、星、雲、女媧、伏羲、四神、仙女，勾描流轉，又平塗朱紅、淡赭、淺紫、石綠諸色，色澤豐富典麗。山東沂南畫像石、肥城畫像石、武氏祠畫像石，均為石刻，雖非彩繪，然畫面緊密繁複，凡宴樂百戲，龍車仙人，駕雲翔天，天上人間，陰陽交錯，充滿奇幻流美的意象，亦為漢代藝術奢華風格的表現。

　　秦漢藝術以大一統國家和文化為背景，以「書同文」為準繩，終結了先秦文化禮教合一、圖文同體的古典形態。「援道入儒」的通達與「六經注我」的不拘，營造了系統開放的漢代儒學，並將其定於一尊，促進了秦漢藝術在楚漢交匯、中外融合的時代潮流中其門類、形制、手法、語彙的初步分化，從而開始了中國古代藝術以「文」化「典」、「文質彬彬」的歷史紀元。

（劉興珍、李永林）

第四章
三國兩晉南北朝

　　從三國、兩晉到南北朝，這短短的四百年，是中國歷史上最難描述的時代。此時，秦漢雄風已逝，而盛唐氣象未至，在這兩大盛世之間，古老的中華帝國四分五裂，任兵家縱橫，鐵蹄踐踏。在這血與火的時代裡，從汙淖與罪惡中，卻產生了足以與任何「太平盛世」媲美的光明璀璨的思想之花和雄奇瑰麗的藝術之果。它破壞與建設並存，光明與黑暗同在，分裂與融合共時。一方面，世風澆漓、道德淪喪，過去被尊崇、遵守的思想、觀念、秩序、風俗如衰柳敗絮，被棄之路旁；另一方面，宗教普及，新思想、新思潮和種種「時髦」的行為層出不窮，流行一時。一方面，士大夫或文人們或苟活於亂世，或在清談中耗擲著生命；另一方面，虔誠而又才華橫溢的佛教藝術家們，卻正在一鑿一斧地創造著雲岡和龍門的奇蹟。中國人的鮮血與智慧在這短短的四百年裡像黃河之水一樣流淌、奔湧、噴瀉，在無數生靈被無情湮滅的同時，一座輝煌耀眼的藝術大廈突兀而起，傲視穹蒼。

　　從此時起，以曹丕《典論》、陸機《文賦》、劉勰《文心雕龍》等為代表的文藝思想卓然獨立，提出了一系列諸如「文以氣為主」的命題，完成了從「詩言志」到「詩緣情」的過渡，使在先秦時代表一切藝術的「樂」，開始擺脫了「禮」的桎梏，在中國歷史上首次祭起了「為藝術而藝術」的大旗，而且，幾乎所有的藝術門類都在此時經歷了一條「思想解放」——「個性張揚」——「藝術獨立」的道路而各自獨立。

　　從此時起，隨著玄學的興起和佛教、道教的傳播，傳統儒學受到挑戰而宗教文化開始成為中華文明的重要組成部分。在當時社會上蔓延的「厭世」情緒和「放誕」的生活方式，除了消極的一面外，還存在著經常被忽略的另外一面：正是由於厭倦今生和嚮往來世，人們才會在藝術領域根本擯棄急功近利的行為，懷著極大的熱情和毅力去創造如雲岡、龍門那些在今生不可能看到結果的偉大作品；也正是由於一部分文人、藝術家們的「驚世駭俗」，那時的藝術才能從傳統觀念的重壓下站起，具備獨立的性格。從此時起，以「畫聖」顧愷之、「書聖」王羲之等為代表的大藝術家們橫空出世，垂範永則，為其後中華藝術的發展照亮了道路。

　　從此時起，中國文化開始形成了明顯的「南北之別」。

第一節　紛亂分裂的歷史現實及其文化風格的形成

一　社會動盪與民族融合

1 歷史發展概況

　　這一歷史時期，如果細分的話，可以分為三國、西晉、東晉十六國和南北朝這四大段。三國的開始，有兩種不同的演算法：一是以東漢政權的崩潰為標誌[1]；一是以文帝曹丕正式稱帝（220）為標誌。而南北朝的結束，也有兩種不同的演算法：一是隋建國的西元五八一年，一是隋最終平陳的西元五八九年。如果從漢靈帝死算起，到隋最終統一為止，這期間整整四百年。

1　這也有兩種演算法：一是漢靈帝駕崩的西元一八九年，一是漢獻帝即位的西元一九〇年。

　　在三足鼎立的魏、蜀、吳中，魏建國最早，自西元二二○年至二六五年，共享國四十五年，歷三代五帝。孫吳存國時間最長，從孫權稱吳王（222）至孫皓降晉（280），共五十八年，歷三代四帝。蜀漢只有劉備、劉禪二代，享國四十二年（221-263）。

　　西晉從西元二六五年建立起，經歷了十餘年的爭戰才獲得短暫的統一。但武帝死後，戰禍又起，內亂頻仍，而由此引發的少數民族軍隊的參戰，不但使存國五十年，歷三代四帝的西晉終於毀於一旦，而且從此將黃河流域拖入了一個長達一百二十年的漫長戰爭中。晉室南渡之後，漢文化的中心開始轉移到南方。而東晉時的中原地區，則成了十六國逐殺的戰場。十六國大都由少數民族首領建立，被過去的史家稱為「五胡十六國」，所謂「五胡」，是指匈奴、鮮卑、羯、氐、羌這五個在當時影響較大的少數民族。而「十六國」因其存國時間或短或長，又政權更迭迅速，並牽扯多個民族，為了敘述方便，特列下表：

十六國興亡表[2]

國名	創建人	民族	年代	滅於何國
漢・前趙	劉淵	匈奴	304-329	後趙
成漢	李雄	巴氐	304-347	東晉
前涼	張寔	漢	317-376	前秦
後趙	石勒	羯	319-351	冉魏
冉魏	冉閔	漢	350-352	前燕
前燕	慕容皝	鮮卑	337-370	前秦
前秦	苻堅	氐	350-394	後秦
後秦	姚萇	羌	384-417	東晉

2　此表錄自中國國家博物館中國通史陳列館。

國名	創建人	民族	年代	滅於何國
後燕	慕容垂	鮮卑	384-407	北燕
西燕	慕容泓	鮮卑	384-394	後燕
西秦	乞伏國仁	鮮卑	385-431	夏
後涼	呂光	氐	386-403	後秦
南涼	禿髮烏孤	鮮卑	397-414	西秦
南燕	慕容德	鮮卑	398-410	東晉
西涼	李暠	漢	400-421	北涼
夏	赫連勃勃	匈奴	407-431	吐谷渾
北燕	馮跋	漢	409-436	北魏
北涼	沮渠蒙遜	匈奴	401-439	北魏

　　雖然，從這冰冷的表格中人們已感受不到歷史的嚴酷，但僅從必須列表才能使讀者對這一時期的概況有所瞭解這件事本身，也多少可以感受到一點那個時代激烈動盪的程度了。縱觀中國歷史，在中原大地上，從來也沒有過一個時代像此時期這樣同時並存這麼多的民族政權。亂世之中，常有今日為寇，明天稱王之事；也見慣了今夕堂上皇，明晨階下囚的滄桑之變。其中雖然也有前秦苻堅因任用漢人王猛而形成的「百姓豐樂」的短暫安定局面，但在大部分時間裡，整個黃河流域都是一個大戰場。各民族的統治者對下層人民的殘酷剝削和不同民族間的血腥仇殺，更使中國北方各族人民長期生活在水深火熱之中。這種殘酷的社會現實，一方面必然造成對文化人和文明的摧殘；一方面卻也使藝術家對人生的思考趨於深刻，從反面推動了藝術表現力的發展，尤其對宗教藝術的空前發展起了某種催化的作用。

　　晉元帝在豪門士族的支持下開始偏安江南，代之而起的宋、齊、梁、陳，繼承了漢文化的主流，亂世之中的「元嘉之治」雖非中興，

但也促成了江南經濟、文化的繁榮。雖然東晉的數次「北伐」均未奏效，但著名的「淝水之戰」後，前秦隨即瓦解，北方重又陷入混亂之中。拓跋氏於西元四三九年伐北涼，重新統一了中原之後，大規模推進漢化政策，使北方的經濟得到復蘇，形成了南北朝長期對峙的局面，也最終促成了中國文化在風格上至今仍在的「南北」之別。

2 三國兩晉南北朝政治經濟形勢概述

董卓之亂後，東漢帝國迅速瓦解，各地群雄擁兵自重，積極擴張勢力，形成地方割據，並互相爭戰，以致中原殘破，民不聊生。加上連年的自然災害，社會生產遭到嚴重破壞，不但百姓沒有飯吃，許多地方割據勢力的軍隊也因缺乏糧食而被拖垮。史載，當時袁紹軍隊在河北靠吃桑葚過活；袁術軍隊在江淮一帶靠吃蚌蛤蒲蛹過活[3]；曹操軍隊在山東乏食，他的軍糧中，竟混有人肉乾![4]人們常把黑暗的社會稱為「人吃人」的社會，但只要不是精神變態者，正常人一般不可能以同類為食。但在漢魏之際，「人吃人」卻是一個歷史的真實和普遍的社會現象。翻開歷史典籍的這一頁，滿目盡是「歲大饑，人相食」、「民人相食，州里蕭條」、「人相食啖，白骨委積，臭穢滿路」、「饑餓困踧，吏士大小自相啖食」之類的文字。

「出門無所見，白骨蔽平原」的詩句，不是個別詩人的想像和誇張，而是一個時代悲劇特徵的如實描述。西京長安，是西漢建設了兩百年的泱泱帝都，當其盛時，可謂當時世界上最繁盛的城市之一。但

3　〔西晉〕陳壽《三國志‧魏志‧武帝紀》卷一注：「自遭荒亂，率乏糧谷，諸軍並起，無終歲之計。饑則寇略，飽則棄餘，瓦解流離，無敵自破者不可勝數。袁紹之在河北，軍人仰食桑葚；袁術在江淮，取給蒲嬴。民人相食，州里蕭條。」
4　〔西晉〕陳壽《三國志‧程昱傳》裴松之注：程昱為曹軍籌措軍糧，乃「略其本縣，供三日糧，頗雜以人脯」。

在董卓及部將李傕、郭汜亂後,這座數十萬戶人口的都城,竟在兩三年的時間裡成為一座空城![5]東都洛陽,也是在劫難逃。董卓挾帝西遷時,曾徙人戶西行,以致洛陽「二百里內,無復孑遺」。當漢獻帝於西元一九六年又逃回洛陽時,所看到的已是「宮室燒盡,街陌荒蕪,百官披荊棘,依丘牆間……尚書郎以下自出樵采,或饑死牆壁間」。[6]

　　在這樣一種情況下,誰能夠在某種程度上恢復生產,給人民和軍隊一口飯吃,誰便能得到擁護。曹操看到在生產力與社會結構遭到嚴重破壞的同時,依然存在著恢復生產的潛在因素,這就是一方面赤地千里,無人耕種;一方面流民如潮,無地可耕。於是,他大興屯田,大修水利,用強制的手段把背井離鄉的流民集中起來,編制成「屯」,強迫他們在荒蕪的土地上耕種。「屯」中的勞動者被稱為「屯田客」,屯田客如有逃亡,抓回後以軍法治罪。除民屯外,曹操還命軍隊及其家屬屯田,是為「軍屯」。大興屯田之後,形勢很快好轉,當年便「得穀百萬斛」。據《晉書‧食貨志》載,當時「淮南淮北,皆相連接,自壽春到京師,農官兵田,雞犬之聲,阡陌相屬」。曹操的屯田制度與「唯才是舉」的用人制度,不但使他得以在北方站穩腳跟,兼併群雄,平定半壁江山,成為三國時最成功的政治家[7],更重要的是,他重「才」輕「德」的用人標準,還直接刺激了士人的狂誕之風與社會上自由思想的流行,對其時藝術的覺醒產生了巨大的推動作用。曹丕之時,「唯才是舉」的政策變成了「九品中正」的選舉方

5　〔唐〕房玄齡等《晉書‧食貨志》:「長安城中盡空,並皆四散。二三年間,關中無復行人。」《三國志‧魏志‧董卓傳》:「時三輔民尚數十萬戶,傕等放兵劫掠,攻剽城邑,人民饑困,二年間相啖食略盡。」

6　〔西晉〕陳壽:《三國志‧魏志‧董卓傳》(北京市:中華書局,1959年),卷6。

7　〔西晉〕陳壽《三國志‧魏志‧武帝紀》裴松之注引《魏書》:「是歲,乃募民屯田許下,得穀百萬斛。於是州郡例置田官,所在積穀,征伐四方,無運糧之勞,遂兼滅群賊,克平天下。」

法。舉薦之權集中在豪門世族手中,造成了「上品無寒門,下品無世族」的局面。

在西晉滅吳統一全國時,經濟得到了很大的恢復。[8]世家地主莊園迅速發展,憑借著對依附於莊園的農業勞動者的殘酷剝削,一個個世家豪族成為有政治、經濟特權的、相對獨立於國家的社會單位。同時,世家豪門用巧取豪奪的手段集中了大量社會財富,造成了一個與不久前「人吃人」的悲慘局面同樣令人瞠目、同樣登峰造極的奢侈時代。晉武帝、晉惠帝的驕奢昏庸到了令人哭笑不得的地步[9],而大官僚石崇與外戚王愷的「鬥富」,更在歷史上留下了驚人的一筆。[10]當太傅何曾一頓飯便要費金「萬錢」而還要慨歎「無下箸處」的時候,人們很難相信連「尚書郎」還要「自出樵采」的窮日子就發生在不久之前。巨大的社會災難和頻繁的生活變化使人生的短促與無奈顯得格外突出。中國人對生、死、盛、衰的體會和思考,從來沒有這麼真切和集中。這種深切領悟「人生須臾」的集體潛意識在歷史中留下了難以磨滅的印記,在文學藝術中有大量集中的表現。知識分子的「清談」、「放誕」和貴族階層的揮金如土、窮奢極侈不過是相同的社會心理積澱在文化生活和社會生活中兩種不同的折射而已。而在「九品中正」制度下的大地主莊園,幾乎都養有伎樂班子,大莊園主成為音樂

8　〔東晉〕干寶《晉紀・總論》:「太康中……牛馬被野,餘糧委畝,行旅草舍,外閭不閉,民相遇著如親,其匱乏者取資於道路。故當時有『天下無窮人』之諺。」

9　〔唐〕房玄齡等《晉書・胡貴嬪傳》稱:晉武帝「多內寵。平吳之後,複納孫皓宮人數千。自此掖庭殆將萬人,而並寵者甚眾,帝莫知所適。常乘羊車,恣其所之,至便宴寢。宮人乃取竹葉插戶,以鹽汁灑地,而引帝車」。《晉書・惠帝紀》載:天下荒亂,民多餓死,他聽說民無糧充饑,問:「何不食肉糜?」

10　〔唐〕房玄齡等《晉書・石崇傳》言石崇:「財產豐積,室宇宏麗。后房百數,皆曳紈繡,珥金翠。絲竹盡當時之選,庖膳窮水陸之珍……愷以飴澳釜,崇以蠟代薪。愷作紫絲布障四十里,崇作錦布障五十里以敵之。崇塗屋以椒,愷用赤石脂。」

舞蹈藝術的「恩主」，這也在當時的社會條件下，使表演藝術得到了
保存、普及和提高。

西晉統治階級的荒淫無道，促成了晉末的又一次大動亂。從統治
階級內部的「八王之亂」，到席捲全國的流民暴動，與北方少數民族
的起事一起構成了舊史家所謂的「五胡亂華」的前奏。

3 空前的民族戰爭與民族融合

長期以來，北方遊牧民族的騷擾和入侵是中原農業文明的心腹之
患。西漢對北方作戰取得很大勝利，長期威脅北方邊疆的匈奴，被擊
敗分裂，北匈奴西徙，南匈奴內附。內附的匈奴族人，多半與漢族雜
處，一方面保持著部落組織；一方面要受所在郡縣的管轄。[11]散居在
西北邊境各郡的氐族、羌族等少數民族的情況與匈奴大體相似。這些
原來的遊牧民族在與漢人雜居後，逐漸由單純的遊牧經濟向農耕經濟
過渡，不少下層匈奴人充當漢族豪門的屯田客，而匈奴酋長自稱是漢
朝的外孫，所以冒姓「劉」，已顯其「漢化」的端倪。

漢末以來，因為北方各族善戰，地方割據勢力遂多募以為兵。如
董卓、袁紹、劉備、曹操等都曾以羌、烏桓、鮮卑、匈奴人作為自己
軍隊的主力。

漢族上層統治者的殘酷壓迫與長期保持的軍事建制，以及西晉末
年由流民暴動引起的社會動亂，使舊史家所謂的「五胡亂華」局面成
了歷史的必然。但是，匈奴族劉淵起事時，自稱「漢後」，建國亦名
曰「大漢」，可見當時民族紛爭與民族融合的複雜性和雙重性。西元
三一一年，劉淵之子劉聰攻洛陽，洛陽淪陷後，晉懷帝被擄，晉人遂
立潛帝於長安。三一六年，劉聰軍陷長安，潛帝降，西晉正式滅亡。

11 建安中，為了便於管理，曹操曾把匈奴人分為五部，「立其中貴者為帥，選漢人為司
馬以監督之」。《晉書‧北狄匈奴傳》。

在這個時候，先期南渡的晉王室司馬睿在北方豪族王導的擁戴下在建康稱帝，開始了東晉的時代。

在十六國中，除匈奴劉氏的「大漢」外，羯人石勒的「後趙」、鮮卑慕容氏的「前燕」、羌人姚萇的「後秦」，是比較重要、比較有影響的政權。匈奴劉氏的政權敗後，所餘殘部逐漸與漢、羌同化，後不復存在。奴隸出身的石勒在掌握政權後，不但對漢族士族尊崇有加，對胡人「重其禁法，不得侮易衣冠華族」[12]。而且安定民心，勸課農桑，禁酒節糧，恢復生產，使石趙王國成為當時版圖最大的政權。石勒死後，其養子石虎繼位。石虎殘暴成性，對漢族人民的統治和壓迫益重，終於在他死後釀成了民族仇殺的慘劇。其養孫漢人冉閔得勢後曾大殺羯胡，瘋狂報復。據說，冉閔曾「班令內外，趙人（漢人）斬一胡首送鳳陽門者，文官進位三等，武職悉拜牙門。一日之中，斬首數萬」。冉閔還親自率漢人「誅諸胡羯，無貴賤男女少長皆斬之，死者二十餘萬……於時高鼻多須至有濫死者半」[13]。這恐怕是當時漢族與少數民族間最大的一次報復性屠殺了。

鮮卑慕容氏對漢族文化的吸收較早，定都大棘城後，就「教以農桑，法制同於上國」，西晉末年，中原大亂，士大夫除南逃外，還有不少流入慕容氏之地。慕容氏「刑政修明，虛懷引納」，任用大量漢族士人為官，還把公田分給都城附近流民耕種，「貧者全無資產不能自存，各賜牧牛一頭」，以致「路有頌聲，禮讓興矣」[14]。

氐族苻氏以關中為基地建立的「前秦」，也是一個漢化程度很高的政權。苻堅任用漢人王猛，大力接受漢文化，獎勵生產，抑制豪強，在中國北方造成了一個短時期的社會安定，人民安居樂業的局

12　〔唐〕房玄齡等：《晉書・石勒載記》（北京市：中華書局，1974年），卷105。

13　〔唐〕房玄齡等：《晉書・石季龍載記》（北京市：中華書局，1974年），卷106。

14　〔唐〕房玄齡等：《晉書・慕容廆載記》（北京市：中華書局，1974年），卷108。

面。《晉書・苻堅載記》稱:「以王猛為侍中中書令、京兆尹……數旬之間,貴戚豪強誅死者二十有餘人。於是百僚震肅,豪右屏氣,路不拾遺,風化大行。」在「田疇修闢、帑藏充盈」之餘,他還留心文化,努力復興被戰亂破壞的中原文明。「自永嘉之亂,庠序無聞。及堅之僭,頗留心儒學。王猛整齊風俗,政理稱舉,學校漸興,關隴清晏,百姓豐樂。自長安至於諸州,皆夾路樹槐柳,二十里一亭,四十里一驛旅,旅行者取給於途,工商貿販於道。」姚萇與王猛的「華夷交融」,使中國西北方的這片土地成了連年戰亂中少有的樂土。

　　不同民族之間文化的交融是雙向的。比如,當時也曾有推行讓漢人鮮卑化政策的北齊漢人高歡。但即使如此,高歡在內心深處也仍服膺南朝是華夏文化的正統,認為南朝是「正朝禮義之國」[15],並評論梁武帝「專事衣冠禮樂,中原士大夫望之,以為正朔所在」[16]。而無論是血淋淋的民族殺戮,還是樂融融的民族融合,都將在這一時期的文化藝術中留下鮮明的印記。

　　還有一點需要指出:當時在北方各族間普遍存在的崇佛之風,也為各民族的融合提供了一個共同的思想基礎——佛教。這個本自外來的宗教在儒學淪喪、玄佛興起的特殊歷史環境中,不但填補了意識形態的真空,更以其「眾生平等」及戒殺勸善、慈悲為懷的理念及行為方式,為緩和各民族間的矛盾、修復被戰爭摧殘的心理創傷、最終達到民族融合提供了一種頗有成效的「解毒散」和「黏合劑」。尤其是當一些原在中原的漢族士大夫提出佛是方國之神,「非諸華所應祠奉」[17]時,後入主中原的少數民族統治者如羯族的石虎則針鋒相對地提出「佛是戎神,所應兼奉」的理論,以佛教文化與儒家文化相抗

15　〔唐〕道宣:《高僧傳二集・釋法貞傳》(揚州市:江北刻經處,光緒十六年)。

16　〔唐〕李百藥:《北齊書・杜弼傳》(北京市:中華書局,1972年),卷24。

17　〔唐〕房玄齡等:《晉書・佛圖澄傳》(北京市:中華書局,1974年),卷95。

衡。從隴西五涼、大夏、後趙等少數民族政權看，都傾國力建造石窟、修鑿佛像。而崇佛的統治者動用國家經濟手段修窟造像，不但是中國雕塑藝術得以空前發展的契機和直接動力，使這一時期的佛教雕塑帶上了強烈的皇權與國家的色彩，還直接促使了雕塑風格由印度、西域風格向中原風格的轉化。假如說北魏文成帝時建成的佛像「顏上足下各有黑石，冥同帝體上下黑子」，用把佛陀和皇帝等同起來的方法充分體現了佛教中國化的程度與速度的話，那麼，在藝術上，龍門的「衣寬像秀」已與印度、西域風格完全不同，形成典型的中國雕塑風格了。

二 南北分裂與文化風格

1 「晉室衣冠」與文化南移

雖然中華文明的源頭有多種，但至遲從西周開始，中國的文化經濟中心便一直在黃河流域。東漢末年，北方大亂，為了避難，開始了中國歷史上一個特殊的人口大遷移時代。從東漢到東晉，這個時間漫長、規模浩大的人口流動的結果，使中原文化南移，最終形成了與中原文化中心既有共性又有個性、平相矚望的江南文化中心。

其實，自西漢末年開始，北方人口就有南移的態勢，中原人口漸少，而同時地處長江流域的荊、揚、益三州卻人口逐漸繁茂。[18]而

18 〔南朝·宋〕范曄《後漢書·劉焉傳》說：「初南陽三輔民數萬戶流入益州焉。」〔西晉〕陳壽《三國志·魏志·衛覬傳》說：「關中膏腴之地，頃遭荒亂，人民流入荊州者十萬餘家。」《三國志·吳志·張昭傳》說：「漢末大亂，徐方士民多避難揚土。」〔唐〕房玄齡等《晉書·地理志》說：「永嘉之亂……幽、冀、青、并、兗五州及徐州淮北流人，相帥過江淮。」「及胡寇南侵，淮南百姓皆渡江。」類似的記載還有很多。

且，這些南遷的人不僅僅是下層的「流民」，而是包括了士、農、工、商各個社會階層，尤其是包括大量當時的「社會精英」。《三國志‧魏志‧王粲傳》引王粲對曹操的話說：「士之避亂荊州者，皆海內之俊傑也。」[19]漢族上層人物的南遷，在西晉末年達到頂峰，所謂「晉室南遷」，是中國歷史上文化南移的重要事件。《晉書‧王導傳》說：「洛京傾覆，中州士女避亂江左者十六七。」可見當時除了洛陽被圍時南逃而被石勒圍殺的十餘萬人外，絕大部分倖存的豪族和大官僚都逃到了南方。隨他們遷到南方的，還有大量的文化、知識、財富和生產技術。這對開發南方、促成江南文化中心的形成，產生了舉足輕重的作用。

晉滅後，經過宋、齊、梁、陳四朝，南方的社會、經濟、文化都得到了很大的發展。其中有過一些頗為引人注目的時期。比如所謂的「元嘉之治」時：「氓庶蕃息，奉上供徭……歌謠舞蹈，觸處成群。蓋宋氏之極盛也。」[20]當然，「元嘉之治」只有三十年，只能稱為動亂中的小康。一直到在位四十九載的梁武帝時，才「南朝文物，號為最盛」，使南方的文化在偉大的中華文明長河中放射出奪目的光彩。

「江南可採蓮，蓮葉何田田。」除了江南經濟的發展和「偏安」所帶來的哪怕很短暫的「安定感」為藝術的發展提供了可能而外，江南的自然景物、人文風貌、風俗習慣的薰陶習染，也使南方的文化風格呈現出一派與北方文化風貌在底蘊上緊密相連而在表現手法上獨具特色，各有千秋的面貌來。與塞北的銅駝鐵馬、大漠長河所孕育的闊大、豪放不同，江南的小橋流水和杏花春雨給中國的藝術帶來了更多的空靈、細膩、婉約與明媚。在佛教傳入之後，「南朝四百八十寺，多少樓臺煙雨中」的氛圍，則為佛教藝術的迅速發展和傳播創造了有

19 〔西晉〕陳壽：《三國志‧魏志‧王粲傳》（北京市：中華書局，1959年），卷21。

20 〔南朝‧梁〕沈約：《宋書‧良吏傳》（北京市：中華書局，1974年），卷92。

利的條件。即使在佛教藝術上，由於南方偏重義理而北方偏重修行，也使南方的佛教藝術與北方不同，從一開始便與南方的自然條件、人文風貌息息相關，密不可分。

江南經濟的發展，造成了所謂的「六朝金粉」的奢靡之風，而這種對生活享樂的追求和時尚，又促成了繪畫藝術及工藝美術的發展。青瓷在南方的發展與金銀工藝的出現，都與南方世族們的需求和風氣有關。在南北朝時形成的中國瓷器「南青北白」的佈局，充分反映了中國南北文化風格的不同追求。而「秀骨清像」的造像之風，更是南方士大夫階層生活方式與藝術品位對這一藝術風格造成深刻影響的生動例證。

2 北魏孝文帝的「漢化」與北方文化性格的形成

北方各民族的混戰，一方面對中原文化造成了極大的破壞；另一方面也在民族融合的基礎上為重新建構中原文化，促成新一輪文化的繁榮，滌塵盪穢、廓清基礎，創造了某種契機和可能。在北方各民族不同文化間的互相吸收、融合、排斥、鬥爭中，漢文化對其他少數民族文明的同化，是當時文化發展的主流。

北魏孝文帝元宏和他的「漢化」政策，在當時中原文化的重建中，發揮極大的推動作用。拓跋氏是鮮卑人的一支，長期以來，便與漢文化頻繁接觸。在拓跋珪、拓跋嗣、拓跋燾時，拓跋族已加速從奴隸制向封建制轉化。而北魏孝文帝則因採取了一系列有利於中國北方政治、經濟、文化發展的重大舉措而成為一代英主。他在經濟上推行均田制度，減輕了農民的負擔，在一定程度上提高了生產力，促進了北魏的經濟發展和社會安定；在政治文化上推行鮮卑族的「全盤漢化」，不但使鮮卑族的文化前進了一大步，而且使以漢族文化為主體的中華民族文化吸收了更多的其他民族的文化，從而更加成熟、更加豐富多彩。

　　孝文帝的漢化政策有幾項重大舉措：一是遷都，把政治中心從靠近鮮卑族故地的平城（今山西大同附近）遷往漢文化積澱深厚的古都洛陽。為使大批反對遷都的鮮卑人死心塌地地從命，孝文帝凜然下詔：「遷洛之民，死葬河南，不得北還。」[21]二是全面漢化，以法律的手段禁斷鮮卑語言、風俗、習慣。西元四八三年詔禁同姓內婚，西元四九四年詔禁士民胡服，西元四九五年詔禁胡語，使用漢語作為官方語言。這一措施的打擊力道是相當大的，不但在當時「三十以上，習性已久，容或不可卒革；三十以下見在朝廷之人，語音不聽仍舊，若有故為，當降爵黜官」[22]。而且遺風千載，至今在民間口語中，還把說不該說的話，稱為「說胡話」。三是改鮮卑姓氏為漢姓，並鼓勵胡漢通婚。他自改姓元氏，「其餘所改，不可勝紀」[23]。這些強制性的舉措，極大地推動了鮮卑族的漢化，同時，也積極、主動地向以漢文化為主體的中華文化注進了新的血液，豐富了漢文化的內容。經過千百年的融合，在中華民族的大家庭中，鮮卑族已不復存在了。現在，任何人看到元、陸、穆、奚等中國人常見的姓氏時，都不大會想到其祖先可能是一支曾長期縱橫中國北方並最終融入了中華民族遼闊大海的狂涓溪流。但是，這場發生在西元五世紀的中國北方統治民族「全盤漢化」的運動，卻在中國文化藝術史上留下了深刻的影響。

　　北魏遷都洛陽前後，擁護遷都的一些官員們在洛陽附近的伊河岸邊的山崖上開鑿了龍門石窟，以祝願北魏「國祚永隆」。據說龍門古陽洞中的主佛，即是孝文帝元宏的「化身佛」。而「漢化」之後的北朝，不但生活中崇尚南朝的服飾，這種風氣甚至影響了佛家造像，南朝造像如「褒衣博帶」等特徵，從此日益在北方的造像藝術中得到推廣。

21　〔北齊〕魏收：《魏書・高祖紀》（北京市：中華書局，1974年），卷7。

22　〔唐〕李延壽：《北史・咸陽王禧傳》（北京市：中華書局，1974年），卷19。

23　〔宋〕司馬光等：《資治通鑑》，卷140。

　　在漫長的北方各民族融合的過程中，北魏孝文帝及其鮮卑族的漢化只不過是一個突出的例子。除鮮卑族外，還有其他一些民族也最終融入了中華民族。這些大都來自以往草原大漠的北方遊牧民族，在融入漢文化的同時，不僅僅為北方的文化風格增加了更多的陽剛之氣，增加了更多的雄渾、粗獷和蒼涼，而且，也為中原文化增添了許多新的形式和內容。很難說那些與印度和西亞的佛教藝術不同，與江南的佛教雕塑也不同的北方洞窟藝術中，有沒有混合了北方遊牧民族對崖畫的喜愛和傳統；也很難說是頻繁戰爭所造成的壓迫感，還是北方少數民族的剽悍之氣對「北碑」書法中體現的簡練、質樸、蒼勁造成了更大的影響。

　　自古以來，中華文明便是一個有著多個源頭、多樣風格的龐大綜合體，比如在先秦，便有齊文化、楚文化、吳越文化……在南北朝之後直至今天，也長期存在著許多亞文化區，諸如西南、東南等地豐富多彩的地方文化。但不管怎麼說，從三國兩晉到南北朝，中國的文化從總體上看南北之別更加鮮明，形成了一個以黃河流域文明與長江中下游地區文明並峙的「文化南北朝」時代。

第二節　思潮與思想

一　儒學的衰落與玄學的勃興

1 「我生之後漢祚衰」——漢的衰亡與儒學的衰落

　　儒學的興衰與漢朝的興衰是基本同步的。如果說西漢的「罷黜百家，獨尊儒術」曾造成經學繁榮的話，那麼，東漢的亂世，則使作為漢王朝官方意識形態的儒學受到了嚴重的挑戰。儒學，歷來是「經

世」之學，是「齊家治國」的利器，但當國破家亡之時，它便難逃「百般無用」之嘲而面臨尷尬的境地了。

東漢時儒學的衰落是多方面的，從典藏的遺失，到義理的淪喪；從官僚的腐敗，到士林的墮落。《後漢書・儒林傳・序》談到董卓挾持漢獻帝從洛陽西退時，竟然用漢王朝宮廷檔案和國家圖書館的典藏做車子的篷蓋！[24]典藏遺失的情況令人痛心，而儒學在成為顯學尤其是成為利祿之途的門樞之後所產生的弊病，則危害更烈。一些所謂的儒生尋扯獺祭，拿經文上的五個字，便能扯上二三萬言的宏論，嚴重地脫離社會生活、脫離實際。[25]這種學風的氾濫，最終造成了窮極必變之勢。《三國志・魏志・王肅傳》注引《魏略》說：「從初平之元，至建安之末，天下分崩，人懷苟且，綱紀既衰，儒道尤甚……正始中有詔議圜丘，普延學士。是時郎官及司徒領吏二萬餘人。雖復分佈，現在京師者尚且萬人，而應書與議者略無幾人。又是時朝堂公卿以下四百餘人，其能操筆者未有十人。」傳統的儒學不但不能擔負社會道義的重擔，甚至連向社會正常分派管理人員的職責也擔負不起了！

似乎可以這樣說，沒有中央政權的衰落與儒學的衰落，便沒有玄學的興起。而正始時期玄學的興起，的確與曹氏父子有關。曹操「唯才是舉」，不計品行的用人綱領，無疑對以儒家倫理為標榜的「察舉」、「徵辟」制度以及社會風氣造成了極大的衝擊。建安十五年，曹操振聾發聵，下詔求賢。他以非凡的氣魄推倒了自古使然的道德觀

24 〔南朝・宋〕范曄《後漢書・儒林傳・序》：「及董卓移都之際，吏民擾亂。自辟雍、東觀、蘭台、石室、宣明、鴻都諸藏，典策文章，競共剖散。其繒帛圖書，大則連為帷蓋，小乃制為滕囊。及王允所收而西者，裁七十餘乘，道路艱遠，復棄其半矣。後長安之亂，一時焚蕩，莫不泯盡焉！」

25 〔東漢〕班固《漢書・藝文志》：「後世經傳既已乖離，博學者又不思多聞闕疑之義，而務碎義逃難，便辭巧說，破壞形體。說五字之文，至於二三萬言……此學者之大患也。」

念，高揚實用主義的大旗，大聲疾呼：「若必廉士而後可用，則齊桓其何以霸世？今天下得無有被褐懷玉而釣於渭濱者乎？得無盜嫂受金而未遇無知者乎？二三子其佐我明揚仄陋，唯才是舉，吾得而用之。」[26]他還屢舉陳平、蘇秦、韓信、吳起為例，以這些「負污辱之名、見笑之行，或不仁不孝而有治國用兵之術」的人得以治國平天下的事實，說明「有行之士，未必能進取；進取之士，未必能有行」的道理。時至今日，我們重讀曹孟德在建安年間的三次求賢詔，仍不免被其離經叛道、通脫大膽的思想所折服，不難想像當年那些渴望建功立業的青年人讀到「吳起貪將，殺妻自信、散金求官、母死不歸，然在魏，秦人不敢東向；在楚，則三晉不敢南謀」的話，會如何熱血沸騰！

　　既然儒家的倫理、道德已經在社會實踐中一敗塗地了，那麼士人們為什麼還要用儒家的觀念來束縛自己？既然連有著「三大罪狀」──「殺妻自信、散金求官、母死不歸」的吳起都成了社會的榜樣，那麼，不談玄說易，還能談些什麼呢？

2 玄學與清談的興起

　　關於魏晉思想的發展，湯用彤曾將其分為四個時期：一、正始時期，在理論上多以周易、老子為根據，以何晏、王弼為代表；二、元康時期，在思想上多受莊子的影響，以徹底反對「名教」的「激烈派」思想為主流，代表人物可推阮籍、嵇康；三、永嘉時期，「新莊學」流行，竹林七賢之嵇康竹林七賢之阮籍以向秀、郭象為代表；四、東晉時期，也可稱為「佛學時期」，佛學與玄學合流或代替了玄學。[27]

　　玄學的內容，主要是老、莊和易，也就是所謂「三玄」。人們一

26 曹操建安十五年求賢詔。

27 湯用彤：〈三國兩晉思想的發展〉，《三國兩晉玄學論稿》（北京市：中華書局，1962年），頁131。

談起玄學，常常聯繫到被反對者稱為「誤國」之源的清談。其實，清談不僅僅是亂世中知識分子保全性命的手段和士人們影響政治的工具，更重要的是，清談之風為知識分子們進行抽象思維和純理論探討提供了一個必要的社會氛圍。而正是在這樣一種氛圍中，純文學、純藝術以及純美學的理論著作才有可能產生。

東漢時，政治腐敗，宦官專制，這些宦官們勢焰滔天，「舉動回山海，呼吸變霜露。阿旨曲求，則光寵三族；直情忤意，則參夷五宗」[28]。一部分知識分子曾激烈反對宦官政治，要求改良。在隨之而來的「黨錮之禍」中，一大批士人慘遭殺戮。在政治的高壓下，大部分知識分子不得不放棄行動，轉向清談。他們希望如仲長統在《昌言》中所說的那樣，能夠「逍遙一世之上，睥睨天地之間。不受當世之責，永保性命之期」。在當時的黑暗政治下，保全生命，成了首要的事情。他們不再直接批評政治，而是臧否人物，互相標榜，製造輿論。當然，「臧否」是帶著極強的個人好惡和主觀色彩的。正如朱穆在〈崇厚論〉中所說：「時俗或異，風化不敦，而尚相誹謗，謂之臧否。記短則兼折其長，貶惡則並伐其善。」[29]因為夸夸其談和隨便臧否人物所帶來的有時甚至是殺身之禍，使清談家們不得不有所收斂。三國兩晉時，清談的內容逐漸轉變，從是非臧否，到「發言玄遠，口不臧否人物」。《晉書・王衍傳》中稱正始名士「何晏、王弼等祖述老莊，立論以為天地萬物皆以無為為本」。此時的清談家們，還是高談老莊而未盡廢儒，亦多以有為來釋無為的。到了元康時期，儒家的理論和行為方式遭到了徹底的批評和嘲弄。阮籍、嵇康等人的「非湯武而薄周孔」，以「竹林七賢」為代表的隱逸之風和非儒化的生活方

28 〔南朝・宋〕范曄：《後漢書・宦者列傳・序論》（北京市：中華書局，1965年），卷108。

29 〔南朝・宋〕范曄：《後漢書・朱穆傳》（北京市：中華書局，1965年），卷73。

式，以極大的魅力傾動朝野，造成了千載難逢的個性張揚和藝術獨立的社會氛圍。

　　對清談玄學，當時便有一些人激烈反對。葛洪在他的《抱朴子》中，針對清談家們的言行，專闢〈正郭〉、〈彈禰〉、〈詰鮑〉等篇，對郭林宗、禰衡、鮑竟言等人進行了「匡正」、「彈劾」、「攻詰」。他稱清談的先行者郭林宗等人「蓋欲立朝則世已大亂，欲潛伏則悶而不堪，或躍則畏禍害，確爾則非所安，彰徨不定，載肥載臞，而世人逐其華而莫研其實，玩其形而不究其神」[30]。他認為這些清談家們「出不能安上治民，移風易俗；入不能揮毫屬筆，祖述六藝」，都是些華而不實、「金玉其外，敗絮其中」的人。

　　但是，清談與玄學畢竟深刻地影響了一代知識分子和藝術家，影響了當時的社會風氣。魯迅曾針對三國兩晉風度與當時的社會狀況、政治鬥爭、文化思潮的關係做過精闢的分析，指出由漢末魏初曹氏父子的「清峻、通脫、華麗、壯大」到晉代阮、嵇的「狂放、高逸、曠達」，再到晉末「田園詩人」的「平和、自然」，都是與其社會狀況、生活風尚息息相關的。不要說三國兩晉文人飲酒服藥的生活方式直接促成了「褒衣博帶」的服裝時尚甚至促成了工藝美術中茶具的出現，也不要說三國兩晉文人對自然的熱愛及對人與自然關係的體悟引發了山水畫與古琴藝術的濫觴，假如僅僅從思想史與美學的角度來觀察這段歷史的話，人們也不能不得出這樣的結論：儒學衰落所造成的思想真空，玄學興盛所造成的浪漫氣氛，亂世中對道德的普遍忽視和對才能及人格魅力的推崇，極大地推動了文學藝術的發展，為藝術的獨立創造了難得的環境和條件。

30 〔東晉〕葛洪：《抱朴子‧正郭》，《諸子集成》本（上海市：上海書店，1980年）。

3 文藝理論的蓬勃發展

　　三國兩晉時，由於思想的解放和藝術的發展，各門類藝術的理論探索也登上了一座座巍峨的高峰。首先，是純文藝理論的出現。在此之前，中國的文學藝術雖然有極高的成就，但專門的文藝理論卻在此時才形成第一個高潮。《文心雕龍‧序志篇》說：「詳觀近代之論文者多矣。至於魏文述典，陳思序書，應瑒文論，陸機〈文賦〉，仲洽〈流別〉，宏範〈翰林〉，各照隅隙，鮮觀衢路。」這些各具特色的文藝理論的出現，為改變以往「文以載道」的單一舊說，把藝術標準作為品藻文藝的第一標準及各門類藝術理論的出現掃平了道路。

　　在美術方面，可以說中國傳統美術理論中所有重要的基礎理論都在此時得到確立。「六法」、「筆陣」、「書韻」、「神采」、「悅情」等美學原則均已被提出並得到體證。顧愷之在其《畫論》《三國兩晉勝流畫贊》等著作中，旗幟鮮明地提出了「以形寫神」和「遷想妙得」的偉大美學命題，要求藝術家通過對「形」的把握來達到對「神」的闡揚。在顧愷之的理論中，「形似」只是手段，「神似」才是最終的目的。在要求畫家在「傳神寫照」、著重表現對象的精神風貌和個性特徵的同時，還要求畫家能夠「遷想」，把畫家的思想「遷」入對象之中，得以深切體會對象的思想情感，然後再將畫家已「化」為己有的感受通過形象表現出來。而謝赫《古畫品錄》則在總結前人經驗的基礎上提出了繪畫「六法」，使中國畫論在系統化、理論化方面前進了一大步。謝赫在「氣韻生動」、「骨法用筆」、「應物象形」、「隨類賦彩」、「經營位置」、「傳移模寫」這「六法」之中，將「氣韻生動」放在第一位，為中國傳統美學提出了一個重要的美學命題。同時，「六法」也第一次以系統的繪畫理論原則品評畫家的創作，對後世的美術評論產生了重大影響。

　　書法理論在此時亦多有發展，自東漢蔡邕提出「書者散也，欲書先散懷抱，任情恣性」，把書法藝術作為表現自我的手段以來，書法理論更多地強調通過字形和「書」的過程來體現「意」和「勢」。衛夫人強調「通靈感物」，以形象化的語言圖解筆勢。而王羲之則第一個在書法領域中提出以「意」評書的法則，強調書法中「言所不盡」之處，鼓勵書家能「得其妙者」。而王僧虔則明確提出「書之妙道，神采為上，形質次之」的觀點，與同一時代繪畫藝術「以形寫神」、「氣韻生動」的觀點相呼應。

　　音樂理論在此時出現了驚世駭俗、影響深遠的美學名著〈聲無哀樂論〉。嵇康在這篇「越名教而任自然」的音樂美學論著中，以問答駁辯的方式，提出了一系列與音樂本體有關的重大問題，涉及音樂的本質、功能、審美感受等，其中最重要的，是高舉「聲無哀樂」的大旗，提出「心之與聲，明為二物」的論點，認為音樂就是音樂，不但不能負載道德，甚至不能表現哀樂。他這種強調音樂本體的理論，是對長期居於官方意識形態地位的儒家音樂思想的強烈衝擊。他當時的犀利目光與驚世駭俗的理論，與西方十九世紀著名音樂美學家漢斯立克認為音樂只是運動著的樂音的觀點驚人地相似，但比這本讓西方理論界至今仍議論不休的〈論音樂的美〉要早問世約一千五百多年。

二　佛教、道教對文化藝術的影響

1 白馬東來——佛教的傳入

　　佛教傳入中國是亞洲文明史上的一個重大事件，它不但標誌著東半球兩個獨自發展的最古老、最偉大文明的相遇，也是自認為處於「中央」地位，並產生了孔子、孟子、老子、莊子等偉大思想家的華

夏民族對外來思想的第一次大規模的包容與接受。從那時起直到現在，在大約兩千多年的時間裡，「中央之國」受到外來思想大規模的全面衝擊只有兩次，一次是「鴉片戰爭」之後的西方思想（從民主科學的思潮、馬克思主義，到形形色色的資本主義思想體系）的傳入；一次便是西元前後佛教的傳入。當然，這兩次外來思想的傳入在中國歷史上所產生的作用及作用的方式有很大的差別，但是這兩次外來思想傳入的規模及其對中國歷史進程的影響所達到的深度、廣度和強度，卻是其他任何時期都沒有過的。

這兩次外來思想的大規模傳入並迅速在中國普及、扎根、發展，都是在「中央之國」遇到麻煩和重大危機的時候。社會現象與物理現象一樣，密度大的結構會自然擴散到密度小的結構中去。但與近代西方思想裏挾著兵艦、大炮並以「強勢文化」咄咄逼人的姿態進入中國不同，佛教傳入中國，是和平、善意、禮貌的。由於佛教傳入中國的路線、地區和傳入地的民族、文化、歷史的不同，中國佛教分為漢語系佛教（又稱漢地佛教、漢傳佛教）、藏語系佛教（又稱藏傳佛教，與漢傳佛教共稱為北傳佛教）和雲南地區巴利語系佛教（舊稱小乘佛教、上座部佛教，屬南傳佛教）。

佛教傳入中國的時間歷史上有多種不同的說法[31]，但最為普遍的是漢明帝永平十年（67）說。據說漢明帝於永平七年夜夢金人，明旦問於群臣，太史傅毅說：西方有神，其名為佛。陛下所夢即是佛。明帝即派中郎將蔡愔等人去西域訪求佛道。永平十年，蔡愔等人於大月氏國得遇迦葉摩騰、竺法蘭二僧，遂以「白馬馱經」，偕佛像、經卷

31 印度佛典有阿育王時代（？-前232），佛教第三次集結後，曾派大德摩訶勒棄多至漢地弘法之事。中國典籍則眾說紛紜，有孔子已聞佛說；有秦始皇時「十八賢者」來化始皇說；有西漢哀帝元年（前2）「博士弟子景盧受大月氏王使伊存口授《浮屠經》」之說，等等。

共赴洛陽，明帝即敕建精舍供其住錫，這便是中國的第一座寺院白馬寺。至此，東土「三寶俱足」，可視為佛教正式傳入中國了。

佛教傳入中國有多種途徑，但主要分南北兩路，北邊是眾所周知的「絲綢之路」，即從天竺到西域，再到中原。還有一條同樣重要的路線，即中國南方的海路。在千百年的時間裡，佛教的弘法者與求法者前赴後繼、絡繹不絕，涉大漠、渡流沙、漂洋過海，置生死於度外，將佛教傳佈到全中國、全亞洲。佛教在傳入中國後，不但全面影響了中國傳統文化，自身也有了許多變化並得到了很大發展。

從東漢末年開始一直到南北朝，中國經歷了四百年左右劇烈的動盪和戰亂。三國時「出門無所見，白骨蔽平原」的觸目情景對人們心靈的震撼和打擊；「五胡亂華」所帶來的民族滅絕與民族的大遷移、大混融；「晉室南渡」所造成的文化傳承的失落與重構；儒家思想及傳統禮教在醜惡現實面前的無奈與衰敗；從狂傲放誕的「三國兩晉風度」背後所透露出的對人生的失望與社會的頹靡之風，等等，都造成了一個巨大的思想真空、信仰真空，都呼喚著一種能透澈地認識人生，解決人生的種種困惑，尤其是能透澈地指出「有生皆苦」的原因與「離苦」的方法的思想體系。於是，佛教的傳入就成了「及時雨」，它的迅速傳播和普及，便也不難理解了。

在這一時期的中國，佛教迅猛發展的情勢是後人難以想像的。在很短的時間內，佛教便傳遍了大江南北。以支謙、康僧會為代表的一批譯經家們在三國時便譯出了大量大、小乘經典，僅支謙一人便譯出了經、律共八十八部，一百一十八卷，包括《大阿彌陀經》、《維摩經》等；西晉的竺法護譯出了《正法華經》等一百五十四部三百〇九卷，廣涉般若、法華、淨土等大乘經典。至鳩摩羅什，中國的佛經翻譯達到了一個新的里程碑。這位偉大的翻譯家在長安十餘年，共譯出般若系經典及龍樹、提婆等論著共七十四部三百八十四卷。與此同

時，東晉的道安（314-385）、慧遠（334-416）等一批中國高僧為開
創中國化佛教的理論體系、組織制度、僧尼規範多有建樹。「南朝四
百八十寺，多少樓臺煙雨中」，梁武帝時，佛教已成為中國半壁江山
的「準國教」，有寺二八四六所，僧尼八二七〇〇餘人；僅建康一
地，就有大寺七百餘所，僧尼萬人。北朝佛教尤盛，北魏末，流通佛
經四百一十五部，一九一九卷，有寺院三萬餘座，僧尼竟達二百餘萬
人。北齊僧官轄下有僧尼四百餘萬人。[32]北魏文成帝在大同開鑿了雲
岡石窟，孝文帝在洛陽開鑿了龍門石窟，都成為彪炳千秋的佛教藝術
瑰寶。在北朝發生的兩次「滅法」事件（北魏太武帝和北周武帝），
也恰恰從反面證明了北朝佛教的繁盛已對當時的政權造成了極大的威
脅。而且，在每一次「滅法」之後，被打擊的佛教都以驚人的速度
「反彈」，造成佛教新一輪的發展高潮。

2 道教的產生及發展

　　道教，是中國土生土長的宗教。其淵源可以追溯至遠古的巫術和
秦漢時的神仙方術，但一般學者則把黃老道視為早期道教的前身。戰
國時的黃老學派至西漢時始盛，但它僅僅是一種政治、哲學流派而不
是宗教。東漢初年，楚王英「更喜黃老學，為浮屠齋戒祭祀」[33]，「延
熹（158-167）中，桓帝事黃老道，悉毀諸房祀」[34]，並在宮中立黃
老、浮屠祀，祭祀老子，可視為黃老教之始。但是，道教的真正建立
與發展，還是在東漢時期。東漢自順帝（126-144在位）之後，政治
腐敗，民不聊生。用仲長統在《昌言》中的話說，是「農桑失業，兆

32 此段文字中所引數位均出自趙樸初為《中國大百科全書‧宗教卷》所撰「中國佛教」
　　條，頁527-530。

33 〔南朝‧宋〕范曄：《後漢書‧楚王英傳》（北京市：中華書局，1965年），卷72。

34 〔南朝‧宋〕范曄：《後漢書‧王渙傳》（北京市：中華書局，1965年），卷79。

民呼嗟於昊天，貧窮轉死於溝壑」，流民遍野，餓殍滿路。其時，沛國（今江蘇豐縣）人張陵於四川鶴鳴山（一作鵠鳴山，在今四川大邑境內）創教授徒，許多在生活中備受煎熬的下層民眾紛紛入道。該道奉老子為教主，尊老子為「太上老君」，以《老子》為主要經典。因入道者須出五斗米，故稱「五斗米道」。又因為張陵自稱「張天師」，所以又稱「天師道」。初期，「五斗米道」多分佈在四川境內。東漢末，張陵之孫張魯在漢中建立政教合一的政權近三十年，於建安二十年（215）歸降曹操。

　　道教的另一重要早期教派是太平道，該道因信奉《太平經》，故稱太平道。在東漢末年席捲全國的農民起義中，一些農民起義領袖以宗教作為號召，凝聚徒眾，伺機起事，張角便是其中突出的例子。張角是巨鹿（今河北平鄉西南）人，「初，巨鹿張角自稱大賢良師，奉事黃老道，蓄養弟子，跪拜首過。符水咒說以療病，病者頗愈，百姓信向之。角因遣弟子八人使於四方，以善道教化天下……十餘年間，眾徒數十萬，連結郡國，自青、徐、幽、冀、荊、揚、兗、豫八州之人無不畢應」[35]。張角分信徒為三十六方，各方均為宗教、軍事合一的組織，於漢靈帝中平元年（184）起義，口號為「蒼天已死，黃天當立，歲在甲子，天下大吉」。因起義者以頭戴黃巾為標誌，故稱「黃巾軍」。黃巾軍被鎮壓失敗後，一部分歸順曹操，成為曹氏著名的「青州軍」。但太平道仍在民間長期秘密流傳。

　　由於早期的道教大多流行於社會下層，又與戰亂和農民起義密不可分，所以，從開始便在形式上比較粗糙。東晉末，葛洪著《抱朴子》內篇，整理並闡述戰國以來的神仙方術，豐富了道教的精神內容。而道教的外部形態如組織形式、儀軌、課誦等，則受到佛教的許

35 〔南朝・宋〕范曄：《後漢書・皇甫嵩傳》（北京市：中華書局，1965年），卷101。

多影響。在道教的發展過程中，北魏的寇謙之和南朝宋的陸修靜是使道教外部形態逐漸完備的關鍵人物。神瑞二年（415），嵩山道士寇謙之托言太上老君授予「天師」之位，並賜以《雲中音誦新科之戒》二十卷，改革天師道，仿照佛教梵唄，制定樂章誦戒新法，為道教的儀軌制度奠定了基礎。五十年後，在南方，道士陸修靜參照儒家禮法，整理甄別道教經典儀範，除集「三洞經」一千餘卷、奠定了「道藏」的基礎外，還編撰齋戒儀範一百餘卷，初步制定了道教儀式與道教音樂的使用規範。他還曾治《升元步虛章》、《靈寶步虛詞》、《步虛洞章》各一卷，對後世道教齋醮儀式和道教音樂影響甚大。

3 佛教、道教對中國文化的貢獻

佛教與道教對中國文化的影響是深遠而巨大的。比如佛經的語言已廣泛地深入到漢語之中，以至成為每一個中國人日常口語中頻繁地使用著的語言而毫不知其出處：小學生要做「功課」，研究生要隨「導師」，談戀愛時「心心相印」，吵嘴時「話不投機」，以至現代人常掛口邊的「新名詞」：世界、智慧、微妙、實際、相對、絕對、解脫、默契、如實、頭頭是道、不可思議，等等，都來自佛教語彙。同樣，一些來自道經的語彙和成語也一直被廣泛使用，如「清淨」、「無為」、「物極必反」，等等。在文化藝術領域中，佛教、道教的影響也如在漢語中的影響一樣，是深遠、廣泛的，有時甚至是不露痕跡的。

佛教、道教對中國文化的影響有兩種方式，一種是有形的影響，一種是無形的影響。前者如聞名於世的我國十大石窟藝術，其中敦煌、雲岡、龍門、麥積山的壁畫、雕塑，堪稱世界藝術的瑰寶，也大都在三國兩晉南北朝時期開始興建。我國現存古代建築，多為宗教寺觀。其中佛教寺塔如嵩山嵩嶽寺磚塔、應縣大木塔、五臺山南禪寺、佛光寺等，均是研究我國古代建築的珍貴實物。而樂山大佛、雍和宮

大佛、札什倫布寺大佛，更是雕塑史上的奇跡。同時，中國佛教中的
「四大名山」、道教中的「五嶽」等與自然崇拜緊密相連的宗教文化
現象，則不但在中國影響深遠，甚至在東南亞及整個「儒家文化圈」
中都存在著廣泛影響。

　　其他有形的影響也很多，諸如「曹衣出水、吳帶當風」的畫法，
脫胎於印度、西亞的雕塑式樣，大量翻譯佛典所帶來的「副產
品」──宋守溫在梵語啟發下所創造的三十六字母與反切，支謙、康
僧會、帛尸梨蜜多羅、寇謙之、陸修靜等人的梵唄、步虛，等等，無
不是我國寶貴的文化遺產，無不凝結著佛教、道教信徒們創造性的
勞動。

　　而「無形」的影響也很多，也更應引起人們的重視。在文學、音
樂與繪畫方面，佛、道教的影響是巨大的。許多文學史家指出，北涼
曇無讖譯、馬鳴著《佛所行讚》，是中國長篇敘事詩的典範，而情節
性極強的《法華經》、《維摩詰所說經》，以及魯迅曾集資刊印的古印
度僧伽斯那著《百喻經》（南朝齊求那毗地譯），則為晉唐小說的繁榮
開啟了思路。作為哲學思想及方法論的佛教，在更深的層次上影響著
歷代中國的藝術家們，尤其是般若學與禪學，幾乎以一種不可抵禦的
魅力吸引著中國封建社會從盛期到末期的大部分知識分子和藝術家。
所以，王安石有所謂「成周三代之際，聖人多生儒中；兩漢以下，聖
人多生佛中」[36]的概括。直接建立在先秦道家思想基礎上的道教，被
其奉為「道德經」的《老子》，奉為「南華經」的《莊子》，對世世代
代中國知識分子和藝術家始終保持著無盡的魅力，尤其是《莊子》中
汪洋恣肆、縱橫捭闔、充滿瑰麗幻象的神奇藝術想像，對魏晉藝術家
的創作與生活產生了巨大的影響。

36 〔宋〕惠洪：《冷齋夜話》（北京市：中華書局，1988年），卷10。

　　與道家的崇尚自然類似，佛家則進一步認為「青青翠竹，盡是法身；鬱鬱黃花，無非般若」，認為「道無不在」，一草一木，一山一水之中，都深蘊著至高無上的真理。中國的詩人、畫家、音樂家們，不但早就發現了人與自然的和諧是超出一切功利的、最可寶貴的追求，而且從漢魏六朝之後，更發現了自然中的「佛性」。學者們對魏晉文學從玄言詩到山水詩的轉變多有論述，充分肯定了在這一變化中作為佛教徒的詩人如謝靈運等人「始作俑者」的地位，並一致認為是佛教的思想使中國文學藝術改變了其與大自然的關係。王瑤稱：「中國詩從三百篇到太康永嘉，寫景的成分那樣少，地理的原因不能說不是一個重要的因素。而《楚辭》詩篇之所以華美，沅澧江水與芳洲杜若的背景，也不能不說有很大的幫助。永嘉亂後，名士南渡，美麗的自然環境和他們追求自然的心境結合起來，於是山水美的發現便成了東晉這個時代對於中國藝術和文學的絕大貢獻。」[37]此說不謬。但除了地理的環境外，社會風氣的變化似乎也是同樣重要的原因。劉勰說，「文變染乎世情，興廢繫于時序」，認為藝術風氣的流變源於「世情」與「時序」的流變。他在其《文心雕龍‧明詩篇》中還進一步概括道：「宋初文詠，體有因革。莊老告退，而山水方滋；儷采百字之偶，爭價一句之奇，情必極貌以寫物，辭必窮力而追新，此近世之所競也。」

　　時逮東晉，「莊老告退」，新進的佛教逐漸滲透到玄學的領地，甚至取代了莊老的地位，使士林之風漸變。晉人張君祖有〈答康僧淵〉詩云：「沖心超遠寄，浪懷邈獨往。眾妙常所希，維摩余獨賞。」突出反映了其時中國的文人士大夫對佛教，尤其是對維摩詰的欣賞之

37　王瑤：〈玄言‧山水‧田園──論東晉詩〉，《中古文學史論》（北京市：北京大學出版社，1986年），頁250。

情。佛教的流行最終促成了社會風氣從崇尚清談到寄情山水的轉變，於是，山水詩、山水畫與表現大自然的音樂便蔚然成風。這種世風的轉變，是「魏晉之際，天下多故，名士少有全者」的必然結果。因為要「逍遙一世之上，睥睨天地之間；不受當世之責，永保性命之期」，所以就只有「躕躇畦苑，遊戲平林，濯清水，追涼風，釣遊鯉，弋高鴻，諷於舞雩之下，詠歸高堂之上」[38]。魏晉之後，不但民間音樂中一些表現自然情趣的樂曲被文人們反覆吟詠，如〈江南可採蓮〉、〈青青河畔草〉等民歌被詩人們不斷地填詞、擬作；在文人音樂的代表古琴音樂中，更充滿了山林之氣。當時有一個似乎很有趣的現象：凡是熱愛山水的士人，幾乎無不同時喜愛音樂。音樂與山水，成了當時知識分子心靈的避風港和最後的歸宿。

　　早期道教分為符籙派和丹鼎派。符籙派所畫之「符」起源於古老的「雲書」，是一種特殊的書法，其如雲如龍之狀，能給人豐富的想像和靈感。道教科儀中的美術製品很多，而道教的神仙故事，更是中國民間美術創造取之不盡、用之不竭的題材。在齋醮科儀中常見的道教舞蹈──「禹步」、「步罡踏鬥」、舞劍、舞燈、舞鐃鈸等，都對中國民間舞蹈有著深刻的影響。而丹鼎派道士們在修行煉丹過程中所得到的神秘體驗和副產品──化學發現與工業提純技術，則大到對中國藝術哲學，小到對中國畫的顏料製造，都產生過重大影響。有些學者指出，正是西晉時盛行的煉丹術，對青瓷胎、釉的配比及化學變化規律的認識產生了直接、有力的影響，同時，也對造瓷過程中非常關鍵的技術──火候的掌握，發揮了非常明顯的推動作用。

38 〔漢〕仲長統：《昌言》，《後漢書》本傳。

第三節　藝術特色及其對後世的影響

一　個性的張揚與藝術的獨立

1 叛逆與創造──「文人無行」與創造力的解放

　　「文人無行」，似乎以魏晉時人為最。葛洪在《抱朴子》中曾激烈地攻擊當時文人放誕狂傲、不拘小節甚至棄滅人倫的種種「醜行」，並詳細描寫了當時文人們的言行。他說這些人「蓬髮亂鬢，橫挾不帶，或襆衣以接人，或裸袒而箕踞。朋友之集，類味之遊……賓則入門而呼奴，主則望客而喚狗……終日無及義之言，徹夜無箴規之益。誣引老莊，貴于率任，大行不顧細禮，至人不拘檢括。嘯傲縱逸，謂之體道」[39]。這些人不但不遵守一切社會道德和社會規範，而且不致力於經世之學，蔑視一切於社會、人生有益的真本領，對古代典籍、自然科學、社會現實、政治制度、歷史人生不但都一無所知，甚至還以不知為榮。[40]

　　如果我們不瞭解當時的時代背景和社會狀況，不瞭解當時士人們的社會處境和心理活動，肯定會對《抱朴子》所描寫的這些人產生反感。僅從表面上看，這些人的奇言怪行在任何一個文明社會都不會被社會主流所接受。你看，他們「或亂項科頭，或裸袒蹲夷；或濯腳於

39　〔東晉〕葛洪：《抱朴子・疾謬》。

40　〔東晉〕葛洪《抱朴子・疾謬》：「若問以墳索之微言、鬼神之情狀、萬物之變化、殊方之奇怪、朝廷宗廟之大禮、郊祀禘祫之儀品、三正四始之原本、陰陽律曆之道度、軍國社稷之典式、古今因革之異同，則怳悸自失，喑嗚俛仰……強張大談，曰：『雜碎故事，蓋是窮巷諸生章句之士，吟詠而向枯簡，匍匐以守黃卷者所宜識，不足以問吾徒也。』」

稠眾，或溲便於人前；或停客而獨食，或行酒而止所親」[41]一切文明，一切禮儀，他們都棄之不顧。與其說他們的行為酷似二十世紀西方世界的「頹廢派」藝術家與「嬉皮士」，不如說是共同的心理基礎——對社會現實的強烈不滿引發了兩者類似的行為方式；與其說中國中古時期的文人與西方現代藝術家們在精神上有著驚人的相似性，不如說在人類歷史中的某些階段——舊的意識形態與社會結構全面崩潰時知識分子的反應有著某種相同性或類似性。從東漢的宦官專制、董卓之亂，到魏晉之時司馬氏的黑暗統治，以及儒學的沒落與玄學的勃興，實際上是造成魏晉名士「文人無行」的直接原因。魯迅在談及魏晉風度時講過一段頗諳人心的話，他說：「魏晉時代，崇奉禮教的看來似乎很不錯，而實在是毀壞禮教，不信禮教的。表面上毀壞禮教者，實則倒是承認禮教，太相信禮教……如曹操殺孔融，司馬懿殺嵇康，都是因為他們和不孝有關，但實在曹操和司馬懿何嘗是著名的孝子，不過將這個名義，加罪於反對自己的人罷了。於是老實人以為如此利用，褻瀆了禮教，不平之極，無計可施，激而變成不談禮教，不信禮教，甚至於反對禮教。——但其實不過是態度，至於他們的本心，恐怕倒是相信禮教，當作寶貝，比曹操司馬懿們要迂執得多。」[42]

　　魏晉時代知識分子與藝術家們這種心理上的壓抑與非常態的釋放，直接造成了兩種後果，對他們自己，是個人人生的悲劇，所謂「魏晉之際，天下多故，名士少有全者」；對藝術，卻是一大幸事，因為個性的張揚是藝術創造的必需條件，而制度化的社會則必定要在某種程度上限制，乃至束縛藝術個性的充分發展。從另一方面說，魏晉時知識分子的所謂種種「無行」之行，不但是對社會壓迫的一種反

41 〔東晉〕葛洪：《抱朴子・刺驕》。

42 魯迅：〈魏晉風度及文章與藥及酒之關係〉，《魯迅全集》（北京市：人民文學出版社，1982年），第3輯，頁513。

抗，而且是時代自由的一種表現。這是一個什麼樣的時代啊——什麼
「湯武周孔」，什麼「名教」，什麼「禮儀」，全部可以拋到門外。你
想拒絕上司的要求而又留有一點迴旋的餘地嗎？你可以乾脆大醉不醒
六十天，或者和群豬共飲於槽；你想讓你不喜歡的客人知道你對他的
真實態度而知趣告辭嗎？你可以赤身裸體地走進你的客廳並宣稱這屋
宇便是你的內褲。[43]更重要的是，你的這些放縱和怪誕之行，不但不
會受到譴責，反而會被士林讚譽甚至因此而「浪得虛名」。對於歷史
上的中國人來說，恐怕自三代以降，沒有一個文明社會曾給予個人享
有過這麼多的自由。

　　此時此刻，一個藝術上千載難逢的機會出現了：頻繁的朝代更迭
使所有的政權幾乎都來不及把對文化的控制納入軌道，而同時，一直
並稱「禮樂」，但實際上把「樂」作為「禮」的附庸的儒學已無可挽
回地衰落到被人嘲弄的地步，社會上流行、推崇的是「傲俗自放」，
是「通達」，是「率任」，是「大行不顧細禮，至人不拘檢括」。一時
間，不但才華橫溢的藝術家們把自己壓抑在琴、棋、書、畫與詩、
酒、藥中的才情盡情地發洩了出來，就連一般的士人，也效其皮毛，
蔚然成風。《抱朴子》中稱當時「士人聞戴叔鸞、阮嗣宗傲俗自放，
見謂大度，而不量其材力非傲生之匹而慕學之」[44]。當然，東施效顰
本於藝術發展無補，但「群而效之」的社會效應卻不能小視。一個崇
尚個性、充分自由的社會氛圍無論如何會極大地促進藝術的最終進
步。劉勰說：「嵇康師心以遣論，阮籍使氣以命詩。」[45]以阮、嵇為代
表的魏晉藝術家們正是在這種大背景、大環境中開始了他們「師
心」、「使氣」的藝術活動。

43　魯迅：〈魏晉風度及文章與藥及酒之關係〉，《魯迅全集》（北京市：人民文學出版社，
　　1982年），第3輯，頁513。

44　〔東晉〕葛洪：《抱朴子‧刺驕》。

45　〔南朝〕劉勰：《文心雕龍‧才略篇》。

2 品藻人物與品味藝術

　　人是藝術的主體，藝術是人的創造。魏晉時文藝批評的興起，實起源於對人物的批評。東漢之時，由於朝廷用人實行的是「察舉」、「徵辟」制度，地方官有向朝廷舉薦人才的責任，曹操便是二十歲即被舉為「孝廉」而登上政治舞臺的。因此，在社會上有一定的知名度、一定的「聲望」，便是仕途順暢的首要條件，被「公論」為「上品」，則可以立致富貴。在這種情況下，對人物識鑒即「觀人」的理論，便成了顯學。從劉劭著名的《人物志》，到「才性同異」論及言意之辯，都是當時社會上推崇人倫鑒賞而士林中對一個人的評價可以左右此人命運的社會風氣的結果。但隨著時代的發展，對人的識鑒品藻漸漸脫離了政治，而僅僅成為一種時尚，一種輿論。時「逮桓靈之間，主荒政謬，國命委於閹寺，士子羞與為伍。故匹夫抗憤，處士橫議，遂乃激揚名聲，互相題拂，品核公卿，裁量執政，婞直之風，於斯行矣」[46]。此時的「題目」人物與清議之風，已帶有很濃的非主流甚至「持不同政見」的味道了。

　　從魏晉時品藻人物的角度與著眼點來看，當時最被人看重的，是一個人透過其外貌而體現出的精神特質，即所謂的「風度」、「風骨」。當時的品鑒者常常用自然景物來「題目」一個人的「風姿」儀錶，翻開一部《世說新語》，觸目可見類似的語言：

　　　　林宗曰：「叔度汪汪如萬頃之陂，澄之不清，擾之不濁，其器深廣，難測量也。」[47]

46 〔南朝・宋〕范曄：《後漢書・黨錮列傳》（北京市：中華書局，1965年），卷67。

47 〔南朝・宋〕劉義慶：《世說新語・德行篇》。

世目李元禮「謖謖然如勁松下風」。[48]

魏明帝使后弟毛曾與夏侯玄共坐，時人謂：「蒹葭倚玉樹。」[49]

時人目夏侯太初朗朗如日月之入懷，李安國頹唐如玉山之將崩。[50]

山公（目嵇康）曰：「嵇叔夜之為人也，岩岩若孤松獨立；其醉也，傀俄若玉山之將崩。」[51]

有人歎王恭形茂者，云：「濯濯如春月柳。」[52]

……

似乎可以這樣說，縱觀中國歷史，沒有一個時代像魏晉這樣注重人的品貌；也沒有一個時代像魏晉這樣明目張膽地推崇人的美麗和自由。這種對一個人外貌和氣度的看重，不但影響了當時的社會風氣，造成了魏晉士人飲酒、服藥之風[53]，也左右了當時的審美判斷，促進了文論、藝術評論的發達。

從品鑒人物過渡到品鑒文藝，是順理成章、自然而然的事。因為文章作品與「風度」一樣，都是人本質的外顯，是真性情的流露，是一個人人格的延伸。而且，鑒人與鑒文，也有著大體相通之處。正如鍾嶸在《詩品・序》中所言：「昔九品論人，七略裁士，校已賓實，誠多未值。至若詩之為技，較爾可知，以類推之，殆均博弈。」與品人相仿，鍾嶸把詩分為上、中、下三品，謝赫《古畫品錄》將其所評

48 〔南朝・宋〕劉義慶：《世說新語・賞譽篇》。

49 〔南朝・宋〕劉義慶：《世說新語・容止篇》。

50 〔南朝・宋〕劉義慶：《世說新語・容止篇》。

51 〔南朝・宋〕劉義慶：《世說新語・容止篇》。

52 〔南朝・宋〕劉義慶：《世說新語・容止篇》。

53 關於這個問題，可參閱王瑤的〈文人與藥〉、〈文人與酒〉，載《中古文學史論》（北京市：北京大學出版社，1986年）。

畫家分為六品，庾肩吾《書品》將漢至齊梁的書家「小例而九」，「大等而三」，分為每品再分為三等的三品。一時間，臧否人物、裁略短長的品評之風轉向了論文談藝。《文心雕龍》中所提到的「魏文述《典》，陳思序《書》，應瑒《文論》，陸機《文賦》，仲洽《流別》，宏範《翰林》」，都是當時典型的論文的作品。由於論文來源於論人，所以，早期的文論中，仍以品評作家為主。如魏文帝《典論》：「今之文人，魯國孔融文舉，廣陵陳琳孔璋，山陽王粲仲宣，北海徐幹偉長，陳留阮瑀元瑜，汝南應瑒德璉，東平劉楨公幹，斯七子者，於學無所遺，於辭無所假，咸以自騁驥騄於千里，仰齊足而並馳……王粲長於辭賦，徐幹時有齊氣，然粲之匹也……陳琳、阮瑀之章表書記，今之雋也……」等等，皆是此等文字。但隨著文學藝術的發展，文藝批評也逐漸走向對藝術規律和美學的探討，漸臻成熟。至卓絕一世的劉勰的《文心雕龍》和鍾嶸的《詩品》出現後，中國的文藝批評已是粲然可觀了。

當然，假如說自東漢以來的品藻人物的最初目的還是為了個人「聞達」和向政府輸送人才的話，那麼，品藻文藝的作用在文人的眼裡則具有更重大的意義。用《文心雕龍·原道》中的話說就是：「文之為德也大矣，與天地並生！」「心生而言立，言立而文明，自然之道也！」「言之文也，天地之心哉！」把藝術與「天地」並稱，把藝術比為「天地之心」、「自然之道」，充分肯定、張揚了藝術在人生中的地位與作用，也充分反映了此時藝術的前所未有的獨立性。

3 從人格的獨立到藝術的獨立

魏晉時人格的獨立，最終促成了藝術的獨立。阮、嵇的「師心」與「使氣」，可以視為其時強調人格獨立的藝術家對藝術獨立的呼喚，甚至也可以視為其時藝術獨立的象徵。在魏晉之前，「樂」（代表

一切藝術）是「禮」的附庸，為藝者不但不能任性「使氣」，也不必「師」己之「心」。在魏晉人格獨立的狂潮之中，阮、嵇首先祭起了「師心」、「使氣」的大旗，揭開了藝術獨立的序幕。

所謂內師己心，外師造化，徹底改變了藝術與政治的關係，一方面強調了藝術家個人的意志；另一方面強調了藝術發展的本質規律，強調了藝術與自然、與「道」的關係。而出現於此時的所謂「氣」的概念，則在中國傳統美學領域中一直佔有非常重要的地位。「氣即風骨」，「氣韻」一詞常常被引申為一種與「形態」、「形似」相對立的，與「精神」、「風韻」、「氣度」等概念相通、相似的美學觀念。在中國美學的文字中，「氣」字常與「神」字、「韻」字連用而稱為「神氣」、「氣韻」。近人徐復觀在其《中國藝術精神》一書中詳盡地考查了「氣韻生動」一詞之後總結說：「韻是當時在人倫鑒識上所用的重要概念。他指的是一個人的情調、個性，有清遠、通達、放曠之美，而這種美是流注於人的形相之間，從形相中可以看出來的。把這種神形相融的韻，在繪畫上表現出來，這即是氣韻的韻。」[54]他還進一步推論說：「謝赫的所謂氣，已如前述，實指的是表現在作品中的陽剛之美。而所謂韻，則實指的是表現在作品中的陰柔之美。但特須注重的是，韻的陰柔之美，必以超俗的純潔性為其基柢，所以是以『清』『遠』等觀念為其內容。」[55]

藝術的獨立在此時幾乎是全方位的，從詩歌到音樂，從繪畫到雕塑，從書法到舞蹈，可以毫不誇張地說，中國藝術的諸多門類，在此時都突然長成了大人，解脫束縛，英姿勃發、昂首挺胸地走向了世界。

山水詩的濫觴，不但使大自然代替祖先皇考、當今聖上，堂而皇

54 徐復觀：《中國藝術精神》（臺北市：臺灣學生書局），頁178。
55 徐復觀：《中國藝術精神》（臺北市：臺灣學生書局），頁180。

之地成為審美的對象、謳歌的對象，也使詩歌徹底擺脫了政治、哲
學、思想的影響，成為純粹審美的藝術。《文心雕龍・明詩篇》說：
「宋初文詠，體有因革。莊老告退，而山水方滋。儷采百字之偶，爭
價一句之奇，情必極貌以寫物，辭必窮力而追新，此近世之所競
也。」假如說永嘉時的玄言詩已從禮教與儒學的桎梏中解脫出來但卻
依然帶著強烈的老莊色彩的話，到了山水詩的時代，就連崇無尚虛的
老莊，也要殷殷「告退」，讓「情必極貌以寫物，辭必窮力而追新」
的山水詩去唱純文學的歌謠了。

　　所謂「唐詩晉字漢文章」的說法，充分反映了此時的書法已臻為
成熟、獨立的藝術品類。書法之所以被人當作「晉」文化的代表，是
因為書法在此時的成就令人不得不刮目相看。以被後世書家稱為「草
聖」的張芝與尊為「書聖」的王羲之為代表的一大批書法家，在此時
將書法藝術推向了一座「北碑南帖」俱在，隸、草、行、楷皆備的壯
偉高峰。尤其是王羲之的書法藝術，被贊為「千變萬化，得之神功。
自非造化發靈，豈能登峰造極」[56]。而此時出現的如崔瑗的《草書
勢》，蔡邕的《篆勢》、《筆論》、《九勢》，衛鑠的《筆陣圖》，王羲之
的《書論》，王僧虔的《書賦》、《論書》等一大批書法理論著作，則
更鮮明地成為書法藝術覺醒的主要代表。

　　幾乎與山水詩的出現同步，山水畫的出現也為中國的繪畫藝術帶
來了強烈的獨立意識。一大批名畫家的崛起，使此時的畫壇洋溢著清
新鮮活的生命之光。顧愷之、陸探微、張僧繇、衛協等人的創作，使
中國繪畫進入了一個嶄新的時代。被後代畫家們稱為「四祖」的畫家
在這一時期便佔了三位。[57]如果說在此之前是「古畫皆略」，那麼，

56 〔唐〕張懷瓘：《書斷》。

57 畫家「四祖」指顧愷之、張僧繇、陸探微和唐代的吳道子。

「至協（指衛協）始精」，繪畫藝術在此時有了長足的進步。一個「精」字，象徵著當時繪畫的精緻成熟。同時，顧愷之的「以形寫神」、「遷想妙得」與謝赫的「六法」尤其是「氣韻生動」等畫論的提出，則不但成為中國繪畫藝術覺醒與獨立的凱歌，也為中國傳統美學提供了新的命題，促成了春秋戰國之後中國藝術精神和美學思想的第二座高峰。

由於佛教的興盛，中國的壁畫和雕塑藝術也在此時達到了一個前所未有的高峰：從敦煌到麥積山，從雲岡到龍門，從克孜爾到炳靈寺，從響堂山到棲霞山，幾乎中國享譽世界的所有洞窟，都開鑿於此時。在以戴逵為代表的一大批中國雕塑家們的努力下，一種不同於印度、西亞的中國式樣的石窟藝術和佛像在泱泱中國出現了。因為宗教實踐的側重點不同，中國的佛教徒將印度的塔堂窟改造成了一種在窟內中心樹立方形塔柱的形式。而來自印度恒河流域的後期秣菟羅藝術在中國雕塑家們的再創作後突出了「曹衣出水」的特徵。南北朝時，以建康為中心的南朝佛教藝術蓬勃興起並被大量引進北方，一種「褒衣博帶」、「秀骨清像」，在外貌與精神上都帶有南朝士林風範的佛像在中國的流行，無可辯駁地說明了中國雕塑藝術已登堂入室，走上了一條獨立發展的康莊大道。而以敦煌壁畫為代表的中國壁畫藝術，此時已蔚然蔥茂，凜然聳峙，成為全人類共有的一朵藝術奇葩。

音樂與舞蹈也在此時以其突出的發展證明了自己的獨立。文人的琴樂和民間的「清商樂」蓬勃發展的趨勢規模空前。在此時出現的絕大部分琴曲作品是表現自然，表現人與自然的關係，表現人對自然的欣賞、陶醉，表現大自然的無窮魅力和人的自然屬性的。對於魏晉之後的中國文人音樂家而言，大自然是可以入樂、應該入樂、值得入樂的哪怕不是唯一，起碼也是最重要的內容。如果說先秦時的琴樂還是「禮」的附庸，因而琴曲的內容以表現儒家的理想、情操為主，多見

諸如〈思賢操〉、〈文王操〉等一類樂曲的話，那麼，魏晉之後，古琴音樂迎來了中國歷史上第一個「為藝術而藝術」的時代。琴樂，從「禮」的附庸變為「人」與「人性」的謳歌。

4 來世與今生──永恆的藝術魅力來自對永生的追求

人性與歷史，可能是世界上最讓人琢磨不透的東西。魏晉之時，既是中國人對生命的脆弱與死亡的不可抗拒思考和感受最深的時期，又是中國人企圖超越生命侷限，追求永恆最認真和努力的時期；既是放浪形骸、苟活亂世、縱欲驕奢的時期，又是虔誠禁欲、篤信宗教、捨命求道的時期。既然生命像朝露一樣短促，既然無論是貴為帝王還是貧賤如丐，最終都脫不了生死輪迴之道，那麼，還有沒有什麼可以希企嚮往的東西，還有沒有所謂的「永恆」呢？在佛教、道教的影響下，中國的藝術家在追求生命永恆的過程中，創造了永恆的藝術。

以敦煌、雲岡、龍門為代表的佛教石窟藝術是中國傳統文化的瑰寶，是中國的驕傲，也是全人類共同的珍貴文化遺產。石窟寺，原是佛教徒修行的場所，是在特定的自然環境中開鑿在崖壁上的寺院。佛教徒在石窟寺中修行、膜拜、講經、作法、生活，為了崇拜、觀想和法事的需要，佛教徒們在石窟寺中用塑（雕）像、立塔、壁畫等形式重現佛陀的法身，圖釋佛陀的形跡和教誨，表現佛教徒對佛陀的景仰和崇拜之情。為了最終擺脫生死輪迴，求得徹底的解脫，一代又一代的佛教徒和普通工匠們，懷著虔誠的宗教信念，熾熱的宗教情感，以超人的毅力，完全拋棄了一切世俗的名利思想和急功近利的行為，一鑿一斧地在崖畔石壁上雕塑著佛的慈容和三千大千世界的眾生像。今天，當我們面對這些信仰之力與藝術天才的雙重創造時，我們依然被其中所蘊涵、體現的博大胸襟、慈悲情懷和莊嚴、寧靜、超然、平和的思想之光所籠罩、所折服。這種超越時空的、永恆的藝術魅力，既

來源於宗教的力量，也來源於廣大民眾對來世幸福的企盼和信念。

同樣由於宗教實踐的需要，梁武帝與釋寶志等佛教徒創造性地將「清商樂」和漢族民間音樂與來自印度、西亞的佛教音樂融合，編創了以「水陸法會」為代表的中國佛教法事音樂，出於「積功德」和為親人「超渡」的宗教目的，南朝的政治領袖動員半個中國的力量，傾其國力，「名為正樂，皆述佛法」，為後世佛徒的宗教生活開創了一系列的儀軌典範。至今，「水陸法會」和「梁皇懺」等佛教法事仍是所有漢傳佛教流行區中最常見的佛教音樂活動。而在佛教儀軌和佛教音樂的啟發下，道教的音樂家們則充分發揮了他們與民間緊密聯繫的優勢，在民間音樂的基礎上建構了道教音樂繁雜而龐大的體系。

宗教，是一種文化；宗教藝術，是人類文明中重要的組成部分。在歷史上，各種各樣的宗教以其信仰的力量凝聚了人類無盡的創造力與想像力，以超越了個體藝術家生命的數代人的連續性藝術活動，為人類文明增添了豐富多彩、流芳百代的內容，從三國、兩晉到南北朝，正是這樣一個創造永恆的時代。

二 各門類藝術對後世的影響

1 繪畫 —— 形神兼備、神韻傳世

三國兩晉南北朝時代的繪畫實踐和美術理論對後世的影響是空前巨大的。首先，文人的參與使繪畫不再僅僅是畫工、畫匠們的事，文人們不但把思想哲理和深厚的文化修養帶進了繪畫領域，而且極大地開拓了中國畫的視野，提高了中國畫的整體藝術性和思想性。

此時期出現的一大批傑出的畫家，以其輝煌的成就，為後人樹立了楷模和榜樣。被尊稱為「畫聖」的顧愷之，才華卓絕，朗照天地。

時人謝安甚至稱他的畫是「蒼生以來，未之有也」[58]。他在當時的影響有多大呢？在一則膾炙人口的傳說裡，人們為了一睹他為瓦棺寺所畫的壁畫，甘願施捨，畫成之後，「光照一寺，施者填咽，俄爾得百萬錢」[59]。他的畫「以形寫神」，所畫維摩詰像，居然「有清羸示病之容，隱幾忘言之狀」[60]。他畫的裴楷像，自在其頰上平添了三根毫毛，竟使被畫之人「神明殊勝」。他與張僧繇、陸探微共被推為「六朝三傑」，但後人對他評價最高，張懷瓘稱「象人之美，張得其肉，陸得其骨，顧得其神，神妙無方，以顧為貴」。他的用筆「緊勁聯綿、迴圈超忽、調格逸易、風趨電疾」[61]，堪稱「千古一描」。顧愷之像一座巍峨的高山，令後人景仰嘆服，不虛為一代宗師，在他之後的許多畫家，如張僧繇、孫尚子、田僧亮、楊子華、楊契丹、鄭法士、董伯仁、展子虔，乃至唐代的大畫家閻立本、吳道子等人，都曾從摹寫他的作品而開始自己的藝術之途。說以顧愷之為代表的畫家們是中國繪畫史上照亮暗夜的明燈，亦不為虛。

應該說中國畫的兩大支流——以細膩筆觸狀物的「工筆劃」和「以意為上」的「寫意畫」都肇始於此時。宗炳的「以形寫形」、「以色貌色」及謝赫的「應物象形」、「隨類賦彩」都說明現實主義的繪畫在此時的流行。而同時，一種只有在玄學勃興、佛教般若學暢行、士林們對「言意之辯」深感興趣時才會被人們普遍接受的重神輕形的思潮也從此時濫觴。而透過能夠「咫尺之內而瞻萬里之遙，方寸之中乃辨千尋之峻」的山水畫，則不但充分表現了中國藝術家們的才情和對社會的不滿，而且透過對山水的沉浸和觀照，更表現了中國藝術家對

58 〔唐〕房玄齡等：《晉書·顧愷之傳》。
59 〔唐〕張彥遠：《歷代名畫記》，引《京師寺記》。
60 〔唐〕張彥遠：《歷代名畫記》。
61 〔唐〕張彥遠：《歷代名畫記》。

大自然、對人生、對社會的深刻感悟。這一時期對後世的影響之大、之深，可以從整個中國美術史中表現出來。唐、宋、元、明、清的任何一個偉大的畫家和流派，都從魏晉風骨中吸取過豐厚的精神營養。

此時的壁畫藝術不但登堂入室，而且一直到現在，仍然在敦煌等一大批石窟墓室的牆壁上，默默地向世人昭示著藝術的永恆魅力和中國藝術家超越時空的不朽精神。

2 雕塑——秀骨清像、垂範百代

三國兩晉南北朝雕塑對後世的影響本是顯而易見的，因為，在整個中國雕塑史中，這個時期的雕塑不但有「開元」奠基之功，而且是一座不可逾越的高峰，即使是盛唐的輝煌，也不過是它的遺響和回聲。

佛教石窟雕塑藝術本起源於印度，但在中國佛教徒、工匠和藝術家們的共同努力下，中國民族化的佛教雕塑式樣開始於東晉，成熟於南朝，發揚光大於北朝。從反映南朝名士隱逸之風和綺麗風貌的「秀骨清像」，到北魏、東魏、西魏多民族融合後可能是受原遊牧民族審美觀影響轉而對豐滿、健康形體的崇尚，無不對後世的雕塑藝術產生過重大影響。與其他所有藝術形式不同，需要許多人的財產和幾代人的努力才能最終完成的佛教雕塑，也因此而凝聚著超時空的巨大藝術感召力。與佛教石窟雕塑所賴以托形存體的巨石崖壁一樣，至今仍存的三國兩晉南北朝佛教雕塑，歷千載而彌堅，越百代而永光。

3 音樂、舞蹈——中西交會、醞釀高潮

三國兩晉南北朝時期的中國音樂和舞蹈，也像這個激烈動盪的時代一樣，充滿著新舊鬥爭、中西交流、民族融合。隨著佛教的傳入和北方少數民族政權的生滅，中亞、西亞的樂舞也大量沿著「絲綢之路」來到中原。龜茲（今新疆庫車）、西涼（今甘肅武威）、疏勒（今

新疆疏勒）、鮮卑等少數民族及西北地方音樂、舞蹈和天竺（今印度）、高麗（今朝鮮）等國的音樂、舞蹈在中原地區廣泛流行並得到社會各階層的喜愛。一大批外來的樂器、樂曲暢行中原，曲項琵琶、五弦琵琶、篳篥、羯鼓等得到廣泛使用，「鼓吹」、「騎吹」等來自西域和北方少數民族的音樂形式亦在中原甚至漢族的宮廷得到器重。這些外來音樂、舞蹈在中原的流行及其與中原文化的交流、融合，直接促成了唐代燕樂大曲的發展，可以這樣說，隋的「七部樂」、唐的「九部樂」、「十部樂」中的著名燕樂節目，其中相當大的一部分都已從此時陸續進入中原的文化生活；也可以這樣說，沒有三國兩晉南北朝時漢族文化與少數民族文化及外國文化的衝擊、碰撞，也不可能出現唐代中華樂舞文化的巔峰。在樂律的應用方面，隨突厥阿史那皇后嫁給北周武帝的樂工蘇祇婆，將「五旦七聲」的理論帶到中原，在其後的時間裡發揮了極大的作用。而西晉著名音樂家荀勖所發明的「管口校正」法，則對樂器的製作產生了重大影響。

　　南方，在「相和歌」的基礎上，結合民間的「吳歌」、「西曲」，興起了和它的名字一樣清新的「清商樂」。「清商樂」中保留了「九代遺聲」的「清樂大曲」在隋、唐燕樂大曲中的存在，使漢文化作為主體文化的地位得到保證。至於此時的古琴音樂，則因為文人自我意識的覺醒、審美情趣的提高以及隱逸思想的流行而得到前所未有的發展。

4 書法──千姿百態、光耀萬年

　　中國的書法藝術，在三國兩晉南北朝時形成了一個不可逾越的高峰。此時，除已得到充分發展的隸書和章草而外，行書與楷書也進入了豐腴成熟的階段。一大批著名的書法家橫空出世，爭奇鬥豔，蔡邕、張芝、鍾繇、梁皓、韋誕、索靖等人相繼崛起，奮力將書法藝術推向了一個無與倫比的高超境界。張懷瓘《書斷》評斷秦至唐初書

法，被稱為「神品」的共二十五人，其中三國兩晉南北朝就佔十五人；「妙品」共九十八人，其中三國兩晉南北朝就佔七十三人。鍾繇的成就最為突出，他諸體俱精，尤長於楷書，《書斷》中稱他：「真書絕世，剛柔備焉。點畫之間，多有異趣，可謂幽深無際，古雅有餘。秦漢以來，一人而已。」鍾繇認為「用筆者天也，流美者地也」[62]，在書法美學中影響很大。

「書聖」王羲之在繼承前人的基礎上，博採眾長，精研體勢，另闢蹊徑，卓然成家。他的書法疏朗大氣，流麗遒勁，師古而不擬古，新潮而不媚俗。人們讚他的真書勢巧形密、行書遒媚勁健、草書濃纖適中，成為不折不扣的一代宗師。後人贊其「羲之萬字不同」[63]，「千變萬化，得之神功，自非造化發靈，豈能登峰造極。」[64]他的書法在當時便贏得士林喜愛，視為拱璧。對後世的影響，更是久遠深厚。唐太宗曾在《晉書·王羲之傳》後作制，稱讚說：「詳察古今，研精篆素，盡善盡美，其惟王逸少（羲之）乎？觀其點曳之工，裁成之妙，煙霏露結，狀若斷而還連；鳳翥龍蟠，勢如斜而反正。玩之不覺為倦，覽之莫識其端，心慕手追，此人而已！」他的真跡雖無存，但摹本、刻本代代相傳，被藏者視為珍寶。其中楷書如〈黃庭經〉、〈樂毅帖〉，草書如〈十七帖〉，行書如〈快雪時晴帖〉、〈喪亂帖〉、〈蘭亭集序〉最為著名。在書法領域，王羲之的影響無人堪匹，他的〈蘭亭集序〉的真偽問題，至今仍是書壇的話題。

5 工藝美術——六朝金粉、綺麗留香

此時被稱為「六朝金粉」的奢靡之風，直接促成了審美風尚的瞬

62 〔宋〕陳思：《書苑菁華》中所輯「秦兩漢魏四朝用筆法」。
63 〔唐〕李嗣真：《書後品》。
64 〔唐〕張懷瓘：《書斷》。

息萬變和工藝美術的繁榮，尤其對金銀工藝的勃興和青瓷的發展，產生了重大的推動作用。需求促進了技術，作為漢代與唐代兩個工藝美術高峰的過渡，三國兩晉南北朝的工藝美術風格既不同於漢代的雄渾古樸，又不同於唐代的豐滿雍容，而是由雄放博大走向精緻玲瓏。在銅器、玉器、漆器普遍衰落以至消失的同時，服飾、織繡鬥豪比奢，陶瓷與金銀器卻競放光澤，尤其是青瓷的成熟與白瓷、黑瓷的出現，更可視為中國工藝美術史中重要的事件。

由於技術的進步，使得此時瓷器的色澤、胎質、明度、聲音等方面不斷適應時代的普遍審美需求，形成了相對穩定的不同風格。溫瑩、細膩、潔淨等對瓷器的基本要求，以從原來更多地為了造型的堅固、燒製的方便等實用性目的下掙脫出來，使瓷器本身的型、色、質都具有了一種獨立的審美意義。兩晉時，已形成各具特色的越窯、甌窯、婺州窯三大窯系。此外，德清窯的崛起與均山窯的壯大，都反映出此時瓷器的多姿多彩並對後世產生廣泛影響。

6 建築藝術──融合中外，規模宏大

由於外域文化的大量流入和中西文化的融合，許多出自西方的建築風格進入中原。一些被後世認為是「中國風」的建築語言──如拋物線卷剎的梭柱、蓮花柱礎和蓮花裝飾、回紋裝飾圖案，各種類型的獅子雕刻，乃至佛塔、石窟寺等，實際上都是外來文化所促成的。

西北和北方少數民族政權參照漢族國家都城所建造的龍城（今遼寧省朝陽）、統萬城（今陝西省靖邊）及在舊城基礎上擴建的盛樂城（今內蒙古自治區和林格爾）、平城（今山西省大同）等城市，不但規模宏大，而且融會了不同民族建築藝術的風格，對中華建築美學的發展產生了特殊的作用。

以塔殿為中心的建築群如北魏洛陽永寧寺，「殫土木之功，窮造

型之巧」，令世人讚歎為「精妙不可思議」。而在老莊思想影響下出現
的以表現自然情趣與士大夫文人品味的園林建設，此時也蔚然成風，
寄託了文人寄情山水、返璞歸真的理念與情懷，奠定了在世界建築史
上享有盛譽的中國園林藝術的美學基礎。

（田　青）

第五章

隋唐

　　西元五八一年，隋文帝楊堅憑藉軍政權力以「禪讓」方式取代北周，建立隋朝，年號開皇。他加強軍事控制，努力完善府兵制，同時躬行節儉，降低徭賦，獎善罰劣。開皇九年（589），隋軍渡過長江，一舉翦滅陳朝，隋朝終於實現重新統一全國的偉業。

　　國家統一，社會穩定，是社會全面發展和經濟長期繁榮的必要條件。隋（581-618）和繼起的唐（618-907），都是統一王朝，經濟繁榮，疆域大為擴展。以「貞觀之治」、「開元盛世」為象徵，中國封建社會進入了最為強盛輝煌的偉大時代。

　　隋唐也是我國文學藝術史上最為燦爛輝煌的偉大時代。唐代的詩歌、書法、歌舞音樂、百戲雜技、雕塑、繪畫，無不興盛繁榮，矗立起一座座無法再現的歷史高峰。所以，唐代又被稱讚為詩的時代、書法的時代、樂舞音樂的時代。同時，唐代也被推讚為這些文學藝術門類的黃金時代、極盛時代、空前活躍的時代。李白、杜甫、王維、白居易、李賀、李商隱以及無數詩人的錦繡篇章，敦煌、洛陽龍門及各地的雕塑、壁畫、石刻，展子虔、吳道子、閻立本、李思訓、王維、韓幹的繪畫，張旭、顏真卿、懷素、柳公權等人的書法，宮廷盛大的多部樂和〈霓裳羽衣曲〉等歌舞大曲，公孫大娘的劍器舞，曹剛、段善本的琵琶，以及韓愈、柳宗元之文，還有那些精美的工藝器具，壯觀的城市、宮苑、園林的設計建築……無不英姿勃發，開朗壯闊，極妍盡美，酣放茂鬱，無不顯示階段性集大成的燦爛華彩。

　　如果把漫長的歷史也化為人的生命來理解，隋唐時期，正處在中國古代發展歷程中光彩四射的青春期。

　　「欲窮千里目，更上一層樓。」大唐國勢強盛，上自君王下至普通讀書人，胸懷激蕩著建功立業的豪情壯志。放眼四望，「山嶽何壯哉」！富庶遼闊的國家，一草一木都讓人禁不住自豪歌唱。在青春血液的湧動下，唐人喜愛舞蹈歌唱，音樂歌舞成為最重要的表演藝術，唐詩就是傳在人口唱為歌曲的歌辭，文學與歌舞緊密結合，天衣無縫。驚世的篇章、華美的作品，有如黃河之水天上來，滾滾奔湧，文學藝術巨擘哲匠輩出，青春活力激昂，創造著一個又一個新穎的體裁樣式，共同營造中華文學、藝術的繁榮偉大。

　　直至今日，隋唐文化藝術光輝燦爛的成就，恢弘壯麗的氣象，豐厚的文化藝術寶藏，仍令後人無比激動、無盡豔羨。

第一節　壯闊舞臺：隋唐統一王朝的強盛與開拓

一　社會經濟發展和王朝鞏固強盛的必要條件

1 完成統一大業的隋王朝

　　中國文化的產生和發展，既受歷史地理環境、經濟狀況等制約影響，文化所依賴、依託的社會政治結構的影響也至關重要。隋唐國家統一，經濟發展，為文化藝術的發展提供了良好的基礎和環境。另一方面，文化對社會政治、經濟也會產生巨大的影響。中國素稱「禮儀之邦」，歷來重視禮樂制度建設及其對政治統治的幫助促進。隋唐統治者重視「王者功成作樂」，包括文學藝術在內的「禮樂教化」，被認為是「與政相通」的統治工具。因此，制禮作樂被認為王朝合法統治

的象徵，也是政治統治的重要內容和獨特形式。

　　隋唐社會經濟、政治對文學藝術的影響，還透過王朝宮廷的大力提倡這一管道，經由朝廷積極主動地組織和大力推進，促成文學藝術的全面繁榮興盛。

　　西晉末年以來，中國歷史上出現了近三百年的分裂割據局面，南北對峙，戰亂不休，社會經濟嚴重破壞，人口劇減。人民強烈地盼望國家早日統一，儘快實現社會安定。隋文帝統一南北，採取了各種有力措施鞏固中央集權和國家統一。他綜合前代各種制度，改革釐定為隋制，如採用漢、魏官制，建立起三省六部，下設郡、縣兩級，全國官員均由吏部任用，完全廢除州郡長官自行委任僚佐的舊制。他還透過制定禮樂、輕刑律、興科舉等措施，進一步廢除魏晉以來的九品中正制等弊端。這些措施，被唐宋至明清各朝基本沿襲。

　　楊堅是歷史上少有的節儉皇帝，他告誡太子：「歷觀前代帝王，未有奢華而得長久者。」他堅決打擊貪污腐化，受其影響，「六宮咸服浣濯之衣。乘輿供御有故弊者，隨令補用，皆不改作。」[1]貴戚、官吏「無金玉之飾，常服多布帛，裝不過以銅鐵骨角而已」[2]，社會出現清廉簡樸的風氣。在他的治理下，社會安寧，民眾休養生息，經濟迅速恢復。開皇九年（589），僅長江以北地區戶口，便從隋初約四百五十萬戶，增至六百餘萬戶；平陳後又增加南方五十餘萬戶，總戶數達七百萬左右。國家廣開漕運以利交通，置倉積穀以防荒年，當時諸州運調京師物資，「相屬於路，晝夜不絕者數月」[3]；開皇十二年（592），朝廷府庫已藏不下各地徵調的絹帛，不得不增闢左藏院儲

1　〔唐〕魏徵等：《隋書‧食貨志》（北京市：中華書局，1973年），卷24。
2　〔唐〕魏徵等：《隋書‧高祖紀下》（北京市：中華書局，1973年），卷2。
3　〔唐〕魏徵等：《隋書‧食貨志》（北京市：中華書局，1973年），卷24。

存，天下儲積「得供五六十年」。[4]短短十幾年，統一的隋王朝社會經濟大為發展，呈現可喜的興旺氣象，南北文化交流和對外文化交流也在此基礎上有了巨大發展。

繼起的隋煬帝楊廣，也曾繼續施行有利政治統一和經濟發展的措施。在科舉方面，楊廣定科舉為十科，進一步消除舊有門閥士族制度的影響。首都大興城（後為唐都長安）和東都洛陽，經過文帝、煬帝兩代營建，規模宏偉，成為統一國家的政治、經濟中心。大業二年（606），全國戶口更增至八百九十萬戶，人口約四千六百萬，說明社會安定和經濟迅速發展。當時科學技術和官私手工業成就突出。李春等傑出工匠修建的趙州安濟橋，保存至今，是世界上最古老的石拱橋，運用空腔大弧券結構，早於歐洲七百多年，充分體現工匠們的聰明和智慧。國家的統一和便利的交通，為商品交流提供了有利條件，長安、洛陽都有巨大的商品交易市場，「珍貨山積」；通達各地的漕渠，其內舟船舳萬計。當時廣州已成為對外貿易的最大都市，內地太原、成都、宣城、餘杭等也逐漸形成「商賈並湊」的熱鬧都市。

楊堅曾引渭水經大興城東至潼關，以解決京城漕運。楊廣大開漕運，六年間驅使民工三百萬人大規模開鑿大運河。大運河縱貫河北、河南、安徽、江蘇、浙江五省，全長四、五千里，連接國內五大河流，是舉世聞名的偉大工程。儘管煬帝耗費大量人力物力，主要出發點是便於自己遊樂江南和對高麗發動戰爭，但從長遠看，大運河對加強南北經濟聯繫和促進政治統一影響深遠。

2 其亡也忽焉的隋王朝，成為大唐王朝的前奏和鋪墊

有學者提出，中國古代封建王朝興旺衰替過程中，似乎存在一種「瓶頸」規律。在新王朝建立的約半個世紀內，最初幾代統治者交接

4 〔唐〕吳兢：《貞觀政要・論貢賦》（北京市：燕山出版社，1995年）。

繼承之際，往往會發生嚴重危機，王朝統治如同遭遇狹窄的「瓶頸」。如能化險為夷，走出「瓶頸」，則能較長延續；如不能渡過危機，則王朝顛覆，很快滅亡。

同時，還有一個有趣的現象，中國古代一個偉大、持久王朝出現時，前面似乎總有一個閃亮耀眼而短暫的王朝，成為後一王朝的「前奏」或「鋪墊」。例如，統治祚運達四百多年的兩漢，是一個偉大的王朝，它的前面是耀眼而短暫的秦朝，秦始皇苦心孤詣好不容易翦滅六國建立起來的第一個統一王朝，不過十幾年便徹底覆滅。

接踵而來的隋、唐王朝的歷史，也似乎體現了以上規律。楊堅屬行節儉，楊廣反其道而行，一意孤行，極度奢侈浪費，對內橫征暴斂，陷民於水火，不幾年便耗盡國力；對外則連年發動戰爭，驅民於死地。隋朝的統治進入了「瓶頸」。大業七年（611）起，楊廣三次發動大軍遠征高麗，不僅未能取勝，反遭受巨大傷亡。導致「天下死於役，而家傷於財」[5]，嚴重破壞民眾生產生活，引起眾叛親離，成為人人憤恨的獨夫民賊。隋朝終於被風起雲湧的農民起義所消滅，但社會經濟也受到極大的破壞，出現了歷史大倒退。

隋朝重新完成統一中國大業，政治、經濟、文化諸方面也有突出成就，但僅存續三十多年，就遭遇滅頂之災。

當隋末農民起義的力量已經摧毀隋朝統治基礎的時候，李淵、李世民父子自太原起兵，奪取長安，建立了唐王朝。繼起的大唐王朝前後延續凡二百九十餘年，強盛而持久，而隋朝成為它之前一段短暫輝煌的「前奏」或「鋪墊」。

李唐王朝的開國之君，親眼目睹前朝統治者因腐敗殘暴而覆亡的教訓，對統治者與人民的關係認識較為清醒，從而努力改善自己的統

5　〔唐〕魏徵等：《隋書‧食貨志》（北京市：中華書局，1973年），卷24。

治。唐太宗常引古人名言「舟所以比人君，水所以比黎庶；水能載舟，亦能覆舟」[6]，以惕勵自己並告誡子孫。這種遠見與他十八歲起兵參與推翻隋朝的親身體驗分不開，是他從歷史的深刻教訓中，感悟汲取並銘刻在心的。

唐初，社會經濟嚴重衰弊凋殘，人口銳減，戶籍不及隋時三分之一，不少地方「百姓流亡，十不存一」。原先人們熙來攘往、農業經濟繁盛的黃河中下游地區，居然「灌莽巨澤，蒼茫千里，人煙斷絕，雞犬不聞」[7]。李唐王朝採取一系列比較開明的措施，以廢除隋末苛政，減輕農民負擔。如實行均田制，使許多農民獲得土地；採用租庸調法，有田則有租，有家則有調，有身則有庸，減輕了對農民的剝削，緩和了階級矛盾。同時朝廷組織興修水利，擴大農田，大力推動經濟的恢復。

唐初還恢復和完備了府兵制度，府兵可以免除賦役，有功可以獲得勳賞和升官，因此「富室強丁，盡從戎旅」，使軍隊具有較強的戰鬥力。當時突厥和吐谷渾對唐朝威脅最大，太宗待內部形勢好轉後，先後出兵消滅東突厥，擊潰吐谷渾，並遠襲戰勝高昌、龜茲以及西南「松外諸蠻」，基本消除了唐朝的邊患。影響所及，整個唐代都比較重視軍功，極大地推動了王朝的開疆拓土。

雖然唐王朝後來也遭遇「瓶頸」，但終於平安度過。武則天當政的五十年治績，也比較突出，她維護了國家的統一，擴大了封建統治基礎，在一定程度上促進了經濟發展。全國戶口增加到六百五十萬戶，商業、交通也出現貞觀時期所沒有的繁榮。

統一是全國安定的前提和保證，唐朝由此進入了鼎盛時期，也為文化藝術的繁榮創造了有利的條件。

6　〔唐〕吳兢：《貞觀政要》（北京市：燕山出版社，1995年），卷4。

7　〔後晉〕劉昫等：《舊唐書・魏徵傳》（北京市：中華書局，1975年），卷71。

二　貞觀之治與開天全盛的出現

1 奠定大唐興盛基礎的貞觀之治

　　國家統一，統治者順應歷史，措施得當，減輕民眾負擔，是實現百姓安居樂業、發展生產的必要條件，也是一切文化和文學藝術發展繁榮的重要基礎。

　　唐太宗是中國歷史上少見的傑出帝王，為唐王朝的興盛和延續奠定了較好的制度基礎。從唐太宗貞觀以來到唐玄宗開元、天寶時期的一百多年，是封建經濟的繁榮時期。「貞觀之治」和「開天全盛」成為史籍對這一時期政治、經濟成就的讚譽。

　　善於納諫和用人，是唐太宗取得政治成就的兩個主要原因。他能聽取魏徵等臣下尖銳逆耳的建議批評，採納他們「偃武修文、中國既安、四夷既服」的建議，不拘一格用人，專心改善政治。他採取許多開明措施，重建秩序，讓百姓休養生息，有力地促進了經濟恢復。

　　貞觀中，太宗敕撰《氏族志》，重新頒佈天下門第出身排列次序，為提升新朝權貴、削弱舊的士族勢力及扶持庶族地主崛起力量，擴大了統治的基礎。他還先後制定唐代官制及科舉、氏族、刑罰、府兵等制度，確保上述基本方針的實現。太宗提倡儒學，以名儒做學官，從中央到地方廣設國子學、太學、州府學等學校，自己常到國子監聽講學。科舉考試也在唐太宗時固定下來，有秀才、明經、俊士、進士、明法、明字等科目。進士主要考詩賦，明經重經術，主要考帖經，名臣多從這兩科出身。科舉制度有力打破門閥世胄的權力壟斷，大批中下層士人和自耕農出身的讀書人，有希望經此進入仕途，參與掌握各級政權，大大振奮他們服務王朝的積極性。庶族寒士成為社會

政治、文化生活中一支非常積極活躍的力量，對唐代政治、文化的發展產生重要影響。所以當李世民見到新科進士「綴行而出」時，非常高興地說：「天下英雄入吾彀中矣。」[8]

正確處理王朝與各族各國關係，歷來是統一國家鞏固強盛的重要條件。唐太宗比較妥善地處理了這一關係。當時在中國遼闊的土地上，存在幾個其他民族建立的王國或王朝（大多在邊疆地區），如今藏族前身所建立的吐蕃國，突厥民族建立的突厥汗國、回鶻王國，今雲南地區南方少數民族建立的南詔國；還有一些較小的民族國家，如在西域的高昌、焉耆、龜茲、疏勒、吐谷渾、于闐、康國、米國等和在東北邊疆的渤海國等。這些國家有的還一度十分強大，與唐經常和、戰交替（如突厥），有的則成為唐之屬國，為唐王朝所羈縻。但無論何種狀況，它們與唐王朝都保持著密切的經濟、文化往來。唐太宗在一定程度上能超越歷史偏見，平等看待境內外各民族。他說「自古皆貴中華，賤夷、狄，朕獨愛之如一，故其種落皆依朕如父母」[9]，所以境外部落都來親附。太宗曾親至兩千多里外的靈州，會見各族使者幾千人，他被「諸蕃君長」公尊為「天可汗」，成為各民族的最高共主。諸蕃渠帥去世，均由唐下詔冊立其後嗣。唐代各族各國「大小君長爭遣使入獻見，道路不絕，每元朝賀，常數百千人」[10]。詩人筆下的「九天閶闔開宮殿，萬國衣冠拜冕旒」[11]，描繪的就是這種盛況。

唐朝一般不改變依附各族的生產方式、社會制度和風俗習慣，也基本不徵賦稅，還時常給予大量賞賜。吐蕃王松贊干布多次向唐求

8　〔南漢〕王定保：《唐摭言》（上海市：上海古籍出版社，1978年），卷1。

9　〔宋〕司馬光等：《資治通鑒》（北京市：中華書局，1956年），卷198。

10　〔宋〕司馬光等：《資治通鑒》（北京市：中華書局，1956年），卷198。

11　〔唐〕王維：〈與賈至舍人早朝大明宮〉，《全唐詩》（北京市：中華書局，1960年），卷128。

婚，太宗於貞觀十五年（641）將宗女文成公主出嫁吐蕃，奠定吐蕃與唐的「甥、舅」關係，促進了漢藏兩族的親密往來。

　　長安成為當時中外文化匯聚的中心，具有盛大氣象的世界性都市。各國都派出大臣酋豪子弟到長安學習中原禮樂、文化，西域及外國文化藝術，透過商貿、宗教交流，不斷傳入並流行於中原；中原文化也源源不斷傳輸到周邊各族和西域各國，產生積極的影響。長安還有大量少數民族長住，僅突厥貴族就有一萬餘家近十萬人遷居長安。

　　唐朝武功強盛，太宗心胸開闊，富有政治氣魄，敢於大量起用少數民族人才。雖然突厥為唐所擊敗，但太宗仍充分信任手下突厥人，貞觀年間受封將軍及在中央任五品以上官員者，突厥人幾佔一半。[12]突厥貴族中，阿史那忠任右驍衛大將軍，宿衛宮禁，人們比之為漢武帝之金日磾[13]；阿史那社尒任左驍衛大將軍，典兵於宮苑之內；契苾何力為左領軍將軍，宿衛北門。他們平時擔任守衛重任，太宗去世，都要求殉葬。[14]貞觀末年，擔任唐朝官職的回紇人也有幾千人。昭陵前的十四君長石像，便象徵著各少數民族對這位「天可汗」的衷心擁戴。

　　放手任命曾是敵對者的「非我族類」之人為侍衛，可以想見太宗寬宏的政治膽識。有此膽識，對於少數民族和外邦的文化藝術，又何懼之有！

　　貞觀初朝廷財力貧弱，太宗幾次要到泰山「封禪」，也因河南到山東沿途數千里田荒人少供應困難而作罷。太宗治理下的唐朝，迅速撫平隋末戰亂傷痕，出現了著名的「貞觀之治」，貞觀後期文治武功更取得卓著成績，出現社會經濟的初步繁榮。當時民眾安居樂業，

12　〔唐〕杜佑，王文錦等點校：《通典‧邊防》（北京市：中華書局，1988年）。

13　〔宋〕歐陽修等：《新唐書‧阿史那忠傳》（北京市：中華書局，1975年），卷110。

14　〔宋〕歐陽修等：《新唐書‧阿史那社尒傳》（北京市：中華書局，1975年），卷110。

「馬牛遍野」,「米門不過三四錢」,「東至於海,南極五嶺,皆外戶不閉,行旅不齎糧,取給於道路」,被後人所豔羨,太宗也成為歷史上非常成功的皇帝。

經過武德、貞觀三十多年治理,「前王不辭之土,悉請衣冠;前史不載之鄉,併為州縣」[15],大唐版圖東極於海,西逾蔥嶺,南至林邑,東西九千五百餘里,南北一萬〇九百餘里。全國人口戶數也由唐初兩百多萬戶增加到三百八十萬戶。唐朝成為中國歷史上最強大的封建帝國,唐人獲得了最為寬廣的視野,胸懷大為開闊,對外文化交流也獲得了空前通暢的基礎和條件。

2 耀眼的開天全盛

唐玄宗李隆基在位(712-756)共四十餘年,屬於盛唐時期。他統治前期即開元時期(713-741),他頗有作為,曾宣導儉約,焚珠玩、禁女樂,任用姚崇、宋璟等賢才,整頓混亂的弊政。所施行的各項政策,都收到良好效果。如加強戶籍管理、擴大徵稅對象和廣泛施行納資代役等制度,開闢了財源,促進了經濟的發展。改強制徵發的府兵制為募兵制,基本上由國家供給或供給一部分,也有利於社會生產發展。當時海內富庶,「米斗之價錢三十,青、齊間斗才三錢,絹一匹錢二百」[16]。唐朝最盛時,疆域空前遼闊,李白〈古風〉中「天地皆得一,澹然四海清」、「一百四十年,國容何赫然」的激情高唱,反映人們無比的自豪感。大唐擁有發達的農業、手工業、商業和先進的科學技術,生產力達到了當時世界領先水準。經濟文化的全面繁榮,代表了中國封建社會發展的鼎盛階段。

15 〔宋〕宋敏求:《唐大詔令集・太宗遺詔》,卷11,編修朱筠家藏本。
16 〔宋〕歐陽修等:《新唐書・食貨志》(北京市:中華書局,1975年),卷51。

　　杜甫〈憶昔〉（《杜工部集》卷五）詩，生動描繪當時繁榮富裕的社會生活景象：

> 憶昔開元全盛日，小邑猶藏萬家室。稻米流脂粟米白，公私倉廩皆豐實。九州道路無豺虎，遠行不勞吉日出。齊紈魯縞車班班，男耕女織不相失……

　　天寶十四載（755），在籍戶口從武則天末年的七百萬戶增加到八百九十萬戶，人口達五千二百九十萬。西都長安、東都洛陽，以及揚州、成都、廣州等許多大都市，聞名遐邇。隋唐三百多年裡，長安一直是全國政治、軍事、文化中心，也是蜚聲寰宇的國際性大都市。最盛時，居住著來自四面八方的上百萬人口。它是「絲綢之路」的起源地，國內最大的商業都市，也是各國文化交流的聖殿。各國使臣、商旅雲集長安，工商業興隆茂盛，「四方珍奇，皆所積聚」，中外商賈多達二百二十家，多集中於東西兩市。長安規劃嚴整，規模宏大，分宮城、皇城、外郭城三部分。宮城居北，為宮殿區；其南是皇城，為中央衙署所在地；外郭城為住宅區、商業區和寺觀。全城劃分為一百多個街、坊，有如棋盤一般整齊。城中有嚴格的管理制度，設有街鼓，晨暮擊鼓指揮城門、坊門開閉，嚴禁犯夜。中唐以後，為適應市民需要，兩市和城門附近各坊的大小工商業逐漸發展起來，如崇文坊「一街輻輳，遂傾兩市，盡夜喧呼，燈火不絕，京中諸坊，莫之以比」[17]。

　　強大的國勢，繁榮的經濟，都在開元、天寶時期達到頂點。文學藝術也在這時期出現了空前的新高潮。儘管繁榮背後同時潛伏腐敗衰落的危機，但仍決定並塑造了唐代文化藝術的基本特色。隋唐都有由

17　〔宋〕宋敏求：《長安志》，卷8，清畢沅校刻本。

盛轉衰的突變，隋煬帝奢侈浪費，很快敗亡；唐玄宗沉溺聲色享樂，引發安史之亂。其後藩鎮長期割據，但唐朝仍能平息叛亂，維繫國家統一。

隋文帝統一南北、恢復經濟，聚集財富，卻為煬帝的奢侈創造了物質基礎。煬帝極力誇飾隋朝的聲威和強盛，以從大業六年（610）起，每年正月在洛陽端門街設「戲場」，盛陳樂舞百戲，通宵達旦，燈火輝煌，僅彈弦管者就有一萬八千人，以向各族首領、各國使者及西域商人等炫奢誇富。胡商到各酒店吃喝不須付錢，還以帛纏樹，顯示隋朝之富裕。統治者的放縱，促成了歌舞百戲藝術的畸形發展。值得注意的是，文學藝術的發展，與社會政治經濟的繁榮發展，既存在密切的平行聯繫，但又存在不平衡規律：文學藝術的發展也會形成某種慣性，並非與政治、經濟的起伏曲線完全一致。在太平盛世，統治階級的奢華放縱，會促成文學歌舞的空前繁榮；而社會危機爆發，動盪不安，也可能催生某些文學藝術形式和某些作品的出現。安史之亂，宮廷樂舞機構「十不存一」，元氣大損，但民間疾苦和世上瘡痍，反成為詩聖的筆底波瀾，造就了杜詩「光芒萬丈長」。

三 唐王朝中、後期的政治與經濟

唐朝二百九十多年的統治，大體可分前期（初唐）、中期（盛唐、中唐）、後期（晚唐）三個階段。[18]前期從高祖武德元年（618）至玄宗開元二十九年（741），凡一百二十四年，出現唐太宗「貞觀之治」和唐玄宗「開元盛世」，統治集團中的進步趨向產生著主導作用，終於度過朝廷權力爭奪、皇室改姓的「瓶頸」，出現並維持了初步繁榮。

18 范文瀾：《中國通史》（北京市：人民出版社，1978年），第三冊。

　　中期自玄宗天寶元年（742），至憲宗元和十五年（820），凡七十九年，出現著名的「天寶盛世」。儘管中間發生安史之亂，成為唐朝歷史的巨大轉捩點，但中央集權勢力仍取得相對勝利，基本保持國家統一。

　　後期自穆宗長慶元年（821）至唐哀帝天祐四年（907），共八十七年。主要矛盾是中央統治集團與宦官勢力和藩鎮勢力的矛盾。由於宦官勢力佔優勢，中央集權愈趨衰弱，黃巢農民軍被擊敗後，地方割據勢力成為唯一的強大力量，唐朝就此滅亡。

　　開元後期玄宗便逐漸荒怠政事，沉湎淫樂。統治集團普遍沉醉於宇清物阜、歌舞昇平的盛世景象，政治腐敗，生活奢靡。玄宗天寶四載（745）冊封楊玉環為貴妃，皇宮中專為貴妃院織錦刺繡的工匠便有七百人，雕刻熔造的工匠數百人。各地官吏搜刮進獻的財貨堆積如山，玄宗「視金帛如糞壤，賞賜貴寵之家，無有極限」[19]，曾把全國一年進貢物品全賞給奸相李林甫。楊氏家族飛黃騰達，勢傾天下，所獲賞賜不計其數，僅楊貴妃三個姐姐每年的「脂粉錢」就有百萬之多。貞觀時期曾將中央文武官員從二千多人並省至六百四十三員，玄宗時官僚機構空前膨脹，官吏多達三十六萬餘人，國家瞻養的軍隊增至五十多萬人。加上與邊境各族不斷戰爭，財力物力耗費巨大，農民不堪兵役和賦稅，被迫離鄉背井，四處逃亡，據研究，逃亡人數竟達三百萬戶以上。

　　天寶十四載（755）爆發的安（祿山）、史（思明）叛亂，直接起因是唐王朝與東北地方軍閥勢力的矛盾衝突。當時邊軍不斷增加，佔全國總兵力的百分之八十五以上，中央禁衛軍卻越來越弱。這種外重內輕的軍事格局，給安、史等人興兵作亂以可乘之機。安祿山等節度使，集地方軍、政、財權於一身，長任不替，成為地方軍閥勢力。安

19 〔宋〕司馬光等：《資治通鑒》（北京市：中華書局，1956年），卷216。

祿山自范陽叛亂起兵，漁陽鼙鼓動地來，各地守軍望風瓦解，三十三天後便佔領洛陽，繼而又攻陷潼關。玄宗倉皇逃離長安，侍從部隊殺死楊國忠，楊貴妃被縊死，玄宗才得以逃到四川，這便是著名的「馬嵬之變」。其後，太子亂中即位於靈武，是為肅宗。

安史之亂，是唐代盛世光輝掩蓋下日趨尖銳的內外矛盾的大爆發，也是唐朝國運的轉捩點。這一場大浩劫，歷經七年多才艱難平息，造成社會經濟的大破壞，一百三十餘年強盛的唐王朝頓形衰落。定亂後，唐王朝一直勉強支撐，艱難維持。各地藩鎮勢力則有不同程度發展，尤其是「河朔三鎮」及淄青、淮西等地，與中央分庭抗禮，參加平叛的將領也擁兵自重。唐德宗試圖討平藩鎮，也以失敗告終，餘後二十餘年，只得與藩鎮維持妥協局面。幸好江南廣大地區仍受到朝廷嚴密控制，成為王朝的經濟重心所在。當時，均田法已名存實亡，王公百官和富豪極力兼併土地，大小莊田遍佈全國。德宗採取楊炎建議，改已崩壞的租庸調法為兩稅法，一年中按畝兩次收取田租，得到實效，戶口、錢糧都有增加，百姓也有好處。農民納稅改以錢計算，促進了工商業的活躍和發展。商業的發展，又進一步加強了全國範圍內尤其是黃河、長江兩大流域間的經濟聯繫。憲宗時期，朝廷力量有很大增強，元和時期（806-820）展開新的削藩鬥爭，取得一定成功。「五十年不沾皇化」的魏博、易定等鎮，先後歸順朝廷。元和十二年（817），又徹底平定為亂三十餘年的淮西藩鎮，各地強藩悍將紛紛向朝廷表示歸順效命，全國恢復了暫時的穩定。史書號稱為唐朝之「中興」。

德宗時期唐代科舉極盛，世俗地主勢力大增，在苟安的時局中，社會上層風尚日趨奢華、安閒：「長安風俗，自貞元侈於遊宴，其後侈於書法圖畫，或侈於博弈，或侈於卜祝，或侈於服食。」[20]杜牧詩

20 〔唐〕李肇：《國史補》（上海市：上海古籍出版社，1979年），卷下。

也說「至於貞元末，風流恣綺靡」。後來的唐宣宗也喜好儒術，重視科第，「故進士自此尤盛，曠古無儔。僕馬豪華，宴遊崇侈」（孫棨《北里志》），可見奢侈之風長期流行。

　　唐朝後期，宮廷矛盾日益加劇，出現宦官專權和統治階級內部激烈鬥爭局面，統治集團分裂嚴重，全國性的農民大起義不斷發生。在黃巢起義的猛烈衝擊下，終於導致了唐王朝的徹底崩潰。

第二節　壯麗輝煌的隋唐文化與思想

一　隋唐文化概況

1 南北、中外文化的大交流大融合

　　南北朝分裂對抗，南方和北方思想文化，包括學風、文風和藝術風格，有如兩條並行的河流，出現明顯的差異。南朝保留著較多秦漢以來的中華傳統文化，又匯入了南方地區漢民族和俚、僚、百越等族開發創造的成果。北方經過十六國戰亂和匈奴、羯、氐、羌等各少數民族政權的更替，在黃河流域艱難實現各民族間的大融合大交流，也擴展了與西域、中亞、南亞及北方各民族的交流融合。哲學思想上，南方喜老莊，崇尚清談，注重抽象名理的論辯；北方則流行漢儒的經學，注重人的行為準則。文學上，南方文風華靡，北方文風質樸。雖然軍事等方面，南朝弱於北方，但在文化藝術諸多方面，南方比北方先進。南方各大家族也自認為是傳統漢文化的標準繼承者，創造出典雅清麗的文體、具有南方特色的哲學和佛學學派，還有各種溫文爾雅的社會習俗。

　　隋唐是我國古代思想文化整合發展的重要時期。隋朝結束南北對峙並重建多民族統一國家，推崇南方文化，為南北思想文化的交融發

展創造了絕好機遇，南北文化匯合，激發起強大的創造活力。盛唐文化的全面繁榮發展，既是南北、中外文化匯合交流的結果，也是大量異地異族異域異質文化撞擊互動的結果。

中華民族本身是眾多民族長期融合的結果。歷史上民族大融合，隋唐以前有兩次，一次在春秋戰國時期，一次在魏晉南北朝。[21]漢、唐都是在民族大融合大整合的基礎上出現的統一大帝國，都具有開放的胸懷，唐朝的開放與繁榮更超過漢朝。史書說隋唐皇家為漢族，李唐王室還自稱老子後裔，其實他們都是漢族與北方少數民族混血的後裔。兩朝開國皇后長孫氏、獨孤氏，都來自北方少數民族，李唐王室到了玄宗時才完全漢化。隋唐王朝實際是多民族統治階級共同專政的封建政權。[22]

應該看到，民族大融合的意義並不侷限於血統上，主要在文化上，文化是中華各民族融合的巨大推動力。博大深厚的中華文化傳統，早已形成了強大、持久的凝聚力，中華民族歷來也把文化認同看得比種姓血統認同更重要。[23]唐代韓愈的〈原道〉繼承了孔子觀點，指出「諸侯用夷禮則夷之；進於中國則中國之」，就體現這樣一種文化認同。多次的民族大融合，牢固地形成中華民族的共同意識——中華文化共同體。

歷史上的漢族統治者，對少數民族生活方式及外域文化，大體有兩種態度：一種如宋仁宗式的，害怕接觸、接受；另一種是漢唐式的，比較開放開明，勇於吸收，較少牴觸干預。唐代統治者的自信力，既來源於對自己政治力量的信心，也來源於對高水準的漢文化的信心。

21 隋唐以後還有三次，即唐末五代北方各民族的融合，宋、西夏、遼、金、元的大融合，以及清朝的民族融合。

22 任繼愈：《天人之際》（上海市：上海文藝出版社，1998年），頁118、338。

23 任繼愈：《天人之際》（上海市：上海文藝出版社，1998年），頁118、338。

　　在強盛的政治、軍事、經濟的基礎上，隋唐以強勢的漢文化為主體，以開放的襟懷廣泛吸納各族及外域文化。異族異域文化「八面來風」般從隋唐帝國敞開的大門湧入，後人甚至認為隋唐文化是「胡氣氤氳」的多民族文化，也是「與印度、阿拉伯和以此為媒介甚至和西歐的文化都有交流的世界性文化」[24]。

　　隋唐汲取各種異質思想文化中的精粹精華，實現了多民族思想文化的高度交融，熔鑄創造出自己嶄新的文化。唐帝國社會生活的各個方面，充溢著來自邊地、遠方異族異域的文化藝術「舶來品」。從印度傳來的有製糖法，印度次大陸的佛學、醫學、天文、曆算、音韻學、音樂、美術等，中亞的音樂、舞蹈，西亞甚至西方世界的祆教、景教、摩尼教、伊斯蘭教、醫藥、建築藝術及馬球運動等，對中國都有一定影響。唐朝非常流行少數民族的服裝、頭飾，如《新唐書・五行志》說：「天寶中初，貴族及士民好為胡服胡帽，婦人則簪步搖釵，衫袖窄小。」尤其婦女打扮裝束最為明顯。日常生活中流行胡餅胡食，玄宗時「貴人御饌，盡供胡食」。開元天寶間，西域樂舞在長安盛行一時，處於壓倒中國樂舞的優勢。長安的街頭，到處有胡商開店，辦酒樓，裡面有妙齡胡姬的表演。隋唐宮廷的七部樂、九部樂、十部樂中都有多部外來樂，有來自西域的龜茲、高昌、疏勒等樂，有來自印度、中亞的天竺、康國、安國等樂，以及來自高麗、日本、扶南等東亞、南亞國家的樂舞。還有來自西域的胡騰舞、胡旋舞，可能來自南方的柘枝舞等，都在長安大受歡迎。宮中和社會上還活躍著許多胡人樂師，對樂舞文化的繁榮發展作出了突出的貢獻，如隋時的蘇祗婆、白明達，唐時曹妙達、康昆侖等，深受宮廷寵愛。來自西域的

24 日本學者井上清語，見其所著《日本歷史》中冊，天津市歷史研究所譯校，天津人民出版社，1975年。

羯鼓，受到從唐玄宗、寧王到民間的普遍喜好，玄宗練習時打斷的羯鼓棒就有好幾櫃。玄宗更提升「胡部新聲」與自己鍾愛的道調法曲「合作」，令保守的人驚歎：「自此樂奏全失古法。」王建〈涼州行〉詩云：「城頭山雞鳴角角，洛陽家家學胡樂。」元稹〈法曲〉詩云：「女為胡婦學胡妝，伎進胡音務胡樂。」又云：「胡音胡騎與胡妝，五十年來競紛泊。」就是胡風流行內地的真切寫照。

唐代文治武功，唐人在文學、藝術、音樂、歌舞各方面成就達到世界先進水準，與唐人豪邁奔放開朗的性格，能歌善舞的青春氣息分不開，也與當時國際交流開放暢通、國內民族平等不存在種族歧視分不開。[25]當時上自帝王將相，下至商賈百姓，族類意識比較開放。蕃客、胡商、胡姬、胡僧等來自不同民族不同國家的人，與中原人民長期雜居，互相影響，互通婚姻，共同創造出輝煌的隋唐文化。

唐朝是當時世界經濟文化交流的中心，不僅外族外域文化巨潮般湧入，給中國的思想文化造成巨大影響，同時，大唐聲威廣被，周邊及遠方各國各民族也努力吸收隋唐文化成果，大唐思想文化大規模地傳播世界各地，產生了深遠的影響。

大量吸收少數民族及外國文化，豐富了唐帝國的物質與文化生活，也開拓了人們的眼界，增強民族的活力，有利於社會進步。漢民族與少數民族文化相互取長補短，相互融合，大大提高了中華民族總體文化水準。正如英國學者威爾斯《世界簡史》所說：當西方人的心靈為神學所纏迷而處於蒙昧黑暗之中時，中國人的思想卻是開放的，兼收並蓄而好探求的。「有容乃大」，成為唐文化特有的氣派，構築起唐代文學藝術的深厚的根基。

25 任繼愈：《天人之際》（上海市：上海文藝出版社，1998年），頁338。

2 思想意識的自由開放

隋唐是中國封建社會的上升繁榮時期，統治者對自己的力量較有信心，在思想意識方面比較寬鬆，並非一味高壓限制，不是「獨尊儒術」而是儒、釋、道三教並舉，文禁也較鬆弛，統治者還能接受臣下的勸諫，或容忍一些詩文作者對社會黑暗面的諷抨揭露。唐太宗就是善於「納諫」和「兼聽」的開明君主。這種寬鬆是思想文化蓬勃發展文學藝術繁榮的重要條件。

宗教要求教徒誠篤專心信仰，每種宗教不可避免都有排斥異己（異教）的本能願望。隋唐時期佛、道之間，佛、道與儒學之間都存在尖銳矛盾，當涉及現實利益時，這種衝突甚至非常殘酷和險惡。但隋唐統治者知道宗教對鞏固統治有利，所以大都能夠調和三教，儘量減少相互間的摩擦。如果說隋代儒、道、佛之間鬥爭與衝突還是主要傾向，那麼三教的並存和融合，則逐漸成為唐代的主要傾向。唐代統治者，出於政治需要或個人愛好，或左佛右道，或左道右佛。雖然也出現極端崇佛或極端反佛以至滅佛的事例，但綜觀整個唐代，思想、宗教政策比較寬鬆，還是三教並存。至中唐，德宗主張三教調和，開創三教講論之舉。貞元十二年（796）德宗生日，令儒官與和尚、道士講論，精選出來的講論者豈敢在皇帝生日煞風景自討沒趣，所以三教講論「初若矛盾相向，後類江海同歸」，遵循此格式，三教間的矛盾大體得到調和。三教爭鬥或並存，都促進了相互間的借鑒吸收。佛教借鑒儒、道，從而走向中國化；儒學吸收佛、道，因而出現新的發展；道教擷取儒、佛，也有了新的變化。社會上也出現儒佛合流、儒道合流的現象，不僅文人士大夫侈談佛理，以禪入詩入文，僧徒中也有許多精通儒業，中晚唐就常見文僧、詩僧、琴僧、草書僧等名號。還有一些人為適應現實需要，往來出入三教之間，毫無難色。儒、佛

之間牴觸最大的是「忠」、「孝」問題，也有和尚出來提倡孝道，鼓吹尊重世俗權力。自南宗禪學出現後，佛、道的調和也更進一步。佛教與道教本來有許多相近的基本論點，如佛說性空，道說無名，都以虛無為本，都有以生為苦、厭世無我的思想。它們都有超世的嚮往，佛有極樂淨土，道有神仙洞府。道、佛之間相互模仿經書，偷取教義，也很常見。例如佛教中的密宗，不少方術、做法顯然抄自道教，密宗也畫符以治病隱身；道教所有的七七、九九之數，青龍、白虎、朱雀、玄武、十二肖諸神等，都為密宗所取用。晚唐以後，密宗衰微，其法術便大都與道教合流。

從三教鼎立，佛教為首，到三教融合，儒教為首，最後形成完整的儒教體系，是唐宋哲學發展的總脈絡。北宋以後，佛教的宗教精神與儒家傳統文化進一步糅合，潛移默化，深入到中國文化的中樞部分，以致改造了儒家世界觀。佛教長期醞釀成熟的心性之學滲透到理學內部，形成了中國的儒教，儒、釋建立起了通家之好。儒、釋、道三教融合的格局，構成了近千年來中國宗教史和思想史的總格局。

相對於唐代文治武功及文學、美術、音樂、舞蹈等藝術上所取得的成就，唐代思想哲學成就似乎與此並不相稱。其實，隋唐時期主要哲學著作和傑出的哲學家更多將精力放在對佛教的闡釋方面，只有把三教放在一起考察，才能全面理解隋唐思想的發展。對此，後面我們還將進一步介紹。

3 文化重心的轉移

隋唐思想文化和文學藝術的發展，還存在兩種重要傾向：其一是文藝的重心由貴族階級逐漸轉移到平民社會；其二是文藝關注的主要對象由宗教方面轉移到日常人生。

例如，魏晉南朝詩人多出身望門貴族，隋到唐初詩人，也多是達

官貴人。隨著科舉制尤其是「進士科」發展，出身社會中下層的文士逐漸發出洪亮的聲音。《全唐詩》二千三百餘名作者，絕大多數出身貧寒，尤其天寶以後，詩人仕途通達者鳳毛麟角，「才士鮮弗窮者」[26]，「才高位低」成為普遍現象。唐初詩壇盛行六朝宮體詩，但詩人們所反映的生活逐漸從宮闈移向民間，盛唐以後，國運動盪，更出現了杜甫、白居易、杜荀鶴、聶夷中等人抒發詠歌人民困苦的大批名作。六朝宮廷靡靡之音，一變而成為唐代人生社會的清新歌唱。中晚唐以後，隨著酒宴歌舞風尚盛行，文人為曲子著辭，不是「言志」、「載道」而是刻意描寫歌酒伎樂的生活，並逐漸形成許多雜言辭體，最終發育成長為新的文學形式——「詞」。

各類藝術的重心也先後由宮廷向民間轉移。繪畫雕塑，原來主要為宗教服務，隨著貴族與宗教色彩漸淡，唐代繪畫中的仙、釋人物畫，逐漸轉為山水、花鳥；壁畫變為紙幅尺素，懸掛於平民日常起居的堂屋和書房中；宗教雕刻也轉變為唐三彩動物與人物俑，在民間流行。佛教中的禪宗，更搶先從濃厚的宗教氛圍中突圍而出，被認為是農民的宗教。原為宗教服務的俗講、變文等，也逐漸從寺院擴散到民間，演唱起歷史故事、平民行止，嬗變為民間說唱藝術。另一方面，平民的文學藝術也影響浸潤到宮廷和宗教，唐武宗就常到教坊作樂，「諧謔如民間宴席」，但仍不滿足，還下令從揚州取「解酒令妓女十人」入宮。[27]說明連皇帝也覺得宮廷藝術落後於民間，需要民間的滋養。

中唐以前音樂歌舞集中在宮廷、太常，宗廟祭祀的雅樂享有崇高地位，朝會宴饗樂舞規模浩大，極盡奢華。但盛唐雅正之樂逐漸與倡優散樂分流，朝廷設立教坊等機構專管俗樂。中晚唐宮廷、教坊樂舞衰落，民間樂舞百戲轉盛，連公主貴戚都跑到民間寺院去「觀戲場」。

26　〔明〕胡震亨：《唐音癸籤》（上海市：上海古籍出版社，1981年），卷28。
27　〔宋〕王讜：《唐語林》（上海市：上海古籍出版社，1978年），卷3。

穆宗、懿宗要觀賞百戲倡優，也要出宮到左右神策軍中才得滿足。[28]

文化藝術甚至宗教，不斷衝破舊藩籬，結合運用於平民日常生活。書法在魏、晉時期成為一門藝術，南北朝時期南方盛行「帖書」，大體以行草為主；北方擅長「碑書」，尚帶古隸傳統。隋代南帖北碑合流，但南方書法風格具有平民社會的日常生活氣味，所以佔據優勢，大為盛行，成為平民藝術的一大宗。

唐末的思想文化（包括文學藝術）的通俗化和平民化趨勢，成為後來宋元社會平民思想文藝興盛的先聲。

4 隋唐文化藝術風貌的基本特徵

如果與宋代文化藝術相比，隋唐文化藝術風貌的基本特徵，可以更加鮮明地顯現。

唐朝國勢強盛，聲威遠被，太宗李世民以「天可汗」尊稱令周邊民族心悅誠服；宋代立國之始，即為外患困擾，遼、西夏、金等遊牧民族政權長期與宋對峙。唐代文化藝術氣勢雄壯，是相對開放、外傾、色調熱烈的類型，唐人青春活力四射，李白的詩，張旭的狂草，吳道子的畫，無不噴湧奔騰昂揚的生命力，昭陵「八駿」雄壯健偉，神采飛揚，民族自信大氣盤旋。文人士大夫文化豐富熱烈，胸襟寬廣，對未來充滿自信，明朗、高亢、奔放，被稱為大唐氣象。

宋代文化藝術則細膩豐滿，是相對封閉、內斂、色調淡雅的類型。宋人充滿憂患，南宋人更悲憤憂慮交織，理學將「天理」、「人欲」對立，約束、遏制帶有自我色彩個人性質的情感欲求。儘管有豪放一派詞風興起，但詞壇主流始終是「婉約」、「陰柔」，兩宋士大夫文化則精緻，內斂，優雅，被稱為纏婉宋風。

28 〔宋〕歐陽修等：《新唐書・穆宗紀》（北京市：中華書局，1975年），卷8。

二　隋唐儒學與宗教文化

隋唐時期佛、道、儒三家的思想分歧、對立或衝突，以及交叉影響互動融合，貫穿整個歷史時期，與政治鬥爭密切相關。南北朝以來儒、佛、道被並稱為「三教」，深刻影響著中華民族的文化生活、社會生活、家庭生活以及政治生活，對隋唐思想文化、藝術也發生著舉足輕重的影響與作用。但嚴格講，隋唐時期的儒學並不是宗教，儒學的宗教化要到宋以後。釋、道兩教在隋唐時期尤有重大發展，其他一些外來宗教也非常活躍，對隋唐文化藝術產生了深遠影響。

1 儒學

隋唐思想文化充滿活力，不斷創造出新的境界。儘管佛教在當時中國社會中成為佔統治地位的精神力量，但儒學地位仍很崇高，儒家學說仍有重要發展。國家的指導思想和各種制度的建立，都以傳統儒家學說為基礎。太宗命孔穎達撰《五經正義》，命顏師古定《五經定本》，作為官書頒行，這對儒學的影響，與漢武帝罷黜百家、獨尊儒術同樣重大。士子應科舉，必須誦習儒經，義理全依《正義》所說，經學統合於一尊（注家），因而結束東漢以來歷代相沿的經學，廢止諸儒異說，也熄滅了儒學各宗派的內鬥。面對宗派林立的佛教，統一的儒學在互相攻訐中處於有利地位。佛教徒力攻道教，卻不敢非議儒經，因為儒經從文字到解釋，都有了朝廷支援的標準文本。儒學的統一，適應全國政治統一需要，有助於統治思想的統一。唐律的編定，官修正史及宰相監修成為定制，也都體現儒學的高水準研究。但嚴格講，《五經正義》只是拼合的選本，沒有形成完整體系，不能反映唐王朝大一統宏大開闊的風貌。要解答唐人遇到的宇宙、人生等各種重

大問題，不得不由佛、道二教來承擔。[29]

　　唐代也有一些士人，不甘心儒學受墨守師說、拘泥訓詁的束縛，他們蕩棄家法，開創了空言說經、緣詞生訓的新風氣，也談窮理盡性，成為儒學從漢學體系逐漸轉入宋學體系的重要轉化階段。

　　唐後期貞元、元和之際，政治、經濟形勢相對較好，一些關心國家命運的士大夫希望透過改良政治以振興唐室，力圖從維護儒家倫理道德方面來鞏固統治。韓愈、柳宗元等人的論戰就在這種情況下產生。韓愈領導的古文運動，不僅反對陳腐的今體文（四六文），更重要的是力圖復興衰弊的儒學，遏制或推翻聲勢旺盛的佛道二教。韓愈力陳佛、道的弊害，企圖建立新的儒學體系而從根本上否定二教。他在〈原道〉、〈原性〉等文中系統闡述其理論，提出儒家「道統」說，認為孟軻死後，儒家道統不得其傳，暗示到他才能重新接上道統。他說仁、禮、信、義、智是構成人的「性」的要素，人的性有上、中、下三品，君主、官吏、民眾的責任區分是天的意志所決定的，人對天只應隨順敬畏。韓愈友人李翱作〈復性書〉，又與韓愈合著《論語筆解》，認為凡人與聖人之性無別，都是善的，人性本靜，感於外物有了情時，才分出善惡來。凡人只有不斷祛除生活的情欲，弗思弗慮，最後達到「寂然不動」、「情性兩忘」的境界，才算復性。韓愈和李翱提出的道統和心性的課題，為北宋理學家們開了一條從儒學發展內核談身心性命之學的先河。

　　柳宗元和劉禹錫批評韓愈的天命論觀點。柳宗元認為帝王「受命不於天，於其人」[30]，歷史發展「非聖人意也，勢也」[31]。他提出「勢」這一範疇，力求作為歷史進化趨勢的答案，有其積極意義。劉

29　任繼愈：《漢唐佛教思想論集》（北京市：人民出版社，1998年），頁303。

30　〔唐〕柳宗元：《柳河東集‧貞符》（上海市：上海人民出版社，1974年），卷1。

31　〔唐〕柳宗元：《柳河東集‧封建論》（上海市：上海人民出版社，1974年），卷3。

禹錫進一步探索天人關係，認為天之所能在生萬物，人之所能在治萬物，天與人各有其自身的自然特點，「交相勝」、「還相用」[32]。他指出，當「理明」時，人們就不會講「天命」；當「理昧」時，就不會不講天命，他指出神是人們在一定的條件下創造出來的。這些觀點也是有積極意義的。

2 佛教

　　隋唐是中國佛教史上的創造發展的重要階段，佛教傳播的重心已轉移到中國。[33]這一時期佛教非常普及，不僅成為社會的上層建築，其政治作用也不下於儒教，影響之廣泛甚至超過儒教。進入鼎盛階段的佛教，成為「三教」中影響思想文化最重要的一支，其相繼建立的各宗派都有獨特的理論體系，深刻影響中國思想文化的發展。但在中國化、世俗化的過程中，佛教也由盛漸衰，最終失去昔日的社會地位。宋元以後，儒家的正統思想吸收佛學哲理，又重新抬起頭來。

　　中國自古沒有不可泯滅的民族界限，也沒有發生過不相容忍的宗教戰爭。人們重視文化的高低異同，遠過於血統異同。中國人的文化觀念又具有一種宏通性質，民族界限或國家疆域，都不能妨礙或阻隔對外來文化思想的汲取。所以說中國文化史裡，只有「吸收、融合、擴大」，不見「分裂、鬥爭與消滅」。[34]佛教本是一種外來宗教，漢代

32 〔唐〕劉禹錫：《劉夢得文集・天論》（上海市：上海商務印書館，1919年），卷12，四部叢刊本。

33 佛教傳入中國後約兩千年的歷史，大體可分為三個階段，從漢到南北朝是第一階段，是譯述介紹階段。隋唐是第二階段，是創造發展階段。北宋至鴉片戰爭是第三階段，是釋道儒三教合一階段。參閱任繼愈：《漢唐佛教思想論集》（北京市：人民出版社，1998年），頁4。

34 錢穆：《中國文化史導論・新民族與新宗教之再融合》（北京市：商務印書館，1964年），第七章，頁152。

以來逐漸對中國思想文化發生影響，南北朝時期曾盛極一時。隋文帝本人就是佛教信徒，為鞏固統治，積極推行崇佛政策，即位後以興佛教為己任，用各種方式在全國宣導佛教。隋煬帝也自稱「菩薩戒弟子」，以國家力量支持僧徒續修舊經，翻譯新經，廣寺度僧，行道造像。佛教勢力在隋代迅速增長，「民間佛經多於（儒家）六經數十百倍」[35]，為佛教在唐代的極盛奠定了基礎。

李唐統治集團非常重視思想統治，採取了更巧妙的尊道、崇儒、禮佛政策。例如，一方面王室尊老子為遠祖，太宗規定「道士、女冠可在僧尼之前」，壓制僧徒們的反對；另一方面，他也支持建寺度僧。貞觀十九年（645）玄奘自印度回國，太宗優禮有加，不僅資助他譯經，還為他撰寫《大唐三藏聖教‧序》。唐朝各代統治者基本奉行這一政策，只是根據不同時期政治需要，尊道、崇佛有所偏重。武則天爭奪皇位，非常重視佛教的作用，她摒棄唐初以來首尊道教的傳統國策，極端崇佛，以籠絡沙門供其驅使，僧徒也偽造《大雲經》四卷，迎合她的稱帝圖謀。武后詔令佛教在道教之上，僧徒在道徒之前。佛教史上深有影響的華嚴宗，即得武后特殊寵信而形成一大宗派，禪宗也在她的尊崇下教門興旺，開始分為神秀的北宗和慧能的南宗。在武則天的統治時期，唐代佛教臻於鼎盛，成為中國佛教史上的黃金時代。

唐玄宗極度崇道，但佛教繼續傳承。安史之亂後，佛教在統治者支持下大為興旺，憲宗派人迎佛骨來京城供奉，掀起崇佛狂熱。佛教宗派相繼發展，出現密宗的振興，天臺宗的「中興」，華嚴宗的「復興」。但佛教過於興盛，寺院佔有大量土地和勞動力，耗費大量財富，最終也會危及王權。所以，歷史上也多次出現對佛教的限制和打

35 〔唐〕魏徵等：《隋書‧經籍志》（北京市：中華書局，1973年），卷35。

擊。唐武宗曾大規模「毀佛」，限制寺院蓄養奴婢，宣佈佛教壞法害人，僅許保留極少數寺院，其餘廟宇限期拆除，僧尼一律還俗。這次毀佛沉重打擊了佛教勢力，但曾當過小沙彌的宣宗一登皇位，又立即復興佛教，在全國逐漸復蘇其勢力和影響。在這種反覆中，中國佛教形成了獨特的思想，在哲學上也走向深刻與成熟。

隋唐佛教哲學是這一歷史時期意識形態的重要組成部分。來自印度的佛教已經在中國的文化園地生根結果，完全成為一種中國化佛教，形成或開創了許多印度原來沒有的新宗派，其中最有代表性的是天臺宗、法相宗、華嚴宗和禪宗。隋以前佛學雖有學派之別，但並未形成宗派。隋唐時期，佛教師徒間不僅傳習本派佛學，廟產也由嫡系門徒繼承，形成封建宗法式的嗣法世系，宗派層出迭起。它們宣揚因果報應、生死輪迴、佈施得福等說教，例如淨土宗說「富貴貧窮由宿造」，編造十八層地獄的極苦和西方「淨土」的安樂，宣稱只要誠意信佛，不厭其煩念誦「南無阿彌陀佛」，臨死就會被迎往「淨土」。天臺宗、法相宗、華嚴宗和禪宗，則逐漸改變天竺佛教累世修行的教義，更多講究當世成佛。如華嚴宗宣稱天國並非渺茫幻影，就在現世，只要人們改變看法，就能進去。天臺宗創自隋代智，是中國人自創的一宗，說草木瓦石均有佛性，一切眾生皆可成佛。尤其是禪宗，比較徹底地變成中國封建時代世俗化宗教，深受唐王朝器重。舊說禪宗創始於北朝，自安史之亂以後到北宋初年，是它的極盛時期。[36]禪宗是純粹中國佛教的產物，僧眾來自社會下層，多為農民。禪宗南宗說「佛向性中作，莫向身外求」，宣告西方極樂世界只在目前，因而，禪宗教門興旺，世系長期延續。

相傳禪宗來源於菩提達摩，他提出不同的禪定方法，即所謂「理

36 任繼愈：《漢唐佛教思想論集》（北京市：人民出版社，1998年），頁221。

入」（壁觀）和「行入」的宗教修養方式。禪宗的隆盛始於唐初時的
「五祖」弘忍（602-674），他在今湖北黃梅開創「東山法門」，一方
面是宗教訓練、修心；一方面從事生產，養活自己，也練習武藝。禪
宗面向廣大農民，用日常生活用語啟發門徒，透過「運水搬柴無非妙
道」之類傳授教學經驗。弘忍的弟子神秀、玄賾、慧安，曾先後應召
入都，「為三主國師」，地位非常顯赫。他們被統稱為禪宗史上的「北
宗」。

　　弘忍另一弟子慧能（638-713）在嶺南創立「南宗」。慧能主張體
會佛經精神，不必背誦佛經；宣稱只要主觀上有覺悟，就可成佛，不
須累世修行，不需大量佈施財物；即便犯下滔天大罪，只要放下屠
刀，便可「立地成佛」。弘忍、慧能等禪宗代表人物多出身於平民家
庭，沒有很多學問，有的甚至不識字，他們主張的修行非常簡便，不
但不念經，放棄了佛教經典，也不坐禪。禪宗獨有的這些特點，恰是
其他宗派所缺。佛教的守舊派，曾提出「佛性」的問題，然而，如果
不是人人有「佛性」，那不能成佛的人，誰還相信佛教說教？因此，
「佛性」說實際是為維護不平等的門閥制度服務，禪宗則是廉價出售
的天堂門票，因而迅速滋長擴張，慧能也獲得了禪宗「六祖」的正統
獨尊地位。

　　南宗以安史之亂為契機，取得宗統競爭的勝利。南宗風行也導致
北宗衰亡，後來禪宗盛行的臨濟、溈仰、雲門、法眼等宗派，都是南
宗支裔。晚唐武宗滅佛，佛教各宗派的物質設施受到嚴重破壞，寺院
經濟從此一蹶不振，只有禪宗得到更多的傳播機會。早期禪宗「不立
文字，直指本心」，後來逐漸從農民禪向文人禪轉化，寫出大量《燈
錄》《語錄》等文字，比那些專靠文字章句傳播的佛教宗派的文字還
多。禪宗後期多以詩歌形式說禪理，這是唐代開科取士、文人必習詩
賦的習慣帶入禪宗的結果。

　　禪宗的盛行，在中國文化史上意義深遠。當時佛教在印度已衰，婆羅門教復盛，而在中國，佛教則成為中華文化巨流中的重要一脈。禪宗一片天機，自由自在，正是從宗教束縛中掙脫而重新回到現實人生來的第一聲。它宣傳運水擔柴，莫非神通；嬉笑怒罵，全成妙道。中國此後文學藝術一切活潑自然空靈脫灑的境界，其意趣理致，幾乎全與禪宗精神發生內在而深微的關係。禪宗鼓吹「識心見性，自成佛道」，完全脫落了宗教蹊徑，一切歸依自然，又有何宗教可言？所以有學者甚至認為唐代禪宗是中國歷史上的一段「宗教革命」與「文藝復興」。

3 道教

　　道教也被隋唐統治者大力支持廣為利用。隋文帝曾以道教符命為自己做皇帝製造輿論，隋的開國年號「開皇」，就是道教之神「元始天尊」的一個年號。文帝還尊道士焦子順為「天師」，經常諮謀軍國機要，他和隋煬帝都大造宮觀，廣度道士。他們利用道教為自己服務，同時又加以一定限制，如嚴禁民間收藏諱侯圖讖等，以鞏固自己的統治。

　　隋末，許多道士看到隋朝將亡，為尋找新的靠山，向李淵父子密告所謂「天命」，並提供財力物力相助。李淵知道與道教教主太上老君（老子）攀親，彼此同姓又可續接家譜，自己可以披上「君權神授」的外衣，遂確認老子為祖先。他興修道觀供奉太上老君像，還到國子監正式宣佈道先、儒次、佛後的規定，確立了有唐一代尊奉道教的基本政策。唐太宗進而奉道教為皇教，高宗則封太上老君為「玄元皇帝」，不斷提高道教和道士的社會聲望，擴大道教勢力。

　　武則天與高宗爭奪權力，高宗以道教徒為自己的擁護者，武后便以佛教徒為自己的擁護者。武后掌權改唐為周，大殺李唐宗室，所以

貶抑道教，改崇佛教。她不僅下詔廢棄太上老君帝號，還罷除舉人習《老子》，但她也知道佛、道二教都是可資利用的維護統治的工具，故規定道教在佛教之下。她自己也求仙煉丹，以求長生不老、羽化登仙。

玄宗早期勵精圖治，曾聲言神仙虛無縹緲，但其實他始終篤信道教。在其統治時期，尊禮道教達到了狂熱的程度。玄宗自稱夢中見到老子，命將老子真容畫像分送天下各州開元觀安置，令男女道士恭迎，行道七天，朝廷提供設齋行道費用。又賜親王公主及全國文武百官士兵酒宴假日，以示慶賀。玄宗還尊玄元皇帝為「大聖祖」，改長安玄元皇帝廟為太清宮。朝廷祭祀，先朝太清宮。京師還設有專門講習道教的學校「崇玄學」，貢舉加試《老子》，搜集歷代道書，校勘後編纂為道藏，名《三洞瓊綱》，共三七四四卷。[37]從李林甫等請求以「舍宅為觀」，不少公主、妃嬪和官僚妻女要求度為女冠，以及佛教徒賀知章棄佛當道士等事例，不難看出當時道教氣焰之盛。就連文學、音樂、舞蹈、美術等等，都反映出玄宗推崇道教的情形。不僅有〈霓裳羽衣曲〉、〈紫微八卦〉等玄宗「酷愛」的「道調法曲」和舞蹈，作為祭祀之樂，太微宮中高懸的大聖祖像旁，還有侍立的文宣王（孔子）及所謂的南化、通元、沖虛、洞靈「四真人」像，名畫家吳道子還精心繪製了唐高祖、太宗、高宗、中宗、睿宗及千官陪祀的大型壁畫。

4 其他宗教

隋唐文化開放，統治者善於利用宗教維護其統治，對佛教以外的其他外來宗教也採取了歡迎的態度。隨著中西交通發展，西方祆教、景教、摩尼教、伊斯蘭教等宗教，也在唐時相繼傳入流行。

祆教也稱火祆教或拜火教，流行於波斯和中亞諸國，十六國時傳

37 〔元〕馬端臨：《文獻通考》，卷224，清武英殿三通合刻本。

入中國，唐時波斯和中亞商人在長安、洛陽、涼州、沙州等地建立祆祠，隋、唐王朝也設置薩寶主祀祆神，管理祆教徒。

景教是基督教的別支，流行於波斯。貞觀九年（635）景教教士阿羅本從波斯來長安，唐太宗令在長安置波斯寺一所，高宗時又令諸州置寺，景教徒頗為誇耀當時流傳的盛況。玄宗天寶中，改兩京及諸州波斯寺為大秦寺。現西安碑林還保存有唐德宗建中二年（781）所立〈大秦景教流行中國碑〉。

摩尼教也稱明教，流行於中亞及地中海沿岸。武則天時有波斯人傳來摩尼教《二宗經》，安史之亂後摩尼師與回鶻使者同來長安，代宗時允許信徒在長安建大雲光明寺，又許在荊、揚、洪、越等州及洛陽、太原兩地建寺。後來祆教、景教衰落，摩尼教仍在江淮一帶流傳。

唐代廣州等城市都有信奉伊斯蘭教的阿拉伯人留居，相傳穆罕默德舅父賽德·伊本·阿比瓦加之墓就在廣州。

各種宗教的傳播流行，有利於社會思想的活躍，改變了儒術的獨尊地位，也有利於各種宗教與儒學相互吸收。這些宗教活動對開闊唐人的思想，培養唐人的宏偉氣魄，活躍文化界自由的氣氛，是有積極作用的，對隋唐代思想文化和文學藝術的繁榮與發展，也有很大促進。

第三節　文學藝術的繁榮發展與輝煌成就

一　隋唐文學的光輝成就

唐代文學高度繁榮，就漢族文學而言，詩歌的成就構築了中國詩歌史上的黃金時代。清代所編《全唐詩》所收及後人搜集補充的唐詩，有近五萬首之多，作者有二千三百多人。[38]唐代詩學之盛，詩人

38 《全唐詩》編成於清康熙四十五年（1706）。此後的補充主要有日本河世寧的《全唐

之多，可謂空前。其中李白、杜甫、白居易等都是享有世界聲譽的大
詩人，他們的作品不僅在當時家喻戶曉，今天仍為我們廣泛傳誦，成
為民族文化的瑰寶。

　　唐代社會繁榮，開科取士，詩為應制之需，出身社會中下層的普
通文人士大夫，充滿希望和信心，他們中湧現大量的詩人，以向上的
精神自覺地進行創作。唐代疆域廣闊，經濟繁榮，交通發達，對外經
濟文化交流頻繁，各種藝術交相輝映，令詩人們眼界大開，精神振
奮，心靈激蕩，也給他們提供了豐富的創造素材，使他們發出了高亢
的盛唐之音。盛唐詩人們的作品豪邁雄渾、豐富多彩，沖決了舊的貴
族文學樊籬，一掃「以綺錯婉媚為本」的齊、梁頹靡遺風，有力推動
了文學藝術的發展。

　　隋唐文學的主流詩歌的發展大體可分為隋至初唐、盛唐、中唐和
晚唐四個階段。初唐承繼齊梁餘風，經過近百年摸索，到沈佺期、宋
之問、「四傑」（王勃、楊炯、盧照鄰、駱賓王）等出現後，詩風才漸
改變。他們繼承南朝的藝術技巧和聲律之說，融合南北文風，北朝的
「質」充實了南朝的「文」，擺脫詩壇靡麗積弊，吹出一股股清新、
剛健氣息，表現了失意者憤鬱不平的真實情感。他們在詩歌形式上也
有發展開拓，五言古詩的聲律化，經南朝到初唐，完成於沈、宋，律
詩遂由此定型。陳子昂高舉「復古」旗幟，力革浮侈，提出「風
骨」、「興寄」兩個重要的美學口號，主張恢復詩歌反映現實生活的優
良傳統。他的〈登幽州臺歌〉高唱「前不見古人，後不見來者。念天
地之悠悠，獨愴然而涕下」，抒發「卓立千古」的孤獨情懷，奏響了
盛唐之音的前奏曲。

詩逸》；王重民等人輯佚的《全唐詩外編》（北京市：中華書局，1982年）；近年又有
陳尚君的《全唐詩續拾》，卷60（北京市：中華書局，1992年），收作者逾千人，詩
四千三百餘首。

　　開元、天寶時唐詩進入鼎盛期，成為文學史家豔稱的盛唐黃金時代。當時詩人輩出，風格殊異，流派繁多，詩歌各種體裁、形式紛呈競豔，詩壇萬紫千紅，蔚為壯觀。王翰、王之渙、王昌齡等，善以簡短的絕句，表達豐富複雜的感情。王之渙名篇「白日依山盡，黃河入海流。欲窮千里目，更上一層樓。」（〈登鸛雀樓〉）境界開闊，氣象宏偉，後兩句不僅表達一種哲理，更折射出盛唐人蓬勃向上的萬丈雄心，深深鐫刻著時代鮮亮印記。他們的邊塞詩既寫出思婦征人的眷念抑鬱，又散發著豪放樂觀的精神。李頎、岑參、高適，則以他們擅長的古體詩（特別是七言歌行），著力刻畫音樂聲響、人物或壯麗的邊塞風光，既頌揚軍士們高亢的愛國精神，也揭示了轉戰絕域的幽怨纏綿的情感矛盾。孟浩然、王維和儲光羲，則是田園山水詩派的傑出代表。他們的詩篇描繪出幽寂的山水、恬靜的田園，清空淡遠，自然渾成，以含蓄的風格，創造出嶄新的自然境界，令人回味不已。

　　李白、杜甫分別以浪漫主義手法和現實主義手法，將盛唐詩歌藝術推向輝煌巔峰。李白繼承發揚屈原以來的積極浪漫精神，又從民歌中採擷精華，大膽創新改革。他的詩篇充溢著豪放奔湧的激情，氣勢磅礡宏闊，瑰麗新奇的想像和誇張，輕快生動而又明淨華美的語言，構成其鮮明的藝術特色。他的〈古風五十九首〉和大量的樂府詩，有力揭發統治者淫逸驕奢的生活，抒發自己「濟蒼生」、「安黎元」的抱負。他還盡情歌頌祖國的名山大川，奔騰的黃河，崎嶇的蜀道，廬山飛瀑，長江遠帆，一一出現在他的筆端。他的錦繡詩篇和他獨立不羈、傲岸脫俗的人格，對當時和後代都有巨大的影響，被人們譽為「詩仙」。他的作品是中華優秀文化的輝煌典範和傑出代表。

　　杜甫的詩歌以真摯細膩的感情、沉鬱雄渾的基調和洗練的語言為特色。他生活在唐王朝由盛轉衰時期，一生大部分在憂傷和顛沛流離中度過。他把許多富有社會意義歷史意義的重大主題帶入詩歌領域。

安史之亂以前，他已寫出〈兵車行〉、〈麗人行〉等作品；戰亂期間，他又寫出了〈悲陳陶〉、〈春望〉、〈北征〉、〈羌村〉及組詩〈三吏〉、〈三別〉等傑出詩篇。他敢於正視現實，他的詩句「朱門酒肉臭，路有凍死骨」，鮮明凝煉地揭示出尖銳的階級對立。他從自己的苦難聯想到廣大人民的苦難，在寒冷的雨夜，屋漏難眠的他，卻嚮往廣廈千萬間大庇天下寒士俱歡顏，寧願「吾廬獨破受凍死亦足」。在他之前，古典詩歌從來沒有這樣深入地走向現實生活、走向人民，這是他最偉大的貢獻。他的創作實現了思想性和藝術性高度完美的統一，從而將中國古代詩歌提高到了一個新的階段。他的詩歌凸顯著時代，深刻反映現實，被後人譽為「詩史」，他也被尊為「詩聖」，成為人們學習的典範。歷代詩人莫不崇敬追隨他的蹤跡，中唐白居易為首的一批詩人們宣導的「新樂府」，就是在他不朽詩歌的啟發影響下形成的現實主義創作新實踐。

中唐是詩歌史上一個重要的時期，詩人們爭奇鬥豔，展現了更多的個性。大曆、貞元時期是盛唐的延續，又是中唐的先聲。元結、顧況等詩人，繼承杜甫，以樸實無華的風格，寫作反映現實生活的詩篇。劉長卿和韋應物都是能在詩史上開宗立派的人物，劉長卿尤以五言詩見長。「大曆十才子」中的錢起、盧綸著力於對山水、田園和自然景物的描寫。尤其是李益的邊塞詩，精美絕倫，流傳很廣，被樂工爭先譜入音樂，演唱於內廷。

元和時期，元稹、白居易等以學習陳子昂和杜甫為號召，主張「文章合為時而著，歌詩合為事而作」，發起「新樂府」運動，寫出許多針對現實的諷喻詩。白居易〈秦中吟〉十首和〈新樂府〉五十首是其中的代表作，它們形象鮮明突出，語言周詳明直，娓娓動人，愛憎非常分明。尤其是為被壓迫的民眾說話，痛斥暴虐黑暗統治，需要很大的勇氣。元稹〈連昌宮詞〉和白居易〈長恨歌〉、〈琵琶引〉等長

篇敘事詩，都是中國文學史上的名篇。這些詩篇為世俗所重，流傳極廣，每每吟詠於「士庶、僧徒、孀婦、處女之口」，妓女能誦〈長恨歌〉，身價便大增。[39]他們還努力向民間歌謠學習，與晚年白居易唱和的劉禹錫，曾學習民間歌謠創作了〈竹枝詞〉，他的詩風骨力勁健，韻調優美，好詩好句不少，尤以〈西塞山懷古〉、〈金陵五題〉等最受讚賞。他與白居易齊名，並稱「劉白」。

　　中唐還形成了以韓愈、孟郊為代表的「硬體」詩歌流派，他們重視藝術技巧，著力追求險僻奇奧。韓愈汲取李、杜精華，以文入詩，力求去陳言立新意，筆力剛健，氣勢雄渾。他的奇險詩風對張籍、李賀、孟郊、賈島等人有很大影響。孟、賈以窮寒僻澀為詩境，人稱「郊寒島瘦」。李賀的詩歌則充滿奇異的想像和瑰麗不凡的辭藻，奇特超絕，別具一格，其立意也不同於流俗。他尤擅樂府，作歌詩數十篇，樂工無不諷誦。可與元、白、韓愈並列的大詩人還有柳宗元，他的詩不像韓愈詩那樣豪放縱橫，也不像元白那樣平易通俗，他學習變化謝靈運、陶潛，形成自己的山水田園詩。

　　總之，中唐詩壇繼開元、天寶之後，出現新的繁榮。這一時期詩歌發生的變化具有劃時代意義，在很大程度上，後世中國古典詩歌的一切法門都由此開啟。古典詩歌基本主題、體式及表現方式的成熟與定型，也完成於這一時期。所以，〈唐百家詩序〉認為中唐不僅是唐詩歷程之中，也是「百代之中」[40]。

　　晚唐詩作者的數量，不亞於中唐，主要詩人的成就也不稍讓中唐名家。有人認為晚唐詩歌雖普遍工致精美，綺麗纖巧，卻格局偏小，

39 〔唐〕白居易，顧學頡點校：〈與元九書〉，《白居易集》（北京市：中華書局，1979年），卷45。

40 參閱張炯等：《古代文學編》，《中華文學通史》（北京市：華藝出版社，1997年），第2卷，頁121。

氣勢較弱；但也有人認為晚唐詩歌雖不像桃李牡丹，但似秋花晚霞，自有其特具之美。晚唐詩在前人已達到的萬千詩境中開闢了豔情一境，起源於六朝完成於唐，並作為唐詩特長的律詩，至此也達到了最精美的程度。晚唐最突出的詩人有杜牧、李商隱、溫庭筠等，他們生活的時代表面平靜實則危機四伏，政壇上牛（僧孺）、李（德裕）兩黨激烈衝突，加上個人遭遇不順，使他們寫下憂國憂時、借古諷今、感懷傷時之作。杜牧的七絕抒情短詩，生動自然，神韻獨高，清麗含蓄，又有一股豪爽英俊之氣，最為人們激賞。李商隱風格多姿多彩，其七絕清麗俊逸有如杜牧，詩篇中那些奇特浪漫的想像，則又可比肩李賀。溫庭筠當時詩名與李商隱相埒，人稱「溫李」，但他們在題材方面大不相同，溫庭筠長期放蕩於歌場舞榭，所以多寫燈紅酒綠的浮華生活。

　　唐末戰亂，但詩人們並未停止歌唱。皮日休、聶夷中、杜荀鶴、羅隱等採用現實主義手法寫作。例如聶夷中的〈傷田家〉傳達了遭受殘酷剝削的農民的慘痛心情，成為千古流傳的名篇。韋莊、司空圖等出身社會上層，也有地位，他們或以「香奩體」見稱，或不問世事、以退隱生活為題，也寫出了引人注目的篇章。韋莊的〈秦婦吟〉，是現存唐詩中最長的一首敘事詩，象徵著我國詩歌敘事藝術的重要發展。

　　我們以不少篇幅介紹唐詩，是因為唐詩代表著當時文學藝術的最高成就，是唐人最重要的文化貢獻之一，廣義而言，文學也是一種藝術。另一個重要的原因，是當時文學與藝術之間的血肉聯繫尤為緊密，唐詩空前廣泛地直接與樂舞等表演藝術合作。我們知道唐人重詩，不應忽略唐詩還重入樂。唐詩大都是可以入樂的歌詞，是當時供歌應舞唱布於歌兒舞女之口的流行作品。高適、王昌齡、王之渙「旗亭唱詩」的著名故事，生動地展示了唐代詩歌與音樂相互依賴的密切聯繫，反映了詩人們對自己作品與音樂結合的高度重視。當時詩篇被

「天下唱為歌曲」，就是極其成功的標誌，由此不難理解唐人編輯詩歌集時，為何要強調「可被管弦者」這一標準了。[41]

當時與詩篇配合的音樂，大量是來自民間歌曲，亦稱「曲子」。隋唐歌舞音樂繁榮，歌舞必有歌詞，大量胡樂胡曲傳入，大大豐富了歌詩音樂。音樂也需要大量的好歌詞，所以，才會發生唐代樂工歌伎向著名詩人們「賂求」詩篇的故事。

為適應音樂長短曲折的變化，尤其是中晚唐為適應酒宴歌舞的需要，歌詞的曲折、句式必須有所變動，才能合樂無間。在音樂歌舞的促成下，以音樂為主導，隋唐民間雜言歌辭逐漸興起，這一新的流行歌詞樣式，經中晚唐文人士大夫學習創作大力發展，使之脫離五言七言的舊形式，開闢了新體長短句的廣闊境界，成為一種文學的新體制——詞。究其本源，詞也就是一種曲子辭（詞）。文人之詞，相傳以李白為最早，其〈清平調〉、〈清平樂〉等詞，開專寫婦女的風氣。晚唐五代，文人之詞主要創製、流行於筵席歌伎之間，所以詞的最早結集便名為《尊前集》、《花間集》，所詠不過是繡幌佳人的酒宴豔情，作者們被稱為「花間派」，奉溫庭筠為始祖。五代時的西蜀和南唐是詞樂中心，南唐中主李璟、後主李煜都是傑出的詞作者，李煜的亡國經歷使之擴大了詞的境界。到北宋後詞的境界大開，終於成為新的一代文學之代表。同時詞（曲子辭）的產生形成，也象徵著新的表演藝術創作形式產生。從唐聲詩樂工歌伎「選辭配樂」的普遍方式，產生並形成了文人士大夫「倚聲填詞」的新方式，文人與歌舞伎樂的合作創作得到進一步加強，津津樂道他們的作品如何為樂工歌伎所「賂求」。除了發達的詩歌外，唐代古文運動的成就、傳奇小說的成熟以及變文的出現，也給這個時期的文學增添了繁榮的景象。韓愈、

41　《國秀集‧序》，《唐人選唐詩（十種）》（上海市：上海古籍出版社，1978年）。

柳宗元等人在古文運動的旗幟下進行的文體、文風革新，產生了許多優秀的作品，對唐代和以後的文學發展，尤其是散文的發展，有著積極的深遠的影響。

二　繁花似錦的隋唐藝術

隋唐藝術，包括音樂、舞蹈、雜技百戲、書法、繪畫、雕塑、建築、工藝美術等諸多門類，都呈現出空前繁榮發展的興旺景象，取得了輝煌的藝術成就，在許多方面代表著中華古典藝術的高峰。

1 表演藝術

隋唐表演藝術以浩大華麗的宮廷音樂歌舞為主要代表。

隋朝初建，沿用北朝音樂，統一南北後，以南方保留的漢魏清商樂為「華夏正聲」，特設清商署管理，實現了南北音樂的集中和匯流。隋唐時期宮廷音樂可分為雅樂、俗樂、胡樂三大類。北朝以來胡樂盛行，隋唐宮廷中均設立了多部樂制度，採用「以華領夷」的方式舉行盛大展演。隋朝先建七部樂，煬帝時增改為九部樂。唐高祖沿用九部樂為宴樂，唐太宗最後增定為十部樂，即燕樂（讌樂）、清商、西涼、天竺、高麗、龜茲、安國、疏勒、康國、高昌。其中樂為唐新創，清商樂是南朝「九代遺聲」，西涼樂用鐘磬保留著華夏舊樂成分，其餘均為外來樂舞。它們依次表演，各部伎樂器、樂曲、舞蹈都不相同，外來樂部的演員、樂工都來自國外，具有鮮明的民族特色。演出時還有鼓吹、散樂百戲等節目，包括馴象及犀牛的拜舞、舞馬等節目，舞馬多至百餘匹，以整齊的動作表演踏鼓點、旋轉、後腳站立等複雜動作，還有舞馬「登床」即躍上數層高榻表演銜杯勸酒等高難動作。有時宮中女樂也出來參與表演，如數百宮女擊鼓，表演破陣

樂、上元樂、太平樂等。大約在高宗武后時期，又設立坐部伎、立部
伎。堂下立奏，以鼓笛為主；堂上坐奏，以絲竹樂為主。坐、立部伎
表演的樂舞有樂、破陣樂、慶善樂、大定樂等共十四部，多是唐歷代
帝王所制歌功頌德之作，是一種奏於宴饗的雅正之樂。立部伎規模龐
大，安樂以下，音樂雜以龜茲樂，撾大鼓，「聲震百里，動盪山谷」，
場面氣勢壯闊宏偉。有些樂舞演員人數眾多，如太平樂即五方獅子舞
表演時，除逗獅子者及扮獅者外，還有一百四十人歌〈太平樂〉舞抃
以從；破陣樂表演時，場上披甲執戟的演員就多達一百二十人。

　　唐初有著名的三大舞〈七德舞〉、〈九功舞〉、〈上元舞〉。〈七德
舞〉也就是〈秦王破陣樂〉，出自唐太宗征伐時期軍中歌曲，經改編
後稱為宮廷雅樂中的武舞，也是象徵太宗功業的「廟樂」。其表演時
「令人震悚」的氣勢，給初唐雅樂增添了雄豪矯健的色彩。

　　盛唐是中古樂舞的繁榮巔峰。玄宗喜愛音樂，特設多處教坊安置
俗樂、倡優、雜伎，又設梨園、梨園別教院等機構教習自己鍾愛的法
曲。龐大的宮廷樂舞機構，擁有世代為業的「音聲人」，達三、四萬
人之多。玄宗鼓勵中、外音樂的合作交流，開元時胡部新聲大舉傳
入，玄宗升之於堂上。天寶十三載，又下令「道調法曲與胡部新聲合
作」。這一舉措打破了胡、漢不能雜奏的舊規，代表著胡、俗樂的全
面融合。當時教坊等機構演奏的歌曲、舞曲、器樂曲以及雜技百戲節
目數量龐大，種類繁多。歌、舞、樂綜合的大型樂曲「大曲」，源出
自魏晉清商大麯、胡樂大麯以及佛樂大曲等多方面，規模龐大，內容
豐富，代表著宮廷樂舞的最高藝術成就。其中「清而近雅」、帶有仙
道色彩的便是「法曲」，〈霓裳羽衣曲〉、〈赤白桃李花〉等最著名的法
曲大曲，融合了漢樂、胡樂的精華。唐代有許多詩文歌頌〈霓裳羽衣
曲〉，尤以白居易的〈霓裳羽衣歌〉廣為傳誦。詩中描述了樂舞從散
序（有樂無拍無舞）到中序（有拍，開始婉轉的舞蹈），最後是「繁

音急節」、「跳珠撼玉」的曲破和如鶴收翅並伴有長引聲的特殊結束，以及所創造出的如仙似幻的藝術美境，為後人提供了探索唐代法曲曲式結構的實例。

唐代的舞蹈主要有健舞和軟舞兩類。健舞雄健，有〈劍器〉、〈胡旋〉、〈胡騰〉、〈柘枝〉等；軟舞柔媚，有〈春鶯囀〉、〈綠腰（六么）〉、〈回波樂〉等。許多舞蹈來自西域。著名舞者公孫大娘及其弟子表演的〈劍器〉舞，不僅激發了張旭草書的靈感，也給大詩人杜甫留下了難忘的藝術享受。胡旋舞等曾風靡一時，從宮中達官貴人如楊貴妃、安祿山，到民間藝人，都喜愛此舞，舞蹈急轉如風，連續不停。

唐代散樂百戲也大有發展。雜技、馬戲登上新的藝術高度，出現了許多新的表演技藝和精彩節目，宮廷的舞馬即可稱為一絕。隨著各地城鎮經濟的增長和表演藝術的重心下移，為廣大平民服務的變文、講話等說唱，以及歌舞戲、參軍戲、傀儡戲等戲劇也有很大發展，為宋元戲曲時代的來臨，創造了有利的條件。

2 造型藝術

隋唐造型藝術的突出代表有書法、繪畫、雕塑等。論者認為書法在唐代成就顯著，與詩歌一道，既是這個時代最普及的藝術，又是這個時期最成熟的藝術，達到了法制完備的高峰。南北朝時期書法作為一門藝術，出現了以二王（羲之、獻之父子）為代表的新書體，輕便靈動，風流妍妙。到了唐初，太宗深愛王羲之書，「心摹手追」，親撰《晉書・王羲之傳論》稱譽其書法古今第一，「盡善盡美」。他多方搜求王羲之墨蹟，據說還派人騙來釋辨才珍藏的〈蘭亭序〉，死後還以之殉葬。唐初歐（陽詢）、虞（世南）、褚（遂良）、薛（稷）等書家，都是二王書體的繼承人。客觀地講，唐初書法還是融入了新的時代氣息，有如唐初詩歌逐漸擺脫齊梁宮體展現欣欣向榮姿態一樣。

　　盛唐顏真卿，工於篆、隸，融篆、隸之法入行、楷，創造出方嚴正大、剛勁有力的新書體。盛唐書體反映盛唐生活的豐裕，體現出盛唐壯美宏大的審美意向。張旭的草書流走飛動，「迅疾駭人」，有如李白詩無所拘束而皆中繩墨，「草聖」張旭與「詩仙」李白齊名，並非偶然。

　　中晚唐書法藝術風格更加豐富多彩。懷素的狂草，「以狂繼顛（張旭）」，柳公權也繼承顏真卿，他們的書法仍保留著勁健的氣勢與骨力。許多書家則另闢蹊徑，如李陽冰的篆書「以勁瘦取勝」，史維則的隸書「日趨光潤」，韓擇木的隸書則「莊重有法」。

　　雕塑也是隋唐主要的美術形式。現存隋唐雕塑主要有石窟寺造像、陵寢前石雕和墓葬中俑器，以及碑碣、經幢上的浮雕等。石窟雕塑藝術主要是為宗教服務的，最具代表性的有洛陽龍門石窟、敦煌莫高窟、太原天龍山和四川大足的北山等處。

　　雕塑在隋代已大放光彩。敦煌現存洞窟近五百個，其中隋窟九十五個，唐窟二百一十三個，五代窟五十三個。僅洞窟數已說明隋唐是敦煌藝術的極盛時期，而短暫的隋朝開窟竟如此之多，並具有鮮明時代風格，唐窟則規模巨集壯，藝術成就尤其輝煌。

　　唐代造像，石雕與泥塑並重。當時繪畫進步，造像技巧亦隨之提高。畫佛像原有「曹家樣」、「吳家樣」，曹即北齊曹仲達，其筆體稠疊、衣服緊窄；吳即吳道子，其勢圓轉，衣服飄舉，故世稱「曹衣出水，吳帶當風」。「吳家樣」被雕塑家們成功地運用到了雕塑作品之上。

　　盛唐楊惠之原與吳道子同學畫，恥居其後，遂專事塑像，是當時最傑出的雕塑家，被稱為「塑聖」。人稱「道子畫、惠之塑，奪得（張）僧繇神筆路」，但其雕塑作品及所撰〈塑訣〉均無存。今存唐代雕塑作品雖多出自無名藝術家之手，但仍體現出令人驚歎的高度藝術成就。

　　洛陽龍門有百分之六十以上石窟、石龕開鑿於唐，其中武則天時開鑿得最多。奉先寺石窟雕像造於唐高宗時，是唐代最大最著名的石雕佛像，原有大像九軀，現存六軀。中央的盧舍那佛像，高十二點六六米，兩旁依次為比丘立像、脅侍菩薩立像、天王和力士像。這一組造像宏偉壯觀，而且主次分明。本尊盧舍那佛似帝王，二菩薩似妃嬪，迦葉、阿難似文臣，天王、力士似武臣，這是唐代雕塑的共同格調。

　　天龍山第十四窟兩壁菩薩像肌膚飽滿，神態動人，是唐代最精美的雕像之一。唐代有「宮娃如菩薩」的說法，其實是雕塑者創造藝術形象，無不參考現實人物來完成。

　　表現唐太宗戰功的昭陵六駿浮雕，簡練有力地刻畫出每匹駿馬的雄姿，毫無宗教或象徵意味。隋唐陶俑則以著名的唐三彩俑最為精美，人物俑有單像，也有群像。

　　隋代是中國繪畫史上的轉折時期。隋代著名畫家展子虔對中國山水畫貢獻很大，〈遊春圖〉是他傳世的唯一作品，他對山水畫如何真實反映自然進行了可貴的探索。繪畫在唐代成就輝煌，畫壇群星燦爛，氣象萬千。據《宣和畫譜》等資料，唐代畫家有名姓可考者約四百人之多。在人物畫方面，初唐閻立德、閻立本兄弟最有名，有〈秦府十八學士圖〉、〈淩煙閣二十四功臣圖〉及〈太宗步輦圖〉、〈文成公主降蕃圖〉、〈歷代帝王圖〉等，多以真人真事為題材。盛唐吳道子人物畫成就最高，被譽為「百代畫聖」。他熟練地運用暈染法，所繪人物「生意活動」。他曾從張旭學書法，據說他觀裴旻將軍舞劍而畫若有神，因為「觀其壯氣，可助揮毫」。他曾在長安興善寺中畫神，「立筆揮掃，勢若風旋」，觀者如堵，喧呼驚動坊邑，可見他畫時非常著重氣勢。中唐張萱、周昉善畫婦女，別開生面描繪貴族婦女游春、賞雪、乞巧、烹茶、吹簫、聽琴等生活場景，拓寬了婦女畫的題材。中唐最有名的人物畫家是韓滉，專繪農村生產、生活情景，唐人評其人

物畫的造詣，認為在張、周之上。

　　魏、晉以來山水樹石只是人物畫中配景的附庸，唐朝時山水畫發展為獨立的畫科。盛唐吳道子、李思訓、李昭道、王維等大家出現後，山水畫才正式確立。吳道子畫蜀道山水，「始創山水之體，自為一家。」[42]李思訓、李昭道父子時稱大李、小李將軍，他們的山水畫繼承展子虔作風，筆法工細，設色豔麗，有「富貴」氣象。他們以青綠敷色，創金碧青綠山水畫，為後世所宗。

　　大詩人王維也是名畫家，宋朝蘇軾評說他「詩中有畫」、「畫中有詩」，歷來認為非常恰當。他首創水墨山水畫，務求雅淡，與二李用重彩務求富麗不同，對後世影響巨大。他畫人物也有所長。王維的畫富有詩意，對後世「文人畫」影響巨大。

　　花鳥禽獸畫在唐代也發展成獨立畫科。畫家們各有擅長，如曹霸、陳閎、韓幹畫馬，韓滉、戴嵩畫牛，薛稷畫鶴，薑晈畫鷹，都很出名。韓幹、戴嵩聲譽相當，有「韓馬戴牛」之稱。韓幹富有革新精神，玄宗御廄蓄馬多達四十萬匹，尤喜大馬，韓幹所畫便是「翹舉雄傑」的大馬。杜甫詩稱「（韓）幹惟畫肉不畫骨」，韓幹體現的正是盛唐的時代風格。

　　總起來看，繼宗教繪畫之後，仕女、牛馬成為中唐的主題和高峰，至於山水花鳥的成熟和高峰出現，則要等到宋朝以後。

　　隋唐是我國封建社會的鼎盛期，也是古代建築藝術發展的成熟階段。隋朝重新統一南北，短短三十多年中，規劃興建了大興城、洛陽城，建造了大批的宮殿、園林，民間還出現了安濟橋這樣出色的石拱橋，經歷一千三百多年風雨巍然屹立，體現高度科學性與完美的藝術性的結合，成為中國建築藝術史上的典範之作。

42 〔唐〕張彥遠：《歷代名畫記》，學津本。

　　唐代在隋朝建築成就的基礎上繼續營造都城長安、洛陽，使之成為當時世界上最宏偉壯觀、和諧有序的大都市。長安城面積達八十四平方公里，相當於十個今天的西安城。其整體佈局採用了我國首創的方整對稱、嚴謹封閉的棋盤式結構，宮城居中，體現中央集權陰陽尊卑的秩序。大興—長安的佈局和設計規劃，代表了中國古代建築最偉大的成就之一。

　　隋唐佛寺、佛塔等宗教建築，陵寢建築和宮苑園林建築，也成就輝煌。保留至今的五臺山佛光寺、西安大雁塔、小雁塔、大理千尋塔、昭陵與乾陵的建築群，仍向我們展現著隋唐建築藝術的無窮魅力。

　　隋唐手工業有很大進步，分工細緻，技術改進，不僅宮廷組織了龐大的手工業技工隊伍，隨著商業繁榮，大城市中興起手工作坊，為工藝美術的普遍發展提供了有利條件。唐代陶瓷美術取得許多新成就，白瓷、青瓷發展很快，「唐三彩」的出現，更是唐代陶瓷美術的代表。白瓷以「邢窯」產品最有名，青瓷以越窯為代表。唐三彩同時或交錯使用黃、綠、白或黃、綠、藍、赭等釉色，構成斑駁、淋漓的藝術特色，以人物和動物為造型的三彩俑，同時是富有特色的雕塑品。唐三彩馳名中外，對朝鮮、日本深有影響。

　　唐代的染織刺繡工藝特別發達，社會需要大量絲織品滿足統治階級奢侈生活。緯錦是唐代所創，以多重多色緯線織出花紋，比經錦更繁複。唐代織錦重視圖案裝飾，有的作品巧奪天工。刺繡廣泛運用於繡佛像、佛經，有了飛躍發展。唐代銅鏡、漆器的製作工藝精美、樣式繁多、紋飾豐富。銅鏡的代表性紋飾有花草、珍禽異獸、神話歷史故事及反映現實生活題材等種類。唐代新創雕漆工藝，綠沉和夾紵的工藝也有發展，夾紵漆法隨鑒真東渡傳入日本，鑒真死後其弟子為他所作的夾紵造像，至今仍保存於日本。唐代的金銀細工也很發達，製作精美，工藝極為複雜，可見唐代工藝美術的高度發展。

3 簡析隋唐藝術繁榮發展的內外原因

　　文學藝術的繁榮發展，是天時、地利、人和等諸多方面因素綜合促成的。換言之，文學藝術的成長離不開時代的沃土，離不開社會經濟、政治、思想、文化等共同營造的外在大環境，離不開各種外部作用形成的各種必然偶然的機遇，同時，也不能脫離文學藝術自身發展的諸多內部條件。上述多種因素錯綜複雜，交互為用。例如，經濟是社會上層建築的基礎，生產力歸根結柢決定著社會的總發展，但經濟的原因，既可能間接發揮作用，也可能直接影響某些藝術門類的繁榮興旺。例如，沒有隋文帝時的與民休息、恢復經濟，甚至沒有他的努力節儉與積累，隋煬帝就不可能舉行規模浩大、極其奢華的歌舞百戲表演。沒有貞觀之治和開元、天寶極盛，沒有經濟的充分發展，無法想像太常寺、教坊等機構中，有數萬人之多的職業「音聲人」從事歌舞百戲表演，無法想像長期配備龐大宏偉的二部伎、多部樂，此外還有梨園、宜春院等宮廷樂舞機構也擁有大量樂舞人員。

　　我們也看到，如果沒有隋煬帝和音樂天子唐玄宗個人的喜好，統治階級所追求的奢華享樂，也許會透過其他方式其他管道來表現；但很可能就沒有教坊、梨園等機構出現，道樂、胡樂的影響也可能大為減小。這裡，經濟基礎歸根結柢發揮著巨大影響，但歷史的必然，文學藝術的繁榮，又是透過大量的間接因素或偶然因素來實現的。

　　同屬社會上層建築、意識形態的社會政治思想、宗教文化，它們對文學藝術發展的影響，也是多種方式多種層次的，錯綜複雜的。有直接的、間接的影響，也有分別的、平行的或綜合的、交錯的影響。例如，宗教也屬於上層建築，對藝術的影響就是非常多樣的。佛教、道教都有自己的宗教美術、宗教樂舞，同時也知道充分利用各種藝術形式藝術手段來宣揚教義擴大影響。佛教除唄讚、講唱等儀式性音樂

外，還有面向大眾的俗講、佛曲等藝術形式。各種佛教音樂主動吸收
採納各地民間俗樂歌舞，令聽眾喜聞樂見。而俗講等則從「說因緣」
到唱述經變故事，再從寺院內走向社會表演歷史故事和當代新聞，成
為民間說唱曲藝，則又是宗教藝術的延伸拓展。佛寺道觀更逐漸演進
為「戲場」、「歌場」、「變場」集中的社會活動中心，成為民間遊覽、
娛樂和表演、觀賞樂舞百戲藝術的固定場所。

　　文學藝術的繁榮，也不能脫離自身傳統積累，不能違背自身發展
的內在邏輯。唐代表演藝術以歌舞為代表，但隋唐歌舞高潮的出現，
其實是數千年之久的藝術傳統樂舞積累發展之大成。唐代以前的表演
藝術史，歌舞是其代表性的藝術形式。唐代歌舞藝術的淵源可以追溯
到遠古時代的原始樂舞，經過先秦以金石之樂為代表的樂舞發展高
潮，再經魏晉以相和歌清商樂為代表的中古伎樂發展，本身積累了極
其豐厚的遺產和大量精華，又加上漢代以來大量湧入中原的各具特色
的外族外國音樂歌舞成分，經過統一的隋朝和初唐構建的時代平臺，
中外樂舞激蕩融匯，蓄積起巨大的勢能，經過畫龍點睛，終於一飛沖
天，盡放光彩。〈霓裳羽衣曲〉等規模宏大精美動人的法曲大麯，既
繼承發揚了相和大麯、清商大麯的悠久傳統，又結合了西域大麯、佛
曲大麯、邊地大麯的優秀養分，從而形成新俗樂大麯，代表了各族音
樂歌舞的最高成就。

　　文學藝術的繁榮，也與各文學藝術門類的相互合作相互觀照分不
開，與多才多藝的文藝巨人們的不斷湧現有關。具體作品的體裁內容
風格特徵成就大小，又與作者個人獨特的經歷際遇、才情稟賦、努力
奮鬥密切相關。例如，各種藝術之間存在橫向融通，多才多藝的文學
藝術家左右逢源。唐代文學與音樂的結合緊密，相互激勵，充分發揮
了各自的最大優勢。唐詩格律的成熟完善，意味著詩歌音樂性的發展
完善，在音樂舞蹈的引領下，文人倚聲填寫長短句為主的曲子辭，催

生了聲詩之後的詞這一音樂文學新體裁。唐代詩人多擅長音樂歌舞，李白、白居易、獨孤及、王維、賈島等許多人擅琴愛琴，王維的「畫中有詩，詩中有畫」，觀公孫大娘舞劍後，杜甫寫下了不朽的詩篇，而「草聖」張旭也書藝大進，則是文學藝術間相互激發促進藝術「通感」形成的實例。所以隋唐文學與藝術之間，各種藝術之間，始終呼吸相通，榮枯與共。但每一個詩人藝術家，又都是獨特的個體，有自己個性和獨自的心路旅程，他們的文學創作各具特色，題材、內容、形式、語言等各不相同。就是在同一時代同一個流派的藝術家群體中，他們的作品既有共同的時代、風格、流派特徵，但也各具風貌，仍然存在千差萬別的個性特點。這種豐富性、多樣性、鮮明的個性，也正是文學藝術魅力之所在。

　　經濟基礎與上層建築因素，內因外因，往往經過綜合為整體為系統而發揮作用。體現於唐代詩歌、藝術中壯觀宏大的盛唐氣象，體現在唐人文化精神中的豪邁開放胸懷，無法用一兩條簡單理由來說明。「黃河之水天上來，奔流到海不復回」、「欲窮千里目，更上一層樓」所體現出來的豪邁胸懷，盛唐氣象，既是社會、經濟、政治、思想等諸多方面的綜合作用的結果，也是詩人們主觀精神與客觀因素共振的結果。它來自社會生產力的發展，來自民族、國家的富強，來自廣大的疆域帶來的寬闊眼界，也來自政治的寬鬆和個人上進的雄心：大批中下層士子有機會透過科舉或入幕貢獻自己的才華，使他們對前途、對未來充滿信心，激發起一瀉千里的熱情。這既是集體無意識的體現，也是個人昂揚向上的精神境界的一種外化。這是一種「氣」，一種「勢」——一位學者說得好，氣的充沛與浩大是盛唐文化的特點，也是李白詩歌具有特殊魅力的一個重要原因。[43]本來，中華文化

43 袁行霈：《中國詩歌藝術研究》（北京市：北京大學出版社，1987年），頁231。

藝術的內在精神就是「氣」。古人認為「氣」是宇宙的根本，氣化流行，衍生萬物。先秦至魏晉，哲學的「氣」論傳為藝術上的「氣論」，所以曹丕強調「文以氣為主」，謝赫繪畫六法也以「氣韻生動」為第一，「氣」成為中國藝術的根本。盛唐之「氣」，明朗、高亢、熱烈、奔放，盛而有勢。這種充沛的「氣」與其迫人之「勢」來自方方面面，涵蘊於裡裡外外，無法條分縷析。因為時代經濟、政治、思想、文化、宗教等一切的乳汁，早已化合為騷人墨客和藝術家們的血肉、骨骼、靈魂、精神。他們整個歸屬於時代，浸淫於時代，與時代渾然一體，最後，透過他們藝術才華而自然生動地將此「氣」、「勢」盡情表露出來，卻又不帶任何機械斧鑿之痕、刻意求顯之跡。

三　隋唐藝術的基本審美特徵

1 以開創性為主導的包容性與開創性的統一

　　隋唐藝術相容並包，具有突出的包容性特徵。長期分裂後再造統一的強大的隋唐帝國，採取了一系列寬鬆開明的文化藝術政策，以博大胸懷和氣派，以無所畏懼、無所顧忌的相容並包態度對待文學藝術。國內外和各民族文學藝術，不同地域、不同形式、不同風格、流派及創作方法，但凡有利社會、有利文學藝術繁榮發展的，均相容並蓄、廣納深吸。在當時的歷史條件下，最大限度地實現了各種文學藝術的大交流、大融合，使文學藝術得到了前所未有的發展。如在樂舞藝術方面，隋設清商署，唐增設教坊、梨園等專職機構，大力挖掘整理前代和各國樂舞遺產，不但使「先王之樂」的古老雅樂、漢魏以來的傳統清商樂舞得到保存和發展，而且使北朝以來流行的西涼樂及龜茲樂、天竺樂等西域樂，以及民間的散樂百戲等，也在宮廷中得到生

存和長足發展。這使隋唐時代的樂舞藝術形成為一個包容百家的博大
體系。在造型藝術、建築藝術及書法等藝術門類中，也出現了許多第
一流的吸納眾家的名家和傑作，他們在藝術風格、藝術手法、藝術技
巧、藝術觀念等方面，或南北交融，或外為中用，或儒、道、佛互
補。至於詩歌藝術，特別是唐詩，其包容之深廣，更屬空前，正如明
代胡應麟所指出：「甚矣，詩之盛於唐也！其體，則三四五言、六七
雜言、樂府歌行、近體絕句，靡弗備矣；其格，則高卑、遠近、濃
淡、淺深、巨細、精粗、巧拙、強弱，靡弗具矣；其調，則飄逸、渾
雄、沉深、博大、綺麗、幽閒、新奇、猥瑣，靡弗指矣；其人，則帝
王、將相、朝士、布衣、童子、婦人、緇流、羽客，靡弗預矣。」[44]
堪稱無所不包、有容乃大！

　　隋唐藝術的這種包容性，又不是簡單的積累和彙集，而是為藝術
的開創性構築深厚基礎。事實上，隋唐藝術在包容性的基礎上，又進
行了巨大的開創拓進，顯示了十分突出的開創性特徵。例如，隋唐在
大量整理吸收傳統及外來樂舞的基礎上，又創作出許多著名的雅俗樂
舞作品，如唐太宗親自編導的、名播中外的〈秦王破陣樂〉，唐太宗
賦詩、呂才據以作曲的〈功成慶善樂〉，唐玄宗根據印度〈婆羅門〉
舞曲改制、親加潤色的〈霓裳羽衣曲〉等，使隋唐樂舞藝術以嶄新的
面貌登上了中國古代樂舞文化的巔峰。又如，隋唐繪畫藝術在南北繪
畫、中外畫法相互借鑒融合的基礎上，也有了嶄新的創造和發展，不
但人物畫發展到高峰、山水畫全面成熟，而且花鳥畫也開始形成為獨
立的畫科。吳道子所創造的「吳帶當風」的技法、李思訓父子以青綠
入畫、張璪與王維的「水暈墨章」所渲染的水墨韻味等，都象徵著隋
唐繪畫藝術所開創的新的境界與成就。至於唐詩的藝術成就，更集中

44 〔明〕胡應麟：《詩藪·外編》（上海市：上海古籍出版社，1979年），卷3。

表現在它敢於超越前人而有所創新上。唐人不但極大地開拓了詩歌題材，豐富了詩歌種類，還發展了詩歌體式，完善了詩歌格律，而且創用了許多新的詩歌技法，繁衍出空前眾多的詩歌流派，湧現出難以數計的詩歌作者。李白、杜甫、王維、高適、岑參、王昌齡、白居易、李賀、杜牧、李商隱等這樣一大批創新詩藝的巨匠，他們高亢的歌聲終於把中國古典詩歌藝術推上了足以傲視古今的頂峰。

　　隋唐藝術的巨大包容性，是在其開創性引領之下而實現囊括四海的，隋唐藝術的開創性，則是在其寬廣的包容性基礎上凸顯出來的。

2 以壯美為主調的壯美與優美的統一

　　隋唐文學藝術創造了極其豐富多彩的審美形態，各種藝術門類不僅創造了壯美形態，而且創造了優美形態，還創造了壯美與優美之間的許許多多中間形態與變異形態。這顯然與隋唐經歷了由中國封建社會前期經中期而向後期發展的整個歷史轉折過程分不開的。隨著政治經濟、文化的高度繁榮和發展，隋唐藝術也進入了中華古典藝術發展的第一個總結期和高峰期，呈現出全面繁榮、萬紫千紅的景象。這一時代極其豐富的審美現象和審美形態，既有六朝以來陰柔之美的餘韻，又有由優美向壯美過渡的「新隋之象」；既有反映盛唐壯美氣象的「盛唐之音」，又有反映五光十色的現實社會眾美並存的「中唐之響」，還有在心理上細膩地呼應著晚唐社會落霞般優美形態的「晚唐之韻」。完全可以說，隋唐藝術審美已達眾美燦爛、諸色皆備的程度。

　　從整體上看，審美形態眾美皆備的交響華章之中，隋唐，尤其是盛唐的文學藝術，又高奏著響亮鮮明的主旋律，這就是時代樂章宏闊雄勁的主調。隋唐盛世壯觀的社會現實和昂揚的時代精神，體現為文學藝術中的壯美形態與壯美理想。壯美的聲音，來自邊城的激情呼喚，請聽：「白日依山盡，黃河入海流。欲窮千里目，更上一層

樓。」氣象寥廓，意境博大，格調高昂！請聽：「葡萄美酒夜光杯，欲飲琵琶馬上催。醉臥沙場君莫笑，古來征戰幾人回。」多麼豪邁的詩，多麼豪邁的人，多麼豪邁的時代！壯美的聲音，也來自充滿理想的士大夫的深思，如李白「黃河之水天上來，奔流到海不復回」狂放的萬丈豪情，「安能摧眉折腰事權貴，使我不得開心顏」的自由吶喊，「明月出天山，蒼茫雲海間。長風幾萬里，吹度玉門關」的宏闊襟懷，就是〈子夜吳歌〉「長安一片月，萬戶擣衣聲……何時平胡虜，良人罷遠征」，在李白也不是呢喃女兒語，鋪展出來的是那無限寬廣的境界。壯美的聲音也來自繁華競放的各類藝術，例如絢麗多彩的隋唐樂舞雖然百媚千嬌，但令人振奮難忘的卻是那「聲震百里、動盪山谷」的〈秦王破陣樂〉，以戰陣軍威迎接壯美時代的到來。又如極妍盡美的隋唐書法藝術雖然眾美皆備，但畢竟要以最能體現盛唐氣象和壯美理想的張旭草書和顏體楷書為其代表；燦爛求備的隋唐繪畫藝術雖然美不勝收，但畢竟要以「立筆揮掃、勢若旋風」的「百代畫聖」吳道子壯美豪放的畫風為高標。雖然六朝婉媚宮體的餘韻直到唐初，但止不住詩風從優美向壯美轉化；雖然中晚唐眾美皆備、優美已開始佔了主導，但那畢竟是壯美主調的最後變奏，仍然迴響著壯美渾涵的餘韻。

3 以民族性為主體的民族性與世界性的統一

　　隋唐藝術無論從大量吸收世界藝術精華的角度看，還是從其所達到的人對藝術掌握的高度和人性的深度看，都可以說是一種「世界性藝術」，具有不可否認的世界性和全人類性。本來，文學也好藝術也好，本質都是人學，都是社會的人的行為結果。但隋唐文學藝術不僅顯示了隋唐文學藝術家個人的情感、創造，也反映了時代大眾心靈的呼喊，更映射出了民族乃至全人類最寶貴的情感共性，反映了人類精

神心靈的崇高價值。隋唐文學藝術的永恆價值也由此而確立。隋唐樂舞廣泛吸收外域樂舞的史實眾所熟知，其中佛教樂舞中國化、民族化的過程，換一個角度看，實際也是使隋唐樂舞具有世界性的過程。中國的石窟造像藝術是隨著佛教傳入中國而迅速發展起來的，魏晉時期的佛教造像，仍以印度犍陀羅造像為稿本，印度風味十分濃厚；進入隋唐時代，便已全面完成了中國化、民族化的過程，變成為十足的中國自己的佛教造像。唐詩可以說是道地的中國本土藝術，但其所達到的藝術深度和高度、所達到的對人類共通感情和共同人性表現的精微深邃程度，贏得了全世界的認同和讚譽。

隋唐藝術雖然汲取大量的外來文化因素，具有廣泛的世界性和全人類性，但並沒有失去中華民族自己的主體性。隋唐藝術乃是在自己民族藝術的根基之上，廣泛吸收世界藝術精華為我所用而進行新的藝術創造的結果。中華民族不但具有巨大的包容力，也有無可比擬的消化力。一切外國的文化藝術，一旦傳入中國，都能與中國藝術結合交融，經過中國化、民族化過程，成為中華藝術的有機成分。隋唐大量吸收外域樂舞的過程，就同時伴隨著它們中國化、民族化的過程。著名的〈霓裳羽衣曲〉，其前身便是西域樂舞〈婆羅門曲〉，經過改造加工後，便成為具有濃重道教色彩的「道調法曲」代表作。西域樂中最出眾的龜茲樂，歡快熱烈，多用鼓樂。其整體樂部保存於宮廷，例如坐、立部伎樂曲，本屬各代帝王所造，但除〈龍池樂〉運用雅樂鐘磬閒雅獨具外，其餘各曲則「多用龜茲樂」。龜茲佛曲傳入中國後，不得不改變其「天竺風」，經過了中國化、民族化的過程，最終成為北朝、隋唐間百姓喜聞樂見的佛教音樂。佛教造像傳入中國後，也同樣經歷中國化、民族化過程，隋唐時洗淨了原來濃重的印度藝術特色，完全變成了中國唐代人的面貌形態。

四　隋唐藝術的深遠影響與歷史地位

1 澤被四海

　　隋唐是我國古代對外開放的最輝煌的時代，不但同東方各國都建立了友好關係，而且同中亞各國、阿拉伯、印度乃至歐洲許多國家都開始了程度不同的經濟交流和文化交往，保持著經常的交通往來。

　　隋唐文化是當時世界上最強大最有力度的文化，不但以自身為圓心形成一個包括中、日、朝、越南在內的中華文化圈；而且澤被四海，輻射影響到東南亞、印度、中亞、阿拉伯、拜占庭乃至歐洲一些地區。隋唐藝術堪稱中華文化圈內最具有輻射力的輻射源之一，其影響不僅在空間上澤被四海，而且在時間上震古鑠今，在人類歷史上矗立起一座座不朽的文化藝術豐碑。

　　當時的日本和朝鮮半島三國，常有遣隋使或遣唐使和大批留學生、學問僧等到中國工作和留學。隋唐藝術隨著中華政治、文化、風俗禮儀、手工技藝東傳，在日本、朝鮮諸國產生極大影響。日本留學生和學問僧就曾廣泛搜求歷代中華書法名作帶回日本，日本歷史上被稱為「三筆」的空海、桔逸勢都曾來中國留學學習書法。空海曾師從當時書法家韓方明，掌握了其〈授筆要說〉中的五種筆法，有「五筆和尚」的美稱；桔逸勢則從柳宗元學書，頗有成就，諸書體無所不能。中國人也將中國的書法作品帶往日本，傳播中華書藝，鑒真和尚東渡日本時就曾帶去《晉王右軍真行書》一卷及《小王真跡行書》三帖等。唐代各種書法在日本一時十分流行，連嵯峨天皇也精於書法，尤擅草隸，據說他的書法得之于歐書者頗深。隋唐高度發展的書法藝術，對日本書道藝術的發展產生了極大推動作用。隋唐音樂藝術對日

本、朝鮮等國也影響甚巨。西元八世紀時，日本曾直接仿照唐朝設立了專門的音樂機構──「雅樂寮」，輸入中國許多樂書和樂器，接受隋唐樂曲多達一百多首。日本聖武天皇時曾設「內教坊」，令歌伎專門仿學唐樂和踏歌。嵯峨天皇亦曾下詔：「天下儀式，男女衣服，皆依唐制；五位以上位記，改從漢樣。諸宮殿院門堂閣，皆著新榜，又肆百官樂舞。」日本奈良正倉院至今珍藏著琵琶、阮咸、琴等多件唐代樂舞器具，被尊為「國寶」。隋唐與朝鮮在藝術方面的交流聯繫也同樣十分密切。據記載：「新羅遣人熊津學唐音樂。時唐軍留鎮熊津，中國聲音器物多隨以來，東方華風，自此益振。」[45]另據《舊唐書‧白居易傳》記載，新羅商人在民間搜求中國名著，「雞林賈人求市頗切，自云本國宰相每以一金換一篇」；唐代莫休符《桂林風土記》亦云，日本、新羅「遣使入貢，多求文成張之文集歸本國」。今天，在洛陽龍門的白居易墓前，還立有日本代表團敬立的碑文，讚頌白居易是日本文化偉大的「恩人」。

唐朝與越南、緬甸、尼泊爾、柬埔寨的文化藝術交往也相當密切，唐代有好幾位著名詩人到過越南，越南也十分喜愛唐詩；唐代繪畫、建築、佛教藝術對尼泊爾、柬埔寨民族藝術發展均產生過明顯影響。至於隋唐藝術對中亞、印度、阿拉伯、拜占庭乃至歐洲的影響，也史有記載。如唐長安的建築和繪畫藝術就曾在中亞廣泛流傳，西元六七九年碎葉建起的一座新城，四面十二門，作屈曲隱伏出沒之狀，即完全仿照唐長安新城建造而成。在何國都城卡塞尼亞建起的唐大重樓上所繪中華古帝圖像，即按唐初畫家閻立本的〈歷代帝王圖〉臨摹繪成。中國繪畫在隋唐時代也曾傳入阿拉伯，更是促進了當地金銀器、陶瓷製品等工藝圖案藝術的發展。中國與印度的藝術交流也十分

45 〔高麗〕金富軾：《三國史記‧雜誌》卷二十三，景仁文化社影印本。

深遠，隋唐時，一方面傳入和吸收了當時印度的許多樂舞，太樂署所屬樂舞中就有天竺樂舞；另一方面唐代樂舞對印度也有一定影響。當時印度的戒日王就曾對玄奘說：「弟子聞彼國有〈秦王破陣樂〉歌舞之曲，未知秦王是何人？複有何功德，致此稱揚？」[46]由此可見唐樂舞對印度的影響。另外，中國瓷器在隋唐時亦傳入印度不少，作為精美的手工藝品，多為當地人珍藏。中國的陶瓷製品，以其精湛的技藝，開闢了一條光華四照的「陶瓷之路」，經東南亞穿印度洋，到波斯、敘利亞和埃及，直至非洲、歐洲許多地方。西方人德克·卜克在〈中國物品西傳考〉中由衷贊敘道：「自太古以來，幾乎所有的人類都會用黏土燒製陶器碗、盤、甕等物品，但是瓷器都被公正地作為中國人獨具的智慧的產品而受到讚譽。」是的，隋唐藝術已經隨著「唐人」、「唐字」、「唐言」、「唐音」、「唐舞」、「唐畫」等響亮的稱謂流傳世界、澤被四海，並將永載人類文化藝術史的光輝史冊。

2 震古鑠今

在中華藝術史上，隋唐藝術既是前代藝術的光輝總結，又是後代藝術的先導。應該說，它對後代藝術的影響是既全面又深遠的。「全面」指其藝術各門類都對後代有直接或間接的影響，如唐代說話和雜劇的出現和發展，對於五代至宋元時期的說唱、戲曲有著重要的影響。宋元話本小說，就是唐代話本和變文的延續發展。唐代變文與俗講的形式，與後世的說唱藝術如諸宮調、寶卷、彈詞的關係也十分密切。宋元雜劇是在唐代參軍戲、歌舞戲和雜劇的基礎上發展起來的，與後來出現的南戲、明傳奇、雅部、花部等之間也都有承傳關係。隋唐散樂雜技是在漢代百戲基礎上發展而來的，又對宋、元、明、清的

46 〔唐〕釋慧立：《大慈恩寺三藏法師傳》（北京市：中華書局，2000年），卷5。

雜技藝術有著直接的影響。至於唐代詩、畫、書法、雕塑、建築園林、工藝，對五代、宋、元、明、清相關藝術的影響更是眾所周知的。

「深遠」則指隋唐藝術的影響不侷限於藝術形式，也不侷限於體裁、技巧、技藝等方面，而是深入到藝術內容，深入到題材、主題以及審美觀諸方面。例如，中國傳統的詩畫結合形式，以詩題畫或以畫明詩，是唐代首創，杜甫和王維堪稱突出代表；宋代繼承和發展了這一形式，蘇軾更明確地概括為「詩畫本一律，天工與清新」。到元、明、清時，這種傳統又進一步發展，鄭板橋就幾乎達到詩畫交融一體的程度。實際上這種詩中有畫、畫中有詩、詩畫結合的藝術追求，乃是藝術審美內涵深廣化的過程。又如，從講求法規的隋唐書法，到尚意宣情、抒性揚理的宋、元、明、清書法，似乎不是直接延續的關係，實際上仍是一種辯證的傳承發展。也就是說，沒有唐代書法的「尚法」，就不可能有對其辯證揚棄的宋代「尚意」書法，也不可能有「尚態」的元人書法、「尚趣」的明人書法和「尚樸」的清人書法。其中內蘊著「否定之否定」的藝術辯證發展的內在規律：前一種形態總是後一種形態的前提和出發點，是整個藝術形態發展軌道中不可替代的一個重要環節；後一種形態，又總是對前一種形態的繼承與發展。這種關係顯然是一種更深刻、更內在的藝術審美觀念上的起承轉合過程。又如，從唐詩到宋詞、元曲、明清小說乃至當代藝術，既體現了人類對藝術掌握的形式方面的多樣化、豐富化，又體現了人類藝術掌握內容方面的深廣化、全息化。在這一過程中，唐詩產生了明顯的承前啟後的巨大作用。

3 古典高峰

范文瀾曾指出：「唐朝國威強盛，經濟繁榮，在中國封建時代是空前的，在當時的世界上也是僅有的。在這個基礎上，承襲六朝並突

破六朝的唐文化，博大清新，輝煌燦爛，不僅是中國封建文化的高峰，也是當時世界文化的高峰。」[47]用這段話來概括隋唐藝術的歷史地位和巨大影響，也十分恰切。試看那融匯中外、盛大宏麗的樂舞藝術，那系統分明、燦爛求備的繪畫傑作，那眾體皆備、極妍盡美的書法精品，那深度融合、絢爛輝煌的石窟造像絕藝，那功能完備、雄渾浩大的建築奇跡，那技藝精絕、巧奪天工的工藝美術……不但在當時的世界上堪稱高峰，即使到今天，仍輝耀著其難以比肩的光彩，代表著東方藝術不朽的神韻。

（邢熙寰、秦　序）

47 范文瀾：《中國通史》（北京市：人民出版社，1978年），第四冊，頁453。

中華文化思想叢書 A0100003

中華藝術導論　上冊

主　　編　李希凡

責任編輯　蔡雅如

特約校對　林秋芬

發 行 人　陳滿銘

總 經 理　梁錦興

總 編 輯　陳滿銘

副總編輯　張晏瑞

編 輯 所　萬卷樓圖書股份有限公司

排　　版　林曉敏

印　　刷　維中科技股份有限公司

封面設計　斐類設計工作室

出　　版　昌明文化有限公司

桃園市龜山區中原街 32 號

電話 (02)23216565

發　　行　萬卷樓圖書股份有限公司

臺北市羅斯福路二段 41 號 6 樓之 3

電話 (02)23216565

傳真 (02)23218698

電郵 SERVICE@WANJUAN.COM.TW

大陸經銷

廈門外圖臺灣書店有限公司

電郵 JKB188@188.COM

ISBN 978-986-92492-2-5

2015 年 12 月初版

定價：新臺幣 380 元

如何購買本書：

1. 劃撥購書，請透過以下郵政劃撥帳號：

　帳號：15624015

　戶名：萬卷樓圖書股份有限公司

2. 轉帳購書，請透過以下帳戶

　合作金庫銀行 古亭分行

　戶名：萬卷樓圖書股份有限公司

　帳號：0877717092596

3. 網路購書，請透過萬卷樓網站

　網址 WWW.WANJUAN.COM.TW

大量購書，請直接聯繫我們，將有專人為您

服務。客服：(02)23216565 分機 10

國家圖書館出版品預行編目資料

中華藝術導論 / 李希凡主編.-- 初版.-- 桃園
市：昌明文化出版；臺北市：萬卷樓發行,
2015.12

　冊；　公分.--(中華文化思想叢書)

ISBN 978-986-92492-2-5(上冊：平裝)

1.藝術史 2.中國

909.2　　　　　　　　　　　104024808